VAN GOGH'S FINALE

VAN GOGH'S FINALE

예술가의 종착지,
오베르에서의 시간

마틴 베일리 지음
박찬원 옮김

반
고
흐
의
마지막
70일

아트북스

일러두기

• 단행본·신문·잡지는 『 』, 미술작품은 「 」, 전시 제목은 〈 〉로 묶어 표기했다.
• 인명·지명 등의 외래어 표기는 국립국어원 규정을 따르는 것을 원칙으로 하였으나 용례가 굳어진 경우
 에는 통용되는 표기를 따랐다.
• 그림 설명에 따로 작가 이름이 없는 경우는 모두 빈센트 반 고흐의 작품이다.
• 참고문헌 가운데 국내에 출간된 도서는 출간 제목을 그대로 따랐으며, 그 외 도서는 원서명으로 표기
 했다.

『반 고흐의 마지막 70일』
한국 출간에 즈음하여

나의 최신 저서 『반 고흐의 마지막 70일』을 한국 독자에게 소개할 수 있게 되어 기쁘다. 이 책은 빈센트 반 고흐의 삶 마지막 70일을 다룬다. 그가 파리 근교 오베르쉬르우아즈 마을에서 지내던 시기다. 1890년 이 시기에 그는 평균 하루에 한 점 꼴로 70점이 넘는 그림을 그렸다. 그의 생애를 통틀어 가장 많은 작품을 그린 시간이었다. 그러나 잘 알려진 대로 빈센트는 생전에는 작품을 판매하지 못해 좌절하며 동생인 테오의 경제적 도움에 의존해야 했다.

이 책은 반 고흐가 명성을 얻어가는 과정의 이야기도 들려준다. 미국의 인상주의 전문가 존 리월드가 이야기했듯이 "현대 미술사에서 가장 감동적이고 경이로운 장章 중 하나"다. 반 고흐는 이제 세계에서 가장 유명한 화가의 반열에 올라 있고, 그의 작품은 경매에서 어마어마한 금액에 팔린다. 2022년 그의 풍경화 「사이프러스가 있는 과수원 풍경」은 크리스티에

서 1억700만 달러에 팔렸다.

『반 고흐의 마지막 70일』은 그가 프랑스에서 보낸 가장 위대한 시기를 다루는 3부작의 마지막 책이다. 『남쪽의 스튜디오Studio of the South: Van Gogh in Provence』는 반 고흐가 아를에서 보낸 15개월(1888년 2월~1889년 5월)을 기록한 것이다. 아를에서 그는 '해바라기' 연작을 그렸고, 동료 화가 폴 고갱을 노란집으로 초대하여 함께 작업하기도 했다. 그들의 협업은 반 고흐가 자신의 귀를 절단하면서 비극으로 끝나고 말았다. 육신의 상처는 아물었지만 정신적인 손상을 입은 그는 요양원 생활이 필요하다는 것을 깨닫게 된다.

『별이 빛나는 밤─고독한 안식처, 생폴드모졸에서의 1년』은 생레미드프로방스 외곽 요양원에서 보낸 시절(1889년 5월~1890년 5월)의 이야기다. 이 책의 제목은 사이프러스 나무가 있는 마을 위로 펼쳐지는 별이 빛나는 하늘을 그린 그의 그림에서 가져왔다. 요양원을 떠난 반 고흐는 북쪽의 오베르쉬르우아즈로 향한다. 그리고 그곳에서 1890년 7월 27일 스스로 방아쇠를 당기고 그로부터 이틀 후 세상을 떠난다.

이 3부작을 쓰면서 나는 반 고흐의 삶과 예술을 새롭게 살펴보았고 그 과정에서 매우 행복했다. 이 책들에는 삽화가 풍부한데, 잘 알려진 회화와 작품들도 있고, 희귀하거나 반 고흐 관련 문헌에서 처음 소개되는 서류와 사진들도 있다. 이 세 권의 책은 반 고흐가 그의 가장 훌륭한 그림을 그려냈던 마지막 3년에 대한 대단히 세세한 기록을 제공한다.

『반 고흐의 마지막 70일』은 팬데믹 시기에 쓴 것이어서 나는 자연스럽게 반 고흐가 요양원에서 감내해야 했던 '격리 생활'을 떠올리지 않을 수

없었다. 반 고흐는 누이인 빌에게 고립은 "때로 유배 생활만큼이나 견디기 힘들다"라며 그래도 "우리가 작업을 하고 싶다면" 필요한 일이라 이야기한 적이 있다.

반 고흐의 예술을 놓고 보자면 그의 고립은 불운이기도, 행운이기도 했다. 그림을 통해 자신을 표현할 새로운 도구를 찾고 있던 차에 파리의 아방가르드 그룹과 단절되고 말았다. 그들은 그의 예술 발전의 가장 중요한 순간에 깊은 영감의 원천이 되어준 사람들이었다.

그러나 한편으로는 요양원의 고립된 생활이 이로운 면도 있었다. 집중을 방해하는 것이 거의 없어 적어도 건강이 어느 정도 괜찮을 때에는 모든 에너지를 작품에 쏟아부을 수 있었으니까. 아를에서는 카페에서 술을 마시기도 하고 격주로 창녀촌에 가기도 했지만 이곳에서는 그럴 일이 없었다. 반 고흐는 대부분의 시간을 요양원과 그곳 정원에서 보내며 열정을 다해 치열하게 자연을 관찰했다. 무엇보다 중요한 것은 그가 파리의 예술가 동료들과 외떨어져 자신의 길을 걸으며 그 과정에서 자신만의 스타일을 빚어냈다는 사실이다.

특히 최근에 반 고흐에 대한 관심이 놀라우리만치 높아지는 가운데 나의 책들이 한국 독자에게 닿게 되어 기쁘다. 한국인들의 반 고흐에 대한 크나큰 사랑에 감사한다.

마틴 베일리

독자에게

주석은 인용의 출처와 더 자세한 정보를 제공한다. 주석 출처는 종종 줄여서 표기하므로 완전한 제목은 참고문헌을 확인하기 바란다. 반 고흐의 편지는 2009년 결정판 『빈센트 반 고흐 서간집―그림과 주해가 있는 전집』(레오 얀선, 한스 라위턴 닝커 바커르 편집, www.vangoghletter.org)의 번호를 따른다. 반 고흐의 그림은 야코프바르트 더 라 파일러의 카탈로그 레조네 『빈센트 반 고흐 작품―회화와 드로잉』(1970)의 'F' 번호로 확인한다. 따로 표시하지 않은 경우, 책에 실린 그림은 반 고흐 작품이다(그림 크기 설명은 세로x가로). 암스테르담 반고흐미술관의 미술작품과 기록물 대부분은 반 고흐 가족이 운영하는 빈센트반고흐재단 소유다. 폴 페르디낭 가셰 박사와 폴 루이 가셰의 기록물은 뉴욕의 월던스타인 플래트너 인스티튜트 기록물보관소에서 소장중이다.

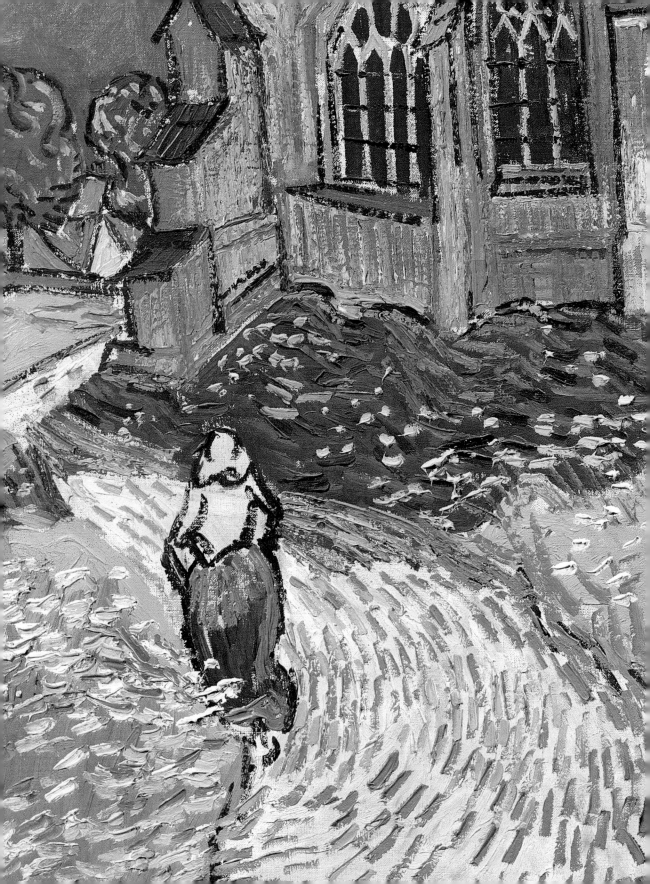

시 작 하 며

빈센트 반 고흐는 평생 한곳에 정착하지 못했다. 그는 자신의 예술을 더 높은 경지로 끌어올릴 수 있는 곳을 찾아 이리저리 옮겨다니는 삶을 살았다. 그런 그가 마지막으로 영원한 안식을 취한 곳이 오베르쉬르우아즈 Auvers-sur-Oise이다. 파리에서 북서쪽으로 30킬로미터 떨어진 이 마을에서 오늘날 우리는 반 고흐의 삶과 작품에 대한 가장 깊은 통찰을 얻을 수 있다. 그가 생폴드모졸 요양원에서 북쪽으로 길을 떠나 이 마을에 도착한 것은 1890년 5월 20일이었다. 생레미드프로방스라는 작은 도시 외곽에 자리한 수도원 요양 시설은 그가 아를에서 자신의 귀를 절단한 후 발작으로 고통을 겪고 1년이라는 시간을 보낸 곳이다. 반 고흐는 회복될 수 있다는 낙관적인 희망을 품고 이 요양원을 떠나 오베르로 향한다. 여러 제약과 구속이 따르는 시설에서의 생활을 벗어나 새로운 환경에서 자유롭게 자신의 예술을 발전시킬 수 있을 거라는 기대가 있었다. 숲이 우거진 경사지

그림53 「오베르 성당」(부분), 오르세미술관, 파리

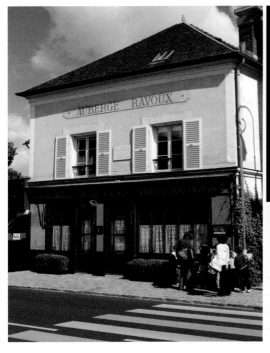
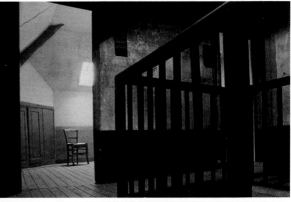

JUILLET 1890

27 DIMANCHE. S. Pantaléon 208-157

Suicide de Van Gogh

바로 아래 자리잡은 오베르 마을은 우아즈강 계곡을 따라 흩어져 있었다. 130여 년이 지난 지금도 뒷골목들과 들판 가운데에 그 독특한 특징이 상당 부분 그대로 남아 있다.

오늘날 파리에서 기차를 타면 오베르까지는 약 한 시간 걸리는데, 1890년 반 고흐 시절에도 거의 비슷했다. 여행자가 내리는 인상적인 시골 역사의 외관은 반 고흐 시절 이후 거의 변하지 않았다. 역에서 중심가를 따라 5분 정도 걸으면 그가 머물렀던 여인숙 오베르주라부Auberge Ravoux가 나온다(그림1). 1980년대까지 쾌적한 카페였다가 세심하게 복원되어 현재는 반 고흐 시절의 분위기를 물씬 풍기는 관광 명소가 되었다.

반 고흐의 침실로 향하는 34개의 계단을 오르다보면 그가 마지막으로

<table>
<tr><td>1</td><td>2</td></tr>
<tr><td></td><td>3</td></tr>
</table>

그림1 라부 여인숙, 오베르

그림2 반 고흐의 방, 라부 여인숙

그림3 가셰 박사의 일기, 1890년 7월 27일, E.W. 콘펠드 기록물보관소, 베른

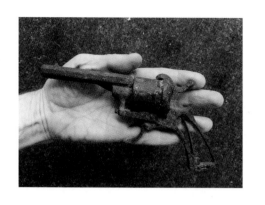

그림4 부식된 르포슈 리볼버, 반 고흐를 죽음으로 이끌었을 권총, 저자의 손

힘겹게 이 계단을 오르는 모습을 상상하지 않을 수 없다. 밀밭에서 자신에게 총을 쏜 후 가슴에 총알이 박힌 채 비틀거리며 여인숙으로 돌아오는 길에 그는 엄청난 고통을 견뎌야 했을 것이다. 의사가 급히 왔지만 해줄 수 있는 일은 거의 없었다.

그 작은 방에는 이제 소박한 밀짚 좌판 나무의자 하나만이 덩그러니 놓여 있다(그림2). 이 의자는 그가 아를에서 자신의 의자로 그렸던, 현재 런던 내셔널갤러리 소장 정물화에 대한 오마주이다.[1] 반 고흐에게 빈 의자는 의자에 앉았던 이들을 상징한다. 여기 이 작은 방에서 치명적인 상처를 입은 반 고흐는 차분히 침대에 누워 파이프 담배를 피우며 곁에 앉은 사랑하는 동생 테오와 함께 죽음을 기다렸다.

35년 전 이 여인숙을 인수한 도미니크샤를 얀센은 침실을 소박한 공간으로 유지하기로 결정했다. "관람객이 각자의 추억으로 빈방을 채우는 겁니다. 화가 반 고흐가 아닌 고통받았던 인간을 찾아온 것이니까요."[2]

여인숙에서 묘지까지는 걸어서 15분 거리다. 건물 뒤로 난 길은 먼저 성당으로 이어진다. 반 고흐가 그린 코발트빛 푸른 하늘 아래 성당 건물 그림(그림52)에서 그 장려한 모습을 확인할 수 있다. 성당 바로 너머로는 짧은 거리의 오르막이 굽이치고 그 길을 따라 영감을 주는 밀밭이 펼쳐진다. 이 밀밭을 가로질러 1킬로미터도 못 미치는 곳에서 그 죽음의 총성이 울렸다.

묘지는 많은 이들이 찾는 순례의 장소가 되었다(그림5). 프랑스에서 파리의 페르라셰즈 공동묘지 다음으로 방문객이 가장 많은 곳이다. 빈센트가 좋아하는 식물인 아이비 덩굴을 한 이불처럼 덮고 나란히 누운 빈센트와 테오의 소박한 묘비들을 보노라면 감정이 북받친다. 어떤 이들은 이 묘

지에서 더 특별한 개인적 의미를 발견하기도 해서 먼저 떠나보낸 사랑하는 이의 골분을 조금 가지고 와 조심스레 아이비에 뿌리기도 한다.

내 경우 빈센트의 마지막 나날들을 찾아 떠난 여행에서 가장 기억에 남은 때는 그의 삶을 끝낸 총을 내 손에 쥐었던 순간이다. 2019년 나는 그 권총이 매물로 나온다는 소식을 듣고 물건이 공개되기 바로 직전에 서둘러 파리로 가 경매인인 레미 르퓌르를 그의 경매회사에서 만났다. 그곳에는 자그마한 장식품에서부터 주요 예술작품에 이르기까지 판매할 물품이 가득 쌓여 있었다.

르퓌르는 뒷방으로 들어가 흰색 판지 상자를 가지고 나왔다. 뚜껑을 열자 녹슨 르포슈 리볼버가 어울리지 않게 깨끗한 티슈에 겹겹이 쌓인 채 놓여 있었다. 19세기 후반의 그 권총은 내 예상보다 훨씬 더 심하게 부식되어 있었는데, 이는 총이 몇 십 년 동안 땅 위나 지표면 바로 아래 있었다는 의미다. 손잡이의 나무 부분은 오래전 썩어 사라지고 없었다. 잠금장치가 풀려 있어 격발한 직후 버려졌음을 알려주었다.

그 녹슨 총을 집어드는 순간 나는 총이 얼마나 작고 가벼운지 알 수 있었다(그림4). 권총을 손에 부드럽게 쥔 채 빈센트가 방아쇠를 당겼을 당시의 마음을 상상해보는 일은 참으로 고통스러웠다. 르퓌르는 세심하게 말을 고르며 "이것이 반 고흐가 자살하는 데 사용한 총일 개연성이 높다"라고 말했으나 우리가 확신할 길은 없어 보였다.[3] 반고흐미술관은 조금 더 신중해서 이 총을 전시할 때 실제로 그 총기일 "높은 가능성이 있다"라고 언급했다.[4]

르퓌르가 내게 들려준 얘기로는 1960년경 이름이 알려지지 않은 한 농부가 오베르 외곽의 밭을 쟁기질하다가 묻혀 있던 권총을 발견했다고 한다. 이후 익명의 소유자에게 팔린 상태였다. 몇 달 후 나는 이 이야기의 세

부 사항을 추적했고 최초 발견자를 확인할 수 있었다. 그의 이름은 클로드 오베르였고 오베르 북쪽 성벽 바로 너머에서 일하는 평판 좋은 농부였다.[5]

전해오는 말에 따르면 반 고흐가 총을 쏜 곳은 성 뒤편이고, 따라서 총은 그 자리에 몇 십 년 동안 놓여 있었던 것이 분명하다. 오베르는 즉시 이 녹슨 권총이 반 고흐를 죽음으로 이끈 그 총일 수 있음을 알아차렸다. 그 총이 금전적인 가치가 있을 거라는 생각은 전혀 하지 못하고 총을 친구인 로제와 미슐린 타글리아나에게 주었다. 그들은 반 고흐가 한때 머물던 여인숙 오베르주를 운영하고 있었다. 그들에게 이 총은 그저 작은 골동품이어서 이따금 특별히 관심을 보이는 친구나 방문객이 있으면 꺼내어 보여주곤 했을 뿐이다. 오베르는 1989년에 사망했다. 그는 이 발견으로 어떠한 금전적 보상이나 칭송도 받지 못했다. 그래서 나는 그가 이 권총에 대해 거짓말하지 않았으리라고 생각한다.

1960년의 발견은 공개되지 않았고, 권총은 훗날 여인숙 주인의 딸인 레진이 물려받았다. 그녀는 아주 오랫동안 서랍 속에 안전하게 숨겨두었다가 결국 판매하기로 결정했는데, 이즈음에는 반 고흐에 대한 세계적 관심이 상당했다. 출처가 없는 녹슨 총이었다면 아무런 가치가 없었겠지만, 반 고흐와 관련된 총이었기에 레진을 대리한 르퓌르는 경매를 통해 16만2500유로에 익명의 구매자에게 판매했다.[6]

이 권총이 출현했을 때는 반 고흐의 죽음에 대한 논쟁이 오랫동안 이어지던 중이었다. 자살이라는 의견이 널리 인정되고 있었지만 미국의 저자 두 사람은 2011년에 발표한 책에서 오베르의 10대 소년 르네 세크레탕이 방아쇠를 당겼다고 주장하기도 했다.[7] 스티븐 네이페와 그레고리 화이트 스미스가 출간한 매우 세세한 기록이 담긴 이 전기는 센세이션을 일으켰다.

나는 그들의 수정주의 이론을 전혀 받아들이지 않았는데, 이제 이 총의 등장으로 그들의 이론은 더욱 타당성을 잃었다. 세크레탕이 반 고흐를 쏘았다면 왜 총을 정기적으로 쟁기질을 하는 밭에 버렸겠는가? 증거를 숨기고 싶었다면 분명 더 깊은 곳에 묻거나 빽빽하게 우거진 풀숲에 숨겼을 것이다.

□ □ □

반 고흐의 오베르 시절을 조사하면서 나는 의사이자 화가, 수집가였던 폴 가셰 박사의 역할이 중요했다는 확신이 점차 더 강해졌다. 그는 빈센트를 계속 눈여겨보았고, 총상을 입은 빈센트를 보살피기도 했다. 가셰 박사는 의학과 예술에 모두 관심이 있었지만 당시에 그로서는 둘 다 전념할 수 있는 시간적 여유가 거의 없었다. 그의 예술가 친구들은 그를 훌륭한 의사이자 아마추어 화가로 간주했다고 알려져 있다. 한편 그의 의사 동료들은 가셰 박사를 훌륭한 화가이자 평범한 의사로 생각했다고 한다.[8]

미술비평가 조르주 리비에르는 가셰 박사를 "분명 19세기의 가장 호기심 많은 인물 중 한 사람"이라고 묘사하면서, 가셰 박사와 반 고흐 둘 다 "약간 광기가 있지만 그럼에도 그들은 친구였다"라고 했다.[9] 또다른 이는 박사를 가리켜 "가장 활기 넘치고 가장 호의적으로 독창적인 사람"이라고도 했다.[10] 한편 박사에 대한 반 고흐의 평가는 "약간 괴짜"라는 것이었다.[11]

뉴욕에 본부를 둔 윌던스타인 플래트너 인스티튜트 기록물보관소의 새로운 문건 덕분에 우리는 이 탁월한 인물에 대해 더 많은 사실을 알게 되었다. 1999년 파리, 뉴욕, 암스테르담에서 열렸던 가셰 전시회 카탈로그에서 앤 디스텔과 그녀의 동료들이 이 문건을 대단히 효과적으로 사용한 바 있으며, 현재는 연구자들에게 무료로 공개해 크게 환영받고 있다.

가셰 박사는 인상주의 화가들과 그들의 추종자들과 가깝게 지냈고, 특히 카미유 피사로와 폴 세잔과는 1870년대에 가까이 살았다. 그와 지인이었던 또다른 화가로는 피에르 오귀스트 르누아르, 클로드 모네, 알프레드 시슬레, 에두아르 마네가 있다. 이들과 교유한 덕분에 가셰 박사는 의학적 조언의 대가로 그림을 받기도 하는 등 초기인상주의 작품을 상당히 많이 소장하게 되었다. 그 자신 또한 아마추어 화가였는데 주로 동판화 작업을 했다. 남달리 관심의 폭이 넓었던 그는 음악과 문학에도 조예가 깊었고, 파리에서 매달 만찬을 하며 사교활동을 하는 엘리트 진보 예술가 모임인 절충학파의 중심인물이었다.

그런데 반 고흐 문헌에서 주목받지 못한 부분이 있다. 가셰 박사의 관심사에 섬뜩한 측면이 있다는 점이다. 그의 의학적 배경과 골상학에 대한 흥미가 바로 그것이다. 골상학은 개인의 두개골 모양이 그 사람의 성격을 보여준다는 19세기 이론이다. 그는 이 이론을 근거로 처형된 범죄자들의 머리 석고 모형을 수집했다. 이 기이한 물건은 단두대에서 머리가 잘린 후 즉시 목이 팽창할 때 만들어지며 대단히 소름 끼치는 형상을 하고 있다. 가셰 박사의 석고 모형 중 일부는 런던의 과학박물관에서 소장하고 있다.[12]

그가 골상학에 관심이 있었다는 사실 덕분에 우리는 거의 알려지지 않은 사건을 새로이 조명할 수 있다. 1905년 빈센트의 시신을 오베르 묘지의 다른 자리로 옮겨야 했는데, 시신을 이장할 때 가셰 박사가 빈센트의 두개골을 들고 "크다"라고 말했다고 한다(그의 아들은 '크다'라는 말을 이탤릭체로 적어 강조했다). 그는 해골을 더 자세히 연구하고 싶었으나 예법을 존중해서 어쩔 수 없이 아들에게 건넸고, 아들은 조심스럽게 새 무덤 안의 관 끝부분에 놓았다. 아들은 훗날 그 순간이 마치 『햄릿』에 나오는' 한 장면 같았다고 언급했다.[13]

가셰 박사가 상호부검협회의 일원이었으며 가입을 설득하기도 했다는 이야기에도 나는 놀라지 않을 수 없었다.[14] 현세적이고 자유로운 사상을 지닌 지식인들이 모인 이 범상치 않은 협회는 회원 자신들의 시신을, 특히 시신의 뇌를 창의성 프로세스 연구를 위해 기증하고 의학자 동료들이 해부, 분석하도록 허락했다. 이렇게 뇌가 연구 대상이 된 회원으로는 프랑스 총리였던 레옹 강베타가 있다. 1882년 사망한 그의 뇌를 연구한 결과가 책으로 출간되기도 했다.[15]

가셰 박사가 상호부검협회의 회원이었다는 사실은 반 고흐 연구에서 주목받지 못했지만 다른 화가 관련 책 두 권에 암시되어 있다. 1921년 리비에르는 르누아르 관련 연구에서 가셰 박사가 "진보적인 사람이어서 화장 火葬, 자유연애, 그리고 새롭고 전복적으로 보이는 다른 많은 것"을 옹호했다고 기록했다. 리비에르는 또한 가셰 박사가 상호부검협회를 위해 회원을 모으는 일에 열정적이었으며 여러 차례 "르누아르에게 가입을 권했다"고 했다.[16] 리비에르는 또한 세잔에 관한 저서에서 박사의 상호부검 옹호 활동을 이야기하며 마네, 에드가르 드가 등 그의 화가 친구들은 아무도 가입하지 않았음을 언급했다.[17]

수십 년 후 박사의 아들이 자신의 책에서 여러 페이지를 상호부검협회 이야기에 할애했다. 전체적으로는 리비에르에 대해 비판적이고 박사가 회원이었다는 것도 명확히 확인해주지는 않았지만 박사에 대해 침묵을 지킨 것으로 보아 회원이었던 것은 사실로 보인다. 만일 회원이 아니었다면 그의 아들은 그 문제를 아예 언급하지 않았거나 사실이 아니라고 부정했을 터이다. 실제로 세잔 전문가가 글에서 가셰 박사가 상호부검협회 회원이었음을 언급하고 그의 아들에게 잘못된 부분이 있는지 초고를 읽어달라고 부탁한 적이 있었는데 가셰의 아들은 이 문제에 대해 지적하지 않았다.[18]

박사가 협회 차원에서 부검을 시행했다는 증거는 없으나 그는 분명 부검 능력을 갖추고 있었다. 의학 수련 초기 그가 부검을 불편하게 생각했고, 그래서 파이프 담배를 피우기 시작했다고 그의 아들이 설명한 바 있다. 시신을 해부할 때 파이프를 피우며 안정을 찾았던 것으로 보인다.[19]

그러면 이 일과 반 고흐는 무슨 관련이 있는가? 나는 가셰 박사가 반 고흐를 상호부검협회에 가입시키려 했다거나 반 고흐 시신에 정식 부검을 행했다는 의견을 개진하려는 것이 아니다. 그렇지만 나는 박사가 반 고흐 사망 후 가슴에서 총알을 제거했을 것이라 믿는다. 박사의 무한한 호기심으로 볼 때 무슨 일이 있었는지 이해하고자 하는 직업 정신이 발동했을 테고, 더욱 중요하게는, 그와 테오의 입장에서는 빈센트가 그의 생명을 앗아간 총탄이 제거된 상태로 안식하도록 하는 것이 망자에 대한 예의라고 느꼈으리라 생각한다.

박사는 협회 회원이었고 부검 경험도 있었기에 친구의 시신이라 할지라도 가슴을 열고 총탄을 제거하는 일을 꺼림칙하게 생각지는 않았을 것이다. 총알을 꺼냈으리라고 믿는 또다른 이유로는 그로부터 15년 후 이장을 위해 빈센트의 유골을 수습했을 때(그 『햄릿』 같은 장면에서) 총탄이 발견되었다는 이야기가 없었다는 점이다.

다소 음울한 이 이야기는 반 고흐가 스스로 목숨을 끊었는지 다른 사람이 개입되었는지와도 관련 있다. 가셰 박사는 반 고흐가 죽기 전에 상처를 면밀히 살폈을 것이고, 사망 직후 총알도 제거했다면 총이 몇 센티미터 혹은 몇 미터 거리에서 격발되었는지 어느 정도 알 수 있었을 터이다. 박사는 총상 처치에 익숙했다. 프로이센·프랑스전쟁 당시 군의관으로 복무했고, 전투로 인한 부상 처치를 위해 직접 살균액을 만들기도 했다. 박사는 의심할 여지 없이 반 고흐의 죽음이 자살이라고 확신했고, 1890년 7월

27일 일기에도 그렇게 기록했다. 영어 출간물로는 처음으로 박사의 그날 일기 부분을 이곳에 싣는다(그림3).[20]

나는 다른 사람이 방아쇠를 당겼다는 주장은 잘못된 것이라 믿는다. 굳이 다른 전설이 없어도 반 고흐는 이미 전설이다. 그는 스스로 삶을 끝내기로 결정했다. 그가 어떻게 죽음에 이르렀는가 하는 논쟁적 이슈를 다루는 부분이 이 책에서 가장 긴 장이 될 것이다.[21]

<p style="text-align:center">□ □ □</p>

반 고흐의 주목할 만한 삶은 그의 선구적인 예술만큼이나 많은 관심을 불러일으켰지만, 사실 화가로서의 놀라운 업적 덕분에 그의 삶의 매혹적인 면이 더 부각되기도 한다. 오베르 시절은 그가 화가로서 가장 많은 작품을 그린 시기다. 그는 70일 동안 하루에 한 점씩 격정적으로 그림을 그려나갔다.[22]

반 고흐는 초상화 12점과 비슷한 개수의 꽃 정물화를 그렸지만 그가 뛰어난 솜씨를 보였던 것은 풍경화다. 가장 강인한 느낌의 풍경화 중 하나가 「오베르 성당」(그림53)이며 색깔 사용이 대단히 인상적이다. 파노라마처럼 펼쳐지는 밀밭 풍경화들은 다양한 빛깔의 하늘 아래, 마을 위로 광대하게 열린 고원지대를 포착한다. 반 고흐가 오베르에 머물렀던 시기의 마지막 무렵에 그는 정사각형 캔버스 2개를 이어붙인 '이중 정사각형double-square' 캔버스 시리즈를 시작한다. 1미터 너비에 시골 풍경을 담아내는 일이었다. 이 놀라운 작품들은 20세기 인상주의 발전의 포석이 되었다.

나는 이 책을 출간함으로써 프랑스에서의 반 고흐의 삶, 그의 가장 위대한 작품들을 그렸던 그 특별했던 마지막 시간을 다룬 3부작을 완성하

그림5 오베르의 빈센트와 테오 묘지,
뒤로 밀밭이 보인다.

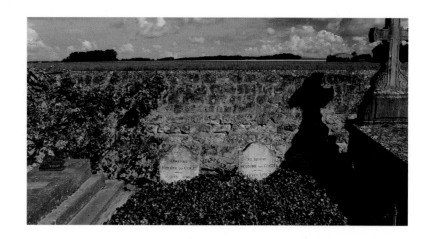

게 된다. 『남쪽의 스튜디오』(2016)에서는 아를의 노란집에서 지낸 격동의
15개월을 살펴보았다. 그는 노란집에서 폴 고갱과의 협업이 비극적 결말을
맞으면서 귀를 절단하기에 이른다. 『반 고흐, 별이 빛나는 밤─고독한 안식
처, 생폴드모졸에서의 1년』(2020)은 생레미 외곽의 요양원에서 지낸 한 해
를 다룬다. 미술 덕분에 그는 아주 힘든 환경에서 이겨내고 살아남을 수
있었다.

　『반 고흐의 마지막 70일─예술가의 종착지, 오베르에서의 시간』은 그의
이야기를 마무리하는 책이다. 이 책은 3부로 이루어져 있다. 가장 긴 1부
는 빈센트가 오베르에서 보낸 10주라는 시간과 놀라운 성과에 대한 이야
기다. 2부는 그의 죽음을 둘러싼 사건들, 너무나도 빨리 그를 따라간 사랑
하는 동생 테오의 죽음 등을 자세히 다뤘다. 마지막 3부는 반 고흐의 유
산과 높아진 명성에 대한 것이며 오베르 시기를 집중적으로 조명한다. 생
전에는 작품 판매에 실패한 한 남자가 이제 시대를 초월해 세계에서 가장
유명한 화가가 되었다.

파리의 간주곡

파리에서 다시 테오를 만나고
요와 아기를 보게 된 것은
내게 큰 기쁨이었다.[1]

빈센트가 처음으로 동생 테오의 아내 요하나(요)와 그들의 아기를 보았을 때, 그것은 감동을 자아내는 순간이었다. 훗날 요하나는 파리에 위치한 자신들의 아파트에 빈센트가 들어오던 장면을 이렇게 회상했다. "테오가 그를 우리 어린 아들의 요람이 있던 방으로 이끌었다. 아들의 이름도 그의 이름을 따라 빈센트였다. 두 형제는 아무 말 없이 자는 아기를 조용히 바라보았고, 형제의 눈에는 눈물이 고여 있었다."[2] 빈센트의 조카는 그의 이름을 따서 빈센트 빌럼이었고, 그때가 태어난 지 막 3개월을 넘겼을 때였다.

전날 빈센트는 요양원에서 퇴원한 상태였고, 프로방스에서 야간열차를 타고 올라와 이제 독립적인 생활을 시작할 참이었다. 그 모든 일을 겪은 후 참으로 용기 있는 모험이 아닐 수 없다(그림6). 그는 파리에 들러 테오와 테오의 가족과 함께 며칠을 보낸 후 오베르쉬르우아즈로 갈 예정이었다.

빈센트가 최근 겪었던 고통은 아를에서 1888년 12월 23일 저녁에 시작

그림6 「소용돌이치는 배경의 자화상」
(부분), 캔버스에 유채, 65×54cm,
1889년 9월, 오르세미술관, 파리, F627

23

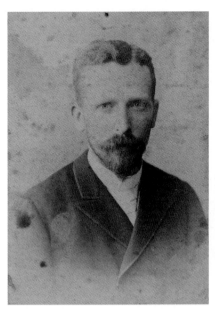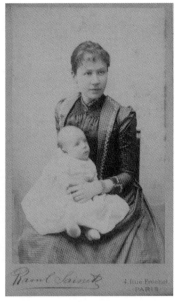

된 것이다. 동료 화가 고갱과 함께 살며 작업하는 동안 정신적인 위기를 겪었고, 그로 인해 스스로 왼쪽 귀 대부분을 절단했다. 이 끔찍한 사건 때문에 고갱은 도망치듯 파리로 떠났고, 결국 노란집에서의 두 화가의 협업은 갑작스러운 파국을 맞았다.[3]

빈센트의 몸의 상처는 놀라우리만치 빨리 회복했지만 정신적으로는 여전히 상처가 남아 있었고, 그후로도 여러 차례 발작을 일으켜 몇 주에 걸쳐 입원을 해야 했다. 결국 독립적으로 생활하기 힘들다는 현실을 스스로 인정한 그는 마지못해 요양원에서 생활하라는 조언을 받아들이고 생폴드 모졸에 가기로 동의한다. 그곳은 아를에서 25킬로미터 떨어진 생레미 외곽의 옛 수도원에 만들어진 작은 요양원이었다.

빈센트는 1889년 5월 8일 그곳으로 거처를 옮겼다. 몇 달이 지나자 그는 자신보다 훨씬 더 정신적 문제가 많은 환자들에게 둘러싸여 지내야 하

프롤로그

는 요양원 생활을 힘들어했다.[4] 9월까지 그는 테오에게 "북쪽으로" 돌아가고 싶다는 편지를 계속 썼다.[5]

그러자 테오는 카미유 피사로에게 조언을 구하며 빈센트가 파리에서 북서쪽으로 70킬로미터 떨어진 에라니쉬르에트에서 그의 가족과 함께 지낼 수 있는지 물었다. 빈센트는 몇 해 전 파리에서 살던 시절에 카미유를 만났고, 그를 존경했으며 그의 아들 뤼시앵과도 알고 지냈다. 빈센트가 만약 인상주의 거장이었던 카미유와 함께 생활하며 그의 스튜디오에서 같이 작업했더라면 그의 회화가 어떤 방향으로 발전했을지 상상해보는 일도 매혹적이다.

당시 테오는 몽마르트르거리에 위치한 부소&발라동갤러리의 매니저였고, 피사로는 이 갤러리에 작품을 판매했다. 피사로는 1890년 2월 그곳에서 전시회를 열 예정이어서 그로서는 테오를 돕는 것이 합리적인 행동이었을 터이다. 그러나 정신요양원에 있던 사람을 집으로 맞아들이는 일에 당황했음이 틀림없고, 그래서 아내가 아이들을 돌보느라 너무 바빠 또다른 숙객을 들이기 힘들다고 조심스레 돌려 설명했다. 테오는 그 답변을 빈센트에게 전하며 피사로는 "아내의 주장이 센 집안에서 별 권한이 없다"라고 말했다. 다행히 피사로는 대안을 내놓았다. "오베르에 아는 사람이 있는데 의사이며 시간 여유가 있을 때는 그림도 그리는" 미술 애호가여서 "모든 인상주의 화가들과 알고 지내왔다"라고 추천했다.[6] 이 주목해야 할 인물이 바로 폴 가셰 박사다.

이 오베르 계획은 겨울 동안 잠시 보류되었는데, 주된 이유는 빈센트의 건강이 일시적으로 악화되어 요양원에 계속 머물러야 했기 때문이다. 그러다 1890년 초봄 즈음 회복하기 시작한 빈센트는 갈수록 요양원을 떠나고 싶은 마음이 간절해졌고, 이에 테오는 주중에 일부는 파리에서 일하던 가

셰 박사를 만나 조언을 구했다. 박사 역시 집에 사람을 들이는 일에는 난색을 표했으나, 대신 마을에 적당한 여인숙이 여러 개 있다고 알려주며 기꺼이 개인적으로 의학적인 조언도 하고 관심을 갖고 빈센트를 살펴보겠다고 말했다. 박사의 제안이 이상적인 방안이라고 판단한 테오는 그렇게 하기로 합의한다.

1890년 5월 16일, 빈센트가 요양원을 떠나는 날, 테오필 페롱 박사는 소견서를 마무리 지었다. 빈센트는 그의 환자로 있는 동안 여러 번 발작으로 고통받았고, 발작은 몇 주 동안 지속되었다. 발작이 가라앉으면 "완벽하게 차분하고 명징한 상태였으며 열정적으로 그림에 몰두했다". 그러나 당시는 정신병에 대한 이해가 거의 없었고 치료도 기초적인 수준에 불과했다. 페롱 박사는 소견서 말미에 "치료되었다"라고 기록했다.[7]

페롱 박사가 지나치게 낙관적인 관점으로 빈센트의 완치를 판정했다고 추정되고는 하지만 요양원 기록을 보면 이 카테고리에 들어간 환자는 놀랍게도 거의 없었다. 1874년 남성 환자 32명 중 치료될 '희망이 어느 정도 있는' 경우로 본 사람은 단 2명뿐이었다.[8] 이는 페롱 박사가 진심으로 빈센트가 회복되었다고 믿고 내린 판정임을 시사한다. 그의 이 판단은 테오와 가셰 박사에게 빈센트의 건강 상태에 대한 그릇된 안도감을 주었을 것이다.

빈센트가 담장에 둘러싸인 그 요양원 정문을 마지막으로 걸어나온 아침, 그는 요양원 직원 한 사람과 동행했다. 두 사람은 협궤열차를 타고 생레미에서 타라스콩으로 갔고, 직원은 파리행 야간열차에 승차하는 그를 배웅했다. 테오는 직원이 빈센트와 끝까지 동행하기를 바랐지만 빈센트가 이를 거부했다. "내가 위험한 짐승이라도 되는 양 사람을 붙이는 것이 옳은 일이냐? 전혀 고맙지 않다."[9]

밤 기차를 타고 가며 빈센트는 앞에 놓인 도전에 대해 깊이 생각했을 것이다. 당장은, 몇 시간 후면 동생(그림7)과 동생의 아내 요하나, 그리고 그들의 아기(그림8)를 만나야 한다. 1년 동안 수도원의 요양원에서 은둔했던 터라 이 만남이 무척 설레었을 것이 분명하지만, 그럼에도 고립된 존재였던 그에게는 부담스럽고 두려운 일이기도 했으리라.

테오 역시 걱정스럽기는 마찬가지였다. 훗날 요하나는 이렇게 회상했다. "그날 밤 테오는 오는 길에 빈센트에게 무슨 일이 생기지나 않을까 불안해하며 잠을 이루지 못했다. 빈센트는 심각하고 오랜 발작에서 회복된 지 불과 얼마 되지 않았는데도 사람의 동행을 거부했다. 마침내 테오가 역으로 나가야 할 시간이 되었을 때 우리는 얼마나 안도했는지 모른다!"[10]

빈센트가 탄 기차는 그날 아침 일찍 리옹역에 도착했다. 플랫폼에서 두 형제의 감동적인 만남이 이루어졌다. 2년여 만에 제대로 된 만남이었다. 1888년 크리스마스에 테오가 아를의 병원에 있던 빈센트를 방문했지만, 귀 절단 사건 직후여서 빈센트는 죽음 직전의 극도로 쇠약한 상태였다. 테오는 역이 가까워지면서 흉터로 남은 절단된 형의 귀를 볼 일에 마음이 무거웠을 것이다.

플랫폼에서 형을 만난 테오는 마차를 불러 함께 몽마르트르 언덕 바로 아래 시테 피갈 8번지 아파트로 돌아왔다. 빈센트는 1886년에서 1888년까지 파리에서 지냈기 때문에 그 도시를 잘 알았지만, 프로방스의 외떨어진 시골 옛 수도원 담장 안에서 1년을 지낸 뒤라 큰 기차역의 혼잡함과 마차를 타고 복잡한 대로를 달리는 일이 충격으로 다가왔을 것이다. 요하나는 마차가 안마당으로 들어오는 소리에 마음이 놓였다. 그녀는 창가에서 내려다보며 "내게 고개를 끄덕이는 두 밝은 얼굴, 흔드는 두 손이 보였고, 잠시 후 빈센트가 내 앞에 섰다"고 회상했다. 그녀는 놀랐고 기뻤다. "아픈

사람을 예상했으나 그는 건강하고 넓은 어깨, 미소를 띤 혈색 좋은 얼굴의 남자였다. 아주 확고해 보이는 모습이었다." 그녀가 그 자리에서 한 생각은 "그가 테오보다 훨씬 강인해 보인다"라는 것이었다.[11] 처음에는 모든 일이 순탄한 듯했다. 빈센트는 나중에 누이동생 빌에게 "요하나는 분별력 있고 선한 의지로 가득한 사람이다"라고 썼다.[12] 테오는 형의 상태에 안도하긴 했지만 조심스러운 어조로 이렇게 썼다. "형은 그 어느 때보다 건강해 보이고, 말하는 방식도 정상이다. 그렇긴 하지만 스스로 발작이 되풀이될지도 모른다고 느끼며 그럴까봐 두려워한다."[13]

파리에서의 첫 밤을 보낸 후 빈센트는 토요일 아침 일찍 일어나 예전에 프로방스에서 동생에게 보낸 그림들을 살펴보았다. 2월에 요양원에서 그렸던 생기 넘치는 「아몬드꽃」이 응접실 피아노 위에 자랑스럽게 걸려 있었다. 근처에는 멋진 아를 풍경을 그린 「추수」, 놀라운 초상화 「아를의 여인」, 꽃을 활짝 피운 프로방스 과일나무를 그린 환상적인 3부작도 걸려 있었으며, 「감자 먹는 사람들」은 다이닝룸 벽난로 위에 자리하고 있었다.[14]

벽에는 테오가 좋아하는 작품 몇 점 정도 걸 자리만 남아 있었다. 다른 그림 수십 점은 침대와 소파 아래 보관되어 있어 그들의 하녀가 "대단히 힘들어했고" 예비 침실 옷장에도 그림들이 들어 있었다.[15] 첫날 아침 빈센트는 그림을 모두 꺼내어 바닥에 펼쳐놓고 "아주 세심하게" 들여다보았다.[16] 그리고 프로방스에서 지내는 동안 자신의 미술이 어떤 식으로 발전했는지를 살피며 흐뭇해했을 것이다.

일요일에 테오는 빈센트와 함께 부활한 '소시에테 나시오날 데 보자르(국립미술협회)' 전시회에 갔다. 진보적인 현대작품들이 전시되어 있었는데, 빈센트로서는 2년여 만에 보러온 전시회였다. 그는 특히 고전적 인물들이 있는 상징주의 대형 풍경화, 피에르 퓌비 드샤반의 「예술과 자연 사이」에

매료되었다.[17]

형제는 또한 에콜 데 보자르에서 열린 대규모 일본 판화 전시회에도 갔던 것 같다. 빈센트는 일본 판화를 사랑했고 큰 영향을 받기도 했다. 그는 일본 화가들이 이미지를 크롭하여 극적인 효과를 내는 대담한 방식에 감탄했고, 그들이 사용하는 강렬한 색채에서 영감을 받았다. 그는 일본 화가들의 자연에 대한 사랑과 봄날 활짝 핀 꽃에 대한 애착에 공감했다. 빈센트는 파리에 도착하기 전 편지에 "파리에서 일본 판화를 꼭 보고 싶다"라고 썼다.[18] 이 전시회는 지크프리드 빙이 주최한 것인데, 그는 1886~87년 빈센트에게 600여 점의 판화를 판매한 바 있다.

그날 저녁 요하나의 오빠인 안드리스 봉어르가 와서 함께 저녁식사를 했다. 안드리스와 테오는 오랜 친구였기에 빈센트도 오래전 파리에 머물던 시절부터 그를 알았다. 훗날 안드리스는 그의 부모에게 빈센트가 밝고 "훨씬 나아 보이며 체중도 늘었다"라고 알렸다.[19]

월요일에 테오는 부소&발라동갤러리로 돌아가야 했다. 그주에 인상주의 화가 장프랑수아 라파엘리의 전시회를 열 예정이어서 대단히 바쁜 시기였다. 그의 갤러리에서 전기를 사용하는 첫 전시회였다. 빈센트가 동생의 갤러리를 방문했는지는 확실하지 않다.[20] 짐작건대 정신요양원에서 막 나온, 귀가 절단된 모습의 사람이 갤러리에 나타난다면 테오에게는 상당히 불편한 일이었을 터이다. 게다가 빈센트는 1870년대 중반, 같은 갤러리의 런던과 파리 지점에서 일하다가 고객 응대가 이상하다는 등의 이유로 해고된 일이 있었다.

대신 빈센트는 딜러이자 아방가르드미술 애호가인 페르 쥘리앵 탕기(그림9)를 방문했다. 2년 동안 탕기를 통해 미술 재료를 받았고, 탕기는 빈센트의 늘어가는 작품을 보관할 장소로 자신의 상점 위 작은 다락방을 임대

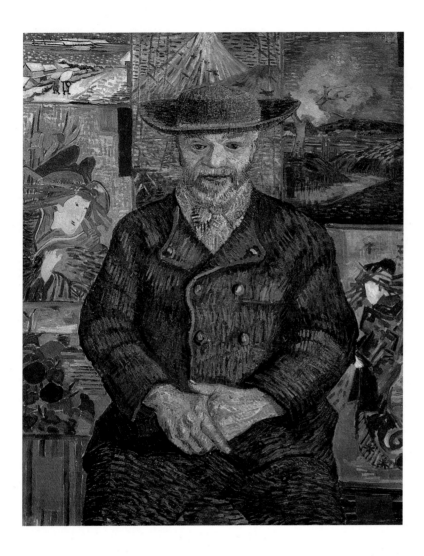

그림9 「페르 탕기의 초상」, 캔버스에
유채, 92×75cm, 1887년 가을,
로댕미술관, 파리, F363

해주기도 했다. 빈센트는 탕기를 다시 만나고 자신의 이전 작품을 보는 일
을 기뻐했지만 그곳의 상태에 경악하며 그 다락방 창고를 "빈대가 들끓는
굴"이라고 묘사했다.[21]

훗날 요하나는 빈센트가 머무는 내내 "기분이 좋고 명랑했다"라고 했지
만 실제와는 거리가 멀다. 요양병원에서 보낸 세월에 대해서는 '언급하지

않았던' 것이 분명한데, 이는 금기하는 주제였음을 암시한다. 물론 빈센트와 테오가 둘이 있을 때 이야기했을 가능성도 있다.[22] 빈센트는 처음에는 한동안 파리에서 지내며 그림도 좀 그릴 것처럼 이야기했었지만 갑자기 화요일 아침, 파리에 온 지 겨우 사흘 만에 떠나기로 결심한다. 그해의 가장 중요한 미술 전시인 살롱도 보지 않았을 뿐 아니라 가까운 파리 예술가 친구들도 만나지 않았다.

요하나는 도시생활이 문제였다고 말하며 "빈센트는 곧 파리의 번잡함이 자신에게 좋지 않음을 인지했고 다시 작업하기를 간절히 바랐다"라고 주장했다.[23] 그도 비슷한 이야기를 했다. "파리에서의 온갖 소음은 내가 원하는 바가 아님을 나는 절실히 느꼈다."[24] 혹 두 형제는 서로의 삶이 너무나 다른 방향으로 가버렸기에 다시 공감대를 형성하기 어려웠던 것은 아닐까. 며칠 후 빈센트가 써놓고도 보내지 않은 편지에서 그 어려움에 대해 좀더 분명하게 이야기한 흔적을 찾을 수 있다. 그는 "혼란 속에서" 파리를 떠났음을 인정하며 "곧 좀더 안정된 마음으로 다시 만날 수 있으면" 좋겠다고 말한다.[25]

테오가 월요일 저녁 퇴근하자 빈센트는 다음날 아침 떠날 생각임을 밝힌다. 테오는 그의 갑작스러운 결정을 받아들이고 가셰 박사에게 보내는 다소 형식적인 편지를 써서 형에게 건넸다. "그(빈센트)가 파리에서 피곤해지는 것을 원치 않아 이곳을 떠나 오베르로 가서 박사님을 뵙기로 결정했습니다. 현재는 그가 매우 좋은 상태임을 보실 수 있을 겁니다. 그를 돌보고 그에게 생활할 만한 곳에 대해 조언을 해주신다면 대단히 감사하겠습니다."[26]

마지막 70일,
70점의 그림

첫인상

오베르…
이곳은 시골의 중심부이고
독특하며 그림 같다.[1]

1890년 5월 20일 이른 아침 빈센트는 테오와 요하나에게 혼자 갈 것을 고집하며 오베르행 기차를 타러 출발했다. 기차가 최근 산업화된 근교를 지나며 들판이 나타나고 마침내 나무가 줄지어 선 선로로 들어서자 그는 다시 한번 자신의 앞에 전개될 새로운 삶을 생각했을 것이다. 드디어 우아즈 강을 건너 오베르(그림14)에 도착했다.

빈센트는 가셰 박사에게 가서 전날 저녁 테오가 쓴 소개 편지를 건넸다. 당장 살 곳을 구하는 일이 급선무였던 빈센트에게 박사는 자신의 집 바로 아래 큰길에 있는 생오뱅 여인숙을 추천했다.[2] 하지만 그곳은 하루 숙박비가 6.50프랑이었다. 하루 5프랑 정도의 숙박비를 예상했던 빈센트에게는 너무 비쌌다. 반 고흐 형제 사이에는 오래된 합의 사항이 있었다. 테오가 생활비를 대고 그 대가로 빈센트가 그리는 거의 모든 그림을 테오에게 준다는 것이었다.

그림10 도비니거리의 화가, 오베르, 1905년경, 엽서

그림11 샤를프랑수아 도비니, 「오베르 평야 위 오솔길」, 캔버스에 유채, 33×55cm, 1843년, 개인 소장

그래서 빈센트는 가르거리(현재는 제네랄드골가)에 있는 마을 중심가, 시청 건너편 좀더 저렴한 여인숙 카페 드 라메리로 갔다. 식비 1프랑, 숙박비 2.50프랑, 하루 총 3.50프랑이면 묵을 수 있었던 터라 빈센트로서는 훨씬 감당하기 수월한 금액이었다. 그 여인숙을 바로 4개월 전 사람 좋은 부부 아르튀르 라부와 그의 아내 루이즈가 인수했고,[3] 그래서 사람들은 편안하게 그곳을 라부 여인숙(그림19)이라고 불렀다. 그들에게는 열두 살 난 아델린과 두 살 난 제르멘, 두 딸이 있었다는 것이 정설처럼 되어 있었지만 실은 아이가 2명 더 있었다. 아들 빅토르와 딸 레오니인데 둘 다 오베르에는 함께 있지 않았던 것으로 보인다. 어쩌면 이미 사망한 후일지도 모른다.[4]

빈센트가 여인숙에 도착했을 때 그는 아마도 바깥 인도에 내어놓은 테이블 몇 개와 그곳에 앉아 술을 마시며 지나가는 사람들을 구경하는 손님들의 모습들을 처음 마주했을 것이다. 카페 자체는 레이스 커튼 뒤에 얌전하게 자리하고 있었다. 입구 위에는 눈에 띄게 '와인 주점/식당'이라는 간판이 있어 라부가 그곳에서 부수적으로 와인도 판매하고 있음을 알려주었다. 빈센트에게 가장 중요한 것은 '가구 완비'라는 안내문이었다(그림15).

라부 부부는 빈센트를 위층 뒤편 비어 있는 방으로 안내했다. 다락층

구석진 곳의 그 방은 7제곱미터로 전에 있던 프로방스 수도원 요양병원의 방보다도 더 작았다.[5] 아주 기본적인 가구—아마도 철제 싱글침대, 작은 테이블과 의자 하나 정도—가 맨바닥 나무 마루에 자리하고 있었다. 빈센트는 방에 제대로 된 창문이 없고 기울어진 천장에 작은 채광창 하나만 있다는 점을 곧바로 인지했을 것이다. 좋은 빛이 필수인 화가에게 이는 특히 속상한 일이었다. 하지만 당시 여인숙은 화가들이 세 들어 사는 경우가 많았기에 건물 뒤편에 임시 스튜디오와 창고로 사용할 수 있는 공간이 있었고, 다행스럽게도 5월 말까지는 따뜻해서 야외에서 충분히 그림을 그릴 수 있었다.

비좁긴 하지만 가격을 고려하면 빈센트로서는 불평할 수 없었고 마뜩잖은 방에도 익숙했다. 2년 전에 그는 인상주의 화가들의 운명에 대해 이

그림12 카미유 피사로, 「오베르 레미거리」, 캔버스에 유채, 65×81cm, 1873년, 개인 소장

야기하며 화가로서는 성공한 소수의 사람조차 "대부분 가난해서 커피하우스나 싸구려 여인숙에서 하루하루 근근이 살아간다"라고 말한 적이 있다.[6]

짐을 푼 빈센트는 지체 없이 밖으로 나가 새로운 환경을 둘러보았다. 여인숙 건너편 당당한 느낌의 시청에는 종각과 커다란 시계가 있었다. 몇 주 뒤 빈센트는 7월 14일 프랑스혁명기념일 축하를 위해 삼색 국기를 내건 이 건물을 그렸다. 그의 그림에서 축제를 위해 나무 사이로 매단 줄에 걸린 제등들을 볼 수 있다(그림20).

시청 바로 옆, 여인숙 정반대 편에는 장터가 있었고 매주 목요일에는 소를 사고팔았다. 이 분주한 지역에는 여러 개의 상점, 담뱃가게, 우체국, 카페 드 라포스트 등 편의시설이 모여 있었다. 오베르는 집들이 널리 흩어져 있는 마을이었지만 빈센트는 가장 중심가에 있었던 셈이다.

첫 오후에 빈센트는 걷기 좋아하는 사람답게 우아즈강을 따라 걸었다. 강은 퐁투아즈 마을을 향해 흐르다가 센강으로 합류되었다. 그는 강가 풍경에 매료되었고 오베르에도 호감을 느끼기 시작했다(그림17). 그는 아마 근처 언덕에 있는 성당도 방문했을 것이다. 그곳에서는 마을 중심가의 지붕과 외곽의 작은 마을들, 그리고 그 너머까지 볼 수 있었다.

성당 바로 위, 묘지 근처에서 바라본 풍경을 묘사한 그림의 인쇄물에서 이곳 경관의 생생한 모습을 확인할 수 있다(그림16).[7] 기차역은 전경 중심의 나무 바로 왼쪽에 있다. 창문 3개가 두 줄로 나 있는 건물이다. 시청과 여인숙은 성당 아래에 있지만 가려져 보이지 않는다. 우아즈강이 계곡을 따라 뚜렷이 보이고 오베르와 이웃 마을 메리쉬르우아즈를 연결하는 다리도 볼 수 있다. 계곡 아래쪽으로는 오른쪽에 퐁투아즈로 가는 도로가 있다.

빈센트는 계곡을 따라 초가집들이 작은 마을을 이루고 있는 이곳 오베르가 작업하기 이상적인 곳이 되리라는 확신을 점점 강하게 갖게 되었다.

Auvers.

그림13 폴 세잔, 「오베르 마을 가세 박사의 집」, 캔버스에 유채, 46×38cm, 1873년경, 오르세미술관, 파리

그림14 기차역, 1872년, 오베르, 판화[9]

오베르의 길이는 7킬로미터에 달했고 인구는 2000명, 그중 600명은 시청과 성당 주변에 살았지만 대다수는 외곽의 농가에 거주했다. "파리에서 충분히 멀리 떨어져 있어서 진짜 시골이라 부를 만한 곳이다"라고 빈센트는 테오와 요하나에게 썼다.[8]

오후 산책에서 돌아온 빈센트는 첫 저녁식사를 하고 와인 한두 잔을 마

그림15 카페 드 라메리(라부 여인숙), 아르튀르 라부와 작은딸 제르멘(왼쪽), 큰딸 아델린(입구), 어린 아기와 세 남자는 누구인지 알 수 없음, 1893년경, 반고흐연구소, 오베르[10]

그림16 펠릭스 토리니, 성당 위편에서 바라본 우아즈 계곡 전경, 판화[12]

시며 차분한 저녁을 보냈다. 아래층 카페는 곧 작업 후 많은 시간을 보내는 곳이 될 테고, 그곳에서 그는 주변의 삶을 세심히 관찰하며 그날 한 작업을 곰곰이 되짚어보고 다음날을 계획할 터였다. 숙박객과 마을 사람들 등 카페 손님과의 접촉은 요양병원에서 고립된 생활을 한 후라 힘들기도 했지만 동시에 신나는 일이었다. 한번은 바의 풍경을 빠르게 스케치했는데, 여인숙에서 사람들 눈에 띄지 않게 한 것이 분명하다(그림18).[11]

라부 부부와 손님들이 새로운 사람을, 한쪽 귀가 없음이 너무나 확실해 보이는 외국인을 어떻게 생각했을지 궁금하다. 빈센트가 상당히 직설적인 성격이라고 알려져 있기는 하지만 1888년 크리스마스 직전 아를에서의 그 끔찍한 밤 이야기를 먼저 했을 가능성은 거의 없어 보인다. 그러나그가 일주일 전 요양병원을 떠났다는 소식은 이미 세상 밖으로 나왔을 것이고, 그렇다면 마을에 금세 소문이 돌았을 게 분명하다. 하지만 다행히도 라부 부부는 그를 환영하고 세심하게 배려해주었다.

첫날 저녁 빈센트는 테오와 요하나에게 편지를 썼다. 아마도 카페 테이블에서 썼을 것이다. 열정에 가득찬 그는 아침에 이젤과 물감, 붓을 들고 길을 나설 기대에 부풀어 있었다. 빈센트는 오베르의 첫인상을 묘사했다.

마지막 70일, 70점의 그림

그는 도비니 시절 이후 이곳이 많이 변했다고 말했다.[13] 여기서 도비니는 풍경화가 샤를프랑수아 도비니를 말한다. 그는 1840년대에 오베르에 정기적으로 와서 그림을 그렸고(그림11), 1862년에는 집을 짓고 1878년 사망할 때까지 그곳에서 살았다. 그는 매우 유명한 19세기 프랑스 화가였고 빈센트도 그를 오랫동안 존경했다.

빈센트는 이미 오베르에서 최근 일어난 변화를 인지하고 있었다. "많은 저택과 다양한 현대식 중산층 주택이 있다. 아주 예쁘고 밝으며 꽃들이 가득하다." 오베르에는 두 종류의 공동체가 나란히 살아가고 있었다. 하나는 대대로 그곳에서 소박한 삶을 영위해온 농민들이었고, 또 다른 하나는 기차로 접근하기 수월해진 덕분에 시골의 평온함을 누리러 온 파리 사람들이었다.

그림17 오귀스트 드로이, 「우아즈강에서 본 오베르 풍경」, 1893년경, 동판화[15]

그림18 「카페 안 사람들」, 종이에 연필, 9×13cm, 1890년 5~6월, 반고흐미술관, 암스테르담, 빈센트반고흐재단, F1654r

이들 중에는 화가도 많았는데 그들은 오베르를 비공식적인 화가촌으로 만들어가고 있었다(그림10).[14]

도비니의 뒤를 잇는 이들 중에는 중요한 인상주의 화가 두 사람이 있었다. 카미유 피사로는 1866년 인근 퐁투아즈로 이주해 17년 동안 지냈으며, 때때로 오베르까지 걸어와 그림을 그리곤 했다. 그의 「오베르 레미거리」는 가셰 박사가 살던 길을 묘사한 전형적인 오베르 풍경이다. 박사의 집 굴뚝 꼭대기가 그림 중앙의 초가지붕 위로 솟은 모습이 보인다(그림12).

세잔은 1872~74년에 오베르에서 살았는데 레미거리에 위치한 가셰 박사의 집과는 걸어서 1분 거리였다. 그는 1882년까지 종종 짧은 기간 이곳

을 방문하곤 했다.[16] 그가 그린 「오베르 마을 가셰 박사의 집」(그림13) 역시 레미거리에서 그린 것인데, 피사로가 그린 반대편 지점에서 바라본 풍경이다. 피사로와 세잔의 그림 2점 모두 초기인상주의 작품으로, 대략적으로만 채색하는 대신 일렁이는 빛의 효과와 마을의 평화로운 시골 분위기 포착에 집중했다. 빈센트는 이들의 발자취를 따라가면서도 훨씬 더 급진적인 미술적 접근 방식을 택했다.

저녁식사 후 빈센트는 긴 하루에 지쳐 그의 방으로 가는 계단을 올랐다. 어느 정도 정돈이 된 그의 침실 벽에는 자신의 방이라는 기분을 느끼기 위해 걸어둔 일본 판화 몇 점이 있었을 것이다. 침대 양쪽에 2점이 있었는데, 하나는 어머니와 아이 판화였고, 다른 하나는 조수를 데리고 있는 기생 판화였다. 그는 늘 좋아하는 작품의 판화를 벽에 걸어두었는데 이는 집주인들 심기를 불편하게 하는 습관이었다.[18]

프로방스에서 야간열차를 탔던 여정에 뒤이어 파리에서 감정적으로 지치는 일정을 보낸 빈센트로서는 자신의 방 침대에 누운 것만으로도 안도

그림19 아르튀르와 루이즈 라부, 1890년대, 사진, 반고흐연구소, 오베르[17]

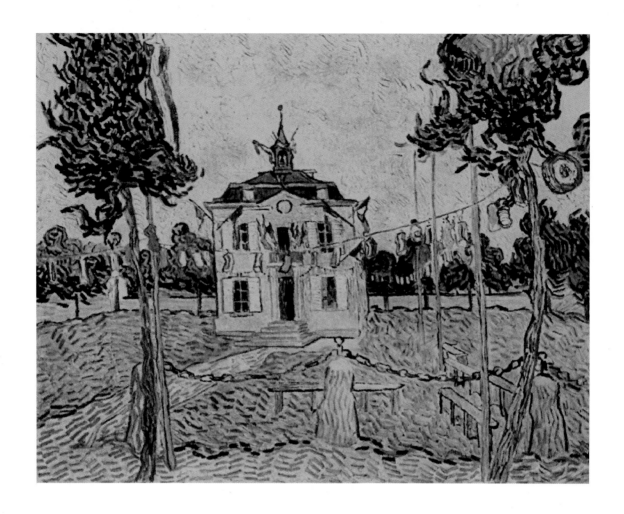

그림20 「라메리(시청)」, 캔버스에 유채,
72×93cm, 오베르, 1890년 7월, 개인
소장, 스페인, F790

감을 느꼈을 것이다. 아를에서의 마지막 몇 달과 요양원에서 1년 동안 견
뎌내야 했던 고통에서 벗어난 그는 새로운 환경에서 자신을 괴롭히는 악
마로부터 스스로를 치유할 수 있기를, 그리고 회화 기술을 발전시킬 수 있
기를 희망했다. 오베르에서 쓴 첫 편지에서 그는 테오와 요하나에게 풍경
화를 팔 수 있을지도 모르겠다고 낙관적으로 말한다. "내 체류 비용의 일
부를 벌충할 기회가 있을 거다."[19]

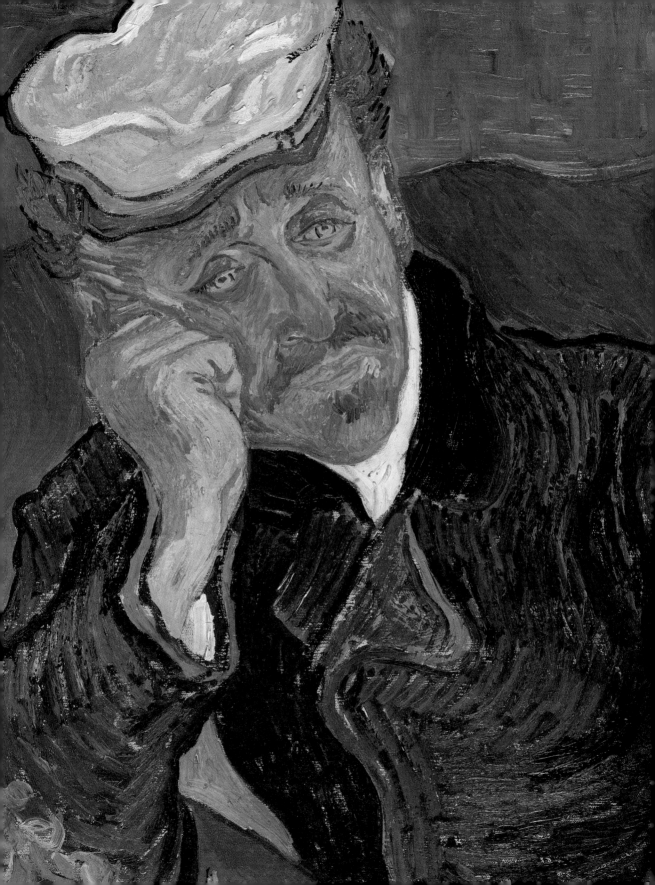

절충학파 의사

나는 가셰 박사가
정말 잘 맞는 친구라고, 새로 얻은 형제
같은 사람이라고 느꼈다.[1]

빈센트는 폴 페르디낭 가셰 박사와의 첫 만남이 상당히 얼떨떨했던 것 같다. 오베르에 도착한 날 테오에게 보내는 편지에서 그는 "(박사에게서) 다소 괴짜 같은 인상을 받았다"라고 썼다. 그는 또한 "내가 보기엔 적어도 나만큼 심각한 신경질환과 싸우고 있지만, 의사로서의 경험 덕분에 그나마 균형을 유지하고 있는 것이 분명하다"[2]라고 말했는데, 종종 그랬듯이 빈센트는 자신의 문제를 다른 사람에게 투영했기 때문에 그와 같이 말한 듯하다. 그렇긴 하지만 가셰 박사가 보기 드문 캐릭터였음은 분명하다.[3]

이틀 후 박사를 방문했을 때 박사가 파리에서 일하고 있음을 알고 빈센트는 실망했다. 이에 동요한 그는 써놓고 동생에게 부치지 않은 편지에서 이렇게 말했다. "우리는 절대 가셰 박사에게 의지해서는 안 된다. 일단 그는 나보다 더 아프고…… 눈먼 사람이 또다른 눈먼 사람을 인도하면 둘 다 도랑에 떨어지지 않겠니?"[4]

그림47 「가셰 박사의 초상」(가셰 박사 두번째 버전 부분), 오르세미술관, 파리

다행히도 가셰 박사가 돌아와 빈센트를 일요일 점심에 초대하면서 이 일을 만회했다. 그날 저녁 빈센트는 테오에게 박사에 대해 이렇게 알렸다. 그는 "내가 그림에 느끼는 좌절만큼이나 시골 의사라는 직업에 좌절하고 있었다." 또 가벼운 농담처럼 "기꺼이 직업을 맞교환할" 의향이 있다고 덧붙였다.[5] 만약 그랬다면 박사는 뛰어난 화가가 되었을지도 모르지만 빈센트가 의사로서 약을 다루는 모습은 상상하기 어렵다.

5월 25일 일요일은 마침 박사의 아내 블랑슈의 열다섯번째 기일이었고, 이는 앞서 박사가 침울해한 이유를 설명해준다. 어쩌면 그는 빈센트와 점심을 함께해서 분위기 전환을 바랐던 것인지도 모른다. 식사를 하면서 두 남자는 서로 공통점이 많다는 사실을 알게 되었고, 빈센트는 나중에 테오에게 "그와 친구가 될 것"이라 썼다.[6] 요양원에서는 사람과 사귀는 일이 어려웠던지라 다시금 우정을 쌓는 일이 빈센트로서는 기뻤을 것이다.

두 사람은 빈센트의 의학적 상태에 대해서도 이야기를 나누었다. 가셰 박사는 안심을 시켜주었다고 빈센트는 기록한다. "우울함이나 무언가 다른 것이 견딜 수 없을 만큼 힘들어지면 그 정도를 약화시킬 무언가를 다시 해줄 수 있을 것이다…… 그에게 마음을 털어놓는 일을 부끄러워해서는 안 된다."[7] 박사가 특정 약물 처방을 염두에 두고 있었던 것처럼 들리지만 실제로 처방한 적은 없었던 듯하고, 당시에는 정신 질환을 위해 할 수 있는 일이 거의 없기도 했다.

빈센트는 자신의 상태가 "남쪽에서 걸린 병"이기에 프랑스의 북쪽으로 돌아왔으니 "그 모든 것을 떨쳐낼 것"이라 믿으며 계속 낙관했다.[8] 가셰 박사는 그가 듣고 싶었던 대로 "열심히 대담하게 일을 하고 지나온 일에 대해서는 전혀 생각하지 말라"며 조언을 해주었다.[9] 그림을 그리는 일이 잠재적 정신 문제를 피하도록 해줄 것이라면서.

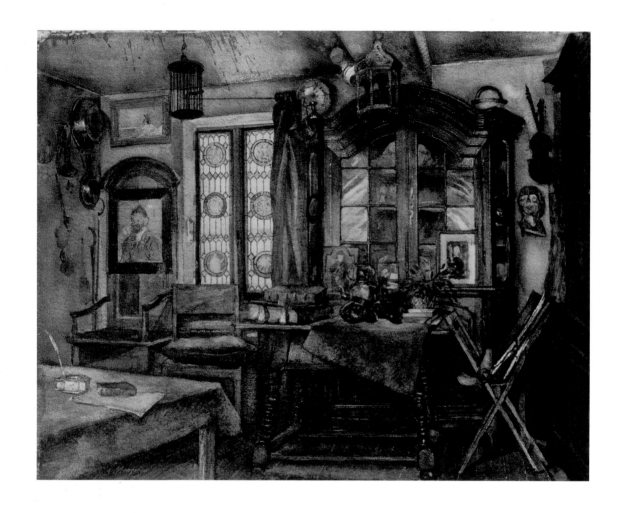

그림21 레오폴드 로뱅, 「가셰 박사의 응접실」, 수채, 1903, 소재 미상[10]

박사와 그의 두 아이가 사는 멋진 집은 마을의 위쪽에 있어 계곡의 전경을 바라볼 수 있었다. 1891년 이 집을 방문했던 박사의 사촌 마그리트 포라도브스카가 아름다운 기록을 남겼다. 그곳은 "지혜의, 예술가의, 철학의 집"이며, 벽에는 "세잔, 반 고흐 등 인상주의 화가들의 그림이" 있었다. "벽난로 근처, 그의 개와 검은 고양이들 사이에서 박사는 파이프 담배를 피운다"라며 그 풍경에 생기를 불어넣기도 했다.[11]

가셰 가족에게 초대를 받는 일은 근사한 경험이었다. 빈센트는 "오래된 것들, 어둡고 어둡고 어두운 것들로 가득했고, 예외적으로 인상주의 화가들의 스케치 몇 점이 있었다"라고 묘사했다.[12] 이 구절은 일반적으로 앤티크 오크 가구가 가득했다는 뜻으로 해석되었으나, 어쩌면 좀더 유별나고 으스스한 물건들을 의미하는지도 모른다.

빈센트가 오베르에서 생을 마감한 지 13년 후에 그려진 수채화(그림21)는 가셰 박사의 집 커다란 응접실 한쪽을 묘사한 것으로, 여러 물건이 놓인 광경을 확인할 수 있다. 천장에는 새장과 랜턴이 매달려 있고, 벽에는 바이올린과 풍차가 있는 풍경화, 구리 프라이팬 몇 개가 걸려 있다. 또 창문은 6개의 원형 무늬가 새겨진 피렌체 르네상스 스테인드글라스로 장식되어 있다. 가셰 박사는 커다란 테이블에 앉아 글을 썼을 것이다. 깃촉 펜과 잉크가 준비되어 있다. 그림 받침대 옆 작은 테이블에는 오래된 책들이 무심하게 흩어져 있고, 진열장 위에는 지구의가 있다. 그 밖에 조각, 천, 골동품 등 많은 물건들이 여기저기 놓여 있음이 확인된다.

유리 진열장 안에는 델프트와 세브르 꽃병

그림22 노르베르 고뇌트, 「폴 가셰 박사 초상」, 캔버스에 유채, 35×27cm, 1891년, 오르세미술관, 파리

그림23 절충학파협회 만찬, 파리, 가셰 박사 참석(오른쪽에서 두번째), 1890년대 초, 사진[13]

들이 있는데, 세잔과 빈센트가 그린 꽃 정물화에 등장하는 것들이다. 빈센트의 「소용돌이치는 배경의 자화상」(그림6)이 교회 의자―빈센트의 빈 의자를 연상시킨다―뒤편에 어울리지 않게 걸려 있다. 이 응접실 수채화에서 보이지 않는 것은 피아노인데, 빈센트가 박사의 딸 마그리트를 그린 그림(그림73)에는 등장한다. 응접실에는 또한 박사의 의료기기, 수술 도구, 의약품 병, 그가 전기요법에 사용한 흥미로운 도구 등도 있었을 것이다. 요하나가 남편 테오를 잃은 후 1905년 박사를 방문했을 때는 이 수채화가 그려진 지 2년 후였는데, 그녀는 박사의 집을 "중세 연금술사의 작업실 같다"라고 묘사했다.[14]

실내장식도 비범했지만 더욱 놀라운 것은 박사 자체였다(그림22). 가셰 박사는 무한한 에너지와 채울 길 없는 호기심을 발산했고 과학과 예술에 걸쳐 폭넓은 관심을 갖고 있었다. 당시 그는 아주 흥미로운 사람들이 만찬

과 대화를 위해 모이는 절충학파협회의 회장이었다.

이 아방가르드 절충학파는 한 달에 한 번 첫째 월요일, 파리의 매번 다른 레스토랑 테이블에 둘러앉아 "좋은 음식보다는 좋은 기분을 나누고 인기 있는 연극, 책, 그림에 대해 토론하는 몇몇 친구들"의 모임이었다(그림 23)[15]. 그것이 공식적인 목적이었지만 가셰의 아들은 더 직접적으로 이렇게 표현했다. "먹고, 마시고, 담배 피우고, 이야기를 들려주었다. 심각한 일을 농담처럼 말하고 터무니없는 일을 진지하게 받아들이기도 했다."[16]

피사로가 테오에게 건넨 조언처럼, 당시 예순한 살이었던 가셰 박사는 빈센트에게 호감을 가지고 그를 지켜볼 이상적인 사람이었다. 릴에서 태어난 박사는 파리와 몽펠리에서 의학을 공부했다. 우울증에 관한 논문에서 그는 모든 "중대 범죄자, 중요한 시인, 중요한 예술가" 대부분 우울증을 앓았다고 썼다.[17] 그후 그는 파리의 살페트리에르 정신병원에서 짧은 기간 일했다. 1859년 파리에서 전통적인 의술과 동종요법으로 환자를 보았고, 또한 골상학, 인상학, 필상학, 손금, 전기요법 등 20세기에는 대부분 불신하게 된 비주류 의학 관념에 믿음을 두기 시작했다.

도시에서 탈출하고 싶었던 그는 1872년 오베르에 주택을 구입했다. 이전에는 여학교로 쓰이던 건물이었다. 그리고 그때부터 일주일의 절반은 파리의 아파트에 머물며 일했고 나머지 절반은 오베르에서 여유롭게 지냈다.[18] 그의 아내 블랑슈는 오베르의 집을 산 지 3년 만에 세상을 떠났다. 빈센트가 도착했을 당시 박사는 스무 살이던 딸 마그리트, 열여섯 살이던 아들 폴 루이(가셰 주니어), 가정부 루이즈 슈발리에와 살고 있었다. 가정부는 가족과 매우 가까웠고 박사의 결혼 전 연인이었을 가능성도 있다.[19]

이 오베르 집에서 가셰 박사는 그가 가장 크게 열정을 키운 시각예술에 몰두했다. 독학한 아마추어 화가였던 그는 주로 동판화를 제작했고

판화에 '폴 반 리셀'이라는 가명으로 서명했다. 그의 출생지인 릴(플랑드르어로 리셀)에서 가져온 이름이다. 그는 또한 판화에 자신의 개인적인 상징인 오리를 삽입했다. 다락에 인쇄기를 가지고 있으면서 100여 점의 동판화를 제작했다. 그는 때때로 그림도 그렸고, 1890년대에는 앵데팡당에서 세 번 전시하기도 했다. 박사는 심지어 블뢰 드 시엘(푸른 하늘)이라는 필명으로 미술비평도 시도했다. 1870년 살롱 전시에 대한 긴 비평 아홉 편이 자전거, 과학, 예술을 다루는 진보적인 매체 『르벨로시페드 일뤼스트레』에 실렸다.[20]

그런데 가셰 박사는 궁극적으로 화가가 아닌 수집가로 명성을 얻었다. 그의 취향은 광범했고 옛 거장들의 작품도 소장했다. 그중에는 주세페 아르침볼도의 것으로 여겨지는 과일로 얼굴을 구성한 16세기 회화 2점도 있다. 또한 그는 400년이라는 시간을 아우르는 판화작품 1000여 점도 수집했다.

그림26 가셰 박사가 소장했던 해골, 가셰 박사의 집, 오베르

그렇기는 하지만 수집품 대부분은 19세기 후반 작품이었고 아방가르드에 방점을 두고 있었다. 가장 주목할 작품은 피사로, 세잔, 동시대인인 아르망 기요맹 등의 작품이었고, 르누아르, 모네, 시슬레의 작품도 가지고 있었다. 인상주의 회화 다수는 화가들로부터 직접 받은 것인데 대부분 선물이거나 박사의 의료 서비스에 대한 답례였다.

아방가르드 인상주의 회화에 대해 박사의 지극히 평범한 친구들은 질색을 표하긴 했지만, 방문객들이 진짜로 공포를 느꼈던 것은 단두대에서 처형당한 범죄자들의 석고 두상이 일렬로 늘어선 광경이었다. 피

에르 라세네르와 그의 공범 피에르 아브릴의 두상이 있었는데 둘 다 1836년에 살인죄로 처형되었다. 라세네르의 최후는 특히 더 끔찍했는데 아브릴의 목이 잘리는 것을 먼저 지켜보아야 했기 때문이다. 그의 차례가 되었을 때 칼날이 떨어지다가 중간에 멈추었다. 라세네르는 머리를 비틀어 위를 쳐다보았고, 몇 초 후 칼날이 다시 위로 끌어올려졌다가 그 섬뜩한 임무를 완수했다. 가셰 박사의 다른 두상 3개는 각각 조제프 노르베르(1843, 단두대형), 아르센레이몽 레스퀴르(1855)(그림24), 그리고 마르탱 뒤몰라르(1862)의 것이었다. 노르베르의 두상에는 박사가 직접 연필로 표시한 것으로 보이는 골상학 표시들이 있었다.[21]

가셰 박사가 절충학파협회 만찬 초대장으로 절단된 머리 5개가 있는 섬뜩한 이미지를 판화로 찍고 「벌, 단두대」라는 제목을 붙였던 것을 보면 이 두상들이 많은 영감을 준다고 생각했음이 분명하다.[22] 그는 앞서 두상들을 세잔에게 보여준 적이 있고, 세잔은 "흥미를 자극하는" 것으로 생각했다고 한다.[23] 빈센트도 이 두상들이 스튜디오에 전시되어 있었던 만큼 분명 보았을 가능성이 높다.

박사는 인간 뼈를 수집했고 그 소장품에 자부심이 있었다. 집 뒤편에는 오래된 묘지 쪽을 향한 절벽이 있었는데, 표면의 바위가 점차 침식하면서 때때로 뼈들이 정원으로 굴러떨어지기도 했다. 병원 시신 안치실이나 동료 의사에게서 뼈를 구했을 수도 있다. 1860년대에 그는 이 뼈 일부를 이용해 화가를 위한 해부학 강의를 하기도 했다.

특히 가셰 박사의 상상력에 불을 붙이는 것은 해골이었다. 그는 또다른

그림27 아망 고티에, 「프란시스코 데 수르바란 방식으로 그린 기도하는 아시시의 성 프란체스코 자세를 취한 프란시스 폴 가셰 박사」, 수채, 29×21cm, 1860년경, 소재 미상[24]

그림28 「가셰 박사의 정원」(부분), 캔버스에 유채, 73×52cm, 1890년 5월, 오르세미술관, 파리, F755

절충학파 만찬을 위한 판화 초대장(그림25)에도 해골을 넣었는데 이는 그의 아들이 그린 초상화(그림120)에 나오는 해골인지도 모른다. 실제로 그것은 지금까지도 보관되어 그의 집에서 전시중인 그 해골일 수도 있다(그림26). 박사가 병적이고 우울한 주제에 관심이 많았다는 증거로 그의 화가 친구 아망 고티에가 스페인 화가 프란시스코 데 수르바란의 그림에 영감을 얻어 박사를 아시시의 성 프란체스코가 해골을 들고 생각에 잠긴 모습으로 그린 그림을 들 수 있다(그림27).[25]

빈센트는 이 석고 두상과 인간 해골을 그저 가셰 박사의 괴짜 같은 성격을 보여주는 표상이라 생각했던 것 같다. 두 사람은 금세 잘 지내게 되었고, 처음 방문했던 일요일 점심으로부터 이틀 후 빈센트는 박사의 정원을 그리기 위해 다시 박사의 집을 방문한다. 그 결과가 정문 근처에서 계곡을 내려다본 초목이 무성한 풍경이다(그림28). 박사는 이 풍경을 사랑했고, 그것이 이 집을 구매한 이유라고 종종 말하곤 했다.

「가셰 박사의 정원」에서 큰 부분을 차지하는 것은 뾰족뾰족하고 커다란 유카이며, 멀리 뒤편으로는 빈센트의 프로방스 사이프러스나무를 연상시키는 측백나무 두 그루가 있다.[26] 여기저기 피어 있는 오렌지빛 금잔화는 정원의 담벼락 색깔과 잘 어울리고, 담은 구성을 둘로 나누며 녹색 정원에 극적인 배경이 된다. 가셰 박사의 아들은 훗날 빈센트가 이 그림을 세 시간도 안 되어 완성했다고 회상했다.[27]

박사의 정원에서 그림을 그리며 빈센트는 상당한 기쁨을 느꼈지만 가정부 슈발리에가 해주는 점심 양이 너무 많다고 느꼈는지 테오에게 이렇게 불평했다. "그곳에서 그림을 그리는 일이 아무리 즐거울지라도 거기서 점심과 저녁을 먹는 일은 고역이다. 그 훌륭한 사람이 애써서 저녁을 대접하려 하지만 코스가 네댓 가지나 되어 그에게도 내게도 과하다." 빈센트는

코스 두 가지 정도를 선호했고, 그렇게 먹는 것이 '현대적'이고 건강하다고 설명했다.[28]

도착한 지 보름도 채 되지 않았음에도 빈센트는 이미 박사를 '굳건한 친구'라 불렀다. 그럼에도 빈센트는 여전히 박사의 정신건강 상태를 우려했는데, 분명 불필요한 일이었을 것이다. "그는 내가 보기에 확실히 아프고, 너나 나만큼이나 혼란스러워 보인다. 나이가 많고 몇 년 전 아내를 잃었으나 그나마 의사이기에 하는 일과 믿음으로 계속 살아가고 있다."[29]

둥지

오베르는 정말 아름답다—
특히 점점 보기 힘들어진 오래된
초가지붕들이 그렇다.[1]

오베르를 둘러보던 빈센트는 즉시 전통적인 시골 농가 풍경에 깊은 인상을 받는다. 그때까지 많은 농가가 일부 "망가지고는 있었지만" 경사가 급한 지붕(그림29)을 유지하고 있었다. 그가 망설이지 않고 그것들을 즉시 그림에 담기 시작한 것은 놀라운 일이 아니다. "이끼 낀 초가지붕들이 정말 근사하다. 나는 분명 그것으로 뭔가 해야겠다."[2]

이 그림처럼 아름다운 집들은 자연 소재로 지은 것으로 부드러운 시골 풍경과 조화를 이루었다. 당연히 빈센트는 고향인 네덜란드 남부 브라반트가 떠올랐을 것이다. 그곳에도 여전히 농부들은 유사한 형태의 농가에서 살고 있었다. 그는 오랫동안 연기가 피어오르는 굴뚝이 있고 아늑한 가정을 상징하는 브라반트의 시골집에 애정을 품고 있었다. 요양원에 있을 때 그는 이렇게 썼다. "내가 건축에 대해 아는 가장 멋진 것은 이끼 낀 지붕과 검게 그을린 화덕이 있는 농가다."[3]

그림31 「코르드빌의 농가」(부분),
오르세미술관, 파리

빈센트가 오베르에 오기 5년 전, 네덜란드 뉘넌 마을의 부모님 집에서 머물며 화가로서 성장하던 시기에 그는 전통적인 농가들을 관찰하며 "사람의 둥지"라고 묘사한 적이 있다.[4] 네덜란드 농촌의 그 생생한 기억은 평생 그와 함께했다. 요양원에서 쇠약한 정신 상태로 지내면서도 출발 몇 주 전 그는 브라반트의 그 특징적인 가파르고 뾰족한 지붕의 집들을 그리며 추억을 담아냈다. 이들 그림에 대해 비평가 알베르 오리에는 인간을 묘사하듯 반 고흐의 "웅크린 집들이 마치 기뻐하고 고통스러워하고 생각하는 존재이기라도 한 듯 열정적으로 꿈틀댄다"라고 언급했다.[5] 오리에는 빈센트가 이 소박한 집들을 통해 그곳에 사는 이들의 삶을 표현하고 있음을 이해한 것이다.

빈센트가 오베르에 오고 처음 며칠은 날씨가 계절에 맞지 않게 더웠다. 밤나무꽃이 피었고, 넝쿨은 빠르게 자랐으며 들판에서는 밀이 크게 자랐다. 그는 북쪽으로 돌아오기로 한 자신의 결정에 흡족해했다. 수요일 아침

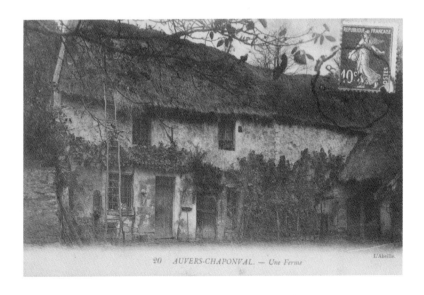

그림29 샤퐁발의 농가, 1910년경, 엽서, 오베르

마지막 70일, 70점의 그림

그림30 「초가집과 주택」, 캔버스에 유채, 60×73cm, 1890년 5월, 예르미타시미 술관, 상트페테르부르크, F750

그림31 「코르드빌의 농가」, 캔버스에 유채, 73×92cm, 1890년 6월, 오르세미술관, 파리, F792

여인숙에서 아침식사를 한 뒤 그는 즉시 화구를 어깨에 메고 작업하러 나
갔다. 저녁에 돌아온 그는 테오와 요하나에게 만족스러운 기분으로 편지
를 썼다. "내 작품이 좋다고 말하는 것은 아니지만 최소한 나쁘지는 않다."
토요일이 되자 그는 이렇게 쓸 수 있었다. "나는 지난 며칠 동안 아주 잘
지냈다. 열심히 작업해서 습작 4점과 드로잉 2점을 그렸다."[6]

마지막 70일, 70점의 그림

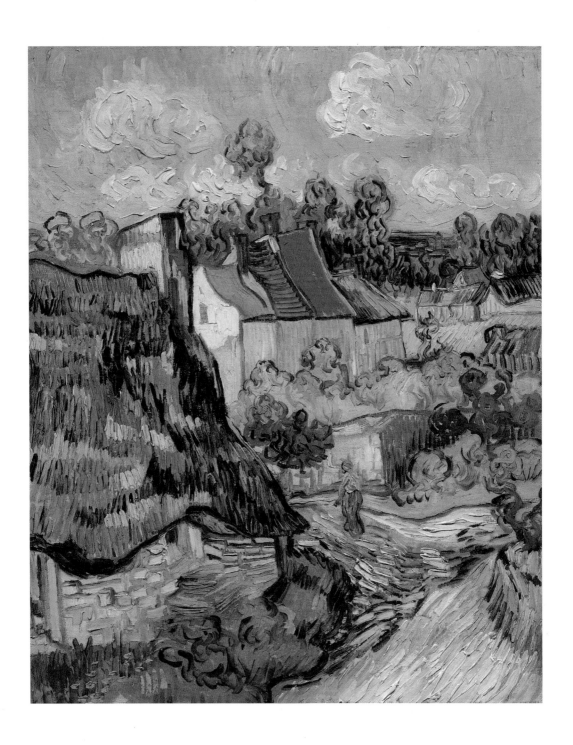

「초가집과 주택」(그림30)은 아마도 이곳에서 그린 빈센트의 첫 작품으로 가셰 박사의 집 바로 너머 샤퐁발 마을에서 그린 것이다.[7] "지금 나는 뒤에는 언덕이 있고 앞에는 꽃이 핀 콩밭과 밀밭이 있는 오래된 초가지붕 습작 한 점을 그렸다."[8] 초목이 언덕을 따라 물결치듯 흐르고 하얀 꽃들이 점점이 흩어져 피어 있으며, 우아즈 계곡 북쪽으로 펼쳐진 고원 아래에 농가들이 옹기종기 모여 있다. 그중 한 집에서 연기가 피어오르고, 아래쪽 집들에는 테라코타 지붕이 얹어져 있다. 좁은 하늘과 맞닿은 지평선 위로 구름 하나가 떠오른다.

며칠 후 빈센트는 「코르드빌의 농가」(그림31)를 그리며 동쪽의 또다른 마을을 담아냈다.[9] 큰 농가 옆에는 계단식 텃밭이 있고 옹기종기 모여 있는 다른 건물들도 보인다. 가운데 둥근 구름을 중심으로 휘몰아치듯 역동적인 하늘이지만 이 햇빛 가득한 장면은 시골의 평온함을 보여준다.

「농가」(그림32)는 확연히 다른 느낌의 소품이며 대단히 빨리 그린 그림이다.[10] 마당의 여성 두 사람 위로 물결치는 듯한 초가지붕이 압도적이다. 전경이 특히 개략적인데, 아마도 좀더 크고 완성도 높은 작품을 위한 습작이었던 것으로 보이나 결국 그 그림은 그려지지 않았다.

「오베르의 집」(그림33)은 빈센트가 마을을 그린 그림 중에서도 대단히 훌륭한 작품이다. 샤퐁발에 짧게 줄지어 선 농가가 중심이 되고, 왼쪽 앞에는 경사가 급한 초가지붕의 다른 농가가 있으며 골목길을 걷는 여인이 장면에 생기를 더한다.[11] 여러 조각의 초록색과 파란색이 이어지는 가운데 테라코타 지붕이 대조를 이루며 시선을 구성의 중심으로 이끈다.

빈센트가 오베르를 거닐며 그림의 주제를 찾을 때 그는 이 전통 가옥에 사는 가족들을 부러워했을지도 모른다. 그는 성인이 된 후 줄곧 이곳에서 저곳으로 옮겨다녔고 제대로 뿌리내린 경험이 없었다. 그는 사는 동안

20개의 도시, 소도시, 마을을 전전하며, 대부분은 인간미 없는 거처에서 가족, 친구와 떨어져 살았다. 오베르의 오래된 초가집 내부는 지극히 소박했지만 향기로운 늦은 봄날 그들은 한가로운 시골생활의 상징처럼 보였을 것이다.

풍경 속으로

이곳의 자연이
매우, 매우 아름답다[1]

빈센트는 요양원에서 1년을 보낸 후라 시골길을 거닐며 상당히 자유로운 기분을 느꼈다. 그가 예상한 대로 오베르는 프로방스의 극적이고 강렬한 햇볕이 내리쬐는 올리브숲과 메마른 언덕과는 아주 다른 분위기였다. 더 푸르고 온화한 풍경이 도도한 우아즈강을 따라 펼쳐지고 완만한 기슭에는 텃밭에 둘러싸인 농가들이 보였다. 이 농가를 지나 조금만 올라가면 벡생 고원이 있는데 광대한 밀밭이 지평선까지 뻗어 있었다.

5월에는 해가 일찍 떠서 빈센트는 새벽 5시 정도면 일어나곤 했고, 기꺼운 마음으로 화구를 들고 길을 나섰다. 도착 후 며칠 만에 그는 「농촌 여인이 있는 오랜 포도밭」(그림34)을 완성했다. 수채와 희석한 유성물감으로 재빠르게 그려낸 그림이다.[2] 휘감고 올라가는 덩굴을 푸른색 소용돌이로 포착하여 구성에 생동감을 더하고 있다. 덩굴 아래 닭 두 마리가 보이고 오른쪽에는 바구니를 든 통통한 여인이 지나간다. 이 활기 넘치는 장면에

그림57 「레베스노」(부분), 티센보르네미사 국립미술관, 마드리드

그림34 「농촌 여인이 있는 오랜 포도밭」,
종이에 유채와 수채, 44×54cm, 1890년
5월, 반고흐미술관, 암스테르담,
빈센트반고흐재단, F1624

서 테라코타 지붕의 오렌지색 부분(이제는 빛이 바래 거의 갈색으로 보인다)이
도드라지며 푸른색과 강렬한 대비를 이룬다. 이 아름다운 작품은 삶에서
새로운 출발을 하고자 하는 화가의 감정을 그대로 반영한다.

빈센트는 곧 같은 농장을 다른 지점에서 바라본 풍경을 유화로 옮겼다.
「포도밭과 집」(그림35)에서 그는 다시 한번 옹이 진 줄기 위로 꿈틀대며 뒤
엉킨 덩굴을 묘사했다. 이 농장은 여인숙에서 불과 몇 분 거리에 있었으니
라부가 이곳의 와인을 사서 손님들에게 판매했을 가능성도 있다.

곧 빈센트는 아주 뛰어난 봄 풍경화가 될 작품에 몰두한다. 「오베르 전
경과 포도밭」(그림36)은 초록색 덩굴이 가파른 기슭을 타고 내려오는 풍경
을 보여주며 거의 추상적인 패턴이다.[3] 이 뒤엉킨 덩굴 덩어리는 왼쪽의 붉
은 양귀비와 지평선 위로 보이는 가느다란 조각하늘이 만드는 액자 속에

들어 있다. 샤퐁발 언덕 위 한 줄로 늘어선 농가들의 박공벽이 흰색으로

강조되어 있고 붉은 기와지붕들은 양귀비의 선명한 색깔과 짝을 이룬다.

가셰 박사의 희고 높다란 집이 연푸른색 뾰족한 지붕을 이고 화면 위 왼

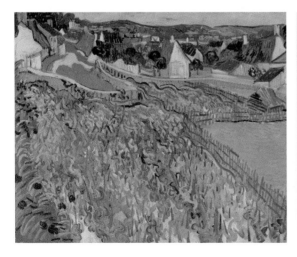

쪽, 일렬로 늘어선 집들 끝에 아주 멀리, 작게 보인다.

빈센트의 그림과 세잔의 「오베르 전경」(그림37)을 비교해보면 대단히 흥미롭다. 세잔의 그림은 근처에서 15년 앞서 완성된 것이며 언덕 기슭 조금 더 높은 곳에 서서 샤퐁발을 좀더 넓게 보고 그린 것이다. 그는 주택을 블록처럼 활용해 패턴을 만들고 그 주변에 녹색으로 띠를 둘렀다. 가셰 박사의 집도 보이는데 화면의 뒤쪽 왼편에 그려진 커다란 굴뚝 2개가 있는 흰색의 높은 건물이다. 가셰 박사가 이 그림을 소장하고 있었던 터라 빈센트도 이 그림을 알고 있었을 테고, 어쩌면 「오베르 전경과 포도밭」은 존경하는 세잔에 대한 경의를 표하는 마음으로 그린 것일지도 모른다.

빈센트의 오베르 풍경화 대부분은 외곽의 작은 마을들에서 영감을 얻은 것이지만 한 가지 주제는 문밖 바로 1분 거리에서 발견했다. 「오베르의 계단」(그림38)은 여인숙 옆의 상손거리를 그린 것이다. 내리막길이 다시 올라가며 계단과 만난다. 빈센트는 길을 걷는 두 쌍의 여성들과 지팡이를 짚고 계단을 내려오는 노인 한 명, 그리고 지금은 거의 알아보기 힘들지만 오른쪽 담장에 기대어 있는 인물을 그려넣어 풍경에 생기를 더했다.[4] 색깔이 특히나 생생해서, 짙푸른 하늘 한 조각 아래 놓인 풍경은 붉은 기와지붕과 강렬한 대비를 이룬다. 힘차게 꿈틀거리는 선들, 기운 넘치는 붓질, 선명한 빛깔 덕분에 더욱 역동적으로 다가온다.

빈센트는 「양귀비밭」(그림39)에서 그의 상상력을 또다른 흥미로운 방향으로 가져가 색깔을 수평의 띠들로 구성하여 추상에 가깝게 표현했다.[5] 그는 이 그림을 두고 "자주개자리들 속에 양귀비밭"이라고 다소 단조롭게 설명했지만 밝은 빨간색 꽃들이 들판을 숨 막힐 듯 뒤덮은 광경을 묘사한 인상적인 작품이다. 멀리 양식적으로 표현된 나무 몇 그루가 구성에 생동감을 더하며 시선을 동적인 하늘로 이끈다.

그림38 「오베르의 계단」, 캔버스에 유채, 50×71cm, 1890년 5~6월, 세인트루이스 미술관, F795

그림39 「양귀비밭」, 캔버스에 유채, 73×92cm, 1890년 6월, 헤이그시립미술관 (네덜란드 문화유산 에이전시로부터 임대), F636

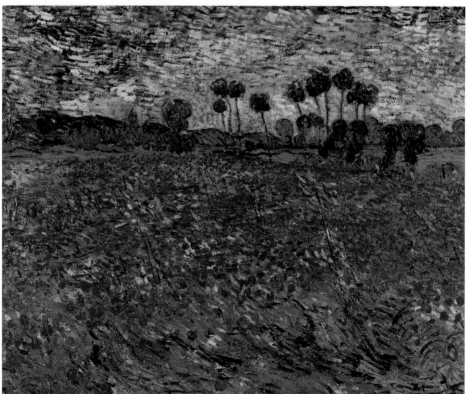

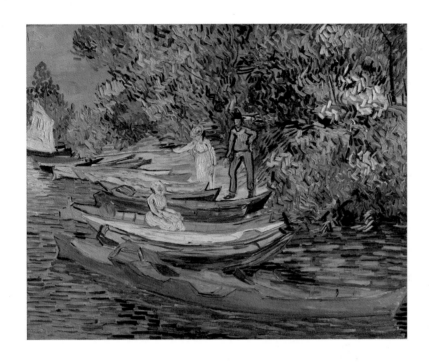

우아즈강은 도비니가 좋아하는 주제여서 그는 종종 물 위에 보트를 띄
우고 그곳을 스튜디오 삼아 작업하고는 했다. 빈센트가 도비니를 상당히
존경했고 강도 여인숙에서 걸어서 불과 몇 분 거리에 있었지만 빈센트는
이곳을 방문하는 파리 사람들이 매혹된다는 강 풍경을 한 번밖에 그리지
않았다. 기차역이 생기면서 마을은 인기 있는
주말 관광지가 되었고 이곳에 온 많은 이들이
아름다운 강 풍경(그림41)을 사랑했다.

빈센트의 오베르 풍경화 대부분은 「오베르의
계단」처럼 인물을 작게 그려넣은 것을 제외하면
사람을 거의 그리지 않았지만 그가 유일하게 실
제 강 풍경을 담은 「오베르 우아즈강둑」(그림40)

을 그릴 때는 인물을 중앙에 배치함으로써 주된 관심의 대상으로 삼았다. 2명의 여인이 여름날 소풍을 즐기는 모습으로 보이며, 한 사람은 이미 배에 탔고 다른 한 사람도 이제 막 배에 오르려고 한다.[6] 남자는 그들의 일행일 수도 있지만 배를 빌려주는 사람일 가능성이 더 크다. 노 젓는 배가 짙푸른 강물에 그림자를 드리운 장면은 빈센트의 색채 사용의 아름다움을 보여주며, 빛으로 일렁이는 물을 표현하기 위해 나란히 수평으로 칠한 붓질과 나뭇잎을 표현한 갈매기 무늬가 생기를 더한다.

「오베르의 우아즈강」(그림42)에서도 강을 볼 수는 있지만 그림의 중심은 부드러운 굴곡을 이루며 펼쳐지는 들판이다.[7] 빈센트는 구아슈와 희석한 유성물감으로 시골생활의 평화로운 풍경을 화폭에 담아냈다. 구획된 들판이 전경을 이루고 오른쪽 초지에는 소들이 있다. 나무 뒤편으로는 빈센트가 도착하기 6개월 전 완공된 연철교가 보이는데 이 평온한 풍경과 조화

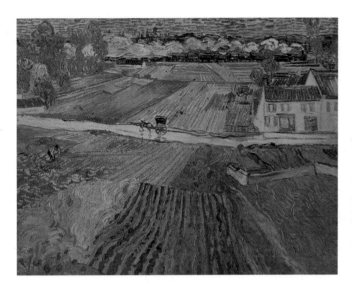
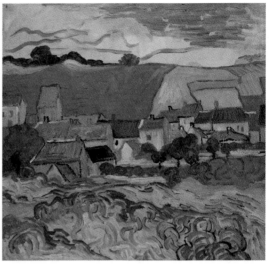

그림43 「기차가 있는 풍경」, 캔버스에
유채, 72×90cm, 1890년 6월,
푸시킨국립미술관, 모스크바, F760

그림44 「오베르 풍경」, 캔버스에 유채,
50×53cm, 1890년 5~6월,
반고흐미술관, 암스테르담,
빈센트반고흐재단, F799

롭게 어우러진다.[8]

강 건너 끝자락에는 메리 마을 중심가로부터 1킬로미터 정도 떨어진 마을 외곽 건물들이 보인다. 놀랍게도 빈센트는 메리 마을 쪽에서 바라본 강의 풍경은 거의 그리지 않았다. 「오베르의 우아즈강」에는 산업용 굴뚝 2개가 보이는데, 하나는 왼쪽에 있고 다른 하나는 중심의 포플러나무들 뒤에 있다(이 굴뚝들은 그림16에서도 볼 수 있다).

「기차가 있는 풍경」(그림43)은 가셰 박사의 집 바로 위 가파른 언덕에서 큰길을 내려다보며 그린 것이다. 작은 마차가 젖은 도로에 그림자를 드리우며 오베르 중심가를 향해 달리고 있다. 오른쪽으로 보이는 집들 중에는 처음에 가셰 박사가 빈센트에게 추천했으나 비싼 숙박비로 가지 않은 생오뱅 여인숙도 있다. 앞쪽에 여객 차량이 달린 긴 기차는 또다른 현대 세계의 침입을 표현한다. 그런데 이 그림의 초점은 강을 향해 희미하게 물러서며 풍부한 패턴을 이루는 들판이다. 우아즈강은 철도 바로 뒤에 있어 물

겹치듯 흐르는 연기에 가려 보이지 않는다. 빈센트는 그가 "현대 생활에서 지독하게 빠르게 지나가버리는 것들을 표현하기 위해" 이 그림을 빠르게 작업했다고 기록했다.[9]

빈센트는 누이 빌에게 다음과 같이 섬세하게 묘사했다. "어제 비가 오는데도 높은 곳에서 내려다보며 커다란 풍경화를 그렸다. 눈이 닿는 한 저 멀리까지 들판이 펼쳐지는데 그곳에는 다른 종류의 푸른 것들이 자란다. 짙은 녹색 감자밭, 그 주변에는 보통의 식물들이 무성한 바이올렛 땅이 있고, 완두콩밭 한쪽 옆으로는 하얗게 꽃이 피어 있으며, 분홍색 꽃이 핀 자주개나리 밭에는 낫을 들고 수확하는 농부가 작게 보인다. 무르익어 길게 자라 황갈색을 띠는 밭, 그리고 밀밭, 포플러나무도 보인다." 또 "지평선에는 푸른 언덕이 있고" 계곡 아래쪽으로 "기차가 지나가며 푸른 숲에 하얀 연기를 크고 길게 남긴다."[10] 실제로 빗속에서 그렸다고는 믿기 어려우며, 아마도 그 직전에 내렸던 비를 떠올리며 그 자리에서 그렸던 것이 아닌가 싶다.

빈센트는 「오베르 풍경」(그림44)에서는 관심의 초점을 들판에서 농가로 옮기는데, 마을을 묘사한 그림 중 매우 뛰어난 작품으로 꼽는다. 옹기종기 모인 작은 건물들이 정사각형 구성의 중심을 길게 가로지르고 파란색과 오렌지색 지붕들이 번갈아 대비를 이룬다. 앞쪽으로는 두꺼운 임파스토로 그려낸 녹색 작물이 하나의 무리가 되어 물결치듯 하고, 매끄럽게 칠한 밭은 오르막 언덕을 뒤덮었다. 빈센트는 단 몇 번의 붓질로 푸른색 하늘을 그려내고 여백의 흰 부분을 많이 남겨 구름을 표현했다. 「오베르 풍경」은 특정한 장소가 아닌 그가 생각하는 마을의 이미지를 담아낸 것으로 보인다. 주변 환경에서 느끼는 기쁨을 반영한 친밀한 풍경화다.

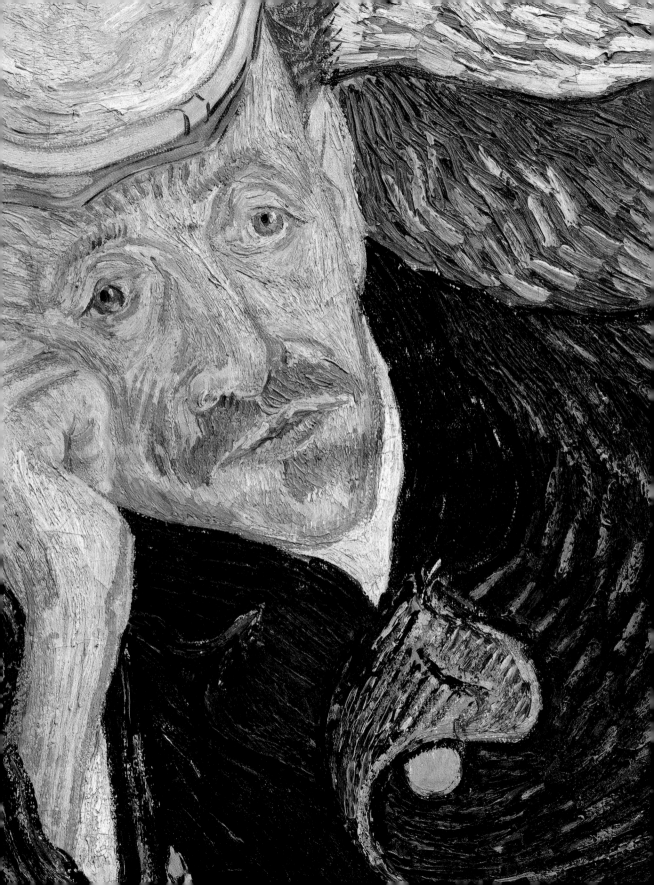

가셰 박사의 초상

우울한 표정의 가셰 박사
초상화를 그렸다.[1]

빈센트의 「가셰 박사의 초상」(그림46)은 아주 강렬한 그림이다. 이 인상주의 작품은 생각에 잠긴 친구의 모습을 포착하여 그의 복잡한 성품을 탐색하고 있다. 가셰 박사는 머리를 오른손에 기댄 채 화폭 전체에 걸쳐 몸을 기울이고 있다. 박사의 얼굴에서 퍼져나오는 강렬한 붓질이 그림에 상당한 에너지를 투사한다.

처음에는 주저함이 있었지만 얼마 지나지 않아 빈센트는 박사와 가까운 친구가 되었다고 테오에게 알렸다. 단 며칠 만에 친구로 발전한 것이었고 기대하지 않았던 기쁨이었다. 빈센트는 곧 누이 빌에게도 편지를 보내 "일주일에 하루 이틀 그의 집 정원에서 작업한다"라고 이야기했다.[2] 6월 초가 되자 그는 박사의 집에서 이미 그림 2점을 완성한다. 극적인 색채의 「가셰 박사의 정원」(그림28)과 흰 장미와 덩굴 사이에 있는 차분한 분위기의 박사의 딸을 그린 그림(그림50)이다.

그림46 「가셰 박사의 초상」(테오를 위한 첫번째 버전 부분), 개인 소장

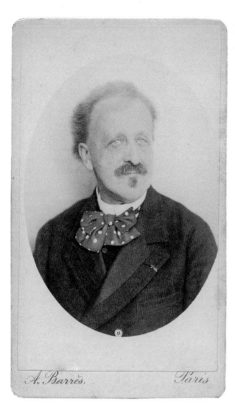

그림45 가셰 박사, 사진, 알퐁스 바레 촬영, 1894년, 파리, 윌던스타인 플래트너 인스티튜트, 뉴욕[3]

6월 3일 화요일, 가셰 박사는 빈센트에게 자신의 초상화를 그려도 좋다고 동의한다. 그동안 사람들로부터 모델 허락을 받기 힘들었던 빈센트는 매우 기뻐하며 즉시 작업에 착수했을 것이다. 가셰 박사는 모델이 되기를 즐겼던 듯하고 여러 화가 친구들이 그의 초상화를 그렸기에 약간의 자부심을 가지고 있었던 것도 같다.[4] 또한 그는 빈센트가 어떻게 초상화를 그려내는지도 분명 궁금했을 것이다.

가셰 박사는 밖으로 나가 두 사람이 함께 식사하곤 하던 길고 붉은 테이블에 자리를 잡는다. 빈센트가 우울함의 전통적 이미지인 생각에 잠긴 자세를 제안했는지도 모른다. 이는 박사의 의학 논문 주제와 빈센트가 그

룻되게 판단했던 박사의 심리 상태 두 가지를 모두 반영한 결과일 것이다.

또한 빈센트의 구성은 그가 3개월 앞서 아를의 친구인 마리 지누를 그린 초상화 「아를의 여인」을 떠올리게 한다. 마리 지누 역시 책 두 권이 놓인 테이블에 앉아 머리를 손에 기댄 자세를 하고 있다. 빈센트는 「아를의 여인」 한 작품을 오베르로 가지고 왔으며 박사는 그 그림을 보고 감탄한 바 있다.[5]

「가셰 박사의 초상」에는 노란색 표지의 책 두 권이 테이블 위에 놓여 있다. 책등을 보면 두 권 모두 현대 자연주의 작가인 공쿠르 형제의 1860년대 작품임을 알 수 있다. 아래에 있는 것은 『제르미니 라세르퇴』인데 고생하며 우울증을 앓는 짓밟힌 하녀의 이야기이고, 『마네트 살로몬』은 감수성 예민한 화가와 그의 모델에 관한 암울한 이야기이다. 이 책들은 박사보다는 빈센트의 취향에 따라 선택한 것으로 보인다. 그는 3년 전 『제르미니 라세르퇴』를 정물화로 묘사한 적이 있고 가셰 박사에게도 이 책을 빌려주었다.[6] 그는 또한 박사에게 어쩔 수 없이 매춘으로 내몰리고 자신을 강간한 남자를 살해한 여인의 이야기를 그린 에드몽 드 공쿠르의 『소녀 엘리사』도 주었다.

그림에는 이 책들 외에도 물컵에 담긴 디기탈리스 두 송이가 있다. 혈액순환을 돕는 이 식물은 당시 심장병 치료에 사용되었는데 동종요법을 신봉하던 가셰 박사가 이 식물을 키운 것으로 보이며, 빈센트가 박사의 정원에서 이 꽃을 꺾어왔을 가능성이 있다.

초상화의 배경은 다양한 푸른색의 물결 같은 띠 3개로 이루어져 있다. 이는 드넓은 풍경을 즐길 수 있는 박사의 정원을 상징적으로 표현한 것일지도 모른다. 즉 3개의 띠가 각각 우아즈강까지 이르는 풍경, 강 너머에서 지평선을 향해 오르는 언덕, 그리고 그 위의 하늘을 나타낸다고 볼 수 있다.

다음 페이지
그림46 「가셰 박사의 초상」(테오를 위한 첫번째 버전), 캔버스에 유채, 67×56cm, 1890년 6월, 개인 소장, F753

그림47 「가셰 박사의 초상」(박사를 위한 두번째 버전), 캔버스에 유채, 68×57cm, 1890년 6월, 오르세미술관, 파리, F754

가셰 박사의 초상

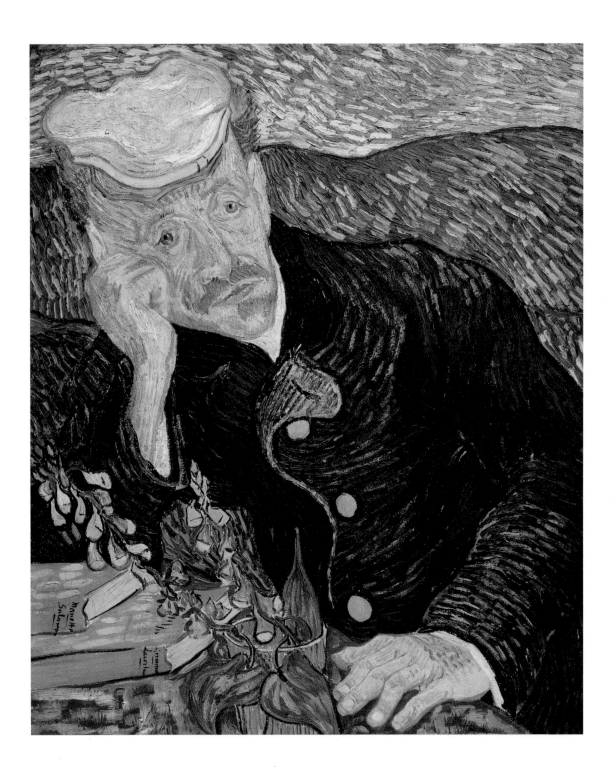

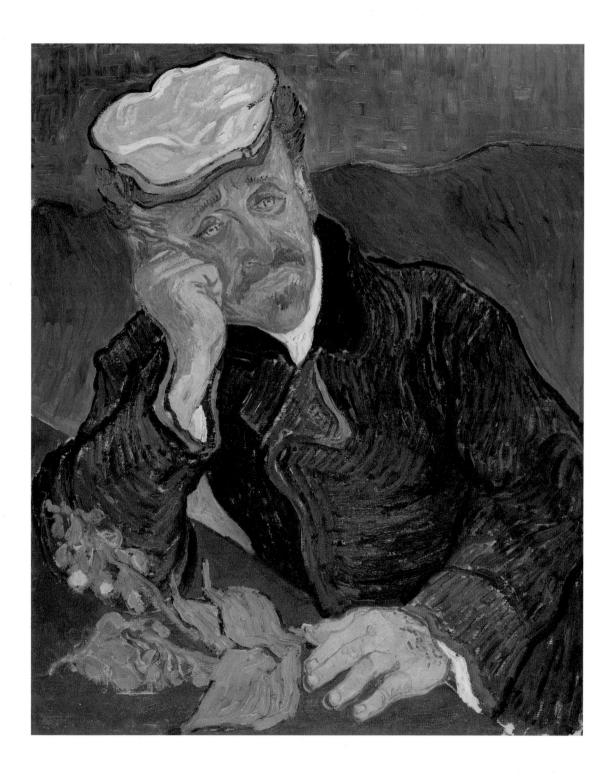

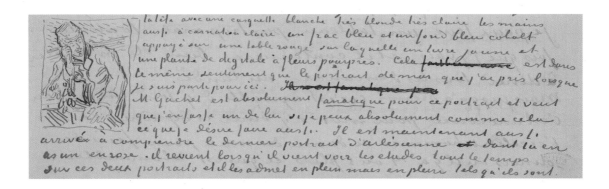

그림48 가세 박사의 초상 첫번째 버전
스케치, 빈센트가 테오에게 보낸 편지,
1890년 6월 3일(편지 877), 반고흐
미술관 기록물보관소

빈센트는 박사의 독특한 이목구비를 노련하게 포착했다. 사진을 보면 그
는 실제로 이마가 넓었고, 매부리코에 주걱턱이었다(그림45). 초상화의 두툼
한 손도 정확한 것으로 보이는데, 프랑스 화가 노르베르 고뇌트도 박사의
초상화를 그릴 때 강조한 특징이다(그림22).[7] 빈센트는 박사의 사프란 빛깔
샛노란 머리카락도 강조했는데 마을에서 그는 '사프란 박사'라는 별명으로
불렸다.[8]

가세 박사는 가죽으로 된 앞 챙이 달린, 그가 가장 좋아하는 모자를 써
탈모가 진행중인 앞머리를 가렸다. 짙푸른 재킷을 입었는데 이는 다소 격
식을 차린 복장이며 6월 오후에는 불편할 정도로 더워 보이는 옷차림이다.
1870년 프로이센·프랑스전쟁 시기 군의관으로서 입었던 옷이라는 이야기
도 있다.[9] 옷깃의 단춧구멍에 작게 붉은색이 보이는데 아마도 상으로 받은
리본일 수 있다.[10] 박사의 꿰뚫어보는 듯한 눈 위로 뻗어나간 선들은 주름
이 깊게 팬 이마를 암시한다.

테오에게 쓴 편지에서 빈센트는 이 초상화를 작게 스케치(그림48)로 그
려넣으며 특징을 나열했다. "머리에는 흰색 모자, 아주 희고 아주 연한 색,
손 역시 밝은 연분홍, 푸른 프록코트, 노란색 책 한 권, 보라색 꽃이 핀 디
기탈리스."[11] 지금은 모자 색과 피부색은 어두워지고 보라색 디기탈리스의

붉은빛 역시 바래며 연한 푸른색이 되었다.

빈센트는 나중에 누이 빌에게 보낸 편지에 초상화에 대해 "사진처럼 닮게" 그리는 것을 목표로 하지 않는다고 썼는데, 그림에서 박사는 우울증 환자처럼 표현되었다. 그는 고갱에게 써놓고 보내지 않은 편지에서도 비슷한 이야기를 하며 "우리 시대의 깊은 슬픔을 지닌 표정"을 전달하려 했다고 설명했다. 초상화에는 무언가 빈센트 자신의 우울함이 투영되어 있다. 그는 박사에 대해 "우리는 신체도 정신도 닮았다"라고 말한 후 박사가 "매우 불안하고 아주 이상하다"라고 덧붙여 그러한 생각을 드러내기도 했다.[12]

빈센트는 박사의 초상화를 오베르로 가져온 자신의 「소용돌이치는 배경의 자화상」(그림6)과 비교하며 두 그림이 '같은 정서'라고 설명했다.[13] 표면적으로 두 그림은 푸른 색조와 강렬한 붓질을 사용했다는 점 외에는 거의 공통점이 없음에도 그렇게 말한 것은 빈센트 자신이 읽어낸 박사의 감정을 전달하려는 시도를 이야기한 듯하다. 가셰 박사가 (의술을 펼치는 것에 지속적으로 힘들어하기는 했지만) 실제로 우울증을 앓았다는 증거는 전혀 없으나 빈센트는 습관적으로 자신의 감정을 상대에게 투영했고, 박사가 우울증으로 고통받는다고 믿었다.

박사의 정원에서 실물을 보고 그린 이 초상화는 테오에게 줄 계획이었기에 박사는 자신도 한 점 가질 수 있는지 물었던 것 같다. 빈센트는 기꺼이 여인숙 뒤편에서 두번째 버전을 작업한 후 마지막 마무리 작업을 하기 위해 6월 7일 박사의 집을 다시 방문한다. 두 사람은 정원에 앉아 파이프에 불을 붙이고 함께 흡족한 기분으로 맥주를 마셨다.[14]

두번째 버전(그림47)은 박사를 위해 그린 것이기에 빈센트는 몇 가지 변화를 주어 앞선 버전과 똑같이 그리는 대신 재해석에 가까운 작품으로 완성했다. 정물화 요소에서 책을 생략하고 디기탈리스를 유리컵 없이 그냥

테이블 위에 올려놓아 구성을 더욱 단순화했다. 어쩌면 문학적인 관심보다는 동종요법을 강조하고 싶은 박사의 바람을 표현하려는 의도였는지도 모른다. 이 두번째 버전에는 테이블 모서리가 더 붉고, 더 크고, 더 두드러지게 그려져 있어 박사를 향해 다소 위협적으로 돌출된 듯 보이고 배경은 2개의 푸른색 띠로 단순화했다.

얼굴도 다르다.[15] 원래 초상화에는 표정에서 분명 불안함이 엿보이지만 두번째 버전에서는 좀더 사색적인데 이 역시 박사의 바람을 반영한 것일 수 있다. 박사의 아들은 두번째 그림이 "훨씬 뛰어나다"라고 말했고 충분히 이해되는 발언이나[16] 예술적으로는 첫번째 작품이 훨씬 더 큰 성과로 받아들여진다. 초상화가가 모델의 요구를 염두에 두는 경우 최고의 작품을 만들어내기란 어렵다.

두번째 초상화를 박사에게 건네고 일주일 후 기억에 남을 만한 만남이 있었다. 이에 대해 박사의 아들은 훗날 이렇게 회상했다. "마당에서 점심을 먹고 두 사람이 파이프에 불을 붙인 후, 빈센트는 동판화 조각칼과 파라핀을 바른 동판을 받아들었고, 새로운 친구를 주제 삼아 열정적으로 작업했다."[17]

빈센트는 그전에는 에칭 작업을 해본 적이 없었지만 박사의 지도 아래 30분도 채 안 되어 정원에서 파이프를 피우는 박사의 초상화를 완성한다(그림49). 두 사람은 서둘러 박사의 스튜디오로 올라가 동판의 산화 작업을 하고, 그날 오후 다양한 색깔의 잉크와 여러 다른 잉크칠 방법을 실험하며 적어도 열네 장의 판화를 찍어냈다. 후에 박사는 더 많은 판화를 찍었고, 아들이 찍은 것까지 모두 포함해 현재 70여 점 남아 있다.[18]

판화 날짜에 대해서는 의견이 분분하다. 날짜가 동판 오른쪽 위 모퉁이에 거꾸로 새겨져 있는데 처음 보면 5월 15일처럼 보이지만 빈센트가 오베

그림49 「가셰 박사의 초상(파이프를 문 남자)」, 종이에 동판화, 18×15cm, 1890년 6월, 국립미술관 버전, 워싱턴 D. C., F1664

마지막 70일, 70점의 그림

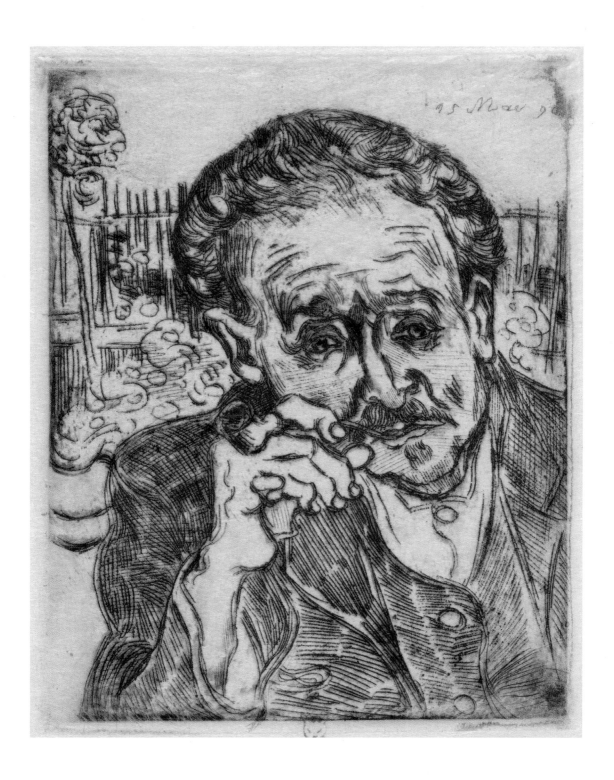

그림50 「정원의 마그리트 가셰」,
캔버스에 유채, 46×56cm, 1890년 6월,
오르세미술관, 파리, F756

르에 도착한 것은 그로부터 닷새 후이다. 가셰 박사의 아들은 판화가 5월
25일에 만들어졌지만 2가 1로 잘못 보인다고 설명했다. 그러나 날짜는
15일이 맞고, 빈센트가 (아마도 낮술을 몇 잔 마신 후라) 아무 생각 없이 6월을
5월로 새겼을 가능성이 더 커 보인다.[19]

빈센트의 가셰 박사의 초상 회화와 동판화는 얼핏 보기에는 구성적으

로 유사하다. 둘 다 정원에서 그린 것이고, 박사의 머리도 비슷한 각도로 기울였으며 뺨도 오른손에 대고 있다. 그러나 판화에서 빈센트는 모델의 얼굴에 좀더 중점을 두어 모자를 그리지 않았고 대신 박사가 늘 갖고 다니는 파이프를 함께 그렸다. 동판화는 좌우 반전으로 그려야 하는 어려움이 있고, 이는 그에게 낯설고 새로운 기법이라는 점을 고려하면 얼굴 형태가 약간 뒤틀린 것이 설명된다.

박사의 아들은 훗날 빈센트가 동판화에 매우 신기해했고 "지속적인 판화 작업, 특히 그의 회화작품 일부를 다시 판화로 제작하는 일"에 대해 이야기했다고 말했다.[20] 빈센트는 프로방스 시절에 그린 상대적으로 성공적인 작품을 동판화로 제작하는 일을 고려했다. "가셰 씨의 집에서 무료로 인쇄할 수 있으니 나는 남쪽의 작품들, 6점 정도를 동판화로 만들고 싶다."[21] 고갱에게 보내지 않은 편지에서 그는 「사이프러스와 별이 있는 길」을 동판화로 만들었으면 좋겠다고 이야기하며 스케치북에 해바라기 정물화 2점의 대략적인 드로잉을 그렸는데, 판화 제작에 적합한 주제로 해바라기도 염두에 두었음을 암시한다.[22] 그러나 판화 제작은 이루어지지 않았고, 가셰 박사를 그린 동판화가 그가 남긴 유일한 것이다. 그리고 2점의 초상화에 대해 빈센트는 "사람들이 오래도록 바라보게 될 현대적 머리"라고 적절하게 묘사했다.[23]

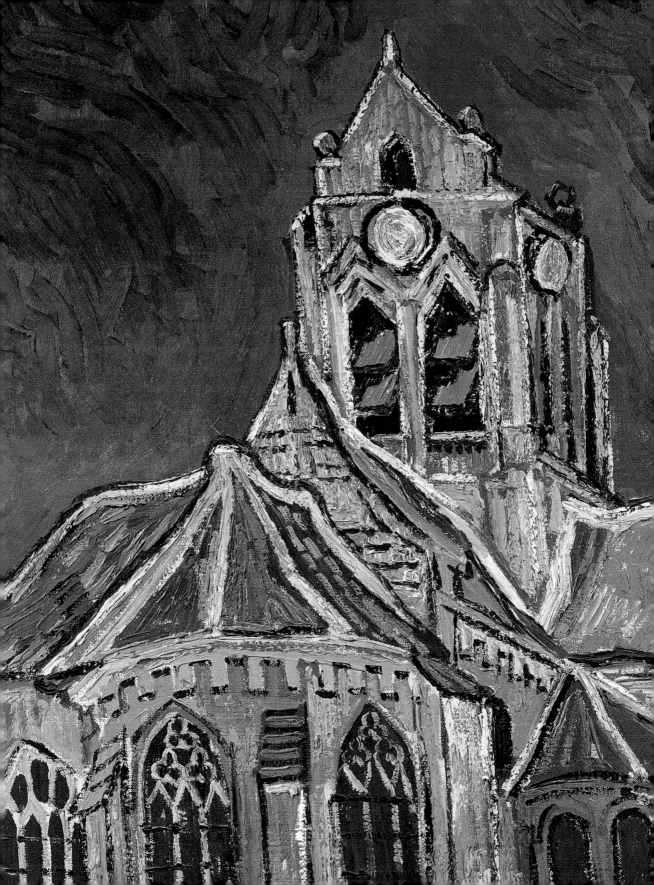

가족 방문

이제 색채는 아마도 더욱 풍부해지고
더욱 화려하다.[1]

가셰 박사는 초상화를 위해 처음 포즈를 취한 다음날 정기 진료를 위해
파리로 향했다. 그는 빈센트의 부탁으로 시간을 내어 부소&발라동갤러리
에 들러 테오와 이야기를 나눴다. 그들은 3월 말 빈센트의 오베르 이주를
의논하기 위해 딱 한 번 만났었다. 하지만 이번에 가셰 박사가 갤러리에 도
착했을 때는 갤러리에 고객들이 있어 짧은 대화만을 나눠야 했다.

빈센트가 요양원에서 발작을 일으키고 회복한 지 불과 6개월도 채 되지
않은 시점이었기에 테오는 분명 박사가 형의 상태를 어떻게 평가하는지 듣
고 싶었을 것이다. 박사의 대답은 놀랄 정도로 낙관적이었고, 그래서 테오
는 빈센트에게 "그는 형이 완치되었고 재발할 일이 전혀 없을 거라고 생각
한다"는 편지를 보냈다.[2]

추측건대 박사는 테오에게 빈센트가 자신의 초상화를 그렸으며, 몹시
기뻤다고 이야기했을 것이다. 박사는 짧은 만남을 마무리하며 일요일 점심

그림53 「오베르 성당」(부분),
오르세미술관, 파리

그림51 샤퐁발역, 기차역 옆 식당,
1905년경, 엽서

식사를 함께하자면서 테오와 그의 가족을 오베르로 초대한다. 갓난아기와
여행하는 일은 번거롭고(그림55), 요하나 또한 건강 상태가 썩 좋은 편도 아
니었던 데다 테오 역시 갤러리 일로 몹시 바빴기에 초대에 응하기 좋은 때
는 아니었다. 그러나 초대를 받아들이지 않기도 어려웠을 것이 테오도 형
이 어떤 곳에 사는지 궁금했을 터이기 때문이다.

　그로부터 나흘 후인 6월 8일 테오와 요하나, 아기(그림54)는 처음으로 오
베르를 방문하기 위해 기차에 올랐다. 그들은 오베르역보다 가셰 박사의
집(그림142)에서 조금 더 가까운 샤퐁발역(그림51)에 내렸고 빈센트와 박사
가 그들을 맞이했다.[3] 오랜 세월이 지나 요하나는 빈센트가 "자신과 이름이
같은 어린 조카를 위해 장난감으로 새 둥지를 가지고 왔다"라고 회상했다.[4]
그들은 점심식사 하기 좋은 시간에 맞춰 박사의 집에 도착할 수 있었다.

　정원에 자리를 잡자 빈센트는 "한사코 자신이 아기를 안겠다고 했고 쉬
지 않고 모든 동물을 다 보여주었으며" 또한 "조카에게도 동물의 세계를

그림52 성모승천성당, 오베르, 사진,
1915년, 발두아즈 기록물보관소,
퐁투아즈

그림53 「오베르 성당」, 캔버스에 유채,
93×75cm, 1890년 6월, 오르세미술관,
파리, F789

소개했다". 빈센트가 어린아이들과 잘 지내는 모습을 상상하기는 힘들지만 그날 오후 그는 큰 소리로 수탉 울음소리까지 흉내 냈고, 그 때문에 아기는 "무서워서 얼굴이 빨개졌으며 결국 울음을 터뜨렸다". 빈센트는 그러자 "크게 웃으며" 조카를 달랬다. "수탉은 꼬끼오 하고 운단다."[5]

가셰 박사는 제법 그럴싸한 동물원을 갖고 있었다. 적어도 고양이 여덟

그림54 빈센트 빌럼 반 고흐, 빈센트 반 고흐의 조카, 라울 새세의 사진, 1890년, 파리, 11×6cm, 반고흐미술관 기록물보관소

그림55 「유아차의 아기」, 종이에 연필, 21×24cm, 1890년 5~6월, 반고흐 미술관, 암스테르담, 빈센트반고흐재단, F1610r

마리, 개 세 마리, 공작새 한 쌍, 거북이, 앙리에트라는 이름의 염소, 닭 여러 마리, 토끼, 오리, 비둘기 등이 있었다.[6] 그는 진정한 동물애호가였고 동물보호협회 평생회원이었다. 그는 종종 동물을 자신의 그림 주제로 삼았는데 특히 돼지에 대한 애정이 남달라 1902년 앵데팡당 전시에는 「돼지」라는 작품을 출품하기도 했다.[7]

날씨는 화창했고 박사의 딸 마그리트가 가정부인 슈발리에를 도와 나무 아래에 그들을 위한 점심을 차렸다. 빈센트와 테오의 가족은 며칠 전 박사가 초상화를 위해 앉았던 그 붉은색 긴 테이블에 둘러앉았다(그림46). 식사 후 남자들은 인상주의 작품 등 박사의 수집품을 보기 위해 집 안으로 들어갔다. 테오는 자신이 부소&발라동에서 담당했던 화가 피사로의 작품에 관심을 가졌을 것이다. 그러나 가장 주의 깊게 살펴본 그림은 분명 빈센트가 완성한 지 얼마 지나지 않아 아직 물감이 마르지 않은 「가셰 박사의 초상」(그림47)이었을 것이다.

점심식사 후 그들은 다 같이 산책을 나가 아마도 라부 여인숙에 들러 빈센트의 방과 그의 최근 그림도 보았으리라 추측한다. 빈센트는 동생에게

그주에 완성한 「오베르 성당」(그림53)을 보여주고 싶었을 것이다. 그 그림은 정말 아름다운 작품으로 테오도 깊은 인상을 받았을 게 분명하다.

빈센트는 이 기념비적인 건물 정면을 짙은 푸른색 하늘 아래 배치시켰는데 초상화 배경과는 다른 방식이다. 프로테스탄트 가정에서 자랐음에도 오래전 조직화된 신앙을 버린 그이지만 이 환하게 빛나는 가톨릭 성당 건물은 하늘을 향해 영성을 발하는 듯하다.

그는 이 그림에 대해 누이 빌에게 이렇게 묘사했다. "마을의 성당을 그린 큰 그림이 있다. 성당은 순수한 코발트로 칠한 짙고 단순한 푸른색이고, 스테인드글라스 창문은 울트라마린블루 조각들처럼 보이며 지붕은 바이올렛, 부분적으로는 오렌지색도 있다."[8]

성모승천성당은 여인숙에서 멀리 떨어지지 않은 언덕 기슭에 있어 빈센트가 어디에서 작업을 하든 눈에 띄었고(그림16), 때문에 성당에 대해서도 잘 알고 있었을 것이다. 그럼에도 그가 성당을 그림의 주제로 삼은 점은 여전히 놀랍다. 성당이 12세기로 거슬러 올라가는 로마네스크양식의 중요한 건축물이고 많은 방문객이 찾는 곳이지만 빈센트는 장엄한 건축물에는 거의 관심을 보이지 않던 사람이다. 그는 오베르 초기 시절 어쩌면 호기심에 성당에 들어가봤을지도 모르지만 석조로 된 내부는 장식이 없고 종교적인 그림도 거의 없어 그의 시선을 끌지는 못했던 것 같다.[9]

빈센트는 종탑 아래 앞으로 돌출된 반원형 건물을 마주보며 이젤을 세웠다. 1915년 사진(그림52)과 비교하면 그가 건물을 상당히 정확하게 묘사했음을 알 수 있다. 하지만 빈센트는 건물의 정적인 면을 전달하기보다 굵고 힘찬 선으로 마치 살아 있는 생명체와 같은 생동감을 부여했다. 또한 그림자가 진 것으로 보아 오후 풍경임을 짐작하게 한다.

강렬하고 역동적인 붓질로 그려낸 성당 양옆으로 갈라지는 오솔길들은

원래는 분홍색 색조였으나 붉은색이 바래면서 오늘날에는 베이지색에 가까워졌다. 무성하게 자란 싱싱한 풀밭 위에 봄꽃들이 피어 있다. 한 여인이 걸어가고 있어 시간이 멈춘 듯한 장면에 활기를 더해준다. 그녀의 맞은편 나무들 사이로 집 두 채가 보인다. 성당 오른쪽에는 붉은 갈색 지붕의 건물이 보이는데 이는 본당 사무실이다(지금도 여전히 그 자리에 있다).

이 그림의 강렬한 인상은 하늘에서 시작된다. 위로 갈수록 푸른색이 점점 짙어져 얼핏 보면 폭풍이 몰려오는 순간처럼 보일지도 모르나 건물의 그림자에서 밝고 환한 대낮임을 알 수 있다. 창문도 하늘과 비슷한 짙은 푸른색이어서 마치 건물을 통해 하늘을 보는 것만 같다. 테라코타 기와를 얹은 지붕의 작은 부분이 푸른색과 강한 대비를 이룬다.[10]

이 오베르 성당과 빈센트가 6년 전, 그의 아버지가 교구 목사로 있던 뉘넌의 브라반트 마을 교회 표현 사이에는 놀라울 만큼 유사한 점이 있다. 그 연결성을 의식한 빈센트는 누이에게 이 오베르 성당 그림이 "내가 뉘넌에서 습작으로 그린 오래된 탑과 묘지와 거의 같은 것"이라고 말했다.[11] 구성은 비슷하지만 뉘넌과 오베르 그림들의 스타일 사이에는 상당한 차이가 있어 빈센트가 6년 동안 상당한 발전을 이루었음을 알 수 있다. 네덜란드 시절의 우울한 색조는 프랑스 후기 시절의 화려한 색조와 강렬한 붓질로 바뀌었다. 빈센트가 빌에게 말했듯 그의 색조는 더욱 풍부해지고 더욱 화려해졌다.[12]

성당 그림을 본 후 테오와 요하나도 함께 성당으로 가 빈센트가 담아낸 풍경과 우아즈 계곡 전경을 바라보았을 것이다. 늦은 오후 그들은 다시 역으로 걸어가 파리로 가는 기차를 탔다.

이 일요일의 방문은 표면적으로는 성공적이었고 애정 어린 기억으로 남았다. 그로부터 20여 년이 흐른 1912년, 가셰 박사의 아들은 요하나에

게 보낸 편지에서 이날을 회고했다. "당신과 당신 남편이 왔던 일요일을 기억하고 있습니다. 마당에서 점심을 먹은 후 빈센트는 당신 아들을 품에 안고 오리를 뒤쫓아다녔지요. 삼촌과 조카가 함께 웃었습니다."[13] 1년 후 요하나는 이날을 "너무나도 평화롭고 조용했으며 너무나도 행복했다"라고 기억했다.[14]

테오와 요하나가 다녀가고 며칠 후 빈센트는 그들에게 쓴 편지에서 "매우 즐거운" 추억으로 남았다고 전했다. 또 테오와 그의 가족에게 오베르에서 휴가를 보낼 수 있기 바란다고 말하면서 "나는 우리가 곧 다시 자주 볼 수 있기 바란다"라고 덧붙였다.[15] 하지만 테오와 빈센트에게는 친밀한 대화를 나눌 시간이 그리 많이 주어지지 않았다. 4개월 된 아기가 있어 긴 대화를 나누기 어려웠을 것이다.

테오와 그의 가족은 당시 모두 아팠다. 아기는 젖을 충분히 먹지 못했고, 요하나는 잠을 거의 자지 못했으며, 테오는 끊임없이 기침을 했다. 며칠 전 빈센트는 그들을 대신해서 가셰 박사에게 조언을 구했지만 박사는 충분한 정보를 주지 않았고 부부에게 그저 원래대로 식사를 하고 "하루에 맥주 2리터"를 마시라고 말했다.[16] 테오는 이 조언을 진짜로 믿었던 것 같다. 요하나의 가계부에 따르면 그들은 6월 중순에 거의 15프랑 가까이 맥주를 구입하는 데 썼는데 이는 빈센트의 여인숙 방값 2주치에 해당하는 금액이다.[17]

가족 방문 후 빈센트는 6월의 남은 기간 내내 가셰 박사를 정기적으로 만났다. 며칠 후 그는 아를 친구인 마리와 조제프 지누에게 박사가 "작업에 전념하고 거기에만 몰두해야 한다"라고 조언했다고 이야기한다. 그가 가장 듣고 싶어한 조언이었다. 빈센트는 또 박사가 "그림에 대해 많이 알고 내 그림을 상당히 좋아해서 내게 격려를 많이 해주고, 일주일에 두세번 내

그림56 일본을 모티프로 한 오찬 자리표,
가셰 박사의 글씨, 1890년 6월 22일,
E. W. 콘펠드 기록물보관소, 베른[18]

가 하는 작업을 보러 와서 나와 몇 시간씩 함께 시간을 보낸다"라는 말도
덧붙였다.[19]

가셰 박사는 6월 22일 점심에 빈센트를 초대한다. 이는 상당히 의미 있
는 초대였는데, 그도 그럴 것이 박사의 자녀 폴과 마그리트가 전날 각각
열일곱, 스물한 살이 되어 생일을 축하하기 위해 모이는 자리였기 때문이
다. 박사는 빈센트와 마찬가지로 일본 미술 애호가였고, 다시 한번 마당의
붉은 테이블에 식사를 차리면서 아름다운 자리표도 만들었다(그림56).[20]

이로써 박사와 빈센트는 단순한 의사와 환자가 아닌 친구 관계로 발전
했음을 알 수 있다. 박사가 빈센트에게 아주 일반적인 의학적 조언 이상
의 치료를 해주었는지에 대해서는 확인된 증거는 없다. 박사는 우울증 환
자는 계속 관찰하되 그들 스스로 자유롭게 의사 결정을 내리도록 하는 것
이 중요하다는 철학을 갖고 있었다.[21] 그리고 박사가 일주일에 절반은 오베

마지막 70일, 70점의 그림

르에 있었으나 나머지 절반은 파리에 가 있었던 터라 빈센트를 매일 볼 수 없었고 급하게 도움이 필요해도 도움을 줄 수 없었다. 한편, 빈센트는 자신의 이전 문제들이 전부 사라졌다고 믿고 싶어했고, 그래서 박사의 낙관적인 격려에 상당히 만족스러워했다.

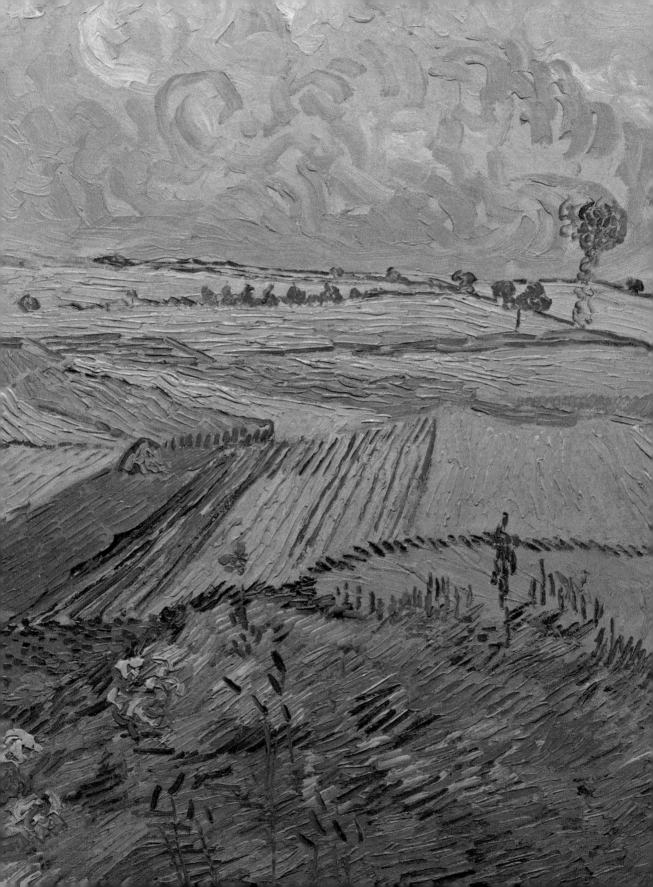

드넓은 밀밭

나는 언덕을 뒤로하고 펼쳐진
드넓은 밀밭에 완전히 빠져들었다,
바다처럼 크다.[1]

프로방스 시절 빈센트는 밀밭에 매료되어 계절마다, 날씨와 빛이 달라질 때마다 새롭게 밀밭을 포착하고는 했다. 밀은 그에게 깊은 상징적 의미를 가진다. 농부가 가을에 씨를 심어 겨울이 끝날 무렵 뿌리가 내리면 봄의 들판은 초록으로 일렁이고 마침내 빛나는 황금빛으로 무르익어 수확할 채비를 한다. 추수는 풍요의 시간이지만 이후 들판은 맨살을 드러내며 잠시 텅 비게 된다. 그리고 해마다 다시 그 순환이 이루어진다.

프로방스에서 빈센트는 화가로서 자신의 작업을 농부의 일과 비슷하다고 말했다. "나는 그들이 밭을 갈듯 캔버스를 쟁기질한다."[2] 아를에서 1888년 한 해 동안 그는 밀밭을 주제로 한 회화 20점을 완성했고, 다음해 요양원에서도 14점을 그렸다. 밀은 오베르에서도 역시 중요한 작물이었기에 빈센트가 이를 예술적 도전 과제로 삼은 것은 자연스러운 일이다. 그가 도착한 때는 밀이 한창 높이 자라 곧 황금빛으로 물들 채비를 마친 때로

그림111 「비 내린 뒤 밀밭」(부분), 카네기 미술관, 피츠버그

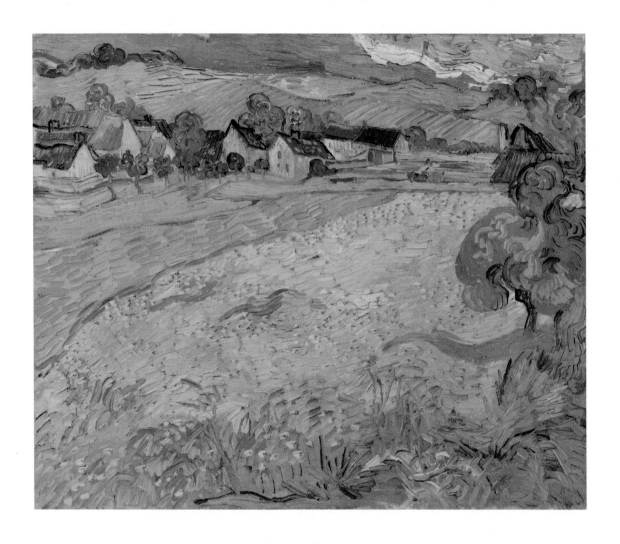

그림57 「레베스노」, 캔버스에 유채, 55×
65cm, 1890년 5~6월, 티센보르네미사
국립미술관, 마드리드, F797

시기적으로도 아주 적절했다.

　빈센트의 첫번째 오베르 밀밭은 가셰 박사의 집 바로 뒤 작은 마을에서
그린 것이다. 「레베스노」(그림57)는 농가를 향해 펼쳐진, 흐드러지게 핀 노
란 꽃들과 온갖 색조의 초록색으로 물든 들판을 묘사한 그림이다.[3] 마치
잔물결 치는 듯한 붓질로 굽이치는 리듬감을 표현하면서 밝은 붉은색 지

그림58 「밀밭」, 캔버스에 유채,
49×63cm, 1890년 6월, 필립스컬렉션,
워싱턴 D. C., F804

붕으로 시선을 이끈다. 멀리 있어 알아보기는 힘들지만 수레와 수레를 탄
사람이 길을 따라 농장으로 가고 있다. 건물들 너머로는 밭이 계곡을 타고
올라 그 위 고원에까지 이른다.

빈센트의 오베르 풍경화가 대체로 그렇듯 지평선은 구성의 제일 윗부분
에 위치하며 하늘은 한 조각만 남기고 풍성한 구름을 그려넣어 생기를 더
한다. 아마도 빈센트가 도착하고 1~2주 후에 그린 「레베스노」에는 비옥한
계곡을 따라 점점이 박힌 농장들이 있는 오베르 풍경을 발견한 데서 오는

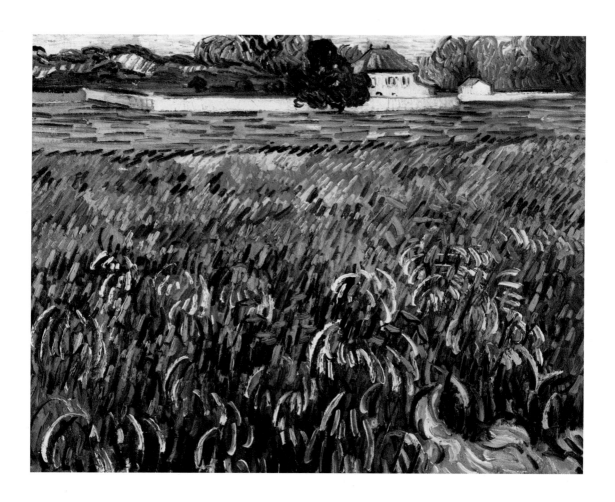

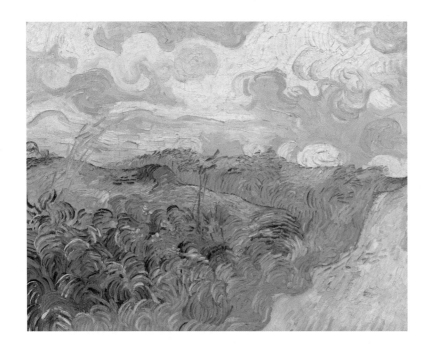

그림59 「초록 밀밭」, 캔버스에 유채,
72×91cm, 1890년 6월, 국립미술관,
워싱턴 D. C., F807

화가의 순수한 기쁨이 드러난다.

「밀밭」(그림58)에서는 밀밭이 구성 대부분을 뒤덮었다. 빈센트는 이 그림을 "나무 한 그루가 서 있는 하얀 담장에 둘러싸인 하얀 저택까지 펼쳐진 초록 밀밭"이라고 묘사했다.[4] 녹색의 밀이 바람을 맞으며 익어가는 이삭의 무게에 고개를 숙이고 흔들리는 움직임을 포착한 그림이다. 멀리 보이는 큰 건물과 작은 헛간이 좁게 층을 이룬 하늘 아래 눌려 있어 구성에 폐쇄적인 느낌을 준다.

「초록 밀밭」(그림59)은 장식적인 느낌이다. 여러 녹색과 푸른색, 노란색을 솟구치는 느낌의 붓질로 표현한 들판이 화폭 구성에서 절반을 넘게 차지한다. 군데군데 꽃들로 무늬진, 빠르게 자라나는 곡식의 풍부한 색채는 6월의 어느 날임을 알린다. 밀밭의 오른쪽으로 난 길은 구성을 나누어 햇

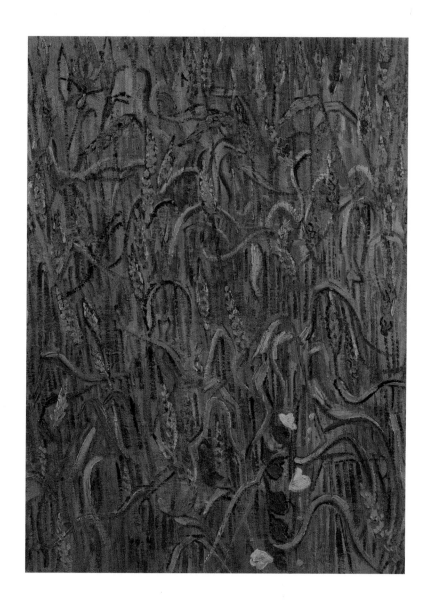

그림60 「밀 이삭」, 캔버스에 유채,
64×48cm, 1890년, 반고흐미술관,
암스테르담, 빈센트반고흐재단, F767

살 가득한 역동적인 하늘 아래 밀밭에 깊이를 더한다.

빈센트는 「밀 이삭」(그림60)에서 곡식에 초점을 가까이 맞추고 율동적인
붓질로 가득한 그림을 빚어냈다. 그는 고갱에게 보내는 편지에 대략적인

스케치를 작게 그려넣으면서 이렇게 덧붙였다. "밀 습작······ 오직 이삭들만, 청록색 줄기, 리본 같은 긴 잎들, 빛에 반사되어 나타나는 초록과 분홍, 누렇게 익어가는 이삭들 옆에는 꽃가루로 연분홍색이 된 꽃들이 보인다."[5] 패턴을 이루는 효과로 태피스트리처럼 보이기도 한다.

빈센트는 고갱에게 어린 밀이 움직이면 "바람에 흔들리는 이삭의 부드러운 소리"가 난다고 다소 시적으로 전하기도 했다.[6] 메꽃인 듯한 꽃 세 송이가 구성의 아래쪽에 생동감을 불어넣어준다. 원래의 붉은색이 바래면서 지금은 거의 흰색으로 보인다. 왼쪽 위 겨우 알아볼 수 있는 빛바랜 꽃은 푸른색 수레국화다.

밀 일부는 우아즈 계곡 아래에서 재배했지만 대부분은 위쪽 고원을 가로지르며 굽이치는 훨씬 큰 평야 지대이자 상대적으로 주거지가 거의 없는 백생 평원에서 자랐다. 빈센트의 대단히 강렬한 오베르 풍경 여러 점이 바로 이곳의 6월 전경을 담은 것이다. 이 광활한 풍경들의 분위기는 작은 농촌 마을의 소박한 시골 경치와는 상당한 차이가 있다.

빈센트는 평원 풍경 2점을 "비 내린 뒤 밀밭"이라고 묘사하며 테오에게 보낸 편지에 작은 스케치를 그렸다.[7] 「오베르 인근 평원」(그림61)에서는 끝없이 펼쳐진 들판과 그 위에 두꺼운 임파스토로 빚은 구불구불한 구름을 볼 수 있다. 생기 넘치는 전경에는 다양한 각도의 짧은 붓질로 변덕스러운 날씨의 바람 많은 날을 구현했다. 오른쪽 아래 구석에서 양귀비 세 송이가 시선을 잡아끌고 전경의 밀밭 위로 하얀 꽃들이 점점이 피었다. 검은 물감을 그어 표현한 까마귀 한 마리가 밀밭 위를 날고, 잘 보이지 않지만 왼쪽으로도 한 마리가 더 있다. 밀밭 너머로는 헛간, 최근 추수하여 가지런히 쌓아놓은 밀짚 더미, 그리고 나무가 줄지어 선 길 등 외떨어진 지역 생활의 흔적들이 보인다.[8]

그림61 「오베르 인근 평원」, 캔버스에
유채, 74×92cm, 1890년 7월,
노이에피나코테크, 바이에른주립회화
컬렉션, 뮌헨, F782

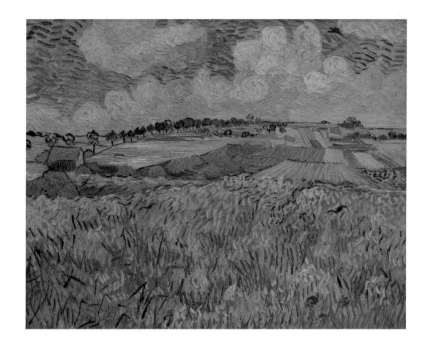

「비 내린 뒤 밀밭」(그림111)도 비슷한 풍경이지만 약간 더 찌푸린 날씨다. 주제는 조각조각 모인 들판이다. 일부는 아직 푸르지만 일부는 벌써 짙은 황금빛이 감도는 갈색으로 변하고 있다. 들판은 한쪽 방향으로 가다가 또 다른 방향으로 놓이며 지평선에 닿는다. 구성 가운데에는 좀더 짙은 녹색 밭이 서로 만나 갈매기떼 대형 같은 무늬를 만든다. 오른쪽에는 과장되게 그려진 키 큰 나무 세 그루가 위로 뻗어 있다. 어두운 푸른 하늘에서 위로 올라가는 구름은 태풍이 물러나고 있음을 암시한다.

빈센트가 이들 풍경화에 대해 "거친 하늘 아래 광활하게 펼쳐진 밀밭이며, 나는 슬픔과 극한의 외로움을 표현하려 했다"라고 언급한 후 이에 대해 많은 이야기가 쏟아져나왔다.[9] 7월 중순의 이 감정적 토로는 그가 점차 가족과 친구의 지원 없이 버려진 느낌을 받고 있었음을 암시한다.

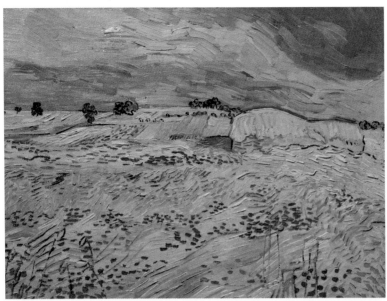

그림62 「들판」, 캔버스에 유채,
50×65cm, 1890년 7월, 개인 소장,
F761

그림63 「밀밭과 수확하는 농부」,
캔버스에 유채, 74×93cm, 1890년 7월,
털리도미술관, 오하이오, F559

그런데 빈센트는 '슬픔'과 '극한'이라는 단어를 쓴 직후 곧바로 한발 물러서며 같은 단락에서 완전히 바뀐 어조로 "이 작품들은 내가 말로 다할 수 없는 것, 내가 시골에 대해 건강하고 기운을 북돋운다고 생각하는 것들을 네게 보여줄 것이다"라고 썼다.[10] 빈센트는 테오와 요하나에게 자신의 정신 상태에 대해 안심시키려 한 듯하지만 편지에서는 정반대의 감정과 혼란스러움이 느껴진다.

「들판」(그림62)은 이 거친 하늘을 좀더 강조해 표현했다. 밀이 황금빛으로 물든 것으로 보아 수확 직전인 7월 초임을 알 수 있다. 양귀비가 더 무성하게 피어 진홍색 점들이 사방에 흩어져 있다. 흰 구름이 떠 있는 짙푸른 맑은 하늘인지, 곧 폭풍이 몰아칠 듯 구름이 낮게 깔린 어두운 하늘인지는 확실히 알 수 없지만 이 모호성은 거의 틀림없이 의도적이다.[11]

빈센트는 어머니와 누이 빌에게 쓴 편지에서 그즈음 그린 풍경화들의 색채에 대해 이렇게 묘사했다. "잡초를 뽑고 쟁기질해놓은 대지를 부드러운 노란색, 부드러운 연두색, 부드러운 보라색으로 표현했고, 녹색 감자꽃은 규칙적인 작은 점들로 표현했으며, 이 모든 것 위로는 섬세한 푸른색, 흰색, 분홍색, 바이올렛 색조의 하늘이 있다."[12]

그런데 모든 풍경에서 불길함이 느껴지는 것은 아니다. 「밀밭과 수확하는 농부」(그림63)[13]는 수확한 곡식을 다발로 묶어놓은 것으로 보아 7월 중순에 그린 빈센트 생의 말기 작품이다. 고원지대의 밭 뒤로는 마을과 성당, 그리고 우아즈강 건너편 언덕까지 보인다. 빈센트의 다른 오베르 밀밭과는 달리 낫을 든 농부를 그렸는데, 일을 거의 다 해가는 그는 생명의 순환을 알리는 역할을 한다.

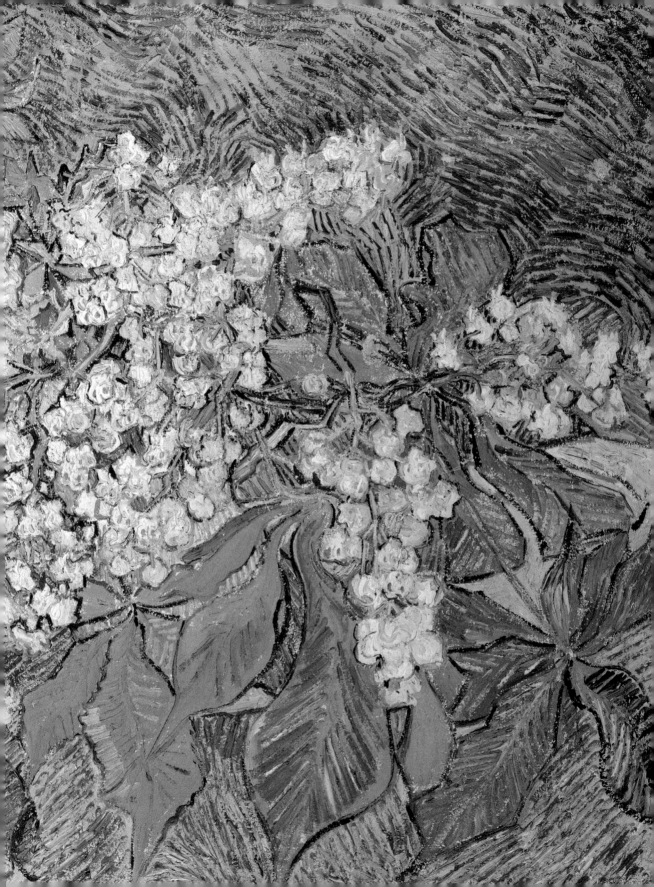

꽃다발

〔가셰의 집은〕 골동품상의 집처럼…
가득, 가득하다…
꽃 정물화를 그리기 위해
필요한 것들이 항상 그곳에 있을 것이다.[1]

"꽃이 자라는 것을 보는 일"이 중요하다고 빈센트는 오베르에서 어머니와 누이 빌에게 썼다.[2] 그가 자연을 사랑하고 색채에 기쁨을 느꼈다는 것은 그가 꽃 정물화 그리는 일을 즐거워했다는 의미다. 운 좋게도 그는 봄이 무르익은, 아주 완벽한 때에 오베르에 도착했다. 작은 마을과 들판에 온갖 색채가 일렁이고 있었다.

가셰 박사는 기꺼이 자신의 정원과 이젤을 내어주며 격려했기에 빈센트는 곧장 그림을 그리기 시작했다. 빈센트는 박사의 집에 어수선하게 쌓여 있는 잡동사니에는 인상을 찌푸렸지만 그래도 한 가지 '좋은 점'을 발견한다. 응접실 진열장에 정물화에 적합한 그릇들이 많았던 것이다(그림21). 그는 벽에 걸린 그림들에서도 영감을 얻는데 특히 세잔의 "멋진 꽃다발 두 개"를 언급했다.[3]

꽃 그림은 빈센트에게 늘 중요한 위치를 차지하고 있었다. 네덜란드 출

그림64 「밤꽃 활짝 핀 가지」(부분),
뷔를레컬렉션, 취리히, F820

신인 그는 17세기 황금시대부터 이어져온 이 장르의 전통을 높이 평가하는 분위기에서 자랐다. 또한, 꽃 그림이 특히 가정용 실내장식으로 시장성이 있기를 바랐다. 1886~88년까지 파리에서 지낸 두 해 동안 그는 50점이 넘는 꽃 정물화를 그리고, 그 과정에서 색채 다루는 법에 대해 많은 연구를 했다.[4] 그러고 나서 아를에서 그 전설적인 '해바라기' 연작을 그린다.[5] 요양원에서 그는 담장에 둘러싸인 정원에 있을 때 가장 행복한 시간을 보냈고, 그곳을 떠나기 1~2주일 전에는 완성도 높은 아이리스와 장미 정물화 4점을 완성했다.[6]

「밤꽃 활짝 핀 가지」(그림64)는 오베르에서 비교적 초기에 그린 정물화다.[7] 빈센트는 예전부터 밤나무를 좋아해 16년 전 런던에서 살 때 밤나무를 "근사하다"라고 표현했었다.[8] 5월에 피는 밤꽃은 마침 그가 오베르에 도착했을 때 절정이었던 듯하다. 그는 세심하게 몇 개의 가지를 골라 박사의 붉은 테이블 위에 배열한다.

첫눈에 이 구성은 두꺼운 임파스토로 표현한 꽃이 먼저 눈에 띄기 때문에 그저 꽃이 핀 가지를 모아놓은 것처럼 보인다. 그런데 자세히 살펴보면 좀더 복잡한 배치임을 알 수 있다. 분홍색과 붉은색 꽃병의 윤곽이 구성의 중앙, 테이블 가장자리 가까이에 보인다. 테이블 위로 잎들이 떨군 푸른 그림자 때문에 배경과의 경계가 모호하다. 구성의 요소들이 서로 얽히고설켜 추상적이고 장식적이며 혼란스러운 효과를 빚어내면서 꽃들이 공중에 떠 있는 듯 보인다. 하지만 이 그림에 진짜로 생기를 불어넣는 것은 붓질, 특히 푸른색 평행선을 그린 붓질이 배경에 운동감과 생동감을 부여하며, 그 위로 꽃잎이 피어오르는 구름처럼 떠오른다. 이 활력 넘치는 그림은 전통적인 꽃 회화와는 거리가 있다. 「밤꽃 활짝 핀 가지」는 정물화라기보다는 생물화라는 이름이 더 어울릴 듯하다.

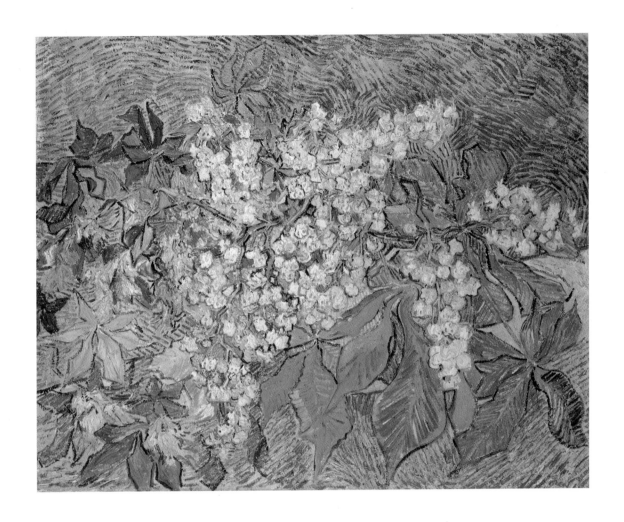

그림64 「밤꽃 활짝 핀 가지」, 캔버스에 유채, 73×92cm, 1890년 5월, 뷔를레컬렉션, 취리히, F820

「분홍 장미」(그림65)는 비슷한 구상의 그림이지만 더 작고 좀더 친밀하다.[9] 밝은색의 낮은 그릇은 오른쪽 아래 귀퉁이만 간신히 보일 정도이며 마치 정원에서 장미가 생명을 뿜어내듯 캔버스 위로 잎이 풍성하게 넘쳐난다. 빈센트의 그림에서 자주 보이는 보색 대비를 활용해 초록을 배경으로 붉은색과 분홍색이 더욱 도드라진다.

가셰 박사의 정원에서 그린 또다른 정물화는 「일본 꽃병과 장미」(그림66)다. 19세기 육각 도자기 꽃병에는 전통적인 꽃과 작은 새 문양이 있다. 일본의 장식적 미술을 사랑한 빈센트로서는 박사의 골동품에서 이 꽃병을 발견하고 분명 기뻐했을 것이다. 이 꽃병은 지금까지 전해져(그림128) 현재는 오르세미술관에 보존되어 있다. 이 그림에서 보이는 평소와 다른 원근법은 빈센트가 좋아하던 일본 판화 스타일의 영향이다. 오베르 시기 그는 여인숙에 최소 20점의 판화를 가지고 있었다.[10]

빈센트는 열정적으로 그림을 그렸고 6월 중순이 되자 가지고 있던 캔버

그림65 「분홍 장미」, 캔버스에 유채, 32×41cm, 1890년 늦은 5월~7월, 뉴칼스베아글리프토테크미술관, 코펜하겐, F595

그림66 「일본 꽃병과 장미」, 캔버스에 유채, 52×52cm, 1890년 6월, 오르세미술관, 파리, F764

스를 모두 사용한다. 그래서 그는 「야생화와 엉겅퀴」(그림67)를 전통적 재
료가 아닌 붉은 줄무늬가 있는 리넨타월에 그린다.[11] 이 리넨타월은 아마
도 여인숙 식당에서 가져왔을 것이다. 빈센트는 이 그림을 "야생화, 엉겅퀴,

그림68 「양귀비와 데이지」, 리넨타월에
유채, 66×51cm, 1890년 6월, 왕종준,
베이징, F280

밀 이삭으로 만든 꽃다발에 여러 다른 초록 잎"이라고 묘사했다. 그가 커
다란 잎 3개에 초점을 두어 구성의 오른쪽 절반을 차지하도록 한 것은 다
소 비전통적인 방식이다. 그는 "하나는 거의 붉은색이고 다른 하나는 아
주 초록이며, 또다른 하나는 누렇게 변하고 있다"라고 묘사했다.[12] 그는 아
마도 산울타리 옆을 걸어 밀밭으로 나가는 길에 꽃과 잎을 모았을 것이다.

「양귀비와 데이지」(그림68)도 거의 같은 시기에 리넨타월에 그린 작품으
로 「야생화와 엉겅퀴」에서와 똑같은 둥근 테이블과 커다란 갈색 꽃병이 보
인다. 양귀비가 보색을 이루는 초록 배경에서 폭발하듯 뿜어져나오는데
빈센트의 오베르의 꽃다발 그림 중 가장 생동감 넘치는 작품이다. 푸른 수
레국화와 밀 이삭 몇 줄기가 왼쪽 위 모퉁이에 생기를 준다. 활짝 펼쳐지
는 부채꼴 배치에 비현실적일 만큼 빽빽한 꽃다발이 구성의 위쪽 전체를
거의 다 차지한다. 아주 신선하고 싱싱한 꽃이지만 이 그림은 일시적인 아
름다움을 묘사하고 있다. 그것은 오로지 그림으로 포착하고 그림 속에서
만 지속되는 아름다움이다.

초상화

빈센트는 현대 초상화에 대한 비전을 갖고 있었다. "색채에 의한 것"이어야 한다는 믿음이었다. 그가 추구한 것은 사진 같은 사실성이 아니라, "색채를 현대적 감각"으로 사용하여 그 인물을 표현하는 좀더 심오한 어떤 것이었다.[2] 그는 가셰 박사의 초상화(그림46)를 그리면서 박사와 이런 생각에 대해 이야기를 나누었을 것이다.

박사가 오베르에서 첫 초상화 모델이었던 것은 거의 확실하다. 연줄 좋은 마을 사람의 성공적인 이미지를 잘 담아냈다고 느낀 그는 이제 또다른 기회를, 아마도 돈을 지불받는 작품 의뢰를 바랐다. "초상화 의뢰를 받으려면 지금까지와는 다른 것을 보여줄 수 있어야 한다"라고 그는 테오에게 설명했다. 누이 빌에게도 잠재적 고객이 가셰 박사의 집에서 자신의 작품을 볼 수도 있으며, "박사가 몇몇 흥미로운 모델을 찾아줄 것"이라고 썼다.[3]

빈센트는 테오에게 "어떤 작품들은 언젠가 수집가를 찾게 되기를" 바란

그림73 「피아노 치는 마그리트 가셰」(부분),
시립미술관, 바젤

그림69 「어린아이와 오렌지」, 캔버스에
유채, 50×51cm, 1890년 6월,
개인 소장, F785

그림70 아델린 라부, 10대 시절 사진,
1890년 초, 반고흐미술관 기록물보관소[7]

그림71 「아델린 라부의 초상」(테오를
위한 두번째 버전), 캔버스에 유채, 67×
55cm, 1890년 6월, 개인 소장, F769

다고 말하지만 지나치게 낙관하지는 않았다. 그는 당시 장프랑수아 밀레 등 성공한 화가들의 작품에 대한 높은 가격이 실제로는 빈센트 자신처럼 생활고를 겪는 화가들을 더욱 어렵게 만들고 심지어 "그저 그림에 드는 비용을 회수할" 기회조차 줄어들게 한다고 느꼈다. 소수의 인기 있는 화가의 작품 가격이 이렇게 상승하는 것을 암시하며 그는 "어지러울 지경이다"라고 얘기했다.[4]

의뢰인은 없었지만 빈센트는 계속해서 그림을 그렸다. 「어린아이와 오렌지」(그림69)는 색채를 탐구하는 시도였다. 커다란 과일이 조그만 손가락들 사이로 터져나오며 극적인 보색대비를 이룬다.[5] 금발의 발그레한 볼의 아이가 초원의 꽃들 사이에 앉아 있다. 아이가 누구인지는 알려지지 않았지만 여인숙 주인의 두 살짜리 딸 제르멘 라부이거나 이웃집 아이로 추측된

다.[6] 이 아이 그림을 그리며 빈센트는 어린 조카를 생각했을 것이다.

비슷한 시기에 빈센트는 라부 부부의 딸의 초상화 2점을 그렸다. 아델린으로 추정되는데, 아델린은 당시 열두 살이었지만 놀랍게도 빈센트는 테오에게 보낸 편지에서 네 살 더 많게 기록했다. 첫번째 초상화는 그녀에게 주고 두번째 버전은 테오의 몫이었다(그림71).[8] 6월 24일 그는 테오에게 "이번주 나는 열여섯 살 정도 되는 소녀의 초상화를 한 점 그렸다. 푸른 배경에 푸른 옷차림인데 내가 묵고 있는 곳 주인의 딸이다. 이 그림은 그녀에게 주었지만 네게 줄 그림도 한 점 그려놓았다"라고 편지했다.[9]

아델린의 초상화 2점은 그녀의 무릎 위 모습을 포착한 것이다. 얼굴은 옆모습이고 시선은 그녀의 정면을 바라보고 있는데 눈동자에서는 어떤 감정도 보이지 않는다. 머리카락은 뒤로 모아 긴 리본으로 묶었으며 흰색 보디스에 목까지 오는 연푸른 드레스를 입었다. 손, 특히 팔꿈치까지가 길게 그려졌는데 이는 빈센트의 초상화에 많이 나타나는 특징이다. 의자의 적갈색 등받이가 푸른색 배경과 강렬한 대조를 이룬다.

수십 년 동안 이 소녀는 그저 '푸른 옷을 입은 여인'으로 불렸다. 아델린이라는 이름이 처음 등장한 것은 1950년대로, 반 고흐 연구자들이 그녀를 찾아내 그녀가 자신이 그림 속 모델이었음을 인정하면서 빈센트 반 고흐를 회상했을 때부터다. 두 사람이 만난 지 60년 넘는 세월이 지난 후의 일이다.[10] 아델린은 이렇게 기억했다. "그는 어느 오후 한 자리에서 제 초상화를 그렸어요. 제가 자리에 앉았을 때 그는 제게는 단 한마디도 하지 않고 파이프 담배를 계속 피웠죠…… 저는 파란색 옷을 입고 의자에 앉았어요. 파란 리본으로 머리를 묶었고요. 제 눈이 파란색이어서 그는 초상화 배경을 파란색으로 칠했고, 파란색 교향곡이 되었죠."[11] 또한 그녀는 "저는 썩 맘에 들지 않았어요. 오히려 실망이었죠. 저처럼 보이지 않았거든요"

그림72 폴 반 리셀(폴 가셰 박사),
「피아노를 치는 가셰 부인」,
동판화, 18×14cm, 1873년 9월

라고 말했다.[12] 빈센트가 초상화를 그린 지 몇 년 후 아델린을 찍은 사진이 있다(그림70).

　같은 6월 빈센트는 가셰 박사의 스무 살 딸의 그림도 두 점 그렸다. 「정원의 마그리트 가셰」(그림50)는 정확히 초상화는 아니다. 그녀는 흰 장미가 만발한 풍경화 속 인물로 등장하고 있다. 몇 주 후 빈센트는 훨씬 더 야심 찬 프로젝트를 진행한다.

　「피아노를 치는 마그리트 가셰」(그림73)는 부분적으로 가셰 박사가 1873년 건반 앞 블랑슈의(그림72) 모습을 담은 동판화에서 영감을 받은 듯하다. 블랑슈는 재능 있는 음악가였고, 그녀가 사망한 후에도 피아노는 응접실에 그대로 남아 있었다.[13] 가셰 박사 역시 음악을 했고, 처음 키웠던 검은 고양이를 추억하며 영어로 「밤Night」이라는 제목의 노래도 작곡했다.[14]

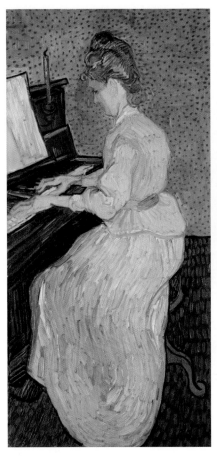

마그리트는 가족의 음악 전통을 이어받아 피아노를 쳤다. 빈센트는 그녀의 초상화를 그리며 평소와는 다른 형식으로 길이가 1미터에 달하는 "이중 정사각형" 캔버스를 사용했다. 박사의 아들은 훗날 이 초상화가 이틀에 걸쳐 그려졌다고 기록했다. "이젤 앞에서 빈센트는 쉴 새 없이 한 발짝 뒤로 물러났다 앞으로 다가갔다가, 멀어졌다가 가까이 가곤 했다. 한쪽 무릎을 바닥에 대고 몸을 웅크렸다 일어섰다 허리를 숙이기도 했다."[15] 그는 깜박 잊고 팔레트를 가져오지 않아 박사가 빌려주었다. 물감이 묻어 있는 이

그림73 「피아노를 치는 마그리트 가세」, 캔버스에 유채, 102×50cm, 1890년 6월, 시립미술관, 바젤, F772

그림74 「밀밭 배경의 여인」, 캔버스에 유채, 92×73cm, 1890년 6월, 스티븐 코언, 그리니치, 코네티컷, F774

마지막 70일, 70점의 그림

유품은 1951년 루브르박물관에 기증되었다.

빈센트는 첫날은 인물을 완성하는 데 거의 할애했다. 밑그림으로 그린 드로잉이 남아 있는데 초록색 배경색이 묻어 있는 것으로 보아 실제 초상화를 그릴 때 스케치가 가까이 있었던 것 같다.[16] 마그리트의 긴 손가락이 건반 위에 있고 그녀는 음악에 집중한 모습이다. 그녀 개인의 초상화라기보다는 멜로디에 심취한 음악가의 시대를 초월한 묘사라고 하는 편이 옳을 듯하다. 이로부터 4년 후 찍은 마그리트의 사진이 현존한다(그림75).

빈센트는 마그리트가 다시 한번, 이번에는 그녀의 리드오르간인 '작은 오르간'을 연주하는 모습으로 모델이 되어주기를 바랐다.[17] 하지만 이 바람은 실제로는 이루어지지 않았다는 것이 오랜 통념이었다. 그런데 최근에 박사의 아들이 남긴 메모가 발견되었고 그에 따르면 빈센트가 적어도 밑그림 스케치는 했던 것으로 보인다. 그러나 드로잉이 손상되어 그가 그것을 구겨 버렸고, 작품 계획도 포기한 것 같다.[18]

그림75 마그리트 가셰의 사진, 1894년, 월던스타인 플래트너 인스티튜트, 뉴욕[21]

오베르에서 그렸으나 사라진 초상화 한 점에 대한 흥미로운 의견이 있다. 펠릭스 베르니에는 마을의 나이 많은 교사였고 가셰 박사의 친구이기도 했다. 학교는 여인숙에서 바로 길 건너에 있었다. 당시 여인숙에 머물던 네덜란드인 안톤 히르스허흐가 7월 중순 베르니에의 초상화를 그렸고, 빈센트도 옆에서 함께 그렸을 가능성이 있다. 그런데 만일 빈센트가 이 초상화를 완성했다면 소실된 것으로 보인다(베르니에에게 주었을 수도 있다. 그는 2년 후 사망했다).[19]

빈센트가 오베르에서 그린 가장 탁월한 초상화 2점은 그가 '시골 소녀' 혹은 '촌부'라고 설명한 여인의 것이다(그림76).[20] 「흰옷을 입은 여인」(그림76)에는 가녀린 여성이 빈센트

가 가장 좋아하는 풍경인 양귀비가 점점이 수놓아진 수확 직전 밀밭을 배
경으로 그려져 있다. 빈센트는 그즈음 밀밭의 장식적인 효과에 대해 이렇
게 기록했다. "매우 생기 넘치면서도 고요한 배경"이 초상화의 완벽한 장치
가 된다.[22] 밭에서 그리긴 했지만 흰옷을 입은 이 우아한 여인이 시골 여성
으로는 보이지 않는다.

또다른 그림인 「밀밭 배경의 여인」(그림74)도 같은 모델을 그린 듯한데
이번에는 밝은 오렌지색 무늬가 있는 푸른 드레스에 앞치마를 두르고 머
리에는 같은 밀짚모자를 쓰고 있다.[23] 두 그림 모두에서 여인은 관람자의
시선을 피한 채 옆을 응시하고 있다. 두번째 그림은 야심차게 더 크게 그림
으로써 "현대적 초상화"를 내놓겠다는 화가 자신의 목표를 진정으로 성취
했다고 할 수 있다. 한 세기가 지난 후에도 그녀는 여전히 생생하게 살아
있고, 오히려 확인할 수 없는 그녀의 정체를 더 간절히 밝히고 싶어진다.

초상화

고갱의 열대의 꿈

만일 그(고갱)가 마다가스카르에 간다면
나도 그를 따라갈 수 있을 것이다…
그림을 그리기에 열대지방에서의
미래는 밝다.[1]

고갱(그림77) 역시 빈센트만큼 정착하지 못하고 항상 다른 곳으로 옮길 생각을 했다. 1890년 즈음 그는 아를에서 짧은 기간 지냈던 '남쪽의 스튜디오'를 잇는 다음 계획으로 '열대의 스튜디오'를 만들 생각을 하고 있었다.[2] 그해 초 그는 통킨(베트남 북부)으로 갈 작정이었지만 봄이 되자 마다가스카르섬으로 주의를 돌린다. 빈센트는 언젠가 오베르에서 편지를 쓰며 실제로 고갱과 함께 인도양으로 가는 모험에 동참할지도 모른다고 말한다. 그는 동생에게 고갱이 마다가스카르에 도착하면 자신도 뒤따라갈 것인데, "거기는 둘이나 셋이 가야" 하기 때문이라고 이야기한다.[3]

두 화가의 관계는 복잡하고 때로는 변덕스러웠다. 1887년 파리에서 처음 만난 후 그들은 그림을 교환했고, 테오도 점차 고갱의 그림을 부소&발라동에서 판매하기 시작했다. 다음달 고갱은 화가들이 많이 사는 브르타뉴의 퐁타벤으로 갔고, 빈센트는 그로부터 몇 주 후 다른 방향인 남부 아

그림79 폴 고갱, 「헤일로가 있는 자화상」
(부분), 국립미술관, 워싱턴 D. C.

를로 떠났다.

5월에 노란집을 빌린 빈센트는 그곳을 동료 화가와 함께 작업하는 공간으로 만들고 싶어했다. 그는 즉시 고갱을 초대했으나 고갱은 빈센트가 같이 지내기 힘든 사람일 것을 염려하여 확답하지 않고 얼버무렸다. 빈센트는 편지와 자화상(그림78)을 보내며 매우 적극적으로 설득했다. 고갱은 약간은 마지못해 동의했고 1888년 10월 23일 마침내 아를에 도착했다.

처음에는 어느 정도 순조로웠다. 두 사람은 나란히 이젤을 놓고 그림을 그렸고, 작업을 마친 후에는 술 한잔하며 미술에 대해 긴 토론을 하기도 했다. 그러나 몇 주가 지나면서 두 사람 사이에 갈등이 생겼고 고갱은 파리로 돌아가겠다고 선언했다. 두 화가 모두 함께 살기 쉬운 사람이 아니었다. 빈센트는 성격이 까다롭고 집 안 정돈을 제대로 하지 않았다. 고갱은 자기중심적이었고 군림하려 들었다. 고갱의 거만하고 이기적인 태도는 1889년에 그린 자화상에서도 얼마간 확인할 수 있다. 그는 자기 자신을 헤일로와 뱀, 사과와 함께 그렸다(그림79).

고갱이 도착한 지 두 달 만에 끔찍한 결말에 이르고 말았다. 12월 23일 저녁, 빈센트는 자신의 귀를 심하게 훼손하는데(그림80), 고갱이 떠나겠다고 위협하며 그들의 공동 스튜디오를 위태롭게 하자 그는 버림받은 느낌이었다. 귀를 절단하기 불과 몇 시간 전에는 테오가 약혼했다는 소식이 적힌 편지를 받았고, 이번에는 동생에게 더 큰 버림을 받을 수 있다는 두려움에 휩싸인다. 동생이 감정적으로나 경제적으로나 아내에게 집중할 것을 걱정한 것이다.[4]

그림77 폴 고갱의 사진, 루이스모리스 부테 드 몽벨 촬영, 1891년, 모리스드니 미술관, 생제르맹앙레이

빈센트는 다음날 아침 병원에 입원했고 고갱은 신속히 파리로 떠났다. 그후 두 사람은 편지로 계속 연락을 주고받았는데, 갈등이 있었음에도 불구하고 빈센트는 순진하게 계속 고갱과의 협업을 갈망한다. "나는 여전히 고갱과 내가 어쩌면 다시 함께 일할 수 있을 거라고 생각한다"라고 요양원에서 테오에게 쓴 편지에 털어놓기도 했다.[5]

요양원을 떠나기 직전 빈센트는 고갱에게 편지를 보내 '북쪽'으로 돌아

그림78 「고갱을 위한 자화상」, 캔버스에 유채, 62×45cm, 1888년 10월, 하버드 미술관/포그미술관, 케임브리지, 매사추세츠, F476

고갱의 열대의 꿈

갈 계획이라고 말하지만 구체적인 장소는 언급하지 않았다.[6] 빈센트가 파리에 잠깐 들렀을 때 그는 고갱에게 연락하지 않았는데, 불편한 만남이 될까 두려웠던 것으로 짐작된다. 그리고 고갱이 마침내 6월 중순 빈센트의 오베르 도착을 알게 되었을 때는 파리를 떠나 브르타뉴로 가기 직전이었다.

고갱은 자신이 잘 알던 지역에 빈센트가 살고 있다는 사실이 흥미로웠을 것이다. 1879~82년 고갱은 퐁투아즈에 살던 피사로를 자주 방문하곤 했다. 고갱 자신도 우아즈 계곡이나 때로는 오베르에서 그림을 그리곤 했었다.[7] 빈센트가 가셰 박사와 알고 지낸다는 이야기를 들었을 때 고갱은 박사를 만난 적은 없지만 "피사로가 그에 대해 이야기하는 것을 자주 들었다"라고 답하기도 했다.[8]

그림79 폴 고갱, 「헤일로가 있는 자화상」, 패널에 유채, 79×51cm, 1889년 12월, 국립미술관, 워싱턴 D. C.

1890년 6월, 고갱은 대단히 야심찬 여행 계획을 발표하며 이렇게 이야기를 시작한다. "예전에 아를에서 했던 우리 대화를 기억하나? 열대의 스튜디오를 만드는 문제 말이네." 그의 당시 목표는 마다가스카르였다. "나는 흙과 나무로 지은 작은 헛간을 내 열 손가락으로 편안한 집으로 바꿀 계획이네. 나는 먹을 것도 직접 다 심을 생각이며, 닭과 소 등등 …… 마다가스카르에서 나는 좋은 작업을 위한 평화를 얻으리라 확신하네."[9]

편지 초안이 남아 있는 것으로 보아 빈센트는 고갱에게 답신을 한 듯하

다. 편지에서 그는 파리에 머무는 기간이 매우 짧았던 점에 대해 고갱에게 사과했다. "나는 내 머리가 맑아지려면 시골로 가는 게 현명하다고 판단했네. 그렇지 않았다면 자네 집에 신속히 다녀왔을 텐데." 다소 놀랍게도 빈센트는 오베르에 도착한 후 "나는 매일 자네 생각을 했네"라는 말을 덧붙였다.[10]

빈센트는 그가 고갱을 따라 브르타뉴의 어촌 르풀뒤로 갈지도 모른다고 말한다. "자네가 괜찮다고 하면 나는 한 달 정도 그곳에서 자네와 함께 바다 풍경을 한두 점 그릴 수도 있네."[11] 또다시 빈센트와 함께 산다는 생각은 분명 고갱으로서는 언짢은 일이었으리라. 하지만 상황은 복잡했다. 테오가 그의 딜러였고 성공적으로 그의 그림을 2점 판매해주었기에[12] 조심스럽게 행동할 필요가 있었다.

고갱은 "브르타뉴의 르풀뒤로 오겠다는 생각은 좋아 보인다"라고 답하며 즉각적으로 거절하지는 않았다. 하지만 그곳의 유일한 교통수단은 말이 끄는 수레여서 "의사가 필요한 환자에게는 때로 위험한 곳"이라고 덧붙였다. 또 자신은 어쨌든 9월 초에는 마다가스카르로 떠날 예정이라 브르타뉴에 그리 오래 있지는 않을 것이라고 말한다. "나는 그곳을 매일 꿈꾼다네." 그의 끝맺음은 빈센트의 의지를 북돋는 말이 아니었다. "야만인은 야만으로 돌아갈 거라네."[13]

빈센트는 고갱이 점잖게 거절하고 있음을 알았다. 고갱이 르풀뒤로 오는 것도 꺼린다면 열대로 떠나는 길고 힘든 여정에 동행으로 환영할 가능성은 더더욱 없었다. 고갱은 다시 한번 친구를 저버린 것이다.

고갱의 마다가스카르 꿈은 결국 실현되지 못했는데, 부분적으로는 돈이 없었기 때문이었다. 그러나 1년 후인 1891년 4월에 고갱은 다른 계획을 성공적으로 실행에 옮긴다. 바로 타히티로 떠나는 일이었다. 남태평양에 도

그림80 「귀에 붕대를 감고 파이프를 문
자화상」, 캔버스에 유채, 51×45cm,
1889년 1월, 개인 소장, F529

착한 지 몇 주 후 그는 타히티의 수도 파페에테 외곽 해변 마을에 정착한다. 마타이아의 전통적인 대나무 집이 고갱의 '열대의 스튜디오'가 된다. 그러나 이 흥미롭고 새로운 환경에 뛰어들면서도 고갱은 노란집에서 빈센트와 함께했던 강렬한 몇 주는 결코 잊지 못했을 것이다.

파리에
다녀온 하루

나는 정말 너를 보러 가고 싶다.
그런데도 내가 망설이는 것은
이 힘든 상황에서 너보다 내가
더 무력할 것이라는 생각 때문이다.[1]

1890년 7월 6일 일요일, 빈센트는 오베르에 온 이후 처음으로 우아즈 계곡을 떠나 파리의 테오와 테오 가족을 만나러 간다.[2] 심각한 문제들에 직면한 동생의 걱정스러운 편지를 받고 막판에 내린 결정이었다.[3] 빈센트는 이른 아침 기차를 탔고, 파리에 도착했을 때 이제 4개월이 된 조카를 다시 본다는 생각에 기뻤을 것이다. 또 그의 이전 그림을 보는 일도 반가웠을 것이다.

친구들이 그를 보기 위해 찾아왔다. 1월에 빈센트의 작품에 대해 처음으로 상당히 비중 있는 비평을 발표한 바 있는 비평가 알베르 오리에(그림83)가 제일 먼저 방문했다. 빈센트는 오리에의 열정적인 글에 대해 어쩐지 그런 평가를 받을 만하지 않다고 느끼며 양가적인 감정을 갖고 있었다. 어쨌든 그럼에도 빈센트는 감사한 마음이었고 요양원을 떠나기 몇 주 전 오리에에게 생레미 풍경화인 「사이프러스」 한 점을 주라고 테오에게 부탁한

그림84 「구름 낀 하늘 아래 밀밭 풍경」
(부분), 반고흐미술관, 암스테르담,
빈센트반고흐재단

그림81 앙리 드 툴루즈로트레크,
「빈센트 반 고흐의 초상」, 종이에 파스텔,
54×46cm, 1887년, 반고흐미술관,
암스테르담, 빈센트반고흐재단

바 있다.[4]

다음으로 찾아온 사람은 빈센트가 1886년 파리에서 알게된 옛 친구 앙리 드 툴루즈로트레크였다(그림81). 이 일요일 방문에서 툴루즈로트레크는 빈센트와 "그들이 계단에서 만났던 장의사에 대한 농담을 많이 했다."[5] 툴루즈로트레크의 유머 감각이 전설적이긴 했으나(그림82) 빈센트가 정신적으로 힘든 시기에 우울한 농담을 즐겼다는 사실은 놀랍다. 툴루즈로트레

마지막 70일, 70점의 그림

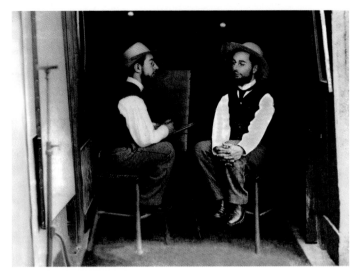

크는 함께 있다가 점심식사도 같이한다. 마침 우연히 그도 피아노를 치는 여성을 그린 그림 한 점을 완성했는데, 신기하게도 구성이 빈센트의 마그리트 가셰의 초상화(그림73)와 비슷했다. 툴루즈로트레크가 「피아노를 치는 마리 디오」를 보여주었을 때 빈센트는 "정말 놀랐고, 감동스러웠다"라고 말했다.[7]

세번째 방문객은 네덜란드 조각가 사라 더스바르트로 파리에 사는 요하나의 친구였다. 오베르로 돌아온 후 빈센트는 "그 네덜란드 여성이 상당한 재능이 있다고 생각했다"라고 썼다.[8] 이제는 대부분 잊혔지만 그녀는 파리 예술가 그룹에서 상당한 인맥이 있는 인물이었다. 테오는 형이 손님의 방문을 즐겼다고 생각했을 테지만 도시의 번거로운 사교생활과 멀어져 있던 빈센트는 그들의 방문이 다소 부담스러웠을 것이다.

그날 오후 손님들이 떠난 후 요하나의 오빠 안드리스 봉어르가 급한 문제 몇 가지를 의논하기 위해 찾아왔다. 상황이 어려웠다고 훗날 요하나는

인정했다. "우리는 아기의 심각한 질병으로 지쳐 있었다. 테오는 구필(그때는 부소&발라동으로 이름이 바뀌었다)을 떠나 자기 사업을 시작하려던 예전 계획을 다시 고려중이었다. 빈센트는 그림이 보관된 장소에 불만스러워했다. 우리가 더 큰 아파트로 이사하는 얘기가 나왔고, 그래서 근심걱정이 많던 나날이었다."[9]

모두 건강에 문제가 있었던 듯하다. 아기는 허약했고, 요하나는 여전히 젖이 부족했다. 아기는 우유에 이상 반응을 보였고 일찍 이가 나면서도 문제가 생겼다. 불과 일주일 전 의사가 요하나에게 "아기를 잃지 않을 것"이라며 안심시킨 것을 보면 부부의 걱정이 극도로 심했음에 틀림없다.[10] 이즈음 아기는 아파트 아래 마당에서 갓 짠 신선한 당나귀 젖을 먹고 있었다.

요하나는 아기를 돌보느라 밤잠을 자지 못해 지쳤고 산후 출혈로 고생했다. 6월 중순 그녀는 일주일이나 침대에 누워 지냈고, 오늘날 산후우울증으로 보이는 증상으로 고통스러워했다. 빈센트가 방문하기 며칠 전에 이르러 요하나는 비로소 잠을 좀더 잘 이룰 수 있었지만 밤에는 여전히 "끙끙 앓았다".[11] 테오는 다른 건강 문제와 더불어 만성 기침으로 고생했다. 몇 주 전 요하나는 언니 민에게 테오가 "매우 나빠 보여. 계속 몸을 떨고 식욕도 없어"라고 편지했다.[12]

게다가 테오는 직장에서도 문제가 있었다. 그는 적절한 대우를 받지 못하고 있다고 생각했다. 부소&발라동 몽마르트르 지점 매니저로서 긴 시간 일했지만, 갤러리 디렉터는 적은 봉급을 주었고, 고갱, 피사로, 드가의 아방가르드 작품을 전시한 것에 대해 비판했다. 몇 달 후 에티엔 부소는 테오가 "현대 화가들의 형편없는 것들을 모아놓아 회사에 불명예가 된다"라며 불평한다.[13]

테오는 경제적으로도 쪼들리고 있었다. 빈센트에게 정기적으로 돈을 보

내고 있을 뿐 아니라 어머니에게도 부분적으로나마 도움을 주고 있었으며 이제는 부양해야 할 아내와 아들이 있었다. 그는 상사에게 최후통첩을, 그러니까 봉급을 올려주지 않으면 사표를 내고 자신의 갤러리를 차리겠다는 이야기를 할지 고민중이었다. 테오는 그답지 않게 분개했으며 빈센트에게 "쥐새끼 같은 부소&발라동이 나를 방금 들어온 신입처럼 취급하며 구속한다"라고 불평했다.[14]

빈센트가 온 다음날 테오는 생각을 실천에 옮겨 갤러리 디렉터들에게 통보했으니, 빈센트가 파리에 있는 동안 많은 이야기가 있었을 것이다. 빈센트는 테오가 받는 대우에 대해 마찬가지로 분노했지만(14년 전 젊은 미술품 딜러였던 빈센트를 해고한 곳도 같은 갤러리였다) 그는 재정적으로 온전히 동생에게 의존하는 처지였다. 빈센트와 요하나 둘 다 테오가 독립하는 것이 경제적 위험을 자초하는 일이 될까 염려했다.

걱정거리가 또하나 있었는데, 테오와 요하나는 같은 건물의 다른 아파트로 이사를 고려하고 있었다. 그들은 3층에 살고 있었는데 1층에 조금 더 큰 아파트가 곧 나올 예정이었다. 더 넓은 아파트라면 아기에게도 편할 테고 빈센트의 그림을 보관할 공간도 더 생기는 셈이었다. 빈센트가 방문한 일요일에 잠정적인 결정을 내리긴 했지만 곧 주저하게 된다.[15] 빈센트의 그림 일부는 아파트 침대들 밑에 있었으나 대다수는 인근에서 미술 재료상을 운영하는 탕기 영감의 작은 다락에 보관되어 있었다. 빈센트는 5월에 파리에 왔을 때 벌레가 들끓는 그곳을 보고 언짢아했었다.

마지막으로 테오와 요하나, 아기가 여름휴가를 오베르에서 지낼지 아니면 네덜란드로 가서 가족을 만날지에 대해 의논했다. 빈센트는 그들이 오베르로 오기를 간절히 바랐지만 테오와 요하나는 친척들이 새 식구를 만나기를 원해, 네덜란드에 방문하라는 압박을 느끼고 있었다. 결국 그들은

빈센트의 파리 방문 일주일 후 네덜란드로 가기로 결정한다.

예상했던 대로 일요일의 가족회의는 걱정스런 사안이 가득했다. 그래서 인지 그들의 화가 친구 아르망 기요맹이 방문하기로 되어 있었음에도 빈센 트는 갑작스럽게 역으로 떠나기로 한다. 요하나가 훗날 언급한 것처럼 "빈 센트는 심적으로 굉장히 힘들어했고, 그래서 그는…… 서둘러 오베르로 돌아갔다. 아주 지치고 신경이 날카로운 상태였다."[16] 그날 일은 빈센트가 요양원을 떠난 후 파리를 방문했을 때의 반복처럼 보였을 것이다.

오베르로 돌아가는 기차에서 빈센트는 모든 가족문제를 곰곰이 생각했 다. 골치 아플 뿐만 아니라 몇 가지는 동생과 갈등을 빚을 만한 것이었다. 다음 며칠 동안 그는 어떻게 문제를 풀어나갈지 고심하며 테오와 요하나 에게 보낼 편지의 초안을 쓰지만 실제로 보내지는 않는다. "우리는 모두 좀 당황했다…… 네가 의견 일치를 보지 못하는 상황을 밀어붙이는 듯해서 나는 좀 놀랐다. 내가 뭔가 할 수 있을까? 아마 할 수 없겠지. 그런데 내가 뭔가 잘못한 것이냐?"[17] 이 말들의 정확한 의미를 알기는 어렵지만 파리 방문이 그에게 감정적으로 힘들었던 것만은 분명해 보인다.

요하나는 우선 빈센트를 달래는 내용을 담은 편지를 보내어 상황을 누 그러뜨린다. 크게 마음이 놓인 빈센트는 그녀의 편지가 "내게는 복음과도 같아서 우리 모두를 다소 힘들고 곤란하게 했던 시간 때문에 내가 했던 고민으로부터 해방시켜주었다"라고 답한다.[18] 빈센트는 그의 삶의 "근간이 공격받은 것처럼" 느꼈다고 전하기도 했다. 그러고 나서 그는 이렇게 덧붙 인다. "이곳으로 돌아온 후에도 나는 여전히 매우 슬프고, 너희들에게 닥 친 폭풍의 무게가 내게도 그대로 전해지는 듯하구나…… 내가 너희에게 위협이 되는 존재라는, 너희의 희생으로 살고 있다는 생각에…… 나는 두 려웠다. 그런데 요하나의 편지는, 내가 내 나름 너희들과 마찬가지로 일하

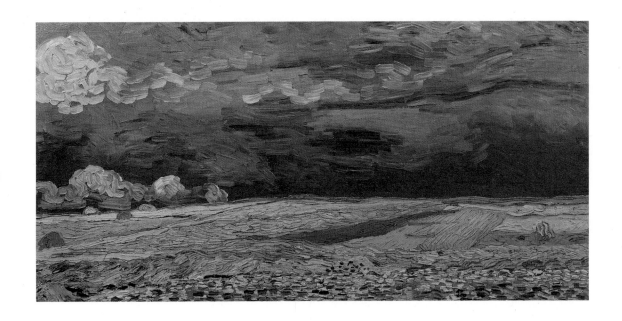

고 수고하고 있다고 너희가 진심으로 느끼고 있음을 내게 분명히 증명해 주었다."[19] 그는 작품을 팔지 못하고 테오에게 짐이 된다는 생각에 죄책감을 느꼈다.

빈센트가 이들 문제를 해결하는 방식은 가셰 박사에게 받았던 조언대로 그의 에너지를 작품에 쏟아붓는 것이었다. 거의 광적인 속도로, 감정이 벅찬 상태로 작업한 그는 사흘 만에 대형 풍경화를 3점 완성한다.[20] "광대하게 펼쳐진 밀밭"을 그리는 작업이 그의 감정을 흡수해줌으로써 그는 마음을 가라앉힐 수 있었다(그림84).[21]

이중 정사각형

나는 너비 1미터, 높이 50센티미터
캔버스에 각각 밀밭과
관목숲을 그렸다.[1]

빈센트는 오베르에 도착한 지 한 달 후 그의 가장 중요한 작품을 '이중 정사각형' 캔버스에 그리겠다는 대담한 결정을 한다. 캔버스 하나당 너비가 1미터에 달하는 이것은 그의 회화 중 가장 큰 것에 속하며, 그가 생각한 파노라마로 펼쳐지는 전경에 특히 적합했다. 빈센트는 아마도 크든 작든 도비니의 영향을 받았을 것이다. 정확히 이 정도 크기는 아니었지만 도비니도 옆으로 전개되는 풍경화를 그린 바 있다. 빈센트는 원하는 형식을 위해 6월 17일에 받은 2미터 길이의 캔버스를 구상한 크기로 잘랐다.

「해질녘 풍경」(그림85)은 이 시리즈 중 첫번째 작품이다. 녹색 잎에서 여름보다는 늦은 봄의 기운을 느낄 수 있는데, 아마도 6월 20일 즈음 그린 것으로 보인다. 빈센트는 그림에 대해 이렇게 묘사했다. "저녁 효과, 완전히 어두워진 배나무 두 그루가 노랗게 물든 하늘과 밀밭을 배경으로 서 있고, 바이올렛 색깔 배경에는 성城이 어두운 녹색 잎에 둘러싸여 있다."[2]

그림85 「해질녘 풍경」(부분), 반고흐 미술관, 암스테르담, 빈센트반고흐재단

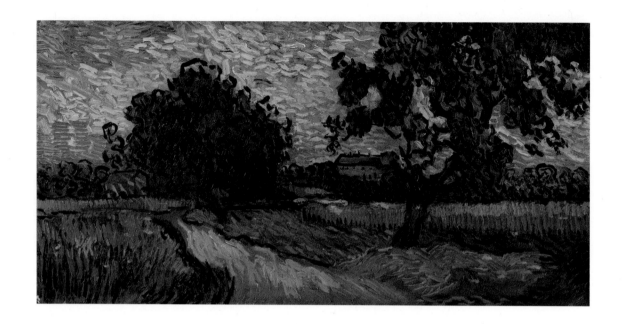

이 17세기 성은 오베르에서 가장 장엄한 세속적 건물로 우아즈 계곡을 내려다보는 숲 기슭에 서 있다. 그림에서 왼쪽으로 난 오솔길은 시선을 농가로 이끌며, 테라코타 지붕은 농가 뒤로 보이는 나무의 어두운 녹색과 대비를 이룬다. 한편 이 그림에 강한 인상을 주는 것은 빛에 물든 황금빛 저녁 하늘이다. 반 고흐는 사실주의가 아닌 극적인 효과를 의도했다.

같은 주에 그는 「덤불숲과 두 사람」(그림86)을 완성한다. 한 쌍의 남녀가 양탄자를 깔아놓은 듯 꽃이 만발하고 나무들이 단정히 줄지어 선 숲을 걷고 있는 풍경이다. 빈센트는 이 그림을 "덤불숲, 바이올렛 색깔 포플러 나무가 풍경 전반에 기둥처럼 수직을 이루고" 아래로는 "꽃밭, 흰색, 분홍색, 노란색, 초록색, 적갈색의 긴 풀과 꽃들"이라고 묘사했다.[3] 이제는 붉은색 물감의 색이 바래 분홍 꽃잎이 거의 흰색으로 보인다. 나무가 빽빽하게 자란 숲에서는 그림에서처럼 무성한 꽃밭이 자라기 힘들기 때문에 이것이

그림85 「해질녘 풍경」, 캔버스에 유채, 50×101cm, 1890년 6월, 반고흐미술관, 암스테르담, 빈센트반고흐재단, F770

상상의 풍경임을 알 수 있다.

작업 대부분을 마친 후에야 빈센트는 산책하는 연인을 그려넣었다. 그
들은 얼굴도 뚜렷하지 않고 나무들 때문에 왜소해 보이며 주변만큼이나
움직임 없이 정적이다. 어두운 배경은 환한 꽃밭과 대조를 이루며 이 천상
의 커플을 가두고 있는 것 같기도 하고 보호하는 것 같기도 하다.

「오베르의 평야」(그림87)은 빈센트가 좋아한 주제인 밀밭을 그린 작품이
다. 이 그림의 색채를 그는 "부드러운 초록, 노랑, 청록"이라고 설명했다.[4] 시
선을 끄는 것은 화면 중앙의 밭이다. 보라색으로 강조한 물결치는 듯한 선
은 줄지어 심은 곡식을 표현한 것이다. 왼쪽으로는 밀짚이 쌓여 있고 선홍
색 양귀비가 여기저기 흐드러지게 폈다. 오른쪽 키 큰 나무들은 지평선을
향하고 있어 거리감을 느끼게 한다. 그의 많은 오베르 작품들과 마찬가지
로 여기서도 그는 하늘을 가느다랗고 폭이 좁은 청록색 띠로 표현했다.

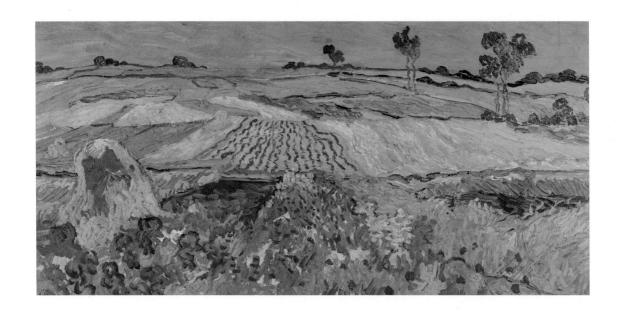

그림87 「오베르의 평야」, 캔버스에 유채, 50×102cm, 1890년 6월, 벨베데레 오스트리아갤러리, 빈, F775

그의 이중 정사각형 작품은 모두 풍경화이고 단 하나만 예외인데 바로 「피아노를 치는 마그리트 가셰」(그림73)이다. 빈센트는 이 초상화를 「오베르의 평야」 옆에 걸겠다는 놀라운 아이디어를 갖고 있었다. 수직의 초상화와 수평의 풍경화는 주제면에서는 명백히 어떠한 공통점도 없었으나, 그가 관심을 둔 것은 두 그림 사이 색채의 대비였다. 그의 설명에 따르면 초상화는 "밀밭의 또다른 수평적 작품과 아주 잘 어울린다. 하나는 수직적이고 분홍색이며, 다른 하나는 연녹색에 녹황색이어서 분홍색과 보색을 이룬다."[5] 애석하게도 이번에도 빈센트의 붉은색 물감이 세월을 이기지 못하고 초상화 속 마그리트의 장밋빛 드레스는 이제 대부분 푸른빛이 도는 흰색으로 바랬다.

「도비니의 정원」(그림88)은 빈센트가 너무나도 존경했던 화가 도비니에게 바친 생동감 넘치는 풍경화이다. 그는 평생에 걸쳐 편지에서 도비니를 50차례 이상 언급했고, 종종 그를 가장 좋아하는 화가 중 한 사람으로 꼽

았다. 6년 전 빈센트가 그림 실력을 발전시키기 시작하던 그 시절 그의 영웅이었던 도비니가 빈센트의 그림을 두고 "색채 사용에 아주 대담하다"라고 언급한 적이 있다.[6] 도비니는 1878년에 세상을 떠났지만 그의 아내 마리는 여전히 오베르 집에서 살고 있었다. 그 집은 지금도 남아 있는데, 큰길에서 올라가면 긴 마당이 나오며 기차역과 거의 마주보고 있다.[7]

빈센트는 그 집의 정원과 집 일부를 정사각형 그림으로 그린 적이 있다. 이 습작은 캔버스를 다 썼을 때 한 것이라 리넨타월을 사용했다.[8] 그리고 3주 후 같은 주제로 돌아오는데, 이번에는 그 두 배 크기인 이중 정사각형 캔버스를 이용한다. 더 큰 작품에 대해 그는 "여기 온 이후 계속 생각했던 그림"이라고 전했다.[9]

훨씬 더 야심찬 이 구성에서 정원은 좀더 뒤에, 도로에서 본 시점으로

그림88 「도비니의 정원」(첫번째 버전), 캔버스에 유채, 50×101cm, 1890년 7월, 슈테헬린컬렉션, 바이엘러미술관에 장기 임대, 리엔/바젤, F777

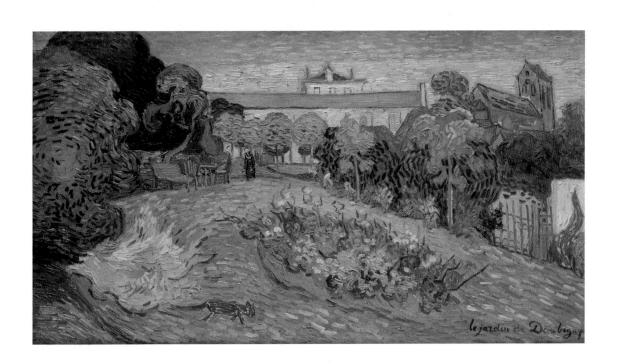

le jardin de Daubigny

거의 전체 길이를 포착한다. 도비니 집 건물 너머로 오늘날 빌라 이다로 알려진 건물의 윗부분이 멀리 보인다.[10] 오른쪽으로는 성당이 실제 이 지점에서 보는 것보다 조금 더 크게 그려져 있다.

작게 그려진 검은 드레스를 입은 노년 여성은 마리일 것이다. 그녀는 오솔길에 놓인 벤치, 테이블, 의자를 향해 걸어가고 있다. 빈센트는 아마도 그녀의 반려동물일 고양이가 풍경의 앞쪽을 살그머니 걷는 모습도 그려넣었다. 가셰 박사가 검은 고양이를 좋아했으니 어쩌면 소개를 해준 것에 대한 감사 인사였을지도 모른다.

빈센트가 이중 정사각형 작품 중 복제본을 그린 것은 이 그림이 유일하다. 그중 한 점은 도비니의 아내에게 선물할 요량이었으나, 7월 중순에 그려진 두번째 버전은 빈센트의 갑작스런 죽음으로 훗날 테오가 부인에게 전달했다. 애석하게도 마리는 그 그림을 오래 감상하지 못하고 그해 12월 73세의 나이로 세상을 떠났다.

빈센트의 다른 이중 정사각형 작품 3점은 파노라마로 펼쳐진 밀밭 풍경이다. 「비 내리는 오베르 풍경」(그림89)은 비가 퍼붓는 마을과 관람객의 시선을 향해 날아드는 까마귀들을 그려넣어 도비니의 한가로운 정원과는 분위기가 확연히 다르다. 화면에는 계곡에 옹기종기 모인 농가, 왼쪽으로 살짝 보이는 성당 탑 가까이 공장 굴뚝 같은 것들도 보인다.[11] 그런데 이 작품의 가장 인상적이고 눈에 띄는 특징은 바로 비스듬한 선으로 표현된 쏟아져내리는 빗줄기이며, 이는 빈센트가 일본 화가 우타가와 히로시게의 판화를 보고 응용한 것이다. 3년 앞서 빈센트는 히로시게의 「아타케 근처 큰 다리에 내리는 저녁 소나기」를 재해석하여 그린 적이 있는데, 여기서도 강 풍경 위로 쏟아지는 비를 사선으로 묘사한 바 있다.[12]

「밀짚 쌓인 들판」(그림90)은 빈센트의 오베르 풍경 가운데 가장 힘이 넘

치는 풍경화다. 화폭 전체에 힘찬 붓질이 물결치듯 넘실댄다. 구성은 4개로 나뉜다. 초록 식물이 빈센트의 특징적인 말굽 모양 소용돌이로 표현되어 있고, 커다란 황금빛 밀짚 두 단이 집 형태로 쌓여 있으며, 멀리 들판과 하늘은 작은 조각으로 푸른색과 흰색이 섞인 평행한 선으로 표현되어 있다. 그즈음 그린 폭풍이 몰려올 듯한 하늘 아래 밀밭들과 달리 이 생기 넘치는 그림에서는 기쁨이 빛을 발한다.

「밀짚 다발」(그림91)은 캔버스 전체에서 8개 정도의 밀짚 다발을 보여주는데 거의 그림 상단에까지 닿아 있다. 서로 기대선 밀짚은 마치 춤을 추고 있는 듯한데, 흐르는 듯한 움직임이 흙바닥의 들썩거리는 선들에 의해 더욱 강조되는 한편으로, 지평선이 보이지 않아 풍경에 갇힌 듯한 느낌을 준다. 곡식이 다 수확된 것을 보면 7월 하순 정도에 그린 것으로 이중 정사각형 그림 중 후기 작품에 속한다.

그림90 「밀짚 쌓인 들판」, 캔버스에 유채, 50×100cm, 1890년 7월, 바이엘러미술관, 리엔/바젤, F809

그림91 「밀짚 다발」, 캔버스에 유채, 51×l02cm, 1890년 7월, 댈러스미술관, F771

이중 정사각형으로 그린 작품 13점은 매우 다르고 독특한 그림 그룹을 이룬다. 세로로 그린 「피아노를 치는 마그리트 가셰」를 제외하면 모두 풍경화지만 작품마다 나름의 분위기가 있다. 「덤불숲과 두 사람」(그림86)과 「나무뿌리」(그림95)처럼 닫힌 풍경도 있고, 하늘에서 내려다보거나 파노라마로 펼쳐지는 풍경도 있는데, 모두 다른 날씨 조건에서 그렸다.

이 이중 정사각형 작품들은 최소한 풍경화에 한해서는 빈센트의 말년 작업의 총체라고 볼 수 있다. 그의 가장 야심찬 오베르 회화들이며, 모두 생의 마지막 4주 동안 완성되었다. 특히 「까마귀 나는 밀밭」(그림92), 「오베르 인근 농장」(그림93), 「나무뿌리」(그림95) 3점은 각기 다른 시기에 그의 마지막 작품으로 간주되었던 기록이 있다.

마지막 그림

내 삶 역시 근간을 공격받았고,
내 발걸음 또한 흔들리고 있다.[1]

미술 애호가들은 종종 위대한 화가의 마지막 그림이 무엇인지 몹시 궁금해한다. 빈센트의 경우, 마지막 그림을 확인하고 분석할 수 있다면 그의 삶, 마지막 순간의 마음 상태를 통찰할 수 있으리라는 희망에 더욱 매혹적으로 다가오는지도 모른다.[2] 그렇다면 그의 진짜 '마지막' 그림은 무엇일까?

빈센트의 마지막 작품으로 가장 빈번히 언급된 그림은 「까마귀 나는 밀밭」(그림92)이다.[3] 이 강렬한 그림은 분명 불안한 느낌과 불길한 전조로 가득하다. 까마귀떼가 위협적으로 하늘을 날며 관람객 앞으로 날아들기도 하고 시선에서 벗어나가기도 한다. 세 갈래 길은 모두 어디에도 도달하지 못한 채 휘어지다 갑자기 끝나고, 하늘은 요동치며 금방이라도 뭔가 쏟아질 듯 위협적이어서 으스스한 빛을 발하는 밀밭 위로 곧 폭풍이 몰아칠 것만 같다.

요하나는 이 그림을 다음과 같이 해석했다. "그의 마지막 편지와 그림들

그림95 「나무뿌리」(부분), 반고흐미술관, 암스테르담, 빈센트반고흐재단

149

이 보여주듯" 대파국이 다가오고 있었고 "흉조인 검은 새들이 폭풍 사이로 밀밭 위를 날고 있다."[4] 초기의 반 고흐 연구자이자 작가인 두 사람도 비슷하게 상징적 관점에서 이 그림을 바라보았다.

작가이자 정신과의사인 프레데릭 판에이던은 「까마귀 나는 밀밭」을 반 고흐가 사망한 지 불과 몇 개월 후에 보았다. 그는 하늘이 "끔찍하고 죽음 같은 검푸른 색"이었으며 자신은 그림이 "극한 절망의 표현"이라고 보았다고 말했다.[5] 그로부터 몇 달 후 요한 더메이스터르는 "훌륭한 검은 새들"에 대해 쓰며 이 그림에 '들판의 쓸쓸함'이라는 제목을 붙였다.[6] 그런데 이렇게 감성을 자극하는 묘사를 하기는 했지만 두 사람 중 누구도 이것이 반 고흐의 마지막 작품이라는 언급은 하지 않았다.

1905년 암스테르담에서 열린 초기 반 고흐 회고전에 이 그림이 걸렸고, 전시는 「까마귀 나는 밀밭」이 반 고흐의 마지막 작품이라고 암시하며 막을 내렸다. 3년 후 열린 뮌헨과 드레스덴 전시에서는 카탈로그에 명시적으

그림92 「까마귀 나는 밀밭」, 캔버스에 유채, 51×103cm, 1890년 7월, 반고흐미술관, 암스테르담, 빈센트반고흐재단, F779

　　　　　　　마지막 70일, 70점의 그림

그림93 「오베르 인근 농장」, 캔버스에 유채, 50×100cm, 1890년 7월, 테이트미술관, 런던, F793

로 "거장의 마지막 작품"이라는 설명이 붙었다.[7]

그리고 이 의견은 어빙 스톤의 1934년 소설 『빈센트 반 고흐―열정의 삶』과 이를 각색해 영화화 한 1956년 영화 속 결정적 장면에 이 그림이 포함되자 그대로 힘을 얻었다. 반 고흐 역할을 맡았던 커크 더글러스가 그의 버전으로 그린 「까마귀 나는 밀밭」(그림143)이 놓인 이젤 옆에 서 있다. 그가 마지막 붓질을 하는데 새 한 무리가 갑자기 들판에서 날아올라 그의 머리 위를 맴돈다. 충동적으로 그는 짙은 검은색으로 찌르듯 붓질을 하며 그림에 까마귀들을 그려넣는다. 그러고 나서 영화 속 화가는 비틀거리고 카메라는 근처에서 쟁기질을 하는 농부를 비추는데, 이윽고 총소리가 들린다. 즉 이 그림이 반 고흐의 마지막 작품일 뿐 아니라 총성이 울리기 몇 초 전까지도 작업을 하던 작품으로 묘사한 것이다.

「까마귀 나는 밀밭」은 확신에 찬 붓질로 빠른 속도로 그린 그림이며, 이

견 없이 반 고흐 작품 가운데 가장 강렬한 그림에 속한다. 불길한 느낌이 있기는 하지만 무르익어 바람에 흔들리는 밀, 솟아오르는 새들, 그리고 곧 돌변할 것 같은 날씨 등 생명력 또한 넘쳐난다. 갈래 길도 「오베르 성당」(그림53)의 평온한 길과 크게 다르지 않다. 「까마귀 나는 밀밭」이 실제로 반 고흐의 내적 고뇌를 반영하고 있을지도 모르겠으나 마지막 작품이 아닌 것은 분명하다. 곡식은 아직 추수되기 전이고, 그의 편지를 참고할 때 이것은 그가 7월 6일의 힘들었던 파리 방문 직후 완성한 '소용돌이치는 하늘' 아래 밀밭을 그린 그림 중 하나일 가능성이 크다.[8]

그가 사망하기 일주일 전 즈음에 그린 그림들을 확인하는 가장 확고한 증거는 7월 23일자 그의 마지막 편지에 기록되어 있다.[9] 그는 편지에 그가 마무리 작업중인 그림 4점을 작게 스케치했다. 「초가지붕과 사람들」[10] 「비 내린 뒤 밀밭」(그림111), 「오베르 인근 평야」(그림61), 그리고 「도비니의 정원」 두번째 버전(그림88은 첫번째 버전이다) 등이다. 그런데 이날은 총기 사건 나흘 전이어서 이들 중 어느 것도 마지막 그림은 아닌 셈이 된다.

그렇다면 반 고흐의 마지막 작업은 언제였을까? 「오베르의 길」(그림94)이 마지막이라는 의견이 있는데[11], 하늘에 색을 칠하지 않은 부분들이 많이 남아 있어 미완성으로 간주되기 때문이다. 그런데 반 고흐가 작업하는 속도를 보면 그 부분을 파란색으로 칠하는 데는 불과 몇 분이면 충분했을 것이다. 따라서 의도적으로 흰 바탕을 남겨 구름 효과를 준 것이라는 주장도 있다.[12] 보존전문가들은 처음 칠한 물감이 마른 후 반 고흐가 노란색 꽃을 풀밭에 덧칠한 흔적을 발견했다. 하늘 채색이 끝나지 않은 것으로 여겼다면 분명 꽃을 그릴 때 완성했을 터이다. 그런데 평소와는 다른 방식으로 그린 이 그림이 화가의 편지에 언급되어 있지 않아 시기를 확인하기는 어렵다.[13]

그림94 「오베르의 길」, 캔버스에 유채, 74×93cm, 1890년 5~7월, 아테네움미술관/핀란드 국립미술관, 헬싱키, F802

　　좀더 가능성 있는 후보는 또다른 이중 정사각형 풍경화인 「오베르 인근 농장」(그림93)이다.[14] 1891년 10월, 반 고흐가 사망한 후 1년 정도 지났을 무렵 파리 앵데팡당 전시회에 이 그림이 전시되었을 때 카탈로그에 반 고흐의 '마지막 스케치'라는 설명이 있었다.[15] 요하나와 안드리스 봉어르가 이 전시를 도왔다는 점을 감안하면 이 중요한 설명을 그들이 제공했을 확률이 높다.

「오베르 인근 농장」은 반 고흐가 그토록 사랑했던 초가집을 담아내고 자 한 화가의 야심을 나타낸다.[16] 그림은 거의 완성되었지만 마무리하지 못한 것으로 보이는 부분들이 있다. 오른쪽 아래 모퉁이와 오른쪽 집들의 지붕 위 배경이다.[17] 다시금 얘기하지만 반 고흐는 불과 몇 분 안에 채색을 마칠 수 있는 사람이었음에도 대강 칠한 부분들이 남아 있다는 점이 궁금 증을 유발한다. 「오베르의 길」과 달리 이 미완성 부분은 약간 시선에 걸린 다. 아마도 반 고흐는 그림 대부분을 야외에서 그린 후 여인숙으로 가져와 마무리 작업을 할 계획이었던 것으로 보이는데, 따라서 이 그림이 그의 마 지막 작품일 가능성이 높다.

그런데 안드리스는 훗날 훨씬 더 구체적인 설명을 들면서 총기 사건이 일어난 아침에 그린 것은 다른 그림이라고 말한다. 바로 「나무뿌리」(그림95) 다. 반고흐미술관의 선임연구원 루이 판틸보르흐와 생태학자 베르트 마스

그림95 「나무뿌리」, 캔버스에 유채, 50× 100cm, 1890년 7월, 반고흐미술관, 암스테르담, 빈센트반고흐재단, F816

의 정밀한 연구에 따르면, 안드리스가 1893년 한 네덜란드 신문에 실은 글에서 이렇게 이야기했다고 전한다.[18] "그가 사망하기 전 아침(총기 사건이 일어난 날을 이야기한 것이다. 왜냐하면 반 고흐는 그로부터 이틀 후 사망했기 때문이다) 그는 햇빛과 생명력으로 가득한 덤불숲을 그렸다."[19] 판틸보르흐와 마스가 자신들의 글에서 언급하지는 않았지만 「나무뿌리」가 실제로 반 고흐의 마지막 그림이라는 증거는 더 있다. 안드리스의 인터뷰가 실린 신문보다 2년 앞선 1891년, 네덜란드 비평가 요한 더메이스터르는 "그의 마지막 그림이라는 '나무 아래에서'를 보았다"라고 기록했다. 더메이스터르는 "놀라울 정도로 풍요로운 작품이고 찬란하며 기쁨이 넘친다. 매우 훌륭한 그림이었다"라고 묘사했다.[20]

판틸보르흐와 마스가 연구를 발표했을 때는 반 고흐가 이젤을 어디에 두고 그렸는지 분명하지 않았다. 그들은 박사의 집 동쪽에 있는 가셰거리와 마주한 석회암 위였을 거라고 추측했다. 물결에 뿌리가 드러난 나무들

그림96 도비니거리 엽서,
「나무뿌리」를 그린 장소에 그림 일부를
합성, 1905~10년경, 아르테농

은 우아즈강둑을 따라서도 볼 수 있다. 그런데 2020년 미술사가 바우터르 판데르페인이 놀라운 발견으로 그 답을 알 수 있었다.[21]

2020년 팬데믹 동안 판데르페인은 연구에 몰두할 시간이 생겨 오베르의 옛 엽서들을 조사하기 시작했고, 매우 희귀한 초기 엽서를 발견한다. 자전거를 끌고 가는 사람 옆 기슭에 자란 나무가 있는 엽서가 그의 눈길을 사로잡은 것이다(그림96). 그는 불현듯 그 기슭이 「나무뿌리」와 신기할 정도로 닮았다는 사실을 깨달았다. 엽서는 다행히도 그 도로를 도비니거리라고 명시했고, 덕분에 판데르페인이 오베르를 방문했을 때 신속히 그 장소를 찾을 수 있었다. 놀랍게도 그는 그림과 엽서에 등장하는 가장 큰 나무 그루터기가 여전히 거기 있음을 찾을 수 있었다. 그리고 더 자세히 살핀 결과 그림과 엽서의 이미지와 현재의 모습이 일치함을 확인했다.

「나무뿌리」의 현장은 반 고흐가 지내던 여인숙에서 걸어서 불과 3분 거리인 도비니거리 48번지 밖이었다. 판데르페인은 반 고흐가 7월 27일 일요일 아침에 그 그림을 그렸다고 믿는다. 이중 정사각형의 큰 화폭이긴 하지만 그의 작업 집중도를 생각하면 점심때까지는 거의 완성했을 터이다. 그러고 나서 점심을 먹으러 갔고 아마도 오후에 돌아와 마무리 작업을 했을 것이다. 그렇게 하루의 작업을 끝낸 후 반 고흐는 그림을 들고 여인숙으로 돌아갔으리라.

「나무뿌리」가 대담한 그림이라는 점에는 이견이 없다. 근접해서 크롭한 구성을 통해 땔나무용으로 가지치기를 한 나무들 무리의 아래 부분을 보여준다. 공간 감각이나 시점을 고려하지 않고 거의 추상화 구성으로 화폭 전체에 뿌리가 퍼져 있다. 그래서 그림이 완전히 마무리된 것인지 판단하기 어렵다. 기본적인 것은 끝났지만 반 고흐는 여인숙에서 색깔을 좀더 다듬고 부분적으로 보완할 생각을 했을지도 모른다.

「나무뿌리」가 반 고흐의 정신적 불안의 반영인지 아닌지는 논쟁의 여지가 있다. 「나무뿌리」가 그의 마지막 작품이라는 사실을 알고 보면 화가의 마음속 갈등이 뒤엉키고 비틀린 형태에 투영되어 있다고 해석하고 싶은 유혹이 든다. 그러나 반 고흐의 작품을 보면서 거기서 그의 심리 상태를 읽으려 드는 시도는 사실을 왜곡하는 것이다. 늘 문제가 있긴 했으나 반 고흐는 생을 포기할 징후를 보인 적이 없었다. 7월 23일 그는 테오에게 오베르에서는 "색에 있어서는 좋은 것을 찾을 수 없다"라며 파리에서 보내주기를 바라는 물감 목록을 기록했다.[22] 늘 그렇듯 그의 머릿속은 그림으로 가득차 있었다.

PART 2

종말

총성

지루해서 죽기보다는
열정으로 죽는 편이 낫다.[1]

1890년 7월 27일 일요일 저녁 7시 직후 빈센트는 여인숙을 나왔다. 그것이 그의 마지막 외출이었다.[2] 영화 「열정의 랩소디」(그림143)에서 묘사한 것처럼 그가 화구를 들고 작업을 하러 갔다는 것이 널리 퍼진 추측이지만, 그는 이번만은 그림을 생각하고 있지 않았다. 그날 저녁 그가 가져간 것은 이젤이 아니라 권총이었다.[3] 그는 자신의 삶을 끝내고자 했다. 아니, 적어도 그 끔찍한 가능성에 대해 생각했다.

무거운 마음으로 그는 여인숙 계단을 내려왔다. 많은 문제가 그를 짓누르고 있었다. 그의 친구 베르나르는, 추측건대 가셰 박사의 의견을 반영하여, 나중에 빈센트가 "완전히 명료한 상태에서" 그런 결정을 내렸다고 말했다.[4]

빈센트는 어떻게 총을 구했을까? 여인숙 소유일 가능성이 크다. 당시 총기를 소지한 주민들이 많았고, 여인숙 주인 아르튀르 라부도 바에서 멀

지 않은 안전한 장소에 총을 보관하고 있는 편이 현명하다고 생각했을 것이다.[5] 가능성은 더 적지만 가셰 박사의 집에서 가져왔을 수도 있다.[6] 정신적으로 불안정했던 당시 빈센트의 상태를 고려하면 여인숙 주인이나 가셰 박사가 그에게 총을 빌려주었을 리는 없고, 그들 몰래 가지고 왔을 가능성은 있어 보인다.[7]

빈센트가 권총을 구매했을 가능성 또한 있다. 전해오는 이야기에 따르면 이웃한 퐁투아즈 마을의 르뵈프 총기상에서 총기를 판매했다고 한다.[8] 새로 드러나는 증거를 보면 당시 총기 구매가 매우 간단했고 가격도 상대적으로 비싸지 않았다. 지역신문인 『르프로그레 드 센에우아즈』에 실린 1890년 8월 2일 광고에 따르면 르뵈프는 르포슈 라이플과 이름을 알 수 없는 권총, 피스톨 등을 판매하고 있었다(그림97).[9] 총기상 주인인 오귀스탱 르뵈프는 원래 르포슈 회사에서 견습생으로 있던 사람이다.[10]

여인숙을 나온 빈센트는 성 쪽으로 향했다. 아마도 그가 「해질녘 풍경」(그림85)을 그렸던 지점 근처를 지나쳤으리라. 그리고 실제로 그 그림을 그렸던 시간과도 거의 비슷했을 터이다. 그 운명의 저녁 빈센트는 거기서 계곡으로 올라 궁극적으로는 이웃 마을인 에루빌로 이어지는 길을 따라 걸었을 것이다(그림61의 나무가 줄지어 선 그 길이다). 성을 지나친 지 얼마 후에 그는 오른쪽 길로 들어섰다.[11] 이때쯤에는 그가 마음의 결정을 확실히 내렸던 것 같다.

빈센트는 적당한 자리를 찾아보았다. 아마도 조용하면서도 너무 가려지지는 않는 장소를 원했을 것이다. 테오가 자신에게 무슨 일이 일어났는지 알 수 없어 고통을 겪지 않도록 시신이 발견되기를 바랐을 것이다. 그는 여인숙에서 1킬로미터도 채 떨어지지 않은 곳, 그가 너무도 사랑하는 밀밭에서 그런 자리를 찾았다.

그림97 르뵈프 총기 광고, 『르프로그레 드 센에우아즈』, 1890년 8월 2일

종말

그림98 성 주변 공중 촬영, 총기 사건 장소 표시, 20세기 중반 엽서

총을 쏜 자리가 어디인지는 논쟁이 많지만 성의 북쪽, 고원 위로 밀밭이 펼쳐지기 시작하는 지점일 가능성이 가장 높다(그림98).[12] 장례식에 참석한 베르나르가 다음 날 빈센트가 '성 뒤로' 밀짚이 쌓인 근처로 갔었다고 기록했다.[13] 지역신문 두 곳에 실린 기사도 이런 관점을 뒷받침한다. 『르레 지오날』은 빈센트가 '성을 향해' 갔다고 썼고, 『레코 퐁투아지앵』도 총기 사건이 '들판'에서 일어났다고 언급했다(그림110).[14] 한 수녀는 그녀의 할아버지 레옹 자캥을 추억하는 글에서 '성벽 뒤에서' 일어난 사건이라고 기록했다.[15] '성 뒤편'이라는 위치는 또한 1920년, 그리고 나중에 1950년 라부의 딸인 아델린이 출간한 반 고흐 관련 서적에도 기록되어 있다.[16]

가셰 박사의 아들이 그린 그림에 정확한 장소가 묘사되어 있는데(그림99), 그는 그림 뒷면에 "빈센트가 자살한 장소에서"라고 썼다. 이 그림은 1904년, 그의 아버지가 생존해 있던 시기에 그린 것이며, 따라서 가셰 박사가 아는 내용을 반영한 것이라 본다. 그림의 오른쪽 독특한 입구가 있는 돌담은 성의 북쪽 경계이고 옆으로 난 길은 베르틀레 도로다.[17] 길 한쪽 옆은 성의 마당이며 다른 한쪽은 밀밭이다. 그림을 완성하고 1년 후 아돌퍼 판베버르는 가셰 박사가 '성 뒤에서' 사건이 일어났다는 말을 했다고 기록했다.[18]

수십 년 후 가셰 박사의 아들은 좀더 구체적으로 '성의 공원 뒤편'이며 여인숙에서 800미터 떨어진 곳이라고 기록한다.[19] 따라서 가셰 박사의 이야기와 2개의 원통 모양, 3개의 헛간 모양 짚단을 그린 그 아들의 그림에

그림99 루이 반 리셀(폴 가셰 주니어),
「빈센트 반 고흐가 자살한 장소」,
캔버스에 유채, 24×31cm, 1904년,
카미유피사로미술관, 퐁투아즈

대해 의문을 제기할 이유는 전혀 없다고 본다.[20] 1990년대 들어 이 밀밭은 현대식 주택 단지로 바뀌었다.

한 발의 총성이 울렸고 총알이 빈센트의 가슴을 뚫었다. 심장을 겨냥한 듯한 총알은 왼쪽 젖꼭지에서 3~4센티미터 아래로 들어가 다섯번째 갈비뼈를 맞춘 후 복부 왼쪽 늑골 아래에 박혔다.[21] 만약 빈센트가 일어선 채로 총을 쐈다면 발사되는 힘 때문에 바닥으로 쓰러졌을 확률이 높고, 그랬다면 더 큰 부상으로 이어졌을 것이다. 따라서 그는 바닥에 앉았거나 짚단에 기댄 자세로 총을 쏜 것으로 추정된다.

총알이 목표했던 심장은 빗나갔지만 심각한 부상을 입었음에도 그는 여전히 숨을 쉬고 있었다. 하려던 일을 끝맺고 싶었을지도 모르나 한 발을 더 쏠 수 없었다.[22] 어쩌면 그는 누워서 죽음을 기다렸을지도 모른다. 그러

다 살아야겠다는 생각이 들었을 수도 있고 혹은 순수한 본능이었을 수도 있다. 놀랍게도 그는 다시 일어나 몸을 가누고 비틀비틀 걷기 시작했다. 천천히 움직였고, 띄엄띄엄 있던 농가에 들어가 도움을 청하는 일 없이 곧장 여인숙으로 향했다. 처음에는 충격에 고통을 느끼지 못했을 수도 있지만 시간이 갈수록 고통은 커져갔다. 위태로운 그 길은 엄청난 힘과 결단을 요구하는 지독한 경험이었을 것이다. 베르나르는 그가 도중에 세 번 넘어졌다고 기록했다.[23]

어찌어찌 빈센트는 여인숙에 도착했다. 여인숙을 나선 지 한 시간 정도 지났을 때였고 해가 지기 한 시간 전이었다. 그는 힘겹게 계단을 올라 그의 방으로 가 문을 열고 침대에 쓰러졌다. 신음소리를 들은 아르튀르 라부가 급히 계단을 올랐고 충격적인 장면을 목격했다. 빈센트가 침대에 쓰러져 있었고 셔츠는 피투성이였다. 빈센트는 경악한 라부에게 차분하게 그가 스스로 자신에게 방아쇠를 당겼다고 말했다.

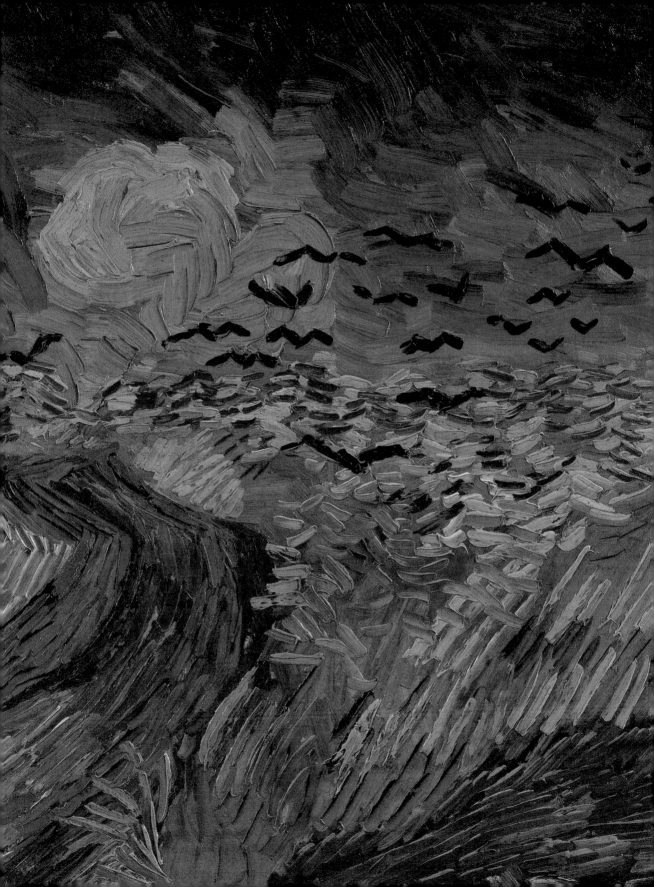

마지막 시간

그렇다면 나는 다시 해야 할 거다.[1]

라부는 즉시 의사를 불러오라고 사람을 보냈다. 조제프 장 마즈리 박사가 신속히 도착했다. 그는 근처 마리 도비니의 집(그림88)에서 살던 또다른 의사였다. 다행히도 이 사건은 가셰 박사가 오베르에 머무르는 동안에 일어났지만, 그날 저녁 박사는 우아즈강 건너편에서 낚시를 하다가 소식을 듣고 달려왔고 강을 건너고 응급의료 가방을 챙기느라 다소 시간이 걸려 박사가 여인숙에 도착한 시각은 저녁 9시 30분경이었다. 테오는 나중에 "의사 두 사람이 훌륭하게 대처했다"라고 말했다. 가셰 박사는 자신보다 훨씬 젊은 서른한 살의 마즈리 박사에게 조언을 구했는데, "왜냐하면 그는 스스로를 믿지 않았기 때문이다. 그럼에도 불구하고 그는 모든 것을 다 해주었다".[2] 상처는 작아서 커다란 완두콩 크기였고, 거기서 피가 똑똑 떨어지고 있었다.[3] 총알의 탄도를 추정한 후 두 의사는 총알을 제거하는 시도는 극도로 위험하다는 데 동의했다. 그러나 총알이 박힌 상태라면 빈센트의 생

그림92 「까마귀 나는 밀밭」(부분), 반고흐미술관, 암스테르담, 빈센트반고흐재단

Cher Monsieur Vangogh

J'ai tout le regret possible
de venir troubler votre
repos. — Je crois pourtant
de mon devoir de vous
écrire immédiatement
On est venu me chercher
à 9 h.s du soir aujourd'hui
dimanche de la part
de votre frère Vincent qui
me demandait de suite.
arrivé près de lui, je
l'ai trouvé très mal.
Il s'est blessé.

존은 몇 시간 혹은 며칠에 불과했다. 어려운 결정이었다.

마땅한 시설 없이 여인숙에서 수술을 한다는 것은 특히나 위험했다. 게다가 이미 해가 저물었고 등잔불을 사용하기란 거의 불가능했다. 또 가셰 박사는 대개 수술을 피하고 최소한의 처치를 선호하는 사람이었다.[5] 가장 가까운 병원은 6킬로미터 떨어진 퐁투아즈에 있었지만, 부상자를 말이나 수레에 태워 거친 길을 간다면 지독한 통증을 느낄 터였고 이 또한 위험을 초래할 것이었다. 이즈음 빈센트는 극도의 고통에 시달리고 있어 차라리 죽기를 바라며 이송을 거부했을지도 모른다.

가셰 박사는 빈센트를 안심시키려 애쓰면서 "심각하지만 우리가 자네를 구할 수 있기를 바라네"라고 말했고, 빈센트는 "내가 빗맞았나요? 담배 피워도 돼요? 내 파이프를 주세요"라고 답했다.[6] 그는 "침대에 누워 울지 않고 용감하게 상황을 견뎌냈다"라고 박사의 아들은 회상했다.[7] 총을 쏜 후에는 즉시 생존 본능이 작동했던 것 같지만 이제 그는 죽기를 갈망했다. 의사들은 진통제, 가능하면 모르핀을 주고 싶었다. 테오에게 즉시 알릴 필요가 있었지만 빈센트는 테오의 파리 주소를 알려주지 않았다. 가셰 박사가 집 어딘가에 갖고 있었겠지만 이미 늦은 밤이어서 기차로 누군가를 파리로 보내고 돌아오고 하기에도 무리가 있었다. 결국 박사는 아침이 될 때까지 기다리기로 한다.[8]

가셰 박사는 부소&발라동이 문을 열 때 테오에게 건넬 메모 한 장을

쓰고 봉투에 "매우 중요함"(그림100)이라고 표기했다. 그는 끔찍한 소식을 조심스럽게 전달했다. "오늘, 일요일, 저녁 9시 당신의 형 빈센트가 사람을 보내 나를 불렀습니다. 즉시 나를 보길 원한다고 했습니다. 내가 가보니 그는 매우 아팠습니다. 그는 스스로 자신을 해쳤습니다…… 어떤 합병증이 생길지 모르는 상황이니 당신이 꼭 와야 한다고 믿습니다……"[9]

여인숙 동료인 히르스허흐가 이른 아침 박사의 메모를 들고 파리로 향했다. 빈센트 옆방에서 묵었기 때문에 그들은 서로 잘 알게 되었다. 히르스허흐는 파리에서 테오를 만나 소식을 전하며 편지를 건넸다. 두 사람은 함께 급히 역으로 가서 오베르행 기차를 탔다. 가는 내내 테오는 자세한 사정을 물었고, 히르스허흐는 박사가 편지에 적지 않은 내용을 계속 숨길 수는 없었을 것이다. 빈센트가 스스로 자신을 쏘았다는 사실을.

그사이 여인숙에는 총기 사건을 듣고 경관 두 사람이 와 있었다. 그들은 다른 사람이 전혀 관련되지 않았음을 확인할 필요가 있었고, 그래서 라부가 두 사람을 빈센트의 방으로 안내했다. 고통으로 잔뜩 예민해져 있던 빈센트는 날카롭게 대꾸했다. "내 몸을 가지고 뭘 하든 내 자유요."[10]

여인숙에 도착한 테오는 형이 아직 살아 있고 대화도 할 수 있는 상태라는 데 안도했을 것이다. 가셰 박사는 의학적인 상황을 설명했고, 테오는 그날 내내 빈센트의 침대를 지키며 파이프에 불을 붙여달라는 형의 잦은 부탁을 들어주었다(그림101). 두 사람은 몇 시간 동안 이야기를 나누었고, 빈센트는 어린 조카의 안부를 묻기도 했다. 테오는 빈센트가 왜 이런 끔찍한 일을 저질렀는지, 자신이 어떤 조치를 했더라면 이런 일을 막을 수 있었을지 생각하며 괴로워했을 것이다.

요하나는 테오와 함께 네덜란드로 가족 방문 여행을 한 후 잠시 그곳에 머무르고 있었다. 1년 전 결혼 후 두 사람이 떨어져 지내는 건 처음이었

고, 따라서 테오는 이 비극을 오롯이 혼자 마주해야 했다. 그날 오후, 아마도 빈센트가 잠이 든 후 테오는 요하나에게 편지를 썼으나 자세한 이야기는 하지 않았다. "오늘 아침 오베르에 있는 또다른 네덜란드인 화가가 가셰 박사의 편지를 가지고 왔소. 빈센트에 관한 나쁜 소식이었고 내가 오기를 부탁하고 있었소. 나는 모든 것을 중단하고 즉시 이곳에 왔는데, 예상했던 것보다는 나았지만 몹시 아픈 상태요. 자세한 이야기는 하지 않으리다. 너무 고통스러운 일이요. 그래도 이 이야기는 해야겠소. 그의 생명이 위태롭구려."[11]

그리고 테오의 비통한 심경이 편지에서 고스란히 느껴진다. "불쌍한 사람, 형에게는 아낌없는 행복도 주어지지 않았고 그는 이제 환상도 품고 있지 않소. 형은 외롭고 그건 때로는 견디기 힘들었을 거요." 이는 아마도 빈센트가 테오에게 털어놓은 심정을 전한 것으로 보인다. 테오는 빈센트가 왜 그런 상태인지 자세하게 설명하지 않았지만 요하나는 아를에서 일어났던 일과 비슷한 어떤 사건이라고, 즉 자기 파괴적인 행동일 것이라고 추측할 수 있었을 터이다. 테오는 이렇게 편지를 맺었다. "너무 걱정하지 말아요. 지난번만큼이나 절망스럽지만 의사들도 그의 강인함에 놀라워하고 있소."[12]

끝은 충격적이었을 것이다. 히르스허흐는 그 마지막 밤 빈센트가 "신음했고, 엄청나게 신음을 했다"라고 회상했다.[13] 테오는 그날 저녁 침대 곁을 지키며 형의 지독한 고통을 지켜보았지만 도울 길이 없어 무력했다. 지역신문 『르레지오날』은 빈센트가 마지막에 "대단한 고통을 겪었다"라고 보도했다.[14] 빈센트의 상태는 급격히 나빠졌다. 1890년 7월 29일 새벽 1시 30분, 30시간의 괴로움이 끝나고 그의 심장이 멈추었다.[15]

나중에 테오는 요하나에게 편지를 써 "잠깐 시간이 걸렸고, 곧 끝이 났

소. 그리고 그는 지상에서 찾을 수 없었던 평화를 얻었소"[16]라고 전했다. 며칠 후 그는 누이 리스에게 이렇게 설명했다. "내가 형의 곁에 앉아 있을 때…… 형이 '슬픔은 영원히 이어질 거다'라고 말했다. 그러고 나서 바로 얼마 후 숨을 가쁘게 쉬었고…… 그리고 잠시 후 눈을 감았다."[17]

가셰 박사도 빈센트가 "휴식을 찾았다"라고 믿었다.[18] 테오처럼 그 역시 자신이 무엇을 더 할 수 있었을지 생각했을 것이다. 그는 빈센트를 지켜보는 책임을 맡고 있었으나, 그의 아들도 인정했듯이, 아주 빠르게 "빈센트의 의사라기보다는 그의 친구"가 되어버렸다.[19] 빈센트가 오베르에 도착하고 처음 상담을 한 이후 박사는 빈센트의 육체적, 정신적 건강을 위해 별다른 조치를 하지 않았던 것 같다. 그리고 총기 사건이 일어났으니 그 결말이 그에게는 상당한 충격으로 다가왔을 것이다.

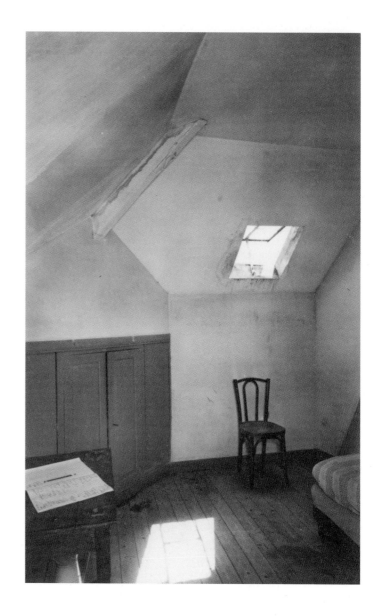

그림101 반 고흐의 침실, 엽서, 1950년대, 타글리아나 기록물보관소, 오베르

요하나는 암스테르담에서 빈센트의 사망 소식을 들었지만 테오에게서 직접 들은 것이 아니라, 빈센트의 어머니와 누이 빌이 함께 보낸 편지를 통

종말

해서였다. 그들은 요하나가 이미 소식을 들어 알고 있으리라 생각했던 듯
하다.[20] 테오와 요하나가 이 힘든 시기에 떨어져 있었던 것은 참으로 불행
한 일이었다. 그러나 만약 총기 사건이 열흘 더 일찍 일어났더라면 상황
은 더욱 나빴을 것이다. 테오는 오베르에서 너무 먼 네덜란드에 있었을 것
이기 때문이다. 요하나는 진심 어린 편지를 남편에게 썼다. "말로는 표현할
수 없이 비통하고, 참으로 너무나도 슬픕니다. 그런데도 나는 당신을 내 두
팔로 안아줄 수 없고 당신의 괴로움을 나눌 수도 없습니다."[21]

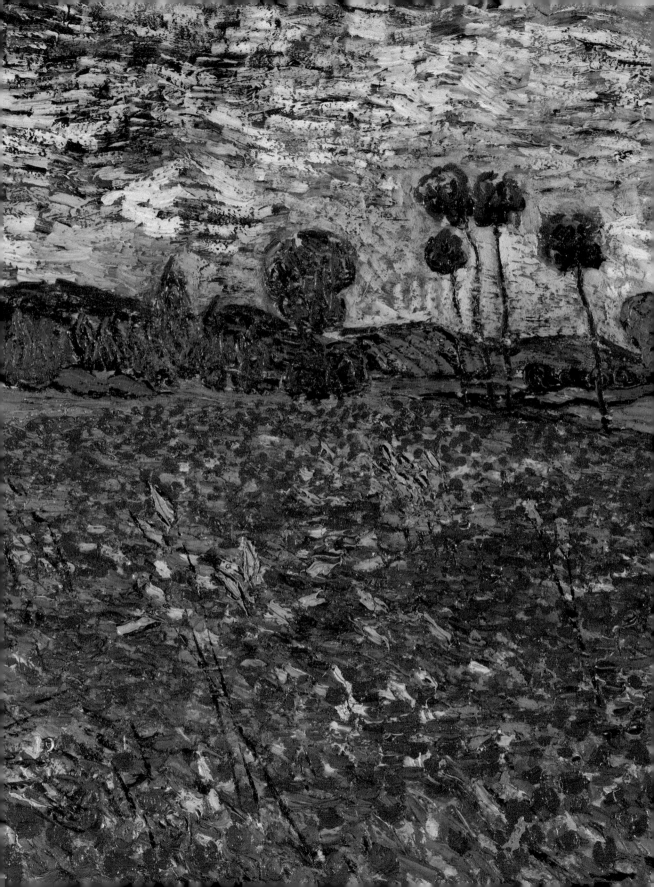

장례식

화가는… 죽고 묻힌 후 작품을 통해다
음 세대에게, 혹은 그다음 세대에게
이야기한다.[1]

테오는 온기가 사라져가는 형의 시신 곁에 홀로 앉았다. 그가 빈센트와 함
께 한 13시간은 엄청나게 충격적이었을 테고 정신적으로나 육체적으로나
완전히 지쳐 있었다. 동이 터오자 그는 아래층으로 내려가 라부에게 슬픈
소식을 전했다.

사람을, 아마도 이번에도 옆방에서 뒤척이며 잠을 잤을 히르스허흐를
가셰 박사에게 보냈다. 박사는 신속히 달려왔고 위층으로 올라가 빈센트의
시신을 돌봤다. 히르스허흐는 그 우울한 장면을 결코 잊지 못했다. "입을
크게 벌리고 있어 아직도 고통에 신음하는 것만 같았다. 의사가 그의 눈을
감기고 시신에서 이불을 벗겨내자 작고 붉은 구멍이 난 옆구리를 드러낸
채 맨몸으로 누워 있게 되었다."[2]

시간이 흘러 아침이 되었다. 가셰 박사는 빈센트의 방에서 목탄 한 조
각을 찾아들고 임종 초상화를 스케치했는데(그림102), 이는 그에게 존경을

그림39 「양귀비밭」(부분), 헤이그미술관

173

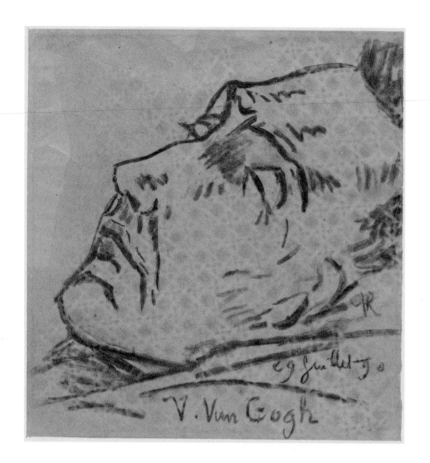

그림102 폴 반 리셀(폴 가셰 박사),
「빈센트 반 고흐 임종 초상」, 종이에
목탄, 48×41cm, 1890년 7월 29일,
오르세미술관, 파리

보내고 두 사람이 쌓은 우정에 대해 경의를 표하는 행동이었다. 그는 자신
의 어린 조카 앙드레가 죽었을 때도 임종 초상화를 그린 바 있다.[3]

　빈센트의 스케치는 아주 빠르게 몇 개의 간단한 선을 그어 그린 것이지
만 가셰 박사로서는 그 과정에서 친구의 얼굴을 바라보기 힘들었을 것이
다. 가셰 박사는 생명이 빠져나간 얼굴을 이상화하는 시도는 하지 않았다.
입은 아래로 처졌고 눈은 감겨 있다. 빈센트는 면도를 한 모습이어서 수염
을 기른 자화상과는 다소 차이가 있다.[4] 박사는 빈센트의 이름을 나름 형
식을 갖춰 'V. Van Gogh'라고 쓰고 날짜와 자신의 모노그램 PVR(그의 가

　　　　　　　　　　　　　　　　　　　　　　　　　　　　종말

명인 폴 반 리셀의 첫 글자 조합)을 추가로 써넣었다.

임종 초상화의 종이에는 규칙적으로 반복되는 무늬가 보이는데, 이는 목탄에 고정액을 뿌릴 때 그림을 등나무 의자 시트에 올려놓았음을 암시한다.[5] 이는 또한 빈센트의 침대 옆에 있었던 빈 의자의 기록이기도 하다. 박사는 테오를 위해 임종 초상화를 더 작은 버전으로 한 점 더 그렸고, 1905년 임종 장면을 유화로 그려 요하나에게 선물했다(그림103).[6]

놀랍게도 가셰 박사는 빈센트의 훼손된 귀가 보이는 왼쪽 옆얼굴을 그렸다. 상처 없는 다른 쪽 얼굴을 그렸으리라 예상한 이들도 있겠지만 좁은

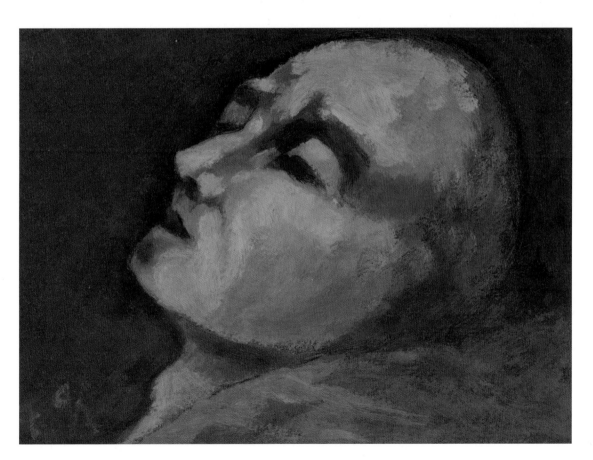

그림103 폴 반 리셀(폴 가셰 박사),
「빈센트 반 고흐 임종 초상」, 판지에
유채, 11×17cm, 1890년 또는 1905년,
반고흐미술관, 암스테르담,
빈센트반고흐재단

방에서 벽에 붙여놓은 침대 위치 때문에 어려웠을 것이다. 이 드로잉을 보면 훼손된 귀의 윗부분은 상대적으로 성한 것으로 보인다. 가셰 박사가 실제보다 귀를 더 온전하게 그렸을지도 모르지만 그의 의학적 배경을 고려하면 적절치 못하게 사실을 왜곡하는 일은 꺼렸으리라 생각한다. 반 고흐가 귀를 절단한 것이 일부분인지 전체인지에 대해 최근까지 많은 논쟁이 있었지만 이 드로잉은 적어도 귀 일부가 남아 있었음을 보여준다.[7] 박사가 상호부검협회 회원이기는 했으나, 그가 실제로 빈센트를 회원으로 가입시켰다거나 그의 시신에 어떤 종류든 공식적인 부검을 했다는 기록은 없다. 그런데 아직 충분히 다루어지지 않은 중요한 문제가 있다. 바로 가셰 박사가 총알 제거를 위해 시신에 칼을 댔는지 여부다.

박사가 총알을 빼냈을 가능성이 있는데, 그럴 경우 테오의 동의가 필요했을 것이다. 어쩌면 두 사람은 이물질을 제거하는 일이 빈센트의 존엄성을 지키고 그를 존중하는 표시라 생각했을지도 모른다. 그리하여 빈센트는 죽음을 초래한 총탄을 제거하고 자연의 상태로 묻힐 수 있었을 것이다. 고인이 된 친구의 시신을 여는 일은 참혹한 임무이지만 부검협회 회원인 박사는 불편함을 느끼지 않았을지도 모른다.

박사에게 시신을 맡긴 테오는 라부의 도움을 받아 필요한 장례 절차를 신속히 진행했다. 그들은 우선 길 건너편에 위치한 시청에 사망신고를 하러 갔다. 빈센트가 2주 앞서 즐거운 분위기에서 묘사했던 바로 그 건물이다(그림20). 시장인 알렉상드르 카팽은 그들을 만났고, 세 사람은 오전 열 시에 함께 사망신고서에 서명했다(그림104). 이 공문서는 빈센트의 직업을 '회화 화가'라고 기록하고 있다.

다음 절차는 오베르 묘지에 매장을 부탁하는 일이었고, 이 서류에는 마즈리 박사의 서명이 있다. 마을 사람들은 원래 시신을 성당 마당에 매장

했으나 1859년 새로운 묘지가 언덕 위 고원에 조성되었다. 그날 오후 묘지 인부들이 무덤을 파기 시작했다. 그사이 가셰 박사 집 근처 상인인 고다르에게 관을 주문했다.[8]

테오는 장례식 부고를 작성했고 부고장은 퐁투아즈에서 속히 인쇄되었다. 이때까지 그는 장례가 당연히 오베르 성당(그림53)에서 열리리라 생각했다. 그러나 사제인 앙리 테시에가 빈센트의 사인이 자살이라는 이유로 장례를 거부하면서 문제가 발생했다. 당시 프랑스에서 자살이 범죄는 아니었지만 가톨릭에서는 여전히 죄악으로 여기고 있었다. 네덜란드 프로테스탄트였다는 빈센트의 배경과 진보적이고 불가지론자였던 가셰 박사와의 인연 역시 걸림돌로 작용했을 수 있다.

테시에 신부는 심지어 성당 영구차의 장례식 사용도 거부했다. 그래서 가셰 박사의 아들과 히르스허흐는 이웃 마을 메리로 걸어가 그 마을의 영

그림104 빈센트 반 고흐 사망신고서, 1890년 7월 29일, 지방 기록물보관소, 발 두아즈, 퐁투아즈

구차를 부탁했고 동의를 구했다.[9] 인쇄한 장례식 부고장도 손으로 급히 수정하여 참석자들에게 다음날 오후 2시 30분에 여인숙으로 모여달라고 안내했다(그림105). 당시 우편 서비스는 오늘날보다 빨랐지만 마을 밖에 사는 이들이 장례식에 참석하기는 힘들었다.

장례식이 치러진[10] 7월 30일 수요일, 빈센트의 시신은 여인숙 뒤편에 위치한 화가들의 방에 안치되었다. 옆집에 살던 목수 빈센트 르베르가 관을 올려놓을 가대 2개를 빌려주었다. 날씨가 무더웠기에 지체 없이 매장해야 했다. 히르스허흐는 관에서 "체액이 계속 흘렀는데 관의 판자가 촘촘하게 짜이지 않았기 때문이었다. 우리는 결국 석탄산을 사용해야 했다".[11]

오전 9시에 테오가 형의 시신에 작별을 고했고, 꽃에 둘러싸였던 관은 이제 닫혔다. 나중에 테오에게 자세한 이야기를 들은 요하나는 "많은 꽃과 화환"이 있었고 가셰 박사가 한창 피어 있던 "커다란 해바라기 다발"을 가져왔다고 기록했다.[12] 베르나르도 그날의 광경을 이렇게 묘사했다. 관에 씌운 흰 천이 늘어뜨려져 있었고 "사방에 많은 꽃이, 그가 그토록 사랑했던 해바라기가, 노란 달리아, 노란 꽃들이" 있었다. 노란색은 "그가 미술작품에서도 사람의 마음에서도 발견하기를 꿈꾸었던 빛의 상징"이라고 그는 썼다.[13]

빈센트의 화가 친구들이 그의 그림으로 방을 장식했다. 그림 상당수는 아직 완전히 마르지 않은 상태였다. 베르나르는 그 광경을 이렇게 묘사했다. "시신이 누워 있는 방의 벽에는 그의 마지막 작품들이 걸렸고 일종의 후광을 이루었다."[14] 빈센트는 이미 성스러운 어휘로 표현되고 있었다.

아델린 라부는 많은 세월이 흐른 뒤 그날의 기억을 이렇게 회상했다. "고인이 마치 우리 가족인 듯 집은 추모의 분위기에 휩싸였다. 카페는 문을 열었지만 앞쪽 덧창은 닫힌 채였다."[15] 조문객이 모여들기 시작했다. 테

종말

그림105 장례식 부고, 성당 안내 삭제됨, 1890년 7월 29일, 반고흐미술관 기록물보관소[16]

오는 요하나에게 그들이 집을 나서기 직전 "마지막 시간이 힘들었다"라고 전했다.[17] 3년 후 베르나르가 그린 그림 한 점을 보면 전형적인 추도식이었던 듯하다(그림106).[18]

가셰 박사가 당연히 여인숙에 가장 먼저 도착했다. 그의 아들 폴도 함께였다.[19] 딸 마그리트와 가정부 슈발리에도 참석했는지, 너무 충격을 받아 참석을 못했는지는 확실하지 않다. 르베르가 다른 이웃들과 와서 조의를 표했다. 요하나는 그때까지도 가족과 함께 암스테르담에 있었지만 오빠인 안드리스가 파리에서 오베르로 왔고. 아마 그의 아내 아니와 함께였을 것이다.

빈센트의 장례식에 참석한 사람이 비교적 적었다는 말들을 종종 하지만 촉박한 부고였던 점을 고려하면, 그리고 그의 어머니와 누이들이 네덜란드에 있었고, 두 형제의 친구 대부분이 파리에 살았던 것을 감안하면

적지 않은 수의 사람들이 모였다고 할 수 있다.[20] 파리 사람들 중에서는 탕기 영감이 가장 먼저 도착했다. 빈센트 작품 상당수가 그의 상점 물감과 캔버스로 그린 것이었고 완성된 많은 그림이 그의 다락에 보관되어 있었다. 며칠 후 탕기는 옥타브 미르보에게 장례식에 대해 들려주었고 이 비평가는 "너무나도 비극적이고 너무나도 슬픈 죽음"이라며 충격을 토로했다.[21]

빈센트와 가장 가깝게 지낸 프랑스인 친구 베르나르가 탕기 다음으로 파리에서 도착했다. 다음날 그는 비평가 오리에게 "관은 이미 닫혀 있었고, 내가 너무 늦게 도착해 그를 보지는 못했네…… 여인숙 주인이 우리에게 모든 이야기를 상세히 들려주었다네"라고 썼다.[22] 베르나르는 파리에서 친구인 화가 샤를 라발과 함께 왔다.[23] 라발은 빈센트 생전에 그를 만난 적은 없었지만 친구인 고갱에게서 그에 대한 이야기를 많이 들어 잘 알고 있었다.

테오와 함께 일하는 판화가 오귀스트 로제도 조문을 왔다. 그 역시 빈센트를 만난 적은 없었으나 작품을 통해 그에 대해 알고 있었다. 부소&발라동은 아돌프 몽티셀리의 회화를 로제의 석판화로 출간한 바 있다. 몽티셀리는 반 고흐 형제가 대단히 좋아했던 화가였고, 빈센트는 자신의 작품도 그런 식으로 출간할 수 있을지 생각한 적이 있었다. 파리에서 왔을 또 다른 추모객으로는 젊은 화가 모리스 드니가 있었는데 그는 훗날 대표적인 상징주의 화가가 된다.[24] 피사로 가족은 오베르에서 40킬로미터 떨어진 에라니에 살고 있었다. 그들도 마지막 순간에 임박해서야 장례식 소식을 들은 터라 고령이었던 카미유는 집에 남고 그의 아들인 뤼시앵 피사로가 아버지를 대신해 서둘러 기차를 탔다.

테오는 요하나에게 "오베르에는 화가들이 많이 살고 그들 중 많은 이들이 와주었다"라고 썼다.[25] 레오니드 부르주도 조문을 위해 찾아왔는데, 그

녀는 도비니의 친구였고 1870년대부터 오베르에서 작업을 하고 있었다. 페이스트리 셰프이자 인상주의와 아마추어 화가 작품 수집가였던 외젠 뮈레는 훗날 자신도 참석했다고 주장했다.[26] 에르네스트 오슈데는 가셰 박사의 친구이자 수집가로 역시 장례식에 참석했다고 말했다(오슈데의 아내 알리스는 당시 모네와 함께 살았고 나중에 그와 결혼했다).[27]

흥미로운 점은 장례식에 참석한 오베르의 화가들 대다수가 외국인이었다는 사실이다. 네덜란드인이었던 빈센트가 소수의 외국인 공동체와 좀더

그림106 에밀 베르나르, 「장례식」, 캔버스에 유채, 73×93cm, 1893년, 개인 소장

친분을 맺고 있었음을 암시한다. 조문객 중에는 히르스허흐 외에도 마우리츠 판데르팔크, 그의 약혼녀인 바우크여 판메스다흐, 시버 텐카터 등 다른 네덜란드 화가 세 사람도 있었다.[28]

오베르에는 미국인 화가들도 상당수 있었고, 빈센트는 그의 여인숙 옆에 "미국인들이 모여 산다"라고 쓴 바 있다.[29] 오랫동안 오베르에 거주한 미국인 화가 두 사람이 장례식에 참석했다. 보스턴 출신 찰스 스프래그 피어스는 1884년 오베르로 이주해 시골 풍경을 그렸다.[30] 영국에서 태어나고 미국에서 자란 로버트 위켄든은 파리에서 미술 공부를 하고 1888년 오베르로 왔다. 그도 장례식에 참석했고 훗날 묘지에서 '몇 마디' 추모사를 했노라 주장했다.[31]

스페인어를 하는 화가 두 사람도 참석했다. 니콜라스 마르티네스 발디비엘소는 고향 쿠바를 떠나 오베르에서 작업했고 가셰 박사와 같은 거리에서 거주했다.[32] 리카르도 데 로스 리오스도 장례식에 왔었다.

오후 3시 추모객들이 여인숙을 나섰고, 테오는 형의 마지막 여정을 함께하며 "가슴 아프게 흐느꼈다."[33] 강한 햇빛 아래 길을 나선 그들은 관을 메리 마을 영구차에 싣고서 빈센트의 사망신고를 한 시청과 도비니의 정원을 지나는 동안 엄숙하게 그 뒤를 따라 걸으며 조용히 이야기를 나누었다. 베르나르는 이날의 광경을 이렇게 묘사했다. "우리는 오베르의 언덕을 올라가며 빈센트에 관해, 그의 대담한 미술적 도전과 그가 늘 계획하던 위대한 프로젝트에 대해, 그가 우리 모두에게 행한 선함에 대해 이야기했다."[34] 영구차는 빈센트에게 기독교 장례식을 거부했던 성당도 지나쳤다.

장례식은 짧았으나 감정적으로는 대단히 힘들었다. 테오는 요하나에게 "가셰 박사가 아름답게 이야기했고, 내가 몇 마디 감사 인사를 한 후 그것으로 끝이었소"라고 전했다.[35] 베르나르는 박사의 기여에 대해 좀더 정확

한 설명을 남겼다. 그는 "너무 많이 운 나머지 극도로 심란한 상태에서 간신히 고별인사를 했다." 박사는 빈센트를 "정직한 사람이고 위대한 화가"라고 표현하며 추모사를 시작했고, 그에게는 "인류애와 예술"이라는 오직 두 가지 목표만이 있었다고 말했다.[36] 박사가 참지 못하고 울음을 터뜨리자 다른 참석자들도 눈물을 흘렸고 침묵 속에 삽으로 흙을 떠서 관 위에 뿌렸다.

불과 몇 년 전만 해도 이 새 묘지가 만들어진 곳은 빈센트의 미술에 큰 영감을 주었던 밀이 자라던 땅이었다. 그리고 불과 며칠 전만 해도 빈센트는 이 고원 근처에서 넓은 전경을 바라보며 그림을 그리고 있었다. 이제 그는 휴식을 위해 누웠다. 테오의 표현에 따르면 "밀밭 한가운데 볕이 가장 잘 드는 자리에".[37]

자살인가 타살인가

만약 내게 너의(테오의) 우애가 없었다면
나는 가차 없이 다시 자살을 시도했을
테지. 아무리 비겁해도
나는 결국 그렇게 끝냈을 것이다.[1]

2011년까지는 반 고흐가 스스로 목숨을 끊었다는 설이 거의 보편적인 인식이었다. 그의 죽음은 늘 자살로 간주되었다.[2] 다른 사람이 방아쇠를 당겼을지도 모른다는 의견이 처음으로 진지하게 제기된 것은 2명의 미국인 작가 스티븐 네이페와 그레고리 화이트 스미스가 쓴 『화가 반 고흐 이전의 판 호흐』라는 제목의 전기를 통해서였다. 매우 자세하고 철저하게 연구가 이루어진 이 책에서 세계적인 관심을 끈 것은 '판 호흐의 치명상에 관한 기록'이라는 부록이었다.[3]

네이페와 스미스는 이렇게 지적했다. "그렇게 지대한 영향을 미치는 의미를 지닌 행동과 그에 따른 악명에 비하면 빈센트 반 고흐의 죽음을 초래한 사건에 대해 놀라울 정도로 알려진 바가 없다."[4] 이는 본질적으로는 맞는 이야기다. 구체적인 내용이 거의 없고 소수의 목격자 증언은 상충되는 부분들이 있다. 그래서 두 저자는 증거에 대한 엄격한 조사를 시작했

그림62 「들판」(부분), 개인 소장

185

고, 반 고흐 시절 오베르를 방문했던 르네 세크레탕의 오랫동안 잊혔던 인터뷰를 자세히 살피게 된다. 르네는 1957년, 영화 「열정의 랩소디」 개봉 몇 달 후 반 고흐에 대한 이야기를 꺼냈다. 은퇴한 은행가, 사업가였던 그는 그후 같은 해에 83세의 나이로 사망했다.[5]

르네와 가스통 형제는 10대 시절인 1890년 초여름 오베르 인근에 있었다. 그들은 반 고흐를 알게 되었고 가끔 이 괴짜 화가를 놀리기도 했다. 1957년 인터뷰에서 르네는 자신이 라부의 여인숙에서 권총을 가져왔고, 그 총으로 카우보이 게임을 하거나 다람쥐를 쏘기도 했다고 회상했다. 르네는 그 권총을 반 고흐가 훔쳤다고 주장했지만 자신이 반 고흐의 죽음과 직접적인 연관이 있다는 암시는 하지 않았다.

하지만 네이페와 스미스는 르네가 총기 사건에 책임이 있다는 주장을 폈다. 그들은 또한 "젊은 사내아이들이 우발적으로 빈센트를 쏘았다"라는 소문을 전했던 미국의 저명한 미술사가 존 리월드의 말을 인용했다.[6] 네이페와 스미스의 이론은 약간 다른 형태로 유명한 영화 두 편, 회화 애니메이션 「러빙 빈센트」(2017)와 화가 줄리언 슈나벨이 만든 「고흐, 영원의 문에서」(2018)에 등장한다.

두 저자는 자신들의 책에서 명시적으로 살인이었다고 주장하지는 않지만 대신 일종의 사고였음을 암시한다.[7] 만일 르네가 우발적으로 반 고흐의 가슴을 쏘고 멀리서 그가 쓰러지는 것을 보았다면, 그는 분명 반 고흐가 즉시 사망했거나, 극도로 위험한 상태여서 신속한 의학적 처치 없이는 생존하지 못할 거라고 짐작할 수 있었을 것이다. 그런 부주의로 인한 사고는 경찰 당국의 눈에는 지극히 심각한 사건이 될 터였다. 가해자가 사고였다고 주장한다고 해도 분명 과실치사죄로 다루어졌을 테고, 그렇지 않다면 살인죄로 기소되었을 것이다.

그림107 코르 반 고흐, 찰스 슈텐 촬영, 1890년대, 헤이그, 반고흐미술관 기록물보관소[8]

그림108 빌 반 고흐, 요한 하메터르 촬영, 1900년경, 라이던, 반고흐미술관 기록물보관소[9]

그런데 반 고흐가 우발적으로 르네의 총에 맞은 게 사실이라면 반 고흐는 왜 그렇다고 말하지 않고 스스로 쐈다고 했을까? 네이페와 스미스는 반 고흐가 "죽음을 환영"했고 그래서 총상을 소원이 이루어진 것으로 받아들였을 가능성이 높다는 논지를 펼쳤다. 그래서 자살을 시도했다고 말함으로써 르네를 보호했다는 것이다. 네이페와 스미스는 상황을 이렇게 요약했다. 반 고흐는 "사고로 두 소년에 의해 죽음을 맞이하지만 책임을 자신에게로 돌려 그들을 보호하기로 마음먹었다".[11] 그들은 다시금 이렇게 설명하기도 했다. "빈센트가 순교의 마지막 행동으로 그들을 보호하기로 선택했다."[12]

그냥 알고 지내던 사람에 의한 총기 사건 피해자를 두고 실패한 자살 시도라고 주장하는 일이 전례가 없었던 것은 아니라 해도 지극히 비정상적임에는 틀림없다. 그런데 만약 이것이 정말 반 고흐의 경우였다면, 실제로 총을 쐈던 사람이 왜 65년 이상의 세월이 흐른 뒤 굳이 그에 관해 자발적으로 인터뷰에 응했던 걸까? 르네가 반 고흐의 사망에 어떤 역할을 했을지도 모른다는 것은 그때까지 아무도 몰랐던 사실이고, 당연히 그는 어떤 작은 의심도 받지 않았던 것으로 보인다. 네이페와 스미스는 1957년 인터뷰가 완곡한 임종 고백이었다는 의견을 제시한다.

르네의 인터뷰를 면밀하게 읽어보면 세크레탕 형제가 반 고흐의 죽음과 관련 있다는 증거는 찾을 수 없다. 르네는 자신이 총을 쏘았다는 어떤 암시도 하지 않았고, 그저 르네 자신이 갖고 있던 총이 반 고흐의 손에 들어갔다는 말을 했을 뿐이다.[13] 결정적으로 르네는 7월 중순에 오베르 지역을 떠났다고 말했다.[14] 그의 말이 사실이라면 그는 알리바이가 있는 셈이며 애초에 총을 쏠 수 없었던 상황이 된다. 7월 중순 출발이 거짓이었거나 그가 여전히 7월 27일에도 오베르에 있었지만 기억이 왜곡된 것이라면, 그 경우 인터뷰의 다른 모든 부분 역시 신뢰할 수 없게 된다. 간단히 말해 르네가 총을 쏘았을 가능성은 거의 없다고 보아야 한다.

총격에 대한 가장 확실한 증거는 상처의 법의학적 증거이다. 매우 가까운 거리에서 총이 발사되었다면 절대적으로 결정적이지는 않더라도 자살일 확률이 대단히 높다. 그런데 1미터 이상 떨어진 곳에서 발사되었다면 그것은 명백히 다른 누군가가 방아쇠를 당겼다고 봐야 한다.

법의학 증거는 상처를 확인한 두 의사의 이야기에서 찾아야 할 것이다. 마즈리 박사는 어떤 진료 기록도 남기지 않았고, 반 고흐와의 만남에 대한 어떤 이야기도 하지 않은 듯하다.[15] 불행하게도 가셰 박사의 진료 기록 원본도 전혀 남아 있지 않으며 생전에 화가에 대해 구체적인 정보를 언급한 적도 없는 것 같다. 우리가 갖고 있는 기록은 박사의 아들 가셰 주니어가 쓴 것이며, 아마도 부분적으로는 아버지가 글로 남긴 자료를 토대 삼았겠지만 정확성을 판단하기는 어렵다.

빅토르 두아토 박사와 에드가르 르로이 박사는 1928년에 출간한 『빈센트 반 고흐의 광기』를 집필하는 동안 가셰 주니어를 찾아가 긴 시간 인터뷰했다. 가셰 주니어는 그들에게 총상이 반 고흐를 즉시 죽이기에는 "너무 벗어났다trop en dehors"라고 말했다.[16] 네이페와 스미스는 그 말을 빈센트

가 방아쇠를 당기기에는 (총이) 그의 몸에서 거리상으로 '너무 떨어졌다'라는 뜻으로 해석했다.[17] 그러나 반고흐미술관의 전문가인 루이 판틸보르흐와 테이오 메이덴도르프는 이를 심장까지의 궤적에서 '너무 벗어난' 것으로, 심장에 박혔다면 즉사했을 것이나 그렇지 않았다는 뜻으로 이해했다.[18] 논쟁의 여지는 있으나 후자의 설명이 훨씬 더 그럴듯하다. 프랑스에서 거리가 멀 경우는 보통 'trop loin'이라고 말하기 때문이다.

총상을 보면 총이 아주 근접한 거리에서, 혹은 어느 정도 떨어진 거리에서 발사되었는지 알 수 있었을지도 모른다. 그러나 다시 한번 말하지만 증거는 너무나도 불확실하다. 두아토와 르로이는 가셰 주니어를 인터뷰한 후 상처가 "작고 검붉은, 거의 검은색 원형이며, 둘레에 보라색이 도는 둥근 테가 있었고 가늘게 피가 흘러내렸다"라고 기록했다.[19] 가셰 주니어는 직접 비슷한 용어를 써서 상처를 설명한 일이 있다. "검붉은 구멍이었고 이중의 보라색과 갈색 같은 무리에 둘러싸여 있었다."[20] 그렇게 구체적인 묘사를 하는 것을 보면 그가 아버지의 진료 기록 일부를 보았을 가능성도 꽤 크다.

지역 역사가인 알랭 로앙은 반 고흐의 죽음을 자세히 조사했다.[21] 그는 자신의 책에서 국립경찰서 범죄연구소의 의학 책임자였던 이브 슐리아의 말을 인용했는데[22] 슐리아는 총이 아주 가까운 거리, 아마 3센티미터 이내에서 발사되었을 확률이 크다고 믿었다고 전한다. 안쪽의 보랏빛 원형은 총알에 의한 것이고 갈색은 화약 때문이라고 판단하면서 그 근거로 몸에 화약이 묻어 있었다는 것은 총과 몸 사이에 옷이 없었음을 의미한다. 즉 셔츠가 있었다면 화약 대부분은 옷에 묻었을 것이고, 따라서 총은 셔츠 아래에서 발사되었을 것으로 추정했다.

네이페와 스미스는 슐리아의 설명에 동의하지 않는다. 그들은 미국 법의

학 전문가인 빈센트 디마이오에게 자문했고, 그는 슐리아와 다른 결론을 내렸다. 그는 보랏빛 원형 띠는 총알의 충격에 의한 것이 아니라 "총알에 절단된 혈관의 피하출혈" 때문이며, 총상 후 "'일반적으로 일정 시간 생존한 사람들에게서 보이는" 현상이라고 주장했다.[23] 하지만 이 같은 주장은 총이 발사된 거리에 대해서는 아무것도 밝혀주지 못한다. 안쪽의 갈색 링에 대해서도 이는 "마찰 원형으로 실질적으로 거의 모든 총상에서 보인"다고 말했을 뿐 그 같은 주장 역시 발사 거리와는 무관하다.

디마이오는 가장 중요한 점은 반 고흐의 상처에서 보이지 않는 사항이라고 주장했다. 19세기 후반 탄약에 쓰인 검은 화약은 매우 지저분해서 몸에서 50센티미터 정도 내에서 발사되었다면 상처 근처에 그을음이 남았을 거라고 했다. 따라서 그는 "모든 의학적 가능성으로 볼 때 반 고흐는 스스로 자신에게 총을 쏘지 않았다"라는 결론을 내렸다.[24] 총상이 우리에게 알려주는 이야기에 대해 의학 전문가들 사이에서도 의견 일치가 거의 이루어지지 않고 있다.

고려해야 할 또다른 법의학 질문은 총알이 반 고흐의 몸 어디를 통해 들어갔는가와 그 궤적이다. 이에 따라 방아쇠를 당긴 사람이 반 고흐인지 제삼자인지 가늠할 수 있을 것이기 때문이다. 가셰 주니어는 심장 근처로 총알이 들어갔다고 말한다.[25] 만약 사고였다면 총알이 그렇게 치명적인 지점으로 들어갈 확률은 매우 적을 것이다. 이는 죽음을 의도한 발사였을 가능성이 더 높음을 시사한다. 총을 쏜 사람이 반 고흐 자신이든 르네이든 간에.

총상에 대한 법의학 증거가 지금으로서는 극히 제한적이기 때문에 이 논쟁을 해결하는 데는 무리가 있다. 따라서 상황적인 증거를 고려할 필요가 있다. 가장 그럴듯한 설명이 무엇인지 가늠해보는 것이다. 다섯 가지 주

그림110 반 고흐 죽음 관련 신문 기사들, 왼쪽: 『르프티 파리지앵』(1890년 8월 2일), 『르프티 모니퇴르 위니베르셀』(1890년 8월 3일), 『라브니르 드 퐁투아즈』(1890년 8월 3일), 『레코 퐁투아지앵』(1890년 8월 7일), 가운데: 『르레지오날』(1890년 8월 7일), 오른쪽: 『르프티 프레스』(1890년 8월 18일)[26]

요한 이유를 통해 이 죽음이 과실치사도 살인도 아닌 자살일 가능성을 살펴보고자 한다.

자 살 경 향

빈센트는 그즈음 심각한 자해를 한 병력이 있었다. 1888년 12월, 그가 사망하기 불과 19개월 전에 그는 자신의 왼쪽 귀 상당 부분을 훼손했다. 이것이 자살 시도였는지는 확실하지 않지만 그의 생명이 위태로웠던 것만은 분명하다. 파리에서 소식을 듣고 몇 시간 후 테오는 요하나에게 "형이 매우 아프지만 그래도 회복할 것 같다"[27]라고 편지를 썼다. 빈센트는 자신이

Auvers-sur-Oise. — Un artiste peintre nommé Willem-Vincent Van Gogh, âgé de trente-sept ans, sujet hollandais, pensionnaire chez le sieur Ravoux, aubergiste à Auvers, après être sorti pour se promener, rentrait à sa chambre tout défait et déclarait que, fatigué de la vie, il avait tenté de se suicider. L'aubergiste fit appeler immédiatement un médecin, qui constata que cet homme portait une blessure au-dessous du sein gauche; il s'empressa de soigner la blessure, qui avait été produite par un coup de feu, mais, malgré tous les soins prodigués, cet homme, qui paraissait souffrir d'une maladie mentale, est mort hier des suites de sa blessure.

AUVERS-SUR-OISE. — Un artiste peintre nommé Willem-Vincent Van Gogh, âgé de trente-sept ans, sujet hollandais, pensionnaire chez le sieur Ravoux, aubergiste à Auvers, après être sorti pour se promener, rentrait à sa chambre tout défait et déclarait que, fatigué de la vie, il avait tenté de se suicider. L'aubergiste fit appeler immédiatement un médecin, qui constata que cet homme portait une blessure au-dessous du sein gauche; il s'empressa de soigner la blessure, qui avait été produite par un coup de feu, mais, malgré tout, Willem, qui paraissait souffrir d'une maladie mentale, n'a pas tardé à succomber.

Dimanche dernier, un nommé Van Gogh, âgé de 37 ans, sujet hollandais, artiste peintre, de passage à Auvers, s'est tiré un coup de revolver dans les champs et n'étant que blessé il est rentré à sa chambre où il est mort le surlendemain.

— AUVERS-SUR-OISE. — Dimanche 27 juillet, un nommé Van Gogh, âgé de 37 ans, sujet hollandais, artiste peintre, de passage à Auvers, s'est tiré un coup de revolver dans les champs et, n'étant que blessé, il est rentré à sa chambre où il est mort le surlendemain.

AUVERS-SUR-OISE

Depuis environ trois mois résidait à Auvers-sur-Oise, dans un hôtel voisin de la Mairie, un peintre d'origine hollandaise, M. Van Gogg, frère du sympathique fondé de pouvoirs de la maison Goupil.

M. Van Gogg travaillait avec une activité fiévreuse et menait depuis son arrivée une existence en apparence des plus calmes.

Le dimanche soir, vers sept heures, M. Van Gogg sortit de l'hôtel, se dirigeant vers le château, et à neuf heures il rentrait tout souriant, absolument tranquille et pourtant l'estomac troué par une balle de revolver. M. Van Gogg avait tenté de se suicider.

— Y a-t-il du sang dans ce que je crache ? demandait-il avec un imperturbable sang froid.

— Non, lui répondit-on.

— Allons, je me suis encore manqué.

C'était en effet la seconde fois qu'il cherchait, paraît-il à mettre fin à ses jours.

En dépit des soins intelligents et dévoués que lui prodiguèrent les docteurs Mazery et Gachet, mandés en toute hâte, M. Van Gogg expirait le mardi à une heure de l'après-midi dans d'atroces souffrances.

M. Van Gogg était protestant. Ses obsèques ont eu lieu mercredi à 3 heures.

Le deuil était conduit par son frère et par le docteur Gachet, ami du défunt, qui lui a dit un dernier adieu en termes douloureusement émus. De nombreux artistes venus de Paris, MM. Pisaro, Los Kios, Tom, et toute la colonie artistique d'Auvers-sur-Oise, actuellement très nombreuse, avaient tenu à rendre un dernier hommage à ce vaincu de l'art et de la vie, échoué au milieu de cette plaine blonde et ensoleillée où il semblait être venu chercher le suprême repos.

VINCENT VAN GOGH

Nous apprenons la mort d'un des plus intéressants de nos peintres impressionnistes, Vincent Van Gogh.

L'autre jour, il sortit de la maison qu'il habite à Auvers pour faire une promenade à travers champs. La chaleur était torride, le soleil tombait d'aplomb. Van Gogh, d'un tempérament très nerveux et sensible, fut bientôt sous cette influence dans un état d'exaltation extraordinaire, il sortit son revolver de sa poche et s'en déchargea un coup dans la tête.

On le ramena à son domicile où son ami le D' Gachet, cet aimable et modeste savant, lui prodigua ses soins, inutiles hélas ! Van Gogh succombait le lendemain dans les bras de son frère. Il était plein de lucidité et avait passé sa journée fumant sa pipe sur son lit de douleur.

C'est encore une bien curieuse intelligence qui disparaît ; avant d'être l'impressionniste étrange que tout le monde a remarqué aux expositions des indépendants, il s'était pris d'un engouement pour les choses de la religion, menant une vie de pasteur protestant en Belgique, évangélisant les mineurs de Mons. Il a commis d'ailleurs · plus d'une étrangeté que son esprit et son caractère lui faisaient pardonner.

On pourrait dire que ses peintures sentaient des paradoxes tant il y mettait d'outrance et de fantaisie, avec un singulier mélange de vérité, de dessin savant et d'ingénieuses colorations.

Vincent Van Gogh n'avait que trente-sept ans ; ses obsèques ont été célébrées à Auvers en présence de toute la colonie d'artistes et de lettrés qui ont fait leur séjour d'été de ce charmant coin de pays ; le D. Gachet, qui est aussi un artiste, a prononcé quelques paroles émues sur le cercueil de son ami qui disparaissait sous les branches de cyprès et les bouquets de grand tournesol, fleurs aimées du peintre,

회복하지 못하리라 느꼈는지 병원 입원 하루 뒤 친구인 우체부 조제프 룰랭에게 "천국에서 다시 만납시다"라고 말했다.[28] 3개월 뒤 빈센트는 테오에게 보내는 편지에 이렇게 썼다. "나는 너무 많은 문제를 일으키고, 이를 견디느니 차라리 죽는 편이 낫다."[29]

귀에 입은 육체적 부상은 놀라울 정도로 빠르게 회복되었으나 빈센트는 그후로도 여러 번 정신적 발작을 겪었다. 그는 몇 번이나 신체에 심각한 손상이나 죽음을 초래할 수 있는 독성 물질을 삼켰다. 1889년 3월, 아를의 빈센트를 방문했던 폴 시냐크는 빈센트가 "테레빈유 1리터를 마시려" 했다고 썼다.[30] 다음달 빈센트는 동생의 우애가 없었더라면 "가차 없이 자살했을 것"이라고, 비겁하지만 스스로 삶을 끝냈을 것이라고 썼다.[31]

빈센트는 1890년에 생폴드모졸 요양원으로 옮겼다. 두 달 후 요양원 원장 테오필 페롱 박사는 빈센트가 "붓과 물감으로 음독하려" 했다고 알렸다.[32] 9월에 발작에서 회복된 빈센트는 자신이 자살할 생각을 했으나 직전에 물러섰다면서 마치 "죽고 싶지만 물이 너무 차가워 힘겹게 강둑으로 올라가는 사람" 같았다고 썼다.[33] 페롱 박사도 요양원에서 그가 회복되었음을 확인하며 "그의 자살 생각이 사라졌다. 이제 악몽만이 남았을 뿐이다"라고 편지에서 말했다.[34]

1889년 크리스마스이브에, 귀 절단 사건이 있은 날로부터 거의 1년이 흐른 시점에 빈센트는 또다시 발작을 일으키고 물감을 먹어 음독을 시도한다.[35] 한 달 뒤 그는 아를의 친구 조제프와 마리 지누에게 보내는 편지에 "더이상 아무것도 없고 이제 끝났으면 좋겠다는 생각을 자주 한다"라고 썼다.[36]

1890년 5월 요양원을 떠날 때 페롱 박사는 반 고흐 진료 기록에 이렇게 썼다. "몇 차례 음독 시도를 했다. 그림 그릴 때 쓰는 물감을 삼키거나,

램프에 등유를 채우는 소년에게서 빼앗은 등유를 마시기도 했다."[37] 이 사건들은 요양원에서 일했던 에피판 수녀와 장프랑수아 폴레도 목격했다고 훗날 회상한 바 있다.[38]

이런 일련의 사건은 빈센트가 의심할 여지 없이 자해나, 더 심한 행동을 하려는 경향이 강했음을 보여준다. 동맥을 자르고 귀를 훼손하는 심각한 행동을 했고, 죽을 수도 있는 독극물도 흡입했다. 빈센트도 그의 의사도 '자살'이라는 단어 사용을 주저하지는 않았다. 물론 이런 일들이 그가 자신을 쏘았다는 것을 증명하지는 못하나 자신의 삶을 끝내는 일을 그가 여러 번에 걸쳐 진지하게 고려했었음을 알려준다.

코르의 죽음과 빌의 우울증

반 고흐 네 형제 중 두 사람에게 정신건강상 심각한 문제가 있었다. 막내 남동생인 코르(그림107)도 스스로 생을 마감했다. 그는 남아프리카공화국에서 철도기술자로 일했고 보어전쟁이 발발했을 때는 네덜란드 군인으로서 싸웠다. 그는 1900년 4월 12일, 서른두 살의 나이에 남아프리카공화국 블룸폰테인 북쪽 브랜드포트 인근에서 사망했다. 그가 처했던 상황이나 문제에 대해서는 거의 알려진 바가 없지만 그의 죽음은 자살로 처리되었다. 코르의 사망진단서에는 원인을 "질병(열병) 시기의 사건"으로 기록하고 있다. 적십자사 전사자 등록에는 좀더 명확하게 "열병을 앓는 동안 스스로 삶을 끝냈다"라고 기록되어 있다.[39]

빈센트의 막내 누이 빌(그림108)도 오랜 기간 우울증으로 고통받았다. 1890년에 그녀는 간호사로 일했고 나중에 네덜란드의 초기 페미니스트 조직을 지원했다. 1902년 마흔의 나이에 정신 발작을 일으켰고 네덜란드 동부 에르멜로에 있는 펠드베이크 요양원에 들어갔다. 거기서 그녀는 당시에

는 초기 치매로 묘사된 병으로 진단받았으나 조현병이었던 것으로 보인다.

빌은 사람들과의 접촉을 끊었고, 요양원은 그녀에 대해 이렇게 기록했다. "그녀는 혼자 틀어박혀 있었고 거의 말을 하지 않았으며 전반적으로 질문에 대답하지 않았다…… 오랜 세월 음식도 거부해서 억지로 먹여야 했다."[40] 빌이 입을 열 때면 자해나 자살에 대한 이야기를 하곤 했다.[41] 그녀는 요양원에서 38년을 보낸 후 1941년 고령으로 사망했다. 확실하지는 않지만 코르와 빌이 같은 유전병을 앓았을 가능성이 있고, 그 질병의 첫번째 희생자가 그들의 형이자 오빠인 빈센트였을 수 있다.[42]

테오의 문제

1890년 7월 전반부는 많은 문제가 곪아터지기 직전이라 테오에게는 극도로 힘든 시간이었고, 빈센트는 7월 6일 파리를 방문했을 때에야 그 문제들을 알게 된다. 테오, 요하나, 아기에게는 여러 건강 문제가 있었고, 그들 부부는 이사 여부를 두고 고민하는 등 걱정이 더 늘어난 상태였다.

테오는 부소&발라동에서 봉급과 지원 부족 문제를 두고 상사들과 갈등이 있었으며 빈센트가 파리에 머무는 동안 이 이야기를 함께 의논했다. 다음날 테오는 회사를 그만두고 자신의 갤러리를 차릴 수도 있다는 최후통첩을 했다. 일주일 후 그는 빈센트에게 상사들이 답변을 주지 않았다고 말했다. "그 사람들은 내 문제를 어떻게 할 생각인지 전혀 얘기하지 않았어."[43] 빈센트는 테오가 갤러리를 떠날 경우 동생에게나 자신에게 닥쳐올지도 모를 재정적인 위험에 대해 갈수록 걱정이 커졌다. 테오가 정기적으로 생활비를 보내주지 않으면 그는 그림을 그릴 수도 없었고, 그렇다면 그의 삶은 살 가치가 없었기 때문이다.

사실 상황은 며칠 후 좋아졌다. 7월 22일에 테오는 그의 어머니와 누이

빌에게 그간의 일을 알렸다. "무모하게 내 자리를 포기하고 불확실성에 뛰어드는 것은 아주 위험한 일이었습니다…… 나는 그 생각을 너무 한 나머지 거의 절망적이었어요." 테오는 그래서 전날 에티엔 부소와 이야기를 했고, 봉급 인상 없이 갤러리에 "남는 편이 현명하다"고 느꼈다고 전했다.[44] 부소는 테오가 갤러리에 남는 데 동의했고, 사업이 잘 되면 봉급이 오를 수 있다는 막연한 약속을 했다. 그런데 뚜렷한 이유 없이 테오는 빈센트에게는 자신이 최후통첩을 철회하고 남기로 했다는 이야기를, 형이 괴로운 시기 마음의 평화를 얻을 수 있었을 그 소식을 알리지 않았다. 7월 22일에 테오가 어머니와 누이에게 편지를 한 날, 그는 빈센트에게도 편지를 썼지만 바로 전날 일이 해결되었음에도 직장 상황을 언급하지 않았다. 테오가 왜 갤러리에 남기로 한 결정을 알림으로써 형을 안심시키지 않았는지는 미스터리로 남아 있다. 그가 그 소식을 전했더라면 빈센트는 걱정을 덜었을 것이다. 대신 빈센트는 7월 23일 그의 동생 가족을 위협하는 '폭풍'을 염려하는 편지를 썼다.[45]

빈센트의 마지막 말

빈센트가 죽어가며 누워 있는 동안 가셰 박사는 빈센트에게 꼭 살리겠다는 말로 위로하려 했다. 그 말에 빈센트는 "그러면 다시 해야 한다"라고 답했다.[46] 마지막 숨을 쉬기 몇 분 전 빈센트는 테오에게 "나는 이렇게 가고 싶었다"라고 말했다.[47] 그리고 테오도 누이 리스에게 "그 자신이 죽고 싶어 했다"라고 전했다.[48]

빈센트의 마지막 시간 동안 그의 침대 곁을 지켰던 테오는 총기 사건이 자살이었다고 완전히 믿고 있었다. 두 형제는 서로를 너무나 잘 알았고, 평생 어려운 시기에 서로에게 마음을 털어놓았다. 빈센트가, 목숨이 꺼져가

고 있던 상황에서 동생을 오도할 생각을 했거나 거짓말을 할 수 있었다는 것은, 그리고 잠깐 알았던 이들을 과실치사든 살인이든 범죄로부터 보호하려 했다는 것도 상상하기 어려운 일이다. 그가 거짓말을 했다면 형을 잘 아는 테오가 뭔가 잘못됐음을 분명 알아차렸을 테니 말이다.

만일 테오가 빈센트의 자살 여부에 대해 아주 조금이라도 의심스러워했다면 절대 그 문제를 포기하지 않았으리라. 형의 죽음은 이루 말로 표현조차 할 수 없는 상실이었으니 말이다.[49] 그 죽음이 다른 사람의 책임이었다면 테오는 분명 그 문제를 끝까지 추적했을 테고, 당연히 가셰 박사와 상의하며 의학적, 법적 조언을 구했을 것이다. 박사 역시 친구가 다른 사람이 쏜 총에 맞았다는, 마을에 살인범이 있을 수 있다는 어떤 암시라도 받았다면 큰 우려를 보였을 게 틀림없다. 그리고 만에 하나라도 자살이 아니라는 의혹이 있으면 즉시 경찰 당국에 알리고 사후 부검을 시행해야 한다는 조언을 했을 것이다.

당시 모든 사람이 자살이라고 믿었다

가셰 박사는 의심의 여지 없이 자살이라고 믿었다. 총기 사건 몇 시간 내에 테오에게 편지를 쓰며 그의 형이 "자신에게 상처를 입혔다"라고 전했다. 박사는 갑작스러운 충격을 피하기 위해 세심하게 말을 고르며 그 소식을 조심스럽게 알리고자 했다. 하지만 그의 일기에는 명확하고 간결하게 "반 고흐의 자살"(그림3)이라고 기록되어 있다.[50]

사건 다음날 박사는 많은 시간을 빈센트와 보내며 그와 이야기를 나누었고 상태를 지켜보았다. 상처와 총알 궤적으로 미루어봤을 때 멀리서 쏜 총에 맞았다는 어떤 흔적이라도 있었다면 이 문제를 더 자세히 살펴보았을 것이다. 프로이센·프랑스전쟁 경험을 통해 총상에 대해 상당한 지식을

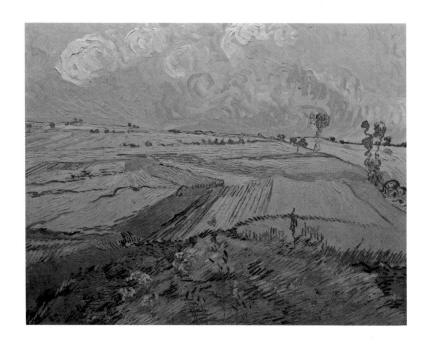

그림111 「비 내린 뒤 밀밭」, 캔버스에 유채, 73×92cm, 1890년 7월, 카네기미술관, 피츠버그, F781

갖고 있던 박사는 빈센트가 사망한 지 몇 시간 지나지 않아 시신을 보았고, 일말의 의혹이라도 있었다면 상처를 더 면밀히 검사했을 것이다. 그리고 실제로 총알도 제거했을 터이다. 2주일 후 그는 테오에게 편지를 쓰며 '자살'이라는 단어를 분명하게 사용했다.[51]

경찰 두 사람이 빈센트와 라부에게 간단한 질문을 했고 그들도 자해로 결론을 내렸다. 베르나르는 "찾아온 경찰들이 침대로 가서 빈센트가 저지른 잘못된 행동에 대해 그를 비난했다"라고 기록했다.[52] 경찰도 혹여 살인이나 과실치사일 가능성에 대해 의심이 갔다면 분명 가셰 박사와 테오에게 질문을 하는 등 수사를 이어갔을 것이다.[53] 마찬가지로 시장인 카팽도 사망신고 당시 어떤 의문도 제기하지 않았던 것으로 보인다. 테시에 신부도 성당 장례식과 영구차를 거부했던 것을 보면 자살이라 믿었음이 분명하다.

장례식에 참석했던 빈센트의 화가 친구들도 그의 죽음을 자살로 받아들였다. 베르나르는 테오, 가셰 박사, 라부와 길게 이야기를 나누었고, 다음날 오리에게 빈센트가 "스스로에게 총을 쏘았다"라고 편지했다. 그는 또한 "그의 자살은 절대적으로 계산된 것"이었고 "완전히 명징한 상태에서" 행한 행동이었다고 덧붙였다.[54] 베르나르는 더할 수 없이 명확하게 표현했다. 가까운 친구로서 3명의 중요한 목격자와 이야기를 나눈 후 어떤 의혹의 여지가 있었다면 분명 편지에 좀더 주저하는 표현을 사용했으리라. 시냐크와 고갱도 장례식에는 참석하지 않았지만 자살이라고 믿었다.[55]

현존하는 아르튀르 라부의 증언은 없지만 1950년대에 그의 딸 아델린 (사건 당시에는 겨우 열두 살이었다)이 기억을 더듬어 "빈센트가 자신을 쏘았다"라고 말했는데[56] 그녀가 회상한 내용은 아마도 부분적으로는 아버지가 들려준 이야기를 바탕으로 삼았을 것이다. 또다른 죽음의 목격자인 히르스허흐는 1911년, 빈센트가 자신에게 한 이야기를 기록했다. "들판에서 내가 나를 해쳤어. 총을 쏘았다고."[57] 21년이라는 세월이 흐른 후이기는 하지만 같은 여인숙 동료의 죽음은 충격적인 사건이었고 여전히 기억 속에 각인되어 있었을 터이다.

곧 이어진 신문기사에도 자살이 아닌 다른 무엇이 있을 거라는 흔적은 없다(그림110). 사용한 어휘는 다르지만 신문은 모두 비슷한 내용을 전하고 있다. "그는 자살하려 했다"(『르프티 파리지앵』『르프티 모니퇴르 위니베르셀』『르레지오날』), "그는 총 한 발을 발사했다"(『르프티 프레스』), 그리고 "그 화가는…… 총을 쏘았다"(『라브니르 드 퐁투아즈』『레코 퐁투아즈』). 총을 발사하거나 쏜 행동이 이론적으로는 사고였을 수 있으나, 자살이 죄악으로 여겨졌기 때문에 약간 약화시켜 단어를 선택한 것이라 짐작한다. 언론보도 중 다른 사람의 연관성을 암시하는 내용은 없었다.

당시 주변 중요 인물 모두 자살이라 믿었다. 가셰 박사, 여인숙 주인 라부, 경찰 리고몽, 시장 카펭, 사제 테시에, 친구 베르나르, 6명의 신문기자, 그리고 가장 중요한 인물인 테오도 그렇게 생각했다. 이들 중 누구도 빈센트가 스스로 자신을 쏘았다는 데에 조금이라도 의심을 가진 사람은 없었다.

자살이라는 행위는 복잡하며 단 하나의 이유로 인한 경우는 드물다. 빈센트의 경우, 삶을 마감하기로 한 결정에 간단한 이유는 없어 보일지도 모른다. 앞서 5년 전에 그의 아버지가 세상을 떠났을 때 빈센트는 "죽는 것은 어렵지만 사는 것은 더 어렵다"라고 말했다.[58] 오랫동안 사회로부터 거부당하고 있다는 느낌에 괴로워했고 그래서 동생에게 더욱 의존하고 있었던 그였기에 테오의 문제 때문에 근심이 많았다. 판틸보르흐와 메이덴도르프는 자살의 중요한 원인이 "내적 만족을 전혀 얻을 수 없다는 빈센트의 생각"이라고 믿는다.[59]

마지막 몇 달 동안 빈센트의 외로움이 그의 정신을 갉아먹었을 것이다. 1889년 요양원에 있던 시기에 그는 빌에게 편지를 써서 귀 절단 사건과 이어지는 그의 정신 발작 이후로 "들판에 나가면 외로움이 나를 사로잡아 너무나 두려워지고 나는 밖으로 나가는 일을 주저하게 된다"라고 토로했다. 그는 해결 방법에 대해 이렇게 설명하기도 했다. "살아 있음을 조금이라도 느끼는 순간은 그림을 그리며 이젤 앞에 있을 때 뿐이다."[60] 총기 사건 2주 전 그는 오베르의 밀밭(그림111)을 묘사하며 "슬픔, 극도의 외로움"을 표출했다(그림109).[61] 빈센트가 치명상을 입은 다음날 테오도 괴로움을 토해냈다. "형은 외로웠고, 때로는 형이 견뎌낼 수 없을 정도였을 테지."[62]

CHAPTER
18

테오의 비극

사랑하는 내 동생(테오)…
어떤 그림들을 그려내는 작업에
네 역할이 있고, 그런 그림들은
불운 속에서도 차분함을 유지한다.[1]

빈센트의 피 묻은 옷을 정리하는 중에 주머니에서 종이 한 장이 발견되었다. 가지고 다니기 쉽게 단정하게 세 번 접혀 있었는데(그림112), 보내지 못한 편지의 초안이었다. 일반적인 '유서'는 아니었지만 빈센트가 발견되기 바라는 마음에서 의도적으로 마지막 여정에 지니고 있었는지, 무심코 주머니에 넣어둔 것인지는 우리로서는 알 길이 없다. 종이 위에 테오는 연필로 이렇게 써넣었다. "7월 27일 형이 갖고 있던 편지, 그 끔찍한 날."[2]

빈센트가 스스로 목숨을 끊은 이유를 직접적으로 설명하고 있지는 않지만 이 편지 초안은 그가 방아쇠를 당기기 나흘 전 고민했던 문제 일부를 보여준다. 7월 23일에 쓴 이 글은 그날 보낸 편지의 초안이기는 하지만 테오가 실제로 받은 편지와는 그 내용에 차이가 있다. 테오에게 보낸 편지는 좀더 낙관적이었다.[3]

보내지 않은 편지 초안에서 빈센트는 '위기' 상태에서 편지를 쓰고 있노

그림89 「비 내리는 오베르 풍경」(부분),
웨일스국립미술관, 카디프

라 고백한다. 테오가 보내주는 충실한 지원에 대해 고마움을 표하며 그는 동생이 그림을 '그려내는 작업'에 효과적으로 역할을 했다고 너그러이 말한다.[4] 그가 자신의 소명에 집착하게 되었다고 인정하면서 죽은 화가들의 작품이 비싼 금액에 팔리고 살아 있는 화가들이 희생하고 있는 부당함에 대해서도 불평했다.

빈센트의 방에서 보내지 않은 편지를 발견한 테오는 당혹스러운 마지막 문장에 고뇌했을 것이다. "나는 목숨을 걸고 내 작품을 하고, 그러면서 내 이성은 반쯤 침몰했다. 그래, 그렇지만 너는 그런 종류의 딜러는 아니다. 내가 아는 한, 판단할 수 있는 한, 나는 네가 정말 인간적으로 행동한다고 생각한다. 그러나 네가 할 수 있는 건" 초안은 여기서 끝나고(종이에는 상당한 여백이 남았다) 마지막 단어 뒤에는 마침표가 없다. 빈센트가 자신의 생각을 온전히 다 표현한 것인지, 아니면 문장 중간에 무슨 일로 중단할 수밖에 없었던 것인지는 분명하지 않다.

테오에게 보낸 편지에는 그가 그주에 완성한 그림 4점의 작은 스케치가 포함되어 있어 그의 놀라운 작업 속도를 증명한다. 편지를 받은 테오는 요하나에게 이렇게 쓴다. "형이 자기 그림 한 쌍을 살 수 있는 사람을 찾을 수 있다면 좋겠지만 아주 오랜 시간이 걸릴 것 같아 걱정스럽소."[5] 가장 중요한 메시지는 빈센트가 실제로 보낸 편지에 물감 주문이 있었다는 사실이다. 이는 그가 당장 생을 끝낼 의도가 전혀 없었다는 증거다. 불과 몇 시간 간격을 두고 쓴 두 편지의 차이는 빈센트가 감정 기복에 취약한 상태였음을 뚜렷이 보여준다.

그런데 화가의 주머니에서 발견된 보내지 않은 편지의 초안 종이에 상대적으로 주목받지 못한 부분이 있다. 바로 몇 개의 짙은 갈색 얼룩인데, 초기 반 고흐 전문가들은 이에 대해 언급하기 꺼려했지만 피가 묻은 흔

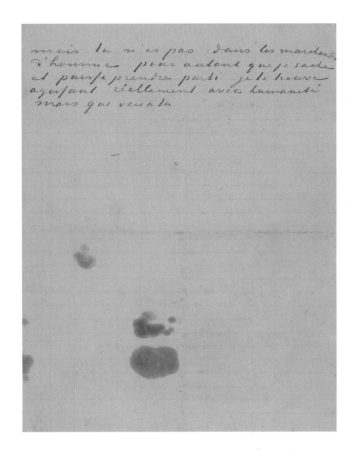

적일 수 있다. 현재까지 확인된 바는 없으나 그간 발전된 과학기술을 통해 좀더 확실한 결과를 얻을 수 있을지도 모른다. 그렇다면 DNA 샘플 추출이 가능한지 새로운 질문이 떠오른다. 불가능할 수도 있으나 빈센트의 DNA 정보를 얻는다면 그의 질병과 그가 유전적 요인으로 고통을 겪었는지 여부를 알 수 있을 것이다.

사랑하는 형을 땅속에 묻는 일은 테오에게 큰 충격을 안겼다. 형의 부상을 알고 달려와 침대 곁을 지킨 지 겨우 이틀 만에 장례를 치렀다. 장례식이 끝나고 고작 몇 시간 후 테오는 슬픔에 젖은 채 처남인 안드리스와

기차를 타고 파리로 돌아왔다. 요하나는 여전히 그녀 가족과 함께 네덜란드에 머물고 있어 그의 곁에 없었기에 테오 혼자 고통을 감당하기란 무척 힘들었으리라. 테오는 그간 일어난 일을 조심스럽게 설명하는 일이 쉽지 않아 요하나에게 곧장 편지를 쓰지 못했다.

장례가 끝나고 이틀이 지난 후에야 테오는 소식을 전해야겠다고 느꼈다. "다행히도 내가 오베르에 도착했을 때 형은 아직 살아 있었고 나는 끝까지 그의 곁을 떠나지 않았소. 모든 것을 글로 다 쓸 수가 없구려. 곧 당신과 함께 있게 될 테니 그때 모든 얘기를 당신에게 들려주겠소."[7] 요하나는 비탄에 빠져 테오에게 답장을 썼다. "지난번 그에게 인내심을 보여주지 못했던 것이 너무나 유감입니다" 그리고 "우리와 함께 있었을 때 내가 좀 더 친절했었더라면 좋았을 것을!"[8]

8월 3일 테오는 네덜란드로 가서 어머니 아나와 요하나의 부모에게 이 비극을 자세히 알렸다. 그는 가셰 박사가 그린 빈센트의 임종 초상화(그림 102)를 가지고 갔고, 어머니가 5년 가까이 보지 못한 장남의 얼굴 그림을 보며 얼마나 가슴 아파했는지 모른다며 훗날 기록했다.

8월 중순에 요하나와 함께 파리로 돌아온 테오의 최우선적인 관심은 빈센트의 작품 전시회를 준비하는 일이었다. 그는 형의 작품이 제대로 인정받지 못하고 있다고 확신했다. 그는 친구에게 이렇게 말했다고 한다. "우리 형이 가장 위대한 천재 중 한 명이며 언젠가 베토벤 같은 사람과 비교된다 해도 나는 놀라지 않을 걸세."[9] 그는 우선 가장 먼저 폴 뒤랑뤼엘과 만남을 가졌다. 뒤랑뤼엘은 당시 몇 명 없는 인상주의 화가 딜러였다. 8월 20일 그가 빈센트의 작품을 보러 왔다.

같은 날 저녁 가셰 박사가 와서 함께 저녁식사를 하고 자정까지 머물렀다. 박사는 이미 위로의 편지를 보내 빈센트의 예술적 상상력에 큰 찬사를

보냈었다. "매일 그의 작품들을 바라봅니다. 거기서 항상 새로운 아이디어를 발견하게 됩니다."[10] 요하나는 그녀의 부모에게 그날 저녁에 대해 이렇게 얘기했다. "테오는 우리가 그를 아주 잘 대접해야 한다고 단단히 마음먹고 있었어요. 그가 빈센트와 테오에게 너무나도 친절했기 때문입니다. 빈센트의 죽음으로 박사가 큰 충격을 받은 듯했어요. 그가 아내와 사별한 이후 그런 일은 처음이었던 겁니다."[11]

뒤랑뤼엘은 처음에는 관심을 두었지만 그림을 본 후 생각이 달라졌고, 테오는 계획에서 욕심을 줄여야 했다. 그와 요하나는 생각을 바꿔 지금 집과 같은 거리에 있는 조금 더 큰 아파트로 이사하기로 한다. 테오는 새 아파트에 이사 들어가기 전 그곳에서 빈센트 작품 개인전을 제안한다. 베르나르의 도움을 받아 그는 탕기 영감 다락에 있던 빈센트의 그림들을 가져왔다. 테오가 아직도 깊은 슬픔에서 벗어나지 못하고 있음은 당연했다. 9월 22일 요하나의 오빠 안드리스는 그의 부모에게 이렇게 전했다. "그는 몹시 우울합니다. 빈센트를 잃은 일에 크나큰 충격을 받았습니다."[12]

아파트 전시회는 그간 열린 가장 큰 반 고흐 개인전이었다. 거실, 침실, 작은 창고에 그림 "몇 백 점"이 걸렸다.[13] 베르나르는 빽빽하게 그림이 걸려 "아파트가 미술관 전시실들처럼 보였다"고 기록했다.[14] 그런데 9월 말 준비된 이 전시회는 초대받은 사람에게만 개방된 것으로 몇몇 친구와 미술계 인사들만 참석했다. 그리고 테오와 요하나는 이 새 아파트로 이사가지 못하고 말았다.

전시회가 열린 지 며칠 만에 불행이 닥친다. 10월 4일 저녁, 요하나의 28번째 생일에 테오는 신경쇠약 증상을 보이기 시작한다. 상태는 급속도로 나빠졌다. 엿새 후 안드리스는 절망에 빠져 가셰 박사에게 조언을 구하는 편지를 쓴다. "모든 것이 그를 힘들게 합니다…… 형의 기억이 그를 떠

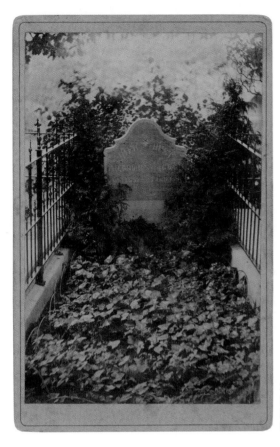

그림113 테오의 원래 무덤
(1891~1914), 수스트베르헌
묘지 사진, 위트레흐트,
반고흐미술관 기록물보관소[15]

나지 못하고…… 제 누이는 지쳐서 무엇을 해야 할지 모르고 있어요."[16]

상황은 곧 훨씬 더 악화된다. 믿기 어려워 보이지만 카미유 피사로에 따르면, 테오가 "폭력적이 되어 사랑하는 아내와 아이를 죽이고 싶어했다"는 것이다.[17] 이 사건에 대한 더 구체적인 이야기는 기록에 없지만 병원 입원은 불가피했다. 요하나의 생일로부터 불과 여드레 후 테오는 요양원에 들어갔고 그로부터 이틀 후 정신 질환자 진료소인 메종에밀블랑슈로 옮겨졌다. 그는 심각한 망상을 겪었고 어느 시점에 이르러서는 성인 남자 7명이 그를 붙들고 안정시켜야 했다.

그림114 빈센트 빌럼 반 고흐
(반 고흐의 조카), 두 살 때 사진,
1892년, 요하네스 헤네크빈 촬영,
11×7cm, 암스테르담, 반고흐
미술관 기록물보관소

테오에게 마비성 치매라는 진단이 내려졌다. 매독이 원인으로 종국에는 혼수상태에 빠졌다가 사망에 이르는 끔찍한 질병이었다.[18] 요하나는 남편을 위트레흐트의 정신의학병원으로 옮기기로 결정한다. 11월 17일 그는 환자용 구속복을 입은 채 2명의 호송인과 함께 기차로 네덜란드로 이송된다.

병원에 도착했을 때 열병으로 착란상태였던 테오는 벽에 완충재를 부착한 병실 안 침대에 묶여 지내야 했다. 먹는 것도 힘들어 자주 구토했고 대소변도 조절하지 못했다. 그는 거의 걸음도 걷지 못했고 말하는 것도 갈수

록 어려워졌다. 6주 만에 그는 평범한 삶에서 완전히 추락하여 망가지고 말았다.

요하나는 갑자기 그런 상태가 된 남편을 보고 큰 충격을 받았다. 병원 입원 일주일 후 그녀는 위트레흐트 정신병원을 방문했으나 테오는 테이블과 의자를 밀어버렸고 그들의 짧은 만남은 폭력적으로 끝나고 말았다. 12월 초 요하나가 다시 찾아왔을 때 그녀의 방문은 테오의 공격성을 더욱 촉발시켰다. 12월 9일 테오의 의료 기록은 "그의 상태는 모든 면이 극도로 비참하며 지금으로서는 가망이 거의 없다"라고 보고하고 있다.[19] 요하나가 크리스마스 직전 다시 한번 방문했지만 면회가 거절되었다. 그의 상태가 너무나 나빴고, 그는 심지어 그녀가 가져온 꽃도 그 즉시 모두 망가뜨렸다. 3주 후 요하나가 다시 찾아갔을 때 테오는 이전보다는 차분해졌지만 그녀의 존재를 무시했다.

요하나의 마지막 방문은 1891년 1월 25일이었다. 의사가 임종에 가까워졌다고 판단해 그녀를 부른 것이었다. 테오는 그날 밤 10시 30분 숨을 거둔다. 의사들은 부검을 제안했지만 요하나는 허락하지 않았다. 나흘 후 테오는 위트레흐트의 수스트베르헌 시립묘지에 묻혔다. 결혼생활은 2년도 채 되지 않았다. 요하나는 테오가 빈센트를 위해 그랬던 것처럼 묘지에 담쟁이덩굴을 직접 심었다. 남편의 살이 썩어가며 담쟁이의 자양분이 되어줄 거라 믿었다(그림113).[20]

여기서 중요한 질문 한 가지가 있다. 아직 거의 조사가 이루어지지 않았지만, 빈센트가 5월 프로방스에서 돌아왔을 때 테오가 자신이 불치병인 매독에 걸린 사실을 인지하고 있었는지 여부다.[21] 테오는 몇 달 동안 기침과 다른 증상으로 고생하고 있었고 자주 여러 의사를 찾아갔었다.

마비성 치매의 증상은 일반적으로 사망 2~3년 전에 나타나므로, 테오

종말

가 1890년 5월 즈음에는 자신의 상태의 성질을 알았을 가능성이 크다. 만일 그렇다면 그는 그것이 불치병이며 종국에는 파국에 이르리라는 사실 또한 깨달았을 수 있다. 20세기가 되고도 수십 년이 지나서야 페니실린이라는 간단한 치료법이 나왔으니 말이다.

만일 테오가 매독에 걸렸다는 사실을 알았다면 빈센트에게 이야기했을까? 오랜 세월 그들은 삶의 내밀한 부분까지 이야기를 나누었고 거기에는 건강 문제도 포함되어 있었다. 따라서 5월이나 7월 그들이 파리에서 잠깐 만나 둘만 있을 때 빈센트에게 이야기했을 가능성도 있다. 어쩌면 지나친 억측일지도 모르지만 빈센트가 동생을 잃는다는 엄청난 고뇌에 사로잡혔던 것이라면 그것이 자살 원인 중 하나가 될 수도 있을 것이다.

테오의 장례 1년 후 요하나는 위트레흐트의 남편의 묘지를 찾아갔다. 그녀는 일기에 이날을 이렇게 기록했다. "햇빛 한 줄기가 내가 놓은 장미 위에 떨어졌다. 우리가 결혼한 날 그가 내게 주었던 장미와 같은 것이다. 그곳은 너무나 조용하고 평화로웠다. 나는 차가운 흙 속 그의 곁에 누워 거기 머물고 싶었다."[22]

그날 저녁 일기를 쓰면서 그녀의 생각은 옆에 자고 있던 두 살배기 아들(그림114)에게로 향했다. "집 주위로 바람이 울어댄다. 밖에도 폭풍이 불어 다행이다. 마치 뒤끓는 내 속처럼. 그러나 아이는 포근하고 따뜻하고 안전하게 침대에 누워 있다. 테오, 내 사랑, 친애하는 나의 남편, 아이를 잘 돌보고 잘 보살피겠어요, 내 모든 힘을 다해서. 당신을 생각하니 힘이 됩니다…… 내 사랑, 내 사랑, 왜 우리를 그리 일찍 떠났나요?"[23]

PART 3

명예와 부

전설의 탄생

화가의 생애에서 죽음은 어쩌면
가장 어려운 일이 아닐지도 모른다.[1]

"현대미술사에서 가장 감동적이고 놀라운 장麈 중 하나."[2] 미술사가 존 리월드는 빈센트 반 고흐가 명예를 얻어가는 극적인 장관을 이렇게 묘사했다. 빈센트는 생전에는 그가 그린 작품 수천 점 중 단 한 점밖에 판매하지 못했다.[3] 그 그림은 아를 풍경인 「붉은 포도밭」이었고, 1890년 2월 벨기에 화가 아나 보슈가 구입했다.[4]

빈센트가 그림을 팔지 못한 것이 그가 사실상 생전에는 거의 알려지지 않았기 때문이라고 많이들 추측하지만, 이것이 전적으로 사실이라고 할 수는 없다. 적어도 그의 말년 시절은 그렇다. 그는 파리의 진보적인 앵데팡당 전시회에 참여하면서 1888년에는 3점, 1889년에는 2점, 1890년 3월에는 10점을 전시했다. 1890년 1월에는 벨기에의 비슷한 성격의 그룹인 레뱅의 브뤼셀 전시회에 8점을 전시했다.

빈센트의 작품은 그의 생애 마지막 7개월 동안 적어도 19개 신문과 잡

지에 리뷰가 실린 것으로 확인되는데, 이는 오늘날 가장 유망한 화가에게도 기쁜 기록이라 할 만하다.[5]

작품에 대한 언급은 겨우 문장 한두 줄뿐인 경우가 많았지만, 오리에는 1890년 『메르퀴르 드 프랑스』 1월호에 열정적으로 6쪽에 달하는 비평을 썼고, 반 고흐가 "너무 단순하고 너무 난해한" 이중적인 면을 다 가지고 있으나 "그의 형제들인 진정한 화가들"은 그를 이해한다고 결론지었다.[6]

놀랍게도 이들 비평 중 극히 일부만 반 고흐 형제가 주고받은 편지에 언급되었기에 어쩌면 빈센트는 비평 중 상당수는 모르고 있었을 수도 있다. 빈센트는 프로방스에 있었기 때문에 슬프게도 자신의 작품이 걸린 4개의 주요 전시를 하나도 보지 못했다. 그래서 그는 동시대인들과 함께 전시된 자신의 그림을 보며 격려를 얻거나 기쁨을 느낄 기회가 없었다.

그림115 에밀 베르나르, 「반 고흐 초상」, 1887년 자화상을 모티프로 삼은 그림, 『오늘의 남자』 표지, 1891년 7월

빈센트의 비극적 죽음에 대해서도 적어도 9개의 부고 기사가 있었다(그의 자살을 보도한 기사도 7개나 있었다).[7] 테오가 받은 위로의 편지들 역시 빈센트가 동료들에게서 받았던 존경을 보여준다. 카미유 피사로는 빈센트를 "화가의 정신"이라고 표현하며 "젊은 세대들이 그의 죽음을 깊이 실감"하고 있다고 말했다. 모네는 "막대한 손실"에 대해 썼고, 툴루즈로트레크는 "내게 참으로 좋은 친구였고 그는 열정적으로 애정을 표현하려 했다"라고 회상했다.[8]

명예와 부

테오가 사망한 후 가장 충실한 친구와 동료들이 빈센트의 작품을 홍보하기 위해 모였다. 테오의 아파트에 그의 작품을 걸었던 베르나르가 가장 적극적으로 지원에 나섰다. 1891년에 베르나르는 『오늘의 남자』(그림115)에 삽화와 함께 빈센트의 생애에 관한 짧은 글을 썼고, 벨기에 잡지 『라 플륌』에도 추모의 글을 실었다.[9] 이듬해 그는 딜러들을 위한 첫번째 반 고흐 개인전을 열었는데, 파리 르바르크드부트빌갤러리에서 작품 16점을 전시한 소박한 개인전이었다. 그후 그는 1893년에 『메르퀴르 드 프랑스』에 빈센트의 편지 일부를 공개했는데 결국 13개월에 걸쳐 연재하게 된다. 베르나르는 그해 카이로로 이주하여 1904년까지 머물지만, 돌아온 후에는 친구로부터 받은 편지를 모두 모아 1911년에 『빈센트 반 고흐의 편지』를 출간한다.[10]

그림116 반 고흐 전시회 포스터,
시립미술관, 암스테르담, 1905년 7월

그런데 고갱의 글들은 전혀 도움이 되지 못했다. 테오에게 보낸 위로의 편지에서 그는 빈센트가 "진중한 친구였고…… 우리 시대 보기 드문 화가"라고 썼지만,[11] 베르나르에게는 전혀 다른 어조를 보였다. 빈센트의 사망 소식을 듣고 고갱은 "그의 죽음이 슬픈 일이긴 하나, 나는 아주 비탄스럽지는 않네. 그렇게 될 줄 알았고, 이 불쌍한 친구가 광기로 고생하고 있다는 것도 알았지. 지금 죽은 것이 그에게는 큰 행복이네. 불행을 끝내주는 일이니까"[12]라고 말했다.

두 달 후 고갱은 또 베르나르에게 편지를 보내 그들 둘 다 빈센트의 작품을 좋아하지만 공개적으로 그것을 인정해서는 안 된다는 말도 전하는데, "빈센트의 동생이 같은 상태인데 빈센트와 그의 광기를 추억하

는 것은 전적으로 부적절한 일이네! 우리 그림이 광기라고 말하는 사람들이 많지 않은가. 우리에게도 피해가 되고 빈센트에게도 좋은 일이 아닐세"라고 했다. 그는 베르나르가 또다른 전시회를 계획하는 결정에 반대하며, "바보 같은 짓"이라 일갈했다.[13]

가장 끈질기게 성공적으로 빈센트의 작품을 홍보한 사람은 단연코 테오의 아내 요하나였다(그림117, 118). 최근 연구용으로 공개된 그녀의 일기에서 그녀는 결혼생활을 이렇게 회상했다. "1년 반 동안 나는 지상에서 가장 행복한 여자였다. 길고 아름답고 멋진 꿈, 사람이 꿈꿀 수 있는 가장 아름다운 꿈이었다. 그다음 이어진 것은 이루 말로 표현할 수 없는 고통이어서 감히 언급할 수가 없다."[14]

빈센트 사망 1주기에 그녀는 완전히 상실감에 빠져 있었다. 요하나는 그날 늦은 저녁 비바람이 부는 어두운 거리를 걸었다. "나는 다른 사람들 집에 켜진 불을 보았고 끔찍할 정도로 외롭고 버림받은 기분이었다. 그는 얼마나 자주 이런 기분이었을까?" 그해 테오도 세상을 떠나면서 그녀에게는 두 가지 유산이 남겨졌다. "아이와 함께 그는 내게 또하나의 과업을 주었다. 바로 빈센트의 작품이다. 그의 그림을 가능한 한 많이 보여주고 진가를 인정받도록 해야 한다. 테오와 빈센트가 수집한 보물들을 아이를 위해서라도 온전히 지키는 것, 그것 역시 내가 할 일이다."[15] 이는 그녀가 사랑으로 기꺼이 나선 일이었고 이후 이 일에 평생을 바쳤다.

테오의 죽음으로 요하나는 회화 400점 정도와 드로잉 수백 점을 물려받았다. 남아 있는 빈센트 작품의 거의 절반에 해당했다. 1891년 회화 중

명예와 부

200점이 총 2000길더, 당시 165파운드에 해당하는 가격으로 평가받았다.[16] 오늘날 가치로는 2만1000파운드, 한 작품에 100파운드 정도에 해당한다.

요하나는 빈센트가 세상의 인정을 받기 위해서는 개별 작품을 임대하고 전시회 기획을 돕는 것이 중요하다는 사실을 깨달았다. 첫번째 전시회가 1892년 암스테르담 퀸스찰파노라마에서 열렸는데 그녀가 소장한 회화 100여 점을 전시했다. 요하나가 기획한 가장 중요한 전시는 단연코 1905년에 암스테르담 시립미술관에서 열린 것이었다(그림116). 474점이 걸렸고, 오늘날까지도 반 고흐 전시회 중 가장 큰 규모로 남아 있다. 오베르 회화 29점이 포함되었는데, 그 짧은 오베르 시기 작품의 거의 절반에 해당한다. 화가 사망 후 겨우 15년 만에 고국의 당대 가장 유명한 미술관에서 그런 규모의 회고전이 열리리라고는 빈센트 자신은 상상도 하지 못했을 것이다.

1890년대에 요하나는 작품도 판매하기 시작한다. 이를 통해 자신과 어린 아들에게 필요한 생활비를 얻기도 했고, 더 중요하게는 회화를 점진적으로 퍼뜨림으로써 빈센트의 명성을 쌓아나갔다. 그림 대부분은 진보적인 딜러 네 곳, 파울 카시러(베를린), 앙브로이즈 볼라르와 베른하임 쇤(둘 다 파리), 요하네스 드부아(헤이그) 등을 통해 판매되었다. 1905년 회고전 때까지 요하나는 회화와 드로잉 99점을 판매했고, 1925년 그녀가 사망할 때까지 140점을 더 판매했다.[17]

빈센트가 명성을 얻기 시작했다는 확실한 신호는 그의 작품이 공공 수집품에 들어가기 시작했을 때부터다. 처음으로 그의 작품을 구매한 미술관 두 곳은 우연히 같은 달인 1903년 3월에 구매했고 모두 오베르 회화였다.[18] 빈 분리파는 벨베데레갤러리를 위해 「오베르의 평야」(그림87)를 구입

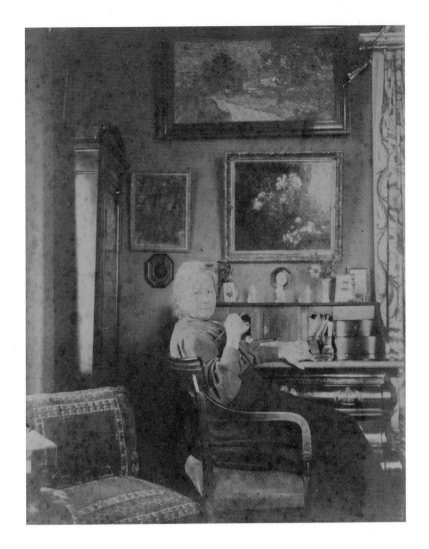

그림118 책상 앞에 앉아 있는
요하나 봉어르, 코닝이네베흐 77번지,
암스테르담, 1910년경, 12×9cm,
반고흐미술관 기록물보관소

했다. 헬싱키 핀란드국립미술관의 일부분인 아테네움미술관은 「오베르의
길」(그림94)을 구매했다.

반 고흐 작품의 가장 중요한 개인 수집가는 헬렌 크뢸러뮐러일 것이다.
그녀는 부유한 독일 실업가의 딸로 네덜란드 사업가와 결혼했다. 1908년
처음으로 반 고흐 작품을 산 후 1929년까지 회화 90점과 드로잉 180점

을 구입했다.[19] 그런데 크뢸러뮐러는 반 고흐의 네덜란드 시기에 집중했고 오베르 작품은 4점만 소장했다.[20] 그녀는 1938년에 네덜란드 동부 오테를로 인근 외딴 황야 지역에 현대미술관을 건립했고, 그 이듬해 세상을 떠났으며 그녀의 시신은 그녀가 가장 좋아하는 반 고흐 작품들 가운데에 놓였다(그림119).

빈센트의 편지 출간은 그의 명성이 커가는 과정에 중요한 역할을 하게된다. 요하나는 처음에는 세상을 떠난 남편, 그리고 시숙과 더 가까워지기 위해 그 편지들을 세심하게 읽었다. 그녀는 1892년 일기에 이렇게 기록한다. "나는 생각 속에서는 테오와 빈센트와 완전히 함께 살고 있다. 오, 그들의 관계는 더할 나위 없이 좋고, 다정하고 사랑으로 가득하다! 그들은 서로를 애처롭게 느끼고 서로를 이해했다!" 이즈음 빈센트에 관해서 출간된 글들은 아주 적었기 때문인지 그녀는 일기 말미에 다음과 같은 질문을 던진다. "누가 빈센트에 관한 책을 쓸 것인가?"[21]

베르나르와 다른 사람들이 몇 년에 걸쳐 편지 일부를 출간하기는 했으나 요하나는 1914년에 이르러서야 네덜란드어와 프랑스어 원본을 모두 엮어 총 세 권짜리 서간집을 공개했다.[22] 그녀는 이렇게 늦게 공개하는 것에 대해 "그가 평생을 바친 작품이 인정받고 제대로 된 평가"를 받기 전에 "그라는 인물에 관심을 갖게 하는 것은 불공정한 일"이라 생각했기 때문이라고 말했다.[23]

초기 전기 작가들이 이미 반 고흐에 대한 이야기를 발굴하기 위해 오베르를 방문하던 시기였다. 프랑스 비평가 테오도르 뒤레가 반 고흐 전기를 출간한 것은 반 고흐 사후 16년이 지난 시점이었으나 그는 일찍이 1900년에 가셰 박사를 방문하여 그림들을 보았었다.[24] 1903년에는 영향력이 더 큰 미술사가 율리우스 마이어그레페가 박사를 방문하고 반 고흐가 박사

의 초상화를 그린 테이블에서 함께 점심식사를 했다. 다음해 마이어그레페는 그의 혁신적인 현대미술 연구서에서 한 장을 반 고흐에게 할애했다.[25] 이후 1921년에 그는 대단히 성공적인 반 고흐 전기를 독일어로 출간하고 이듬해에 영어 번역본도 출간했다.[26] 마이어그레페는 빈센트의 삶을 매우 감상적인 관점으로 표현하며 인정받지 못한 천재라는 점을 강조했는데, 이는 훗날 작가들이 쓰게 될 셀 수도 없이 많은 반 고흐 관련 책의 풍조를 제시하게 된다. 반 고흐 전설의 시작에 책임을 묻는다면 바로 이 독일 작가가 될 것이다.

제1차세계대전 발발 전까지 반 고흐의 작품은 유명 전시회에서 주역을 담당하며 모더니즘미술 발전에 동력이 되었다. 1910년 로저 프라이는 런던의 그래프턴갤러리에서 새로운 길을 개척하는 전시회를 열었다. 이 전시에서 30점에 가까운 반 고흐 작품이 걸렸는데 「가셰 박사의 초상」 첫번째 버전(그림46)과 「까마귀 나는 밀밭」(그림92) 등이 포함되었다. 프라이는 전시

그림119 반 고흐 작품 아래 놓인 헬렌 크뢸러뮐러, 1939년 12월, 크뢸러 뮐러 미술관, 오테를로

명예와 부

회 이름을 결정하지 못하다가 마지막 순간에 가서야 '마네와 후기인상주의 화가들'이라고 명명했는데, 그가 인상주의 후에 등장한 화가들의 작품을 선정했다는 사실에 기초해서 새로운 용어를 만든 것이다. 이는 미술사에 후기인상주의라는 단어가 등장하는 계기가 되었다.

2년 후 쾰른에서 화가와 애호가 모임인 존더분트가 기획한 더 큰 규모의 현대미술 전시회가 열렸다. 반 고흐는 여기서도 130점이나 되는 회화와 드로잉을 전시해 더 중요한 인물로 자리잡게 된다. 이 전시회는 독일의 수집가와 표현주의 화가들에게 영감을 주는 데 큰 역할을 한다. 1900년경까지 반 고흐 작품 대부분은 프랑스와 네덜란드 수집가들이 소장했지만, 1914년에 이르면 독일 개인 수집가들이 회화 120점을 소장하게 된다. 그에 비해 영국은 3점, 미국은 4점, 그 밖의 국가에서 39점을 소장했다.[27]

1913년 아모리쇼로 알려진 뉴욕의 현대미술 국제전시회에서 미국 사회에 반 고흐를 소개한다. 반 고흐의 주요 작품을 포함해 19점이 전시되어 미국 아방가르드 화가와 수집가들에게 깊은 인상을 남겼다. 제1차세계대전이 일어나기 전 반 고흐는 이미 국제적인 명성을 얻었다. 그가 오베르에서 세상을 떠난 지 불과 25년도 채 되지 않은 시점이었다.

반 고흐의 위상이 점점 올라가고 있다는 확실한 신호는 그의 그림이 금박 입힌 액자에 걸려 전시되기 시작했을 때였다. 그는 자신의 그림을 단순한 나무 액자에 넣어 전시하길 원했으나, 1900년대 초기 딜러들은 반 고흐 그림의 상품성을 더 높이기 위해 금으로 둘렀고, 수집가들도 곧 이에 동참했다. 가셰 주니어는 이런 유행을 경멸하는 어조로 요하나에게 말했다. "빈센트의 화폭에 금테를 두르다니 도덕적 야만주의의 행태입니다. 그는 소박하고 겸허한 사람이거늘……'[28]

아버지와 아들

이곳 박사는 내게 매우 친절하다…
아이가 둘인데, 열아홉 살짜리 딸과
열여섯 살짜리 아들이다.[1]

오베르를 찾는 방문객 중에 빈센트가 지금 누워 있는 곳이 원래 묻혔던 자리가 아니라는 사실을 아는 이는 별로 많지 않을 것이다. 그의 무덤은 묘지의 다른 곳에 있었고, 15년 임대 기간이 끝나면서 1905년에 지금의 장소로 옮겨야 했다.[2] 소박한 묘비가 장례식 며칠 후 세워졌고, "여기 빈센트 반 고흐 쉬고 있다, 1853~1890"이라고 새겨져 있다. "여기 쉬고 있다"라는 말이 특히 가슴 아프다. 그는 평생 마음의 평화를 찾아 헤매었지만 성공하지 못했기 때문이다.

최근까지 반 고흐의 첫번째 무덤의 이미지는 알려진 바 없었으나 얼마 전 그림 한 장이 새롭게 발견되었다(그림121).[3] 가셰 박사의 미술학생이었던 블랑슈 드루스가 그린 것으로 관목에 둘러싸인 묘지를 세피아 색상으로 묘사한 수채화다. 유카가 묘비를 거의 가리고 있고, 옆쪽으로 측백나무 두 그루가 높이 솟아 있다. 무덤 주위에 그렇게 큰 식물이 자라는 광경은 낯

그림46 「가셰 박사 초상」(테오를 위한 첫번째 버전 부분), 개인 소장

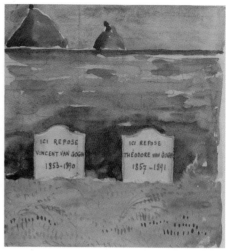

설지만, 1890년대에는 비교적 오베르 묘지 공간이 여유로웠고, 빈센트가 사랑하는 자연에 둘러싸이도록 하자는 의도에서 그렇게 꾸민 듯하다.

처음부터 가셰 박사는 빈센트의 무덤을 보살피는 책임을 맡았다. 묘비를 세우자마자 그는 주변에 해바라기를 심었고, 1950년대까지 그와 아들이 그 전통을 지켰다. 첫 무덤의 유카와 측백나무는 그의 화단에서 옮겨 심은 것으로 보인다. 빈센트가 그린 「가셰 박사의 정원」(그림28)에 두 관목이 두드러지게 눈에 띈다.

1905년 묘지 임대 종료가 다가오자 박사는 요하나에게 편지를 보내 영구 임대가 가능한 무덤으로 옮길 것을 제안한다.[4] 만약 면적이 두 배쯤 되는 곳으로 옮길 수 있다면 테오의 유해를 위트레흐트에서 이장해와 형의 곁에 누일 수 있는 기회가 될 것이었다. 요하나는 빈센트의 유골을 건드린다는 사실이 꺼려졌지만 그래도 빈센트가 남편과 함께 있게 된다면 그것이 최선의 해결책이라는 생각을 하게 되었다. 일의 진행은 박사가 맡았다.[5]

요하나는 1905년 6월 9일 오베르로 향한다. 15년 만의 여정이었다(그

녀와 테오는 1890년 8월 말 혹은 9월에 함께 묘지를 방문했다).[7] 가셰 박사와 그의 아들과 함께 묘지 인부가 빈센트의 썩은 관을 찾는 과정을 지켜보는 일은 대단히 힘든 경험이었다. 가셰 주니어는 훗날 측백나무가 빈센트 몸통 주위에 "뿌리를 뻗어 갈비뼈 사이 공간으로 뚫고 들어가 있었다"라고 묘사했다.[8] 우연히도 이곳은 총알이 가슴을 뚫고 들어간 바로 그 자리였다. 인부는 갈비뼈 주변에 엉킨 나무뿌리를 해체해야 했다.

그리고 두개골이 드러났고, 가셰 박사는 "그 커다란 두개골, 광대뼈, 눈썹뼈"를 관찰할 기회를 얻었다. 그의 아들은 "우리도 모르는 사이 우리는 『햄릿』의 묘지 인부들 장면을 재현했다"라고 썼다. 박사는 두개골을 아들에게 건넸고, 아들은 조심스럽게 새 관의 끝자리에 놓았다. 요하나는 유골 수습이 신속하게 완료되기 바랐지만 박사는 "전체를, 그리고 특히 두개골을 자세히 살펴보기"를 원했다.[9]

그렇다면 총탄은? 장례 전에 빈센트 시신에서 총탄이 제거되었을지도 모르지만, 만일 가슴에 남아 있었다면 갈비뼈에서 측백나무 뿌리를 떼어 낼 때 총탄도 나왔을 터였다. 하지만 박사의 아들은 유골 수습을 상세하게 묘사하면서도 총탄 언급은 없었다. 이것이 증거라고 말할 수는 없지만, 총탄이 1890년 매장 전에 제거되었다는 암시일 수는 있다. 뽑아낸 측백나무는 전해지는 얘기에 따르면 원래 있었던 자리인 박사의 집으로 다시 옮겨 심겼다고 한다. 현관 근처에 심긴 이 나무는 크게 자라 지금까지 생명력을 유지하고 있다.

빈센트의 유해를 옮기며 가셰 박사 부자는 두 형제의 묘지에 청동 메달 설치를 제안했다.[10] 이를 위해 가셰 주니어는 단호해 보이는 모습의 빈센트 얼굴 부조(그림123)를 제작했다. 결국 설치는 이루어지지 않았는데, 요하나가 빈센트의 소박한 묘비와 비슷한 테오의 묘비를 제작해 그 두 사람이 나

그림123 루이 반 리셀(폴 가셰 주니어),
반 고흐 메달, 청동, 지름 40cm, 1905년
주조, 오르세미술관, 파리

란히 안치되는 모습이 가장 적절하다고 판단했기 때문이다.

가셰 박사가 사망하기 전 그의 아들은 반 고흐 형제의 묘지(그림129)를 계속 돌보겠다고 엄숙히 약속한다. "빈센트의 두개골을 잡았던 제 두 손이 이 임무에 가장 적합한 손이 아니겠습니까?"[11] 그런 그이기에 그는 요하나가 테오의 유해를 오베르로 옮겨오길 원했을 때 기꺼이 도울 준비가 되어 있었다 그런데 요하나에게 또다른 비극이 일어나 일이 지연되었다. 1901년 그녀는 재혼을 했는데, 그녀의 새 남편인 암스테르담 화가 요한 코헌 호스할크가 곧 병을 얻어 마지막 몇 달을 병상에 누워 지내다가 1912년 사망한 것이다. 요하나는 1914년 마침내 첫 남편의 유해를 옮기기로 하고, 다행히 전쟁 발발 몇 달 전 그 일을 마무리 지을 수 있었다. 비교적 최근에 겪은 두번째 남편의 장례로 인해 테오의 묘지를 이장하는 일은 더욱 괴로웠으리라 짐작된다.

테오의 유골은 위트레흐트에서 수습되었다. 그사이 가셰 주니어(그림124)는 테오를 위해 빈센트의 묘비와 같은 묘비를 준비하고 이름과 함께 생몰년 1857~1891(그림122)을 새겨넣었다. 요하나는 이 감정적으로 힘든 일을 수행하기 위해 오베르로 돌아왔고 이때는 그녀의 아들 빈센트 빌럼도 함께였다. 그녀는 가셰 박사 가족의 도움에 항상 감사한 마음을 가지고 있었다. "가셰 박사와 그의 자녀들이 보기 드문 애정으로 빈센트의 추억을 계속 지켜주었는데, 빈센트에 대한 애정이 거의 숭배의 형태가 되어 그 순수함과 진정성에 감동을 받았다."[12]

가셰 박사 부자는 묘지를 돌보았을 뿐 아니라 반 고흐의 기억 저장소

아버지와 아들

역할도 했다. 장례식 2주 후 박사는 테오에게 위로의 편지를 보내 그가 "줄곧 당신의 형을 추억했고…… 생각하면 할수록 빈센트가 거인으로 다가온다"라고 말했다.[13] 박사는 또한 장례식 날 얘기했던 그와의 추억담을 언급하며 "당신에게 들려준 이야기들을 글로 옮기기 시작했다"라고도 밝혔다.

테오는 박사의 관심에 기뻐하며 이렇게 부탁했다. "박사님이 형에 관한 연구를 계속한다면 그냥 서랍에 넣어두고 소수의 몇 명만 알고 지나가서는 절대 안 됩니다."[14] 박사는 즉시 글을 쓰는 데 착수하지는 않았지만 대신 빈센트의 삶과 작품에 대한 전체적인 이야기를 담아낼 야심 찬 계획을 세웠다. 출간을 목적으로 하지는 않았고, 박사가 가지고 있는 작품들을 수채화 삽화로 그려 아낌없이 넣고 아들이 직접 글씨를 써서 한 권의 책을 만드는 것이었다.[15]

이 원대한 계획에도 불구하고 반 고흐에 대한 박사의 글 가운데 지금까지 전해지는 것이라고는 1890년 9월에 기록한 단 몇 줄이 전부다. 빈센트의 식습관에 관한 상대적으로 사소한 이야기가 주였다. 빈센트는 "술을 잘마시지 않고 식사도 소박해서 간단한 음식을 찾는다"라며 그가 과일, 채소를 선호하고 빵과 올리브를 함께 곁들이기를 즐긴다고 적고 있다. 그는 와인, 맥주를 조금 마시고 커피는 많이 마신다는 기록도 보인다. 가끔 그는 약간 불쾌한 무언가를 없애버리기라도 하듯이 빨리 먹었다. "때로 그는 말을 많이 하지만" 어떤 때는 "전혀" 하지 않았다. 말을 하지 않을 때면 그의 눈은 "내적인 고뇌를 드러내는" 것만 같았다. 빈센트는 무의미한 수다를 들으면 힘들어했고 물러나 침묵했다.[16]

명예와 부

가셰 박사는 19년을 더 살았지만 원고는 완성하지 못했다. 테오가 걱정했듯이 박사의 작업은 진짜로 '서랍 속에' 버려졌고, 사실상 그의 모든 메모도 사라졌다.[17] 그가 박학하고 작가 친구도 많았던 점을 고려하면,[18] 그가 빈센트와의 만남을 기록으로 남기지 못했다는 사실이 놀랍다. 의사로서(그림120) 그는 당시 의료 기록들도 있었을 터인데 이 역시 남아 있지 않다는 점도 큰 손실이다.[19]

오늘날 가셰 박사는 미술품 수집가로 제일 잘 알려져 있다. 현재 파리 오르세미술관에 걸린 반 고흐 회화 8점만이 그의 소유였다고 알고 있는 경우가 종종 있지만, 실제로는 그 세 배가 넘는 작품을 소장하고 있었다. 그는 원래 반 고흐 회화 26점, 드로잉 14점, 판화 3점과 드로잉이 있는 편지 한 통을 소장하고 있었다.[20]

그런데 가셰 박사는 어떻게 이런 보물들을 모았을까? 단순히 숫자만 보면 음험한 방식의 취득을 의심할 수도 있다. 이러한 의심은 여인숙의 딸인 아델린 라부의 인터뷰로 촉발되었다. 1955년 그녀는 장례식 직후 박사가 아들에게 여인숙의 관 주변에 놓여 있던 그림들을 모두 모으라고 지시했다고 주장했다. "저것들을 말아라, 코코"라고 아들의 어린 시절 별명을 부르며 말했다는 것이다.[21] 그러나 이는 있음직하지 않은 이야기이고, 적어도 그림들을 말았다는 부분은 그럴 가능성이 없다. 그림 대부분은 나무틀에 못으로 박힌 상태였고 일부는 제대로 물감이 마르지도 않았기 때문에 그림을 둥그렇게 말기란 거의 불가능했을 터였다.

빈센트는 최소 회화 3점을 박사에게 준 것으로 알려졌다. 「가셰 박사의 정원」(그림28), 「정원의 마그리트 가셰」(그림50), 그리고 그의 초상화 두번째 버전(그림47)이다.[22] 박사의 의학적 조언과 도움에 대단히 고마워하던 테오가 장례식 날이든, 8월 20일 박사가 파리 아파트를 방문했을 때이든 그에

게 여러 점을 더 선물했을 가능성이 높다.[23]

이 선물은 아마 박사와 개인적으로 친밀한 연관성이 있는 그림들일 것이다. 예를 들면, 「피아노를 치는 마그리트 가셰」(그림73), 「소」(가셰 박사가 동판화로 만든 후) 등이다.[24] 테오는 또한 박사의 아들에게 총기 사건 날 밤 빈센트 곁을 지킨 것에 대한 고마움으로 「일본 꽃병과 장미」(그림66)를 선물했다.[25] 그렇긴 하지만 테오가 박사에게

그림125 유키 소메이, 「폴 가셰 주니어 초상」, 종이에 잉크, 24×35cm, 1924년, 기메미술관, 파리[27]

그 모든 작품을 주었을 것 같지는 않고, 일부는 아마도 10년 넘게 잘 알고 지낸 탕기 영감을 통해 구입한 듯하다.[26] 1890년대 초에는 가격이 여전히 낮아 박사의 예산으로 구입이 어렵지는 않았을 테고, 탕기로부터 샀다면 박사의 소장품 절반 가까이가 오베르에 도착하기 전 파리와 프로방스 시절 작품인 것이 설명된다.[28]

가셰 박사는 여든 살까지 살다가 1909년 그의 오베르 자택에서 심장마비로 사망했다. 그의 시신은 파리의 페르라셰즈 묘지에 묻혔다. 부검 정황은 없는데, 아마도 당시 상호부검협회가 전성기를 지나 회원이 감소하던 시기였기 때문으로 보인다. 요하나는 절절한 애도의 말을 담은 편지를 썼다. "우리는, 나와 나의 아들은 절대로, 절대로 그가 빈센트를 위해 한 일을 잊지 않을 겁니다."[29]

가셰 주니어와 그의 누이 마그리트는 계속 오베르 자택에서 살았다. 1911년 가셰 주니어는 에밀리엔 바지르와 결혼했다. 그녀는 박사의 수집

명예와 부

가 친구 뮈레의 옛 가정부였다. 그들에게는 자녀가 없었고 결혼으로 그의 생활 방식이 크게 변한 것 같지는 않다. 그의 누이는 평생 결혼하지 않았다. 가셰 주니어와 두 여성은 그 집에서 반 고흐 시절과 그다지 다르지 않은 소박한 생활을 이어갔다(그림 126). 1950년대까지도 전기와 상수도가 들어오지 않았고, 전화를 개통한 적도 없었다.[30] 가셰 주니

그림126 거실의 폴 가셰 주니어,
1935~40년경, 비그누 앨범,
오르세미술관, 파리

어는 평생 그의 아버지의 옷을 입었다고 전해지는데, 그중에는 1870년 보불전쟁 때 박사가 입었던 코트도 포함되어 있었다.[31]

가셰 주니어가 1895~98년 단기간 농업공학을 공부한 적은 있지만 일을 한 적은 없으며 그의 누이도 마찬가지였다. 그들의 생활 방식은 검소했고, 물려받은 집이 있었으며, 필요한 돈은 이따금 미술작품을 팔아 마련했다. 반 고흐 작품 외에도 세잔, 피사로의 그림을 거의 50여 점 가까이 소장하고 있었고 다른 작품들도 많았다. 박사의 소장품은 오늘날 가격으로 적어도 10억 파운드에 해당한다. 마을 사람들은 정기적으로 가셰 주니어가 꾸러미를 들고 파리로 가는 모습을 보았다고 했는데 딜러를 만나러 가는 길이었을 것이다. "그가 파리를 다닐 때면 값을 매기기 어려운 그 귀한 작품을 팔에 끼고 전철을 타고 다녔다"라고 그의 이웃 크리스틴 가르니에는 회상했다.[32] 그는 반 고흐의 그림들을 1912년경부터 1950년까지 점차적으로 매각했다.[33]

아버지와 아들

폴 가셰 주니어는 20대 초반에 화가가 되고자 했다. 다양한 분야, 드로잉, 동판화, 회화, 조각 등을 연습하면서 아버지가 가장 좋아했던 거장, 세잔과 반 고흐로부터 영감을 얻었다. 1903~10년까지 그는 제한적이지만 성공을 거두어 파리의 앵데팡당에서 몇 차례 전시를 하기도 했다. 그러나 그는 자신만의 스타일을 만들지 못하고 아마추어 화가로 남았으며, 아버지가 세상을 떠나고 제1차세계대전이 발발하면서 그림에 흥미를 잃게 된다.

그는 미술사로 방향을 전환해 아버지 소장품의 주요 화가들의 자세한 카탈로그를 작성한다. 1928년까지 그의 작업이 거의 완성되어 피사로와 다른 인상주의 화가, 세잔, 아망 고티에 각 한 권, 그리고 반 고흐에 대해서는 두 권을 썼다. 타자기로 작성한 그의 원고는 출간되지는 않았다.[34]

1940년대까지 가셰 가족의 소장품은 미스터리로 남아 있었다. 가셰 주니어가 그의 반 고흐 작품 사진 촬영을 허락하지 않았고, 극소수의 미술사가들만 방문을 허락했다. 마을 사람들은 그가 매우 비밀스러운 사람이라고 입을 모았고, 그는 "오베르의 은둔자"로 통했다.[35] 대문은 늘 잠겨 있었고(그림130) 집으로 올라가는 계단에는 "방문객 안 받음"이라는 퉁명스러운 안내문이 걸려 있었다.

가셰 주니어가 비밀스러운 생활을 유지한 이유는 부분적으로는 보안 때문이었다. 값을 매길 수 없는 고가의 소장품을 보호하기 위해 그는 밤에는 침대 옆 테이블에 권총을 두고 잤다.[36] 그런데 더 중요한 점은 그의 비밀스러움이 타고난 성격이었다는 사실이다. 그는 극도로 사생활을 중시했다. 주목할 만한 예외가 한 번 있었다. 그는 일본에 매료되었고, 결국 수백 명의 일본 화가와 미술애호가들이 그의 반 고흐 작품을 보러 왔을 때 환영하며 받아들였다(그림125).[37] 아마도 그들이 너무 멀리서 왔고 잠깐 머물다 떠날 사람들이니 자신의 조용한 생활에 그리 위협이 되지는 않으리라

명예와 부

그림127 피아노 치는 마그리트 가셰,
77세, 1947년[41]

생각했던 것 같다.

그의 집에 걸린 반 고흐 작품들은 분명 엄청난 광경이었을 것이다. 「소용돌이치는 배경의 자화상」(그림6)은 거실에 있었고 「가셰 박사의 초상」(그림47)은 부엌 바로 밖에 있었지만, 그림 대부분은 위층의 전용 방들에 따로 보관되어 있었다.[38] 1891년 방문했던 한 운 좋은 친척은 '작은 루브르' 같았다고 묘사했다.[39] 반 고흐 가족을 제외하면 쉬페네케르 형제 소장품들(대부분 1900년대 초에 흩어졌다)과 후일 구입한 크뢸러뮐러의 수집품 다음으로는 가셰 가족이 세계에서 가장 많은 개인 소장품을 갖고 있었다.[40]

「피아노를 치는 마그리트 가셰」(그림73)은 적절하게도 마그리트의 침실에, 흰색 액자에 넣어져 일본 여성 인물 판화 2점 사이에 걸려 있었다.[42] 1934년에 가셰 가족(그림127)은 너무나도 개인적인 인연을 가진 이 그림을 바젤시립미술관에 판매한다는 놀라운 결정을 내린다.[43] 40년 넘게 집을 떠난 적 없는 그림이었고, 그들에게는 팔 수 있는 수십 점의 다른 작품들이 있었다.

놀라움으로 다가올지도 모르겠으나 반 고흐와 마그리트가 서로 사랑을 느꼈으나 박사가 두 사람 사이를 막았다는 이야기가 있다. 1969년 반 고흐 전문가 마크 트랄보는 이 이야기를 "오래된 소문"이라고 설명했다. 그는 마그리트의 어린 시절 친구라고 주장하는 동네 주민 리베르주 부인의 말을 인용했다. 이 노인의 말에 따르면 박사의 딸은 "그 화가와 사랑에 빠졌던 것을 결코 인정하지 않았다" 그러나 "내가 보기에 그녀의 전반적인 태도에서 그녀의 진짜 감정이 드러나고 있었다."[44] 하지만 이를 좌절된 사랑의 증거라고 하기에는 너무 빈약하다.[45]

그 시절 막 스무 살이 된 마그리트가 귀까지 절단하고 대인관계마저 서툰 서른일곱 살 남자에게, 그것도 정신요양원에서 1년을 지내고 막 나온

사람에게 정말로 매력을 느꼈을까? 빈센트가 그녀의 젊음과 아름다움에 이끌렸다고 해도 그 역시 그의 의도가 아주 조금이라도 드러나면 박사가 알고 거절할 것임을 알고 있었을 터이다. 빈센트가 가장 좋은 관계를 유지하고 싶었던 것은 박사였다. 그리고 박사가 뭔가 눈치챘더라면 딸이 그림의 모델을 하도록 허락했을까? 마그리트는 평생 결혼하지 않고 은둔생활을 했고, 그녀가 동반자를 구했다는 어떤 흔적도 없다. 그리고 무엇보다 반 고흐가 그녀 삶에 그렇게 중요했다면 예순다섯 살의 나이에 왜 거의 평생 자신의 침실을 장식하던 초상화 판매에 동의했겠는가? 리베르주 부인의 이야기는 흥미롭기는 하지만 거의 가능성이 없어 보인다.

그림128 반 고흐의 추억이 담긴 물품 (팔레트, 물감 튜브, 일본 판화, 일본 꽃병 등), 1953년경[46]

　　제2차세계대전이 일어나면서 소장품들이 위험에 놓였다. 가셰 주니어가 독일 폭격(얼마 후 실제로 인근 퐁투아즈가 폭격당한다)과 이어진 1940년 프랑스 점령에 대해 걱정한 것은 당연한 일이다. 그는 벽에서 작품을 모두 떼어 집 뒤편 절벽에 파인 비밀 공간에 숨겼다. 전쟁이 끝날 무렵 가셰 식구들은 모두 노년에 접어들어 있었다. 가셰 주니어의 아내 에밀리엔은 1948년에 사망했고 누이 마그리트는 그다음해에 세상을 떠났다. 가셰 주니어는 건강했지만 가족을 잃는 비극을 연달아 겪은 후 소장품의 미래를 생각하게 된다. 누이가 죽기 몇 달 전 쇠약해진 그녀와 상의한 후 그들은 관대한 결정을 내려 작품을 프랑스 국가에 기증하기로 한다. 그리고 이를 루브르의 큐레이터 르네 위그와 그의 후임자 제르맹 바쟁과 추진한다.

　　1949년 가셰 주니어와 누이는 그들의 가장 훌륭한 반 고흐 작품 2점을 루브르에 기증한다. 당시에는 인근 주드폼갤러리에서 전시되고 있었다. 「소용돌이치는 배경의 자화상」(그림6)과 「가셰 박사의 초상」(그림47), 그리고 기요맹의 자화상도 있었다. 2년 후 가셰 주니어는 「오베르 성당」(그림53)

그림129 빈센트와 테오의 묘지 앞에 선 폴 가셰 주니어, 모리스 자르누 촬영, 1954년

을 기증했는데, 이때는 당시 가치의 일부를 돈으로 받았다.[47] 그는 또한 세잔 3점, 피사로 2점, 모네와 르누아르, 시슬레의 작품도 인계했다. 그는 1954년에 루브르에 마지막 기증을 했는데, 이때 「가셰 박사의 정원」(그림28), 「정원의 마그리트 가셰」(그림50), 「일본 꽃병과 장미」(그림66), 「코르드빌의 농가」(그림31), 「두 아이」 등 반 고흐 작품 5점이 포함되었다.[48] 동시에 그는 세잔의 작품 4점과 피사로의 작품 한 점도 기증했다. 1950년에는 릴에서 가셰 박사가 그림을 동판화로 제작한 것을 바탕으로 반 고흐가 그린 회화 「소」를 릴에 있는 미술관에 기증했다. 이 일련의 기증으로 프랑스 미술관의 반 고흐 작품 수가 두 배로 증가했다.

상대적으로 주목을 조금 덜 받는 다양한 물품도 여러 미술관에 인계되었다. 여기에는 초상화 속 가셰 박사가 썼던 모자, 살페트리에르 요양원의 여성 환자들이 보낸 편지들, 가족의 피아노, 세잔과 반 고흐가 꽃 정물화에 사용했던 꽃병들, 전자기 의료기기, 반 고흐가 사용했던 팔레트(그림128), 가셰 박사 아내의 드레스 몇 벌, 여인숙의 반 고흐 방에 있던 일본 판화, 단두대형을 받은 범죄자 머리 석고상 등이다.[49]

가셰 주니어는 가까운 상속인이 없었고, 경제적으로도 비교적 검소하게 살았기 때문에 미술관 기증으로 그의 아버지를 기리는 것이 현명한 해결 방법이라고 판단했던 듯하다. 사후 유증을 할 수도 있었겠지만 그는 생전에 기증하기로 선택했는데, 그는 소장품을 은닉하고 있다고 비난을 받았고 심지어 그 그림들 중 일부가 가짜라는 소문도 있었던 터라 그로서는 생전에 관대하게 기증함으로써 불명예를 씻고 받아 마땅한 칭송을 듣고

아버지와 아들

싶었을지도 모른다.

가셰 주니어의 의로운 기증이 추진력이 되어 〈반 고흐와 오베르쉬르우아즈의 화가들〉 전시회를 기획할 수 있었다. 대단한 성공을 거둔 이 전시는 1954~55년 겨울 파리 튈를리정원의 오랑주리미술관에서 열렸다. 그가 기증한 작품 모두 전시되어 가셰 컬렉션이 세계적으로 이름을 알리게 되었다. 루브르박물관의 그림들은 1986년 19세기 작품 미술관인 오르세미술관이 개관하면서 그곳으로 이전되었다.

가셰 주니어는 기증을 하면서 마침내 평생의 침묵을 깨고 가족과 반 고흐의 인연, 소장품 이야기를 한다.[50] 1952~54년 그는 일련의 소책자를 집필하는데 가장 중요한 것은 『오베르의 세잔과 반 고흐의 추억』이다.[51] 1956년에는 『인상주의 화가들의 두 친구―가셰 박사와 뮈레』같이 아버지의 미술계 인맥에 초점을 맞춘 저서도 출간한다. 그리고 이어서 서간집 『가셰 박사와 뮈레에게 온 인상주의 화가들의 편지』가 세상에 나온다.[52]

그림130 그의 대문을 내다보는 폴 가셰 주니어, 모리스 자르누 촬영, 1954년

1962년, 가셰 주니어가 사망했을 때 그는 여전히 반 고흐의 오베르 시기를 집대성한 책을 출간하지 못한 상태였다. 그가 1909년 아버지로부터 이어받은 과업이었으나 책 집필을 완성하지 못한 것으로 추측되었다. 가셰 주니어가 사망한 후 수십 년이 지난 1990년, 가셰 박사의 먼 친척인 로제 골베리가 가셰 가족과의 개인적인 사연을 담은 『나의 아저씨, 폴 가셰』를 엮어 냈다.[53] 그는 가셰 주니어의 원고가 실제로

명예와 부

는 완성되었지만 소실되었다는 이야기를 들었다고 썼다.

골베리는 주도면밀하게 다양한 단서를 추적했고 가셰 주니어 사망 몇 달 전 원고가 프랑스의 한 출판사로 넘어갔음을 발견했다. 하지만 아마도 그의 사망이 문제를 복잡하게 만들어서 출판사에서 결국 출간 계획을 포기한 듯하다. 1970년대에 들어 가능성을 타진하며 여러 출판사에서 원고를 검토했으나 모두 거절했으며 정확한 이유는 알 수 없다. 결국 원고는 가셰 주니어의 공증인에게 돌아갔다.

골베리가 연락했을 때 은퇴한 공증인은 처음에는 원고를 기억하지 못했다. 그러던 중 나중에 그의 기록물 속에서 찾아냈다. 마침내 원고는 1994년에 빈센트의 오베르 시기를 연구한 또다른 저자 알랭 모스의 주석을 붙여 『반 고흐가 오베르에서 보낸 70일』이라는[54] 제목으로 출간되었다.[55] 가셰 주니어가 불행히도 중요한 사항 대부분에 출처를 기록하지 않았고 이젠 책이 나온 지도 오래되었지만, 그럼에도 반 고흐의 마지막 몇 주에 대해 중요한 증언을 제공한다.

가셰 주니어는 그가 태어난 집에서 세상을 떠났다. 프랑스 미술관들에 대단히 관대한 기증을 한 후 그는 남은 재산을 오래전 알제리에 정착한 박사의 형제 루이의 후손들에게 유증했다. 루이의 상속인들은 오베르 저택을 현금화하기 위해 시장에 내놓았다. 지방정부에서 구매해 대중에게 개방해야 한다는 압박이 있었으나 이러한 노력은 실패로 돌아간다. 대신 1963년에 한 개인이 구매했는데 다행히 진지한 열정과 사명감을 가진 사람이었다. 미국인 미술사가 어설라 반덴브루크와 그녀의 남편 질스가 집을 구매한 인물들이다. 어설라는 고갱으로 학위논문을 쓴 바 있다. 그들은 1992년에 사망할 때까지 그곳에서 살며 집을 최소한으로 손보는 등 세심하게 관리해 기본적인 구조를 잘 보존했다.

그들 부부가 사망한 후 다시 한번 불확실한 시기가 찾아왔지만 1999년 발두아즈 지방정부가 200만 프랑이라는 비교적 저렴한 가격으로 집을 매입했고, 수리 후 2003년에 작은 미술관으로 대중에 개방했다. 1층과 2층은 종이에 그려진 작품 및 가셰 가족과 관련된 물품들이 전시되었는데, 반 고흐가 박사의 초상화를 동판화로 제작한 버전 한 점도 포함되어 있다. 원래의 가구는 대부분 사라졌지만 당시의 분위기를 살리기 위해 노력한 흔적이 엿보인다. 방문객은 반 고흐가 박사의 초상화와 정원 풍경, 꽃 정물화를 그렸던 정원도 둘러볼 수 있다.

가셰 가족의 나머지 소장품은 상대적으로 잘 보존되지 못해서 여러 차례 경매를 통해 모두 흩어졌다.[56] 16세기 작품에서 가셰 박사와 아들이 직접 제작한 동판화 등 판화 수천 점이 모두 판매되었다. 반 고흐가 너무나 중후하다고 생각했던 가구와 골동품도 오래전에 사라졌다. 집 안의 물품들이 거의 한 세기 동안 가셰 박사와 그의 아들이 소중히 간직해왔던 것이라는 점을 생각하면 좀더 이른 시기에 원래의 모습으로 보존하지 못한 부분은 아쉽기만 하다. 아마도 이는 부분적으로는 가셰 주니어의 은둔 성향 때문인데, 그는 21세기 관광객들이 그의 집을 들여다보는 것을 반기지 않았을 게 분명하다.

가셰 주니어가 프랑스 미술관에 그렇게 관대하게 기증을 했음에도 오랜 기간 가족 소장품을 비밀에 부치고 괴팍한 성격을 보인 탓에 그는 미술계의 비판을 받고 그가 소장한 작품이 가짜라는 모함도 들어야 했다. 그들은 가셰 부자가 둘 다 화가였기 때문에 반 고흐 스타일로 모작을 그릴 수 있었을 거라 주장했다. 박사의 학생이었던 드루스는 반 고흐를 집대성하기 위해 그의 그림을 수채로 복제했고, 나중에는 유채로도 제작했으리라 짐작되었다.

가셰 주니어의 평판 문제는 제2차세계대전 종전 직후 시작되었다. 1947년 시인 앙토냉 아르토는 에세이 『반 고흐―사회의 자살』에서 박사가 반 고흐의 죽음에 일정 부분 책임이 있다고 이야기했다. 명백히 치료를 위해 한 일이 거의 없기 때문이라는 것이다.[57] 몇 년 후 반 고흐 애호가이자 퇴역한 해군 장교 루이 앙프레가 일련의 글을 써서 가셰 박사의 동판화(그림49)와 유채 초상화 두번째 버전(그림47)이 반 고흐가 아닌 박사의 작품이라고 주장한다.[58]

요하나의 아들 빈센트 빌럼은 가셰 주니어와 1950년대 초까지 친구로 잘 지냈지만 그후 관계가 급격히 나빠진다. 빈센트 빌럼은 1925년 요하나가 사망한 후 반 고흐의 유산 관리 책임을 맡는다. 이때 그는 독자적인 직업을 가지려 할 때였고 큰아버지의 명성에 기대어 살 생각이 전혀 없었다. 그는 엔지니어 분야에서 경영컨설턴트가 되었는데, 이름이 같은 큰아버지와 구분하기 위해 당시에는 '엔지니어'로 불리곤 했다. 그러나 전쟁 후 그는 자신의 삶에 더 자신감을 느끼게 되었고 반 고흐 유산 홍보에 더 큰 역할을 담당하게 된다(그림148).

1954년 가셰 주니어는 「요양원의 정원」을 엔지니어가 네덜란드에 세우고자 하는 재단에 주었다. 그런데 이즈음 빈센트 빌럼은 가셰 주니어의 소장품에 점차 의혹을 품기 시작했고, 모작이 있을 거라 생각한 듯하다. 그는 심지어 기증받은 「요양원의 정원」도 진품이 아니라고 여겨 수십 년간 이 작품은 의심을 받는다.[59] 1971년에 빈센트 빌럼은 개인적으로 루브르의 가셰 반 고흐 컬렉션 중 두 작품만이 진품이라는 놀라운 (그리고 상당히 부정확한) 주장을 한다.[60]

주요 반 고흐 카탈로그의 저자 두 사람도 가셰 주니어에게 등을 돌린다. 네덜란드의 반고흐 전문가 야코프바르트 더 라 파일러는 늘 가셰 주니어가

어려운 사람이라 생각했다. 그는 1923년에 처음 가셰 주니어를 방문했는데 그 첫 만남에서 가셰 주니어는 그림들을 보여주었지만 사진이 들어간 카탈로그 집대성을 위한 것이라 얘기했음에도 사진 촬영은 허락하지 않았다. 더 라 파일러는 몇 년에 걸쳐 최초의 반 고흐 카탈로그 레조네 출간 작업을 하고 있었다. 이는 반 고흐가 놀라운 속도로 명성을 얻어가고 있음을 알려주는 반증이다. 그의 네 권짜리 방대한 카탈로그는 1928년에 출간되었는데, 이는 놀라운 성취였다. 완전히 무無에서 시작해서 당시로는 복잡한 일이었던 이미지 수집을 해낸 것이다.[61]

세월이 가면서 더 라 파일러도 점차 박사의 아들을 의심하게 되었고, 1950년대에는 「가셰 박사의 초상」 두번째 버전에 대한 판단을 수정하여 가짜로 결론 내렸다. 하지만 1959년 더 라 파일러가 사망한 후 1970년에 개정된 카탈로그 편집자들은 이 초상화를 진품으로 간주하고 그의 의견을 뒤집었다.[62]

얀 휠스커르도 주요한 반 고흐 카탈로그의 저자이며, 그 역시 가셰 가족과 반목했다. 1977년 휠스커르는 자신의 초판 카탈로그에서 가셰 주니어를 "믿을 만한 출처로 보인다"라고 했지만, 1996년 개정판에서는 입장을 번복하며 그를 "완전히 믿을 수 없는" 사람으로 혹평했다.[63] 2002년 휠스커르가 95세의 나이로 사망한 후, 가셰 소장 회화에 대한 그의 비판은 프랑스 작가 브누아 랑데가 이어가고 있다. 반 고흐 작품을 오랫동안 연구해온 랑데는 일반적으로 이단아로 간주된다. 그는 저명한 반 고흐 전문가들과는 매우 다른 방식으로 접근하면서 전반적으로 검증된 그림 상당수를 가짜로 취급하며 가차 없이 무시된 것들을 옹호한다. 많은 책을 펴낸 저자인 그의 저서로는 박사를 반박하는 내용의 『가셰 사건—익당의 뻔뻔함』 등이 있다.[64]

부분적으로는 이러한 위작 의혹 제기에 반박할 목적으로 1999년에 중요한 전시회가 기획되었다. 〈세잔에서 반 고흐까지—가셰 박사 컬렉션〉이라는 제목이 붙은 전시는 프랑스와 미국 학자 앤 디스텔과 수전 스타인이 큐레이션을 맡았고, 파리의 그랑팔레에서 시작한 후 뉴욕 메트로폴리탄미술관과 암스테르담 반고흐미술관으로 이어졌다. 일반적으로 오르세미술관의 가셰 기증 작품은 미술관 밖으로 나가는 일이 없지만 예외적으로 뉴욕과 암스테르담 임대가 허락되었다.

이 1999년에 열린 전시회를 위해 가셰 박사가 기증한 반 고흐 작품 7점이 프랑스 미술관 연구소에서 철저한 검증을 받았다. 회화 분석가 엘리자베트 라보는 엑스레이 촬영을 통해 본 이들 작품에서 "화가 고유의 단호하고 빠른 붓질의 흔적"이 보인다고 확인했다.[65] 가셰 박사, 가셰 주니어, 드루스의 그림 역시 조사했는데 이 세 아마추어 화가 중 누구도 반 고흐의 것이라고 받아들일 만한 복제품을 만들 능력이 없는 것으로 결론 내렸다. 그들이 복제를 할 때는 윤곽선을 먼저 그리고 색을 칠해 채워갔는데, 이는 마치 번호를 따라 색깔을 칠하는 아이들 색칠놀이 같았다. 비평가들은 프랑스 미술관 전문가들이 진품으로 인정하고자 하는 모종의 이해관계가 있었다고 지적할지도 모르겠으나 이 전시회와 전시 카탈로그는 우리 지식에 크게 기여했다.[66]

가셰 기증품 전시회가 있은 지 벌써 20년이 흘렀고, 기술 검증 프로세스도 급격하게 발전했으니 다시 한번 오르세미술관과 더불어 다른 오베르 작품을 조사해보는 것도 유익한 결과를 가져오리라 생각한다. 이번에는 반고흐미술관도 기술 검증에 참여해야 할 것이다. 이곳의 전문가들이 엄청난 전문성을 축적했기 때문이다. 바라건대, 이런 맥락으로 가셰 기증품을 소개하는 또다른 전시회가 열리기를 기대해본다.

가짜?

진짜와 다른 점이
별로 눈에 띄지 않는다.[1]

반 고흐는 미술품 딜러로 일을 시작했기에 화가가 성공할수록 위작이 많이 나온다는 사실을 아주 잘 알았다. 당시 모작이 가장 많았던 19세기 화가 카미유 코로를 언급하며 반 고흐는 가짜를 구분하기가 어려울 때도 종종 있다고 인정하며 때로는 진짜와 다른 점이 거의 "눈에 띄지 않는다"라고 말했다. 반 고흐는 생전에 자신의 그림을 팔지 못했으니 누군가 자신의 작품을 모작할 거라고는 상상도 하지 못했을 것이다.[2]

이러한 상황은 극적으로 바뀐다. 그것도 불과 몇 십 년 만에. 존 리월드는 반 고흐가 "현대의 어떤 거장보다 더 자주" 모작의 대상이 되었을 거라 믿었다. 그가 지적했듯이 "그 시기 어떤 화가보다도 더…… 열띤 토론과 의견 차이가 있었고, 전문가끼리 서로 공격"하고는 했다.[3]

누구의 작품인지를 둘러싼 이러한 논쟁이 바로 반 고흐가 불러일으킨 열정과 더불어 엄청난 돈이 걸려 있음을 증명한다.

그림137 「오베르 정원」(부분), 개인 소장, 프랑스

반 고흐의 위작 가운데 몇몇은 동시대인들이 단순히 순수하게 착각해서 그의 작품으로 오관한 경우이고, 화가에 대한 존경의 표시로 모작을 그렸는데 그것이 나중에 원작으로 잘못 알려진 예도 있다. 하지만 위작 상당수는 고의적인 기만행위였다. 1900년대 초부터 반 고흐의 위작을 추려 제거하는 일은 미술사가와 딜러들의 주요 과제였다. 아무 생각 없이 반 고흐의 가짜 자화상을 표지에 실은 반 고흐 관련 책들만 대충 훑어봐도 이 문제를 효과적으로 상기시킬 수 있다(그림135).

미술작품의 진품 여부를 확인하는 방법에는 세 가지가 있다. 첫째는 출처다. 해당 화가의 시대로 거슬러올라가는 것이다. 둘째는 기술적 검증으로 물감과 재료 등이 화가 생전에 구할 수 있던 것인지, 그림을 그린 방식이 스튜디오 작업과 일치하는지 살핀다. 셋째는 감정안鑑定眼, 즉 화가의 스타일을 깊이 잘 아는, 지식을 가진 눈으로 확인하는 과정이다.

반 고흐의 경우, 요하나 봉어르가 소장했던 것이 확실한 그림이라면 진품일 가능성이 매우 높다. 물론 반 고흐 가족 소장품이었으나 알고 보니 동료가 유사한 스타일로 그린 작품으로 판명난 경우도 아주 드물지만 없었던 것은 아니다. 확실한 출처를 모르는 그림의 경우에는 더 큰 어려움이 따른다. 특히 1910년대 반 고흐 수집 열풍이 불 때 처음 세상에 나온 그림들이 그렇다.

반 고흐 작품의 진품 확인에는 특수한 어려움이 또 있다. 그가 때때로 선물을 하거나 다른 효과를 파악하기 위해 한 가지 구성으로 여러 버전을 만들었기 때문이다. 위조자들은 화가의 이러한 습관을 적극적으로 악용하여 반 고흐가 '반복'이라 칭한 방법으로 진품의 변종을 만들었다.

또다른 어려움은 반 고흐의 스타일이 끊임없이 진화했다는 사실에서 온다. 「감자 먹는 사람들」의 흙내 나는 투박한 색조에서 화려한 색채의 오

베르 시기 작품에 이르기까지 초기 네덜란드 회화와 후기 프랑스 회화 사이의 차이가 엄청나다.[4] 그렇게 빠르게 발전해갔기 때문에 약간 특성에서 벗어나도 그의 그림으로 인정하고 싶은 유혹이 있을 수 있고, 이는 속임수에 많은 여지를 주게 된다.

반 고흐의 경이로운 편지들이 위조범에게는 장애이기도 하지만 기회이기도 하다. 편지를 통해 반 고흐의 작품과 테크닉에 대해 많은 부분이 알려져 있어 가짜를 내놓기 힘들다. 그러나 편지에 언급된 작품 중에 소실된 것들이 있으니 그 빈자리는 위조자들에게는 채우고 싶은 유혹인 셈이다. 편지에 등장한 그림이라고 해서 반드시 진품은 아니며, 거꾸로 편지에서 이야기하지 않았다고 해서 꼭 위작도 아니라는 말이 된다. 오베르 작품 중 편지에 언급된 것은 3분의 1이며 나머지는 이야기가 없었다.

반 고흐의 경우 진품을 판단하는 데 서명의 유무는 거의 가치가 없는 기준이다. 그는 작품 중 아주 일부에만 서명했고 서명은 쉽게 위조할 수 있기 때문인데, 진품 감정에서 서명이 없는 것보다 좀더 의심스러운 것은 'Vincent'라고 썼을 경우다. 서명이 있으면 표면적으로 구매자들에게 더 매력적일 수 있다는 점은 (반 고흐라고 광고하는 것이니) 위조범들이 상당히 좋아하는 요소다.

반 고흐 위조범들은 1910년대 초에 등장하기 시작했지만 갑자기 의심스러운 그림들이 시장에 넘쳐난 것은 1928년부터였다. 소규모 독일 미술 딜러인 오토 바커는 공산국가 소련에서 몰래 가지고 나와 스위스로 보낸 이름 없는 러시아 귀족에게서 반 고흐 그림 33점 이상을 구입했다고 주장했다. 바커는 그 그림들을 평판 높은 베를린 현대미술 딜러 파울 카시러와 함께 판매를 위한 전시회를 기획했다.

전시회가 열리는 동안 카시러는 문득 그림 일부의 진위에 의심이 들었

다. 더 자세히 살펴보면서 그는 모두 위작이라는 결론을 내리고 전시회를 취소했다. 거기에는 진품 「비 내린 뒤 밀밭」(그림111)의 이전에는 알려지지 않았던 다른 버전의 2점도 포함되어 있었다.[5]

바커의 그림들은 데라 파일러 등 저명한 전문가들의 검증을 거친 것이었다. 데라 파일러는 본인의 카탈로그가 인쇄되기 얼마 전 바커의 그림들을 보고 그것들을 수록하는 큰 실수를 저질렀다. 지독하게 당황스러운 상황에 직면한 그는 신속히 자신의 진품 인증을 철회했다. 2년 후 데라 파일러는 바커의 그림을 포함한 반 고흐 위작 174점을 기록한 카탈로그 부록 『반 고흐 위조품』을 출간한다.[6] 바커에 대해 법적 소송이 제기되었고 1932년 재판이 열렸다. 이때 그의 그림 대부분을 그의 형제인 레온하르트가 만들었음이 밝혀졌다. 오토 바커는 사기죄로 징역형을 선고받았다.[7]

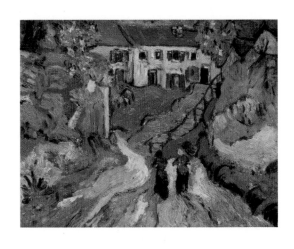

그러자 반 고흐의 위작 문제가 세계적으로 언론의 관심을 끌었고, 베를린국립미술관 관장이 논란에 휩쓸리게 된다. 현대미술 컬렉션 갤러리를 세우는 것이 꿈이었던 루트비히 유스티는 「도비니의 정원」 중 고양이를 물감으로 덮은 버전을 구매하고 싶었다. 이는 유일하게 버전이 2개 존재하는 이중 정사각형 구성이었고, 일부 미술사가는 고양이 버전이 진작이며(그림88) 물감으로 덧칠한 버전은—베를린국립미술관에서 구입할 예정이던—위작이라고 주장했다.[8]

1929년에 구매는 진행되었지만 그림은 곧 유스티가 당시 상상도 못한 운명 앞에 놓인다. 나치에 의해 '타락'한 그림으로 낙인이 찍혀 1937년에 매각된 것이다. 몇 십 년 후 1978년 개관한 히로시마미술관에서 이 그림을

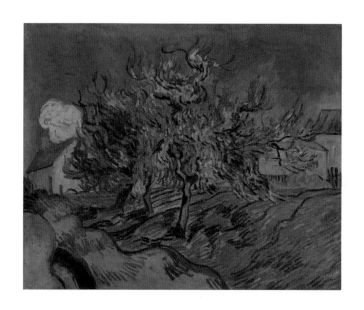

그림132 작자 미상, 「나무가 있는 마을 도로」, 캔버스에 유채, 64×78cm, 1910년 이전, 크뢸러뮐러미술관, 오테를로. F815

구입한다. 과거 「도비니의 정원」 두 버전 중 어느 것이 진작인지를 두고 논란이 많았으나 지금은 둘 다 진작으로 인정받는다.[9]

위조품은 20세기 중반에 계속 등장했지만, 1990년대까지 반 고흐 작품의 진위에 대한 연구와 관심이 가히 폭발적으로 늘었는데 부분적으로는 작품의 경제적 가치가 치솟았기 때문이다. 또 문제가 되었던 작품으로는 진짜 「오베르의 계단」(그림38)의 또다른 버전이다.

더 작고 투박한 이 그림은 1984년 소더비에서 일본 수집가에게 47만 3000파운드에 팔렸는데 당시로서는 상당한 금액이었다. 그런데 1990년 이 그림이 소더비에 다시 등장했고 예상가격은 300만 파운드로 겨우 6년 만에 작품 가격이 엄청나게 올랐다.[10]

그러나 판매 직전, 느슨하고 표현주의적인 스타일에 대해 의문이 제기되었고, 유명 전문가들이 진작이 맞는지 의혹을 제기했다. 소더비는 판매 직전에 경매를 철회했고, 이후 이 그림은 사라졌다.[11]

위작 논쟁은 1996년 휠스커르가 자신의 카탈로그 개정판을 출간하면서 더 격렬해진다. 그는 "오베르 시기 반 고흐의 그림으로 인증한 그림 수는 그가 70일 동안 그릴 수 있었던 작업량을 훨씬 초과한다"라고 주장했다.[12] 자신의 1978년 목록을 가지치기하는 대신 그는 개정한 카탈로그의 모든 시기에 걸친 회화와 드로잉 45점에 의문을 제기하며 진품이 아니라는 의견을 제시한다. 이는 『아트 뉴스페이퍼』(나도 이곳에 기고한다)에서 기사

가짜?

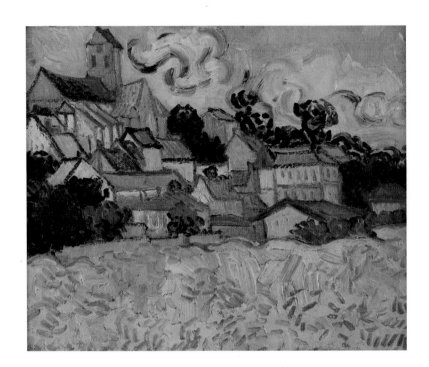

화하며 전 세계적인 관심을 끌었다.[13] 곧 논쟁이 확대되면서 수많은 반 고흐 전문가들이 끼어들었고 대략 회화와 드로잉 100점 정도의 진위가 논쟁의 대상이 되었다. 여기에는 1987년 야스다보험회사에 2500만 프랑에 팔린 '해바라기' 연작 중 한 점도 포함되었다. 이 그림은 결국 진작으로 판명났다.[14]

전 세계 미술관 큐레이터들이 문제가 된 그들의 반 고흐 그림을 검증하기 시작했다. 2005년에 실시된 조사에 따르면 큐레이터들은 그들 미술관에서 소장한 회화와 드로잉 38점의 지위를 격하시키거나 심각하게 의심했다.[15] 반 고흐 작품 가운데 30퍼센트 이상이 여전히 개인 소장이어서(소장자가 공개적으로 자신의 작품에 의문을 표하지는 않을 것이다), 이 38이라는 숫자는 대단히 큰 것이라 하겠다.

그림134 오베르 전경, 엽서,
1900~10년경

미술관 소장 오베르 시기 그림 중 지위가 격하된 것에는 「나무가 있는 마을 도로」(그림132)도 있다. 유명한 크뢸러뮐러컬렉션으로 1913년에 한 헝가리인 컬렉터로부터 구입한 그림인데, 그때는 위작 논란이 일기 훨씬 전이어서 큰 의심을 하지 않았던 듯하다. 2003년에 크뢸러뮐러의 반 고흐 카탈로그는 나무들이 "엉성하게 표현되었고 식물학적으로도 불분명하며", 전경 일부에는 "그냥 물감 얼룩 같은 것"이 있다고 썼다.[16] 또한 기술적인 검증을 통해 일반적이지 않은 물감층 구조도 발견했다. 이로써 풍경화는 창고로 사라졌고 "예전에 빈센트 반 고흐의 작품으로 알려졌던"이라는 기록이 더해졌다.[17]

의심의 여지가 있는 또다른 그림으로는 「정원 벽 사이 오솔길」이라는 드로잉이다. 1975년에 샌프란시스코미술관에 유증된 것이다.[18] 하지만 이 드로잉은 구성이 빈약하고 깊이감도 없다고 판단되어 미술관에서는 취득 직후 지위를 격하했는데 이제 다시 새롭게 검증중이다. 이 그림은 반 고흐 연구가 여전히 완성되지 않았음을 보여주는 예다.

1914년에 스웨덴국립미술관은 「밀밭과 수확하는 농부」(그림136)를 취득했는데 오하이오 털리도미술관에 있는 그림(그림63)의 또다른 버전으로 보였다. 하지만 1940년대에 처음 위작에 대한 의문이 제기되었고, 1999년에 파리 전문가들의 철저한 검증을 받았다. 붓질이 반 고흐의 것과 달라 스웨덴 미술관은 이 그림을 격하시켜 지금은 작자 미상으로 표기하고 창고에 보관하고 있다.

LOUIS
PIERARD
La vie tragique
de Vincent
VAN GOGH

Lust for Life
A NOVEL BASED ON THE LIFE OF VAN GOGH

by IRVING STONE
Author of IMMORTAL WIFE

VINCENT
VAN GOGH

AS SEEN BY
HIMSELF

VINCENT VAN GOGH
The Lost Arles Sketchbook

BOGOMILA WELSH-OVCHAROV

가장 치열한 논쟁을 불러일으킨 그림은 「오베르의 정원」(그림137)이다. 의혹이 일어난 것도 놀라운 일은 아니다. 반 고흐의 오베르 작품 중에서도 스타일이 독특하기 때문이다. 게다가 이 풍경화는 덜 사실적이고 더 장식적이며 추상적일 뿐 아니라 부분적으로 색깔을 패턴화한 블록으로 구성되어 있었다. 또 조감도 같은 낯선 원근화법으로 그려졌다.

「오베르의 정원」은 1992년에 은행가 장마르크 베른이 5500만 프랑 (1000만 달러)에 구입한 것이다.[20] 4년 후 그가 사망하자 파리의 타장Tajan 경매에 나왔다.[21] 1996년 경매가 열리기 몇 주 전 언론에서 이 그림의 초기 출처가 불분명하다는 이유로 위작이라는 주장을 제기했다.[22] 이 그림이 아마도 1891년 작품 목록에 '정원Jardin'으로 기록되고 1908년에 요하나가 판매한 그 그림일 가능성이 컸지만, 의심하는 이들은 그것은 다른 정원 풍경화라고 주장했다. 게다가 「오베르의 정원」은 반 고흐 모작 의심을 받은 적 있는 쉬페네케르 형제가 소장했던 이력이 있었다.[23]

당연히 잠재적 구매자는 진작 여부가 공개적으로 문제된 그림을 사기 꺼려했고 경매에서는 판매되지 않았다. 소장자인 피에르 베른과 이디스 베른카라오글란은 1992년 아버지와의 원거래를 취소하려 했다. 출처라는 중요한 정보를 알리지 않았다는 점을 사유로 삼았고, 뒤이은 긴 법적 다툼 끝에 2004년 프랑스 대법원은 그들의 주장을 기각했다. 이즈음에는 이 그림이 진작이라는 사실이 반고흐미술관과 다른 전문가들에 의해 확인되었기 때문이다.[24] 또한 진작으로서 일련의 주요 전시회에도 전시되었다.[25] 언론에는 보도되지 않았지만 「오베르의 정원」은 2017년 베른 가문 상속자들이 파리 경매사 마크아르튀르 콘을 통해 비공개로 팔았다고 한다.[26]

휠스커르가 결국 오베르 작품 목록을 대거 덜어낸 것도 거의 알려지지 않았다. 2000년 랑데에게 보낸 편지에서(2019년에야 출간되었다) 그는 출간된

자신의 카탈로그에 수록된 회화 중 20점을 나열하고 가짜라고 이야기한다.[27] 여기에는 가셰 소장품 4점이 모두 포함되어 있었다. 이 회화 20점은 휠스커르가 1978년에는 진품으로 인정했던 오베르 시기 작품 76점의 4분의 1이 조금 넘는 숫자인데, 널리 인정되는 오베르 작품들이 위작일 확률은 높지 않다.

수치상으로 미심쩍은 가장 큰 단일 그룹이 2016년에 등장했다. 『빈센트 반 고흐―잃어버린 아를 스케치북』(그림135)은 저명한 캐나다 전문가 보고밀라 웰시오브카로브가 쓰고 영국인 전문가 로널드 픽번스가 소개한 책인데, 저자는 여기서 새로 발견된 스케치북의 드로잉 64점이 아를 시절 반 고흐가 그린 것이라고 주장했다.[28] 알려지지 않았던 스케치가 나타나자 엄청난 흥분과 함께 논란도 일었다.

반고흐미술관은 다른 컬렉션의 진위에 대해 의뢰받지 않은 건에 대해서

그림136 작자 미상, 「밀밭과 수확하는 농부」, 캔버스 위에 덧댄 판지에 유채, 53×67cm, 1905~10년경, 국립미술관, 스톡홀름, F560

명예와 부

는 언급하지 않는 것을 원칙으로 한다. 그러나 이때는 강력한 성명서를 발
표해 이 스케치가 "시대적으로 훨씬 나중에 누군가 복제품을 보고 영감을
받아 그린 반 고흐 드로잉 모사품"이라고 결론지었다.[29] 잉크의 종류, 잉크
의 명백한 퇴색, 사용된 펜과 붓의 종류, 스케치의 지형 오류, 해체된 스케
치북을 다시 제본한 순서, 확실한 출처 불분명 등을 지적했다. 2017년 이
후 이 문제의 드로잉에 대한 이야기는 더이상 들려오지 않는다. 전시된 적

도, 공개적으로 판매된 적도 없어 아마 익명의 소유주의 손에 그대로 남아 있으리라 추측한다.

새로운 연구가 이루어지면서 1990년대 도태되었던 작품에도 의견 변화가 있었다. 지위가 격하되었던 몇몇 작품이 최근 다시 복권되었다. 1974년 「오베르 풍경」(그림133)이 로드아일랜드 디자인학교미술관에서 내려와 창고로 들어갔고, "알 수 없는 손에 의한 모조품"으로 무시되었다.[30] 큐레이터들이 색을 입힌 작업과 물감 처리가 이상해 보인다고 느꼈던 것이다. 그런데 2016년 반고흐미술관의 철저한 연구를 통해 이 작품은 진작으로 인정되었고, 사진으로 확인한 결과 지형은 정확했다(그림134).[31]

1990년대와 2000년대 초 미술관에서 의심받던 다른 회화 7점도 최근 진작으로 확인받았다.[32] 반고흐미술관은 이제 큐레이션 전문가와 보존 전문가들이 최고의 경험과 설비, 기록 자료를 갖추고 반 고흐의 진작 확인에 결정적인 역할을 하고 있다. 해마다 300건 이상의 도움 요청을 받고 있는데, 대부분 다락이나 벼룩시장에서 반 고흐 그림을 발견했다고 확신하는 개인이 의뢰한 것들이다.[33] 하지만 진작의 발견은 지극히 드물다. 아마도 10년에 한 번 나올까 말까 한다. 기존에 알려지지 않았으나 진품으로 인정된 오베르 회화는 1920년대 이후 발견된 적이 없다.

그런데 진품 여부 논쟁이 끝없이 진행중인 가운데 반 고흐 위작이 그렇게 많다는 사실이 정말 문제가 될까? 돈이라는 관점에서는 분명 그렇다. 진품 인정을 못 받은 「오베르의 계단」의 소장자들을 보라. 그런데 미술사적인 관점에서도 마찬가지다. 가짜를 뿌리뽑는 일은 매우 중요하다. 예를 들어보자. 만약 '소실된' 아를 스케치북이 진짜로 인정받았다면 우리는 프로방스 시기 반 고흐의 예술적 발전을 보는 시각을 바꾸어야 했을 터이다. 그 알려지지 않은 드로잉 64점이 더해졌다면 아를 시기의 독립적인 드

로잉 개수가 두 배로 늘어나는 셈이었을 테니 말이다.[34] 그러나 그 64점은 오랫동안 인정받던 드로잉과 비교하면 투박하고 그린 방식 또한 달랐다. 만약 그 스케치북이 인정을 받았다면 반 고흐는 우리가 생각했던 것보다 더 실력이 나쁜 데생 화가로 간주되었을 테고, 프로방스에서 그의 스타일이 어떻게 진화했는지 판단하는 일이 불가능해졌을 것이다. 결론적으로 가짜는 진짜 화가에 대한 우리의 시각을 왜곡한다.

그리고 대중에게도 진품 인정은 중요하다. 사람들이 미술관이나 전시회에 갈 때 가짜가 아닌 진짜를 보고 있다는 확신을 원한다. 반 고흐의 유산을 존중한다면 반 고흐의 작품이 그의 손으로 그리지 않은 것들에 의해 퇴색되는 일을 허락해서는 안 될 것이다.

숨겨진 초상화

나는 한 세기 후에 사람들 눈앞에
유령으로 돌아온 것 같은 초상화를
그리고 싶다.[1]

「가셰 박사의 초상」의 원래 버전은 오베르 여인숙을 떠난 후 놀라운 여정을 시작한다(그림46).[2] 그림은 우선 독일의 미술관에서 소장했다가 나치에 의해 '타락'한 그림으로 간주되어 압수당한 후 팔려나갔고, 미국으로 탈출한 그림은 1990년에 전례 없이 높은 가격으로 경매에서 판매되었으며, 후일 일본에서 '화장'당할 뻔한 위험에도 처했었다. 현재 이 걸작은 사라졌고 누가 소장하고 있는지는 미스터리여서 추측만이 이어지고 있다.

빈센트가 사망했을 때 「가셰 박사의 초상」의 첫번째 버전은 테오가, 이후 아내 요하나가 보관했다. 요하나가 개인적인 인연이 있는 작품이니 끝까지 소장했으리라 생각할 수도 있다. 빈센트의 생애 마지막 시기 그를 보살피고 친구가 되어준 박사의 그림이 아닌가. 그러나 실제로는 이 그림을 일찍이 판매 대상으로 내어놓았는데 아마도 요하나로서는 슬픈 시절 충격적인 기억을 지우고 싶었던 게 아닐까 한다.

그림46 「가셰 박사의 초상」(테오를 위한 첫번째 버전의 부분), 개인 소장

1897년에 이 초상화는 부유한 코펜하겐 미술 학생이던 알리스 루벤파버가 구매한다. 그녀는 선구적인 초기 반 고흐 여성 수집가였다. 그녀가 이 그림을 구매한 지 몇 주 후 침대에 누운 모습을 찍은 아주 평범치 않은 사진(그림138)에서 그림을 확인할 수 있다. 그녀는 임신중이었고, 아직 액자를 하지 않은 박사의 초상화가 베개 옆 벽에 기대어져 있다. 옆에는 모리스 드니의 어머니와 아기 그림도 있다. 이 사진은 아마도 수집가의 집에서 찍은 반 고흐 그림으로는 처음이다.[3]

그림138 알리스 루벤파버, 임신중 침대에 누워 「가셰 박사의 초상」과 모리스 드니의 「사과를 든 어머니」와 함께 찍힌 사진, 1897년 봄

루벤파버는 훗날 이 그림을 친구인 덴마크 화가 모겐스 발린에게 주었고, 발린이 그림 판매를 도운 것으로 보인다. 1904년, 그림은 하리 케슬러 백작에게로 간다. 그는 아방가르드 독일 비평가이자 바이마르 현대미술관의 컬렉터 겸 디렉터였다. 그는 오베르 시기 다른 반 고흐 작품 3점도 소장했다. 「초가집과 주택」(그림30), 「비 내린 뒤 밀밭」(그림11), 「오베르 풍경」(그림133) 등이다. 케슬러는 1910년까지 박사의 초상화를 가지고 있다가 파리의 딜러 외젠 드루에게 위탁한다.

그해 드루에는 초상화를 지금은 너무나 유명해진 런던의 그래프턴갤러리 후기인상주의 화가 전시회에 임대한다. 액자 뒷면 낡은 레이블에서 지금도 색이 바랜 손글씨 '그래프턴갤러리/런던'을 읽을 수 있다.[4] 이는 이 초상화가 당시 이미 화려한 금박 액자에 끼워져 있었음을 의미한다. 런던 전시회 1년 후 프랑크푸르트 슈테델미술관에서 이 초상화를 구입한다. 초상

화는 곧 20세기 초 독일 화가, 특히 표현주의 화가들에게 크나큰 영감이 된다.

후기인상주의 전시회를 기획했던 프라이는 초상화의 판매 직후 그 초상화가 런던에서는 '야유'를 받았음에도 이제는 슈테델에 걸릴 만큼 가치 있는 작품이 되었다고 언급한다. 그는 또한 이렇게 덧붙인다. "영국의 우리는 분명 20년은 기다려야 할 것이고, 그때가 되면 렘브란트 가격만큼 지불하지 않으면 반 고흐 작품을 더는 살 수 없다고 불평하게 될 것이다."[5]

1933년에 나치가 권력을 잡은 후 그들은 반 고흐를 '타락한' 화가로 비난했고 미술관은 이때 「가셰 박사의 초상」 보호를 위해 벽에서 내린 후 다른 아방가르드 그림들과 함께 창고에 보관한다. 독일 미술관들 전체에 있던 반 고흐 작품 21점 중 5점이 나중에 당시 대중 계몽 선전부 장관에 의해 압류되어 판매된다. 이데올로기 이유보다는 히틀러 정권이 필요한 돈 때문이었을 가능성이 크다. 이 5점에는 슈테델의 「가셰 박사의 초상」과 베를린국립미술관의 「도비니의 정원」도 포함되어 있었다. 슈테델미술관은 이 초상화의 보상으로 15만 라이히스마르크를 받았지만 이는 당시 시장 가격의 절반도 안 되는 액수였다.[6]

1937년 12월, 「가셰 박사의 초상」은 베를린으로 갔고, 이듬해 나치 이인자 헤르만 괴링에 의해 공식 압류된 후 암스테르담에 거주하는 독일 은행가이자 수집가인 프란츠 쾨닉스에게 팔렸다. 그리고 얼마 후 불분명한 상황에서 암스테르담의 또다른 독일 은행가 지크프리트 크라마르스키에게 넘어갔다.[7] 유대인이었던 크라마르스키는 1939년 11월 네덜란드를 탈출해 뉴욕으로 갔다.

최근에 밝혀진 바에 따르면 초상화는 처음에는 크라마르스키가 임대를 허락해 런던으로 갔는데, 카시러갤러리에서 열릴 예정이던 반 고흐 전시

회를 위해서였다. 그림은 1939년 8월 12일에 도착했으나 전쟁이 임박해지자 별다른 홍보를 하지 않던 이 런던 전시회는 마지막 순간에 취소되었다.[8] 9월 3일 전쟁이 발발하고 초상화는 신속히 뉴욕의 크라마르스키에게 보내진다.

크라마르스키가 1961년에 사망하면서 그림은 가족에게 맡겨지고, 그의 아내 롤라는 결국 그림을 1990년에 크리스티경매에 부친다(그림140). 그림 가격은 4000~5000만 달러로 예상했으나 8250만 달러로 치솟았고, 이는 3년 앞서 팔린 '해바라기'의 2500만 파운드의 두 배 이상이었다. 이 금액은 2004년 피카소의 작품이 나올 때까지 가장 높은 미술작품 가격으로 남았다. 1990년 경매 이후 30년 이상이 흐른 지금도 경매에 나왔던 반 고흐 작품 중 가장 비싼 가격이다. 인플레이션을 감안하면 8250만 달러는 오늘날 그 두 배가 넘는 가격에 해당한다.

그렇다면 반 고흐 시절 이후 「가셰 박사의 초상」의 가격은 얼마나 올랐을까? 1897년에 루벤파버는 300프랑(58달러)에 이 그림을 샀다. 1904년 발린은 1238마르크(293달러)에 판매했다. 프랑크푸르트미술관은 2만 프랑(3861달러)에 구입했고, 쾨닉스는 나치 정권에게서 5만3300달러에 사들였다. 물론 인플레이션을 감안하면 이 숫자의 가치는 크게 달라진다. 1897년 초상화 가격은 오늘날 1800달러, 1938년에는 100만 달러에 이른다.[9]

1990년 8250만 달러에 그림을 산 구매자는 일본인 사업가 료에이 사이토(그림141)로 대기업 종이회사 대표였다. 이틀 후 그는 큰돈을 쓰며 소더비에서 르누아르의 「물랭 드 라갈레트의 무도회」를 거의 비슷한 가격인 7810만 달러에 사들인다. 이때가 일본이 인상주의와 후기인상주의 작품을 사들이던 절정기였다.

「가셰 박사의 초상」은 도쿄로 날아갔고, 사이토는 그림을 안전한 곳에

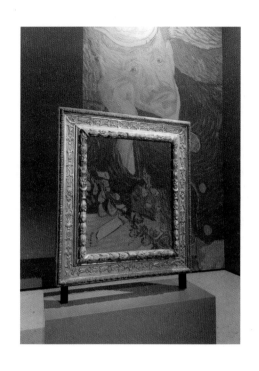

그림139 가셰 박사 초상화의 빈 액자,
〈반 고흐 만들기〉 전시회에서,
슈테델미술관, 프랑크푸르트, 2019년

보관한 후 1년에 한 번씩 방문했다고 한다. 1991년 그는 기자들에게 자신이 죽으면 그 그림도 함께 화장되길 바란다고 했다. "나는 내 자식들에게 내가 죽으면 내 그림들을 내 관과 함께 태우라고 말했다. 상속세가 수백억 엔에 이를 것이기 때문이다."[10] 사이토의 말년은 불행했다. 1993년 그는 뇌물죄로 기소당했고 그의 종이회사는 재정 위기를 겪었다. 그는 3년 후 사망했는데 다행히도 그의 장례식 소원은 실행되지 않았다. 화장 위협은 그저 우울한 농담이었을 뿐이다.

1998년 사이토 상속자들은 「가셰 박사의 초상」을 조용히 개인 간의 거래를 통해 오스트리아 투자매니저 볼프강 플뢰틀에게 넘겼다. 그는 곧 경제적 위기를 맞았고 2008년 사기죄로 기소되는데, 후일 항소를 통해 완전히 오명을 벗는다. 2012년 그림은 현재의 익명의 소유주에게 팔렸다.

지금의 미스터리 소장자는 누구일까? 2019년에 열린 슈테델미술관의 〈반 고흐 만들기—독일 사랑 이야기〉 전시회 큐레이터들은 작품이 잠시나마 옛집으로 돌아오게 하려고 임대 부탁을 위해 대단한 노력을 기울여 소유주를 탐문했지만 직접 접촉하지는 못했다. 미술관은 결국 나치시대의 상실을 떠올리는 가슴 아픈 추억이 된 그림의 빈 액자를 전시하는 것으로 만족해야 했다(그림139). 한편 슈테델은 기자인 요하네스 니헬만에게 의뢰하여 초상화 구입자를 추적하게 했다.

니헬만의 중요한 정보원은 뉴욕의 딜러 데이비드 내시였다. 그는 1998년 플뢰틀의 개인 간 거래를 처리했던 사람이다. 2012년 플뢰틀의 매매에는 개입하지 않았으나 내시는 소더비가 "현재 스위스에 거주하며 반 고흐 주

요 작품 네댓 점을 소장한 이탈리아 컬렉터"와의 거래를 중개했다고 밝혔다. 내시는 "이 이탈리아 수집가가 사망했다"라고 덧붙이며 "가족이 그림을 어떻게 할지 생각중"이라고 말했다.[11] 쾰른의 기자이자 반 고흐 전문가인 슈테판 콜데호프는 소더비가 중개한 고인이 된 소장자를 '루가노 사람'이라고 표현했다. 루가노는 이탈리아 국경과 가까운 스위스 호숫가 도시다.[12]

그러면 왜 이 그림은 슈테델 전시회에 전시되지 못했던 걸까? 미술관 큐레이터 알렉산더 아일링에 따르면 이 가족은 "매우 신중했다".[13] 대단히 부유한 사람들이 종종 겪기 마련인, 고인의 재산과 관련된 문제일 수도 있었다. 또 나치시대 청구권 문제도 있을 수 있었다.

「가셰 박사의 초상」이 1990년 크리스티에 등장했을 때, 나치 정권에서 그 그림을 샀던 쾨닉스의 이름은 인쇄된 카탈로그에 출처로 등장하지 않았지만, 지금은 그의 손에 넘어갔던 것이 거의 확실하다고 본다.[14] 이 암스테르담 은행가의 손녀 크리스틴 쾨닉스는 그림이 크라마르스키에게 건너간 계기가 의심스럽다고 믿는다. 크라마르스키는 "반 고흐의 초상화 관리인이었을 뿐이고 (그녀의 할아버지에게서) 법적 소유권을 얻지 못했다"라고 주장했다.[15] 그녀는 또한 1999년 플뢰틀이 초상화를 구입한 직후 그녀가 소유권을 주장했다고도 말했지만 그녀 소유권의 유효 여부는 알려지지 않았다.

「가셰 박사의 초상」의 두 버전은 1890년 6월, 반 고흐가 두 그림을 그린 날 이후 한 번도 함께 전시된 적이 없다. 첫번째 버전은 여러 개인 소장자를 거쳐 1912~33년 슈테델에서 대중에게 공개됐다. 전쟁 후 크라마르슈키는 임대에 대단히 관대했으나 주로 미국에서 전시되었고 다른 버전이 있는 파리에는 온 적이 없었다.

두번째 버전은 가셰 가족이 소장했고 그 집에만 머물다가 1949년

루브르에 기증되었다. 첫번째 버전 임대를 위한 노력이 두 번 있었다. 1954년 파리에서 가셰 컬렉션 전시회가 열렸을 때 크라마르스키에게, 그 후 1999년 파리, 뉴욕, 암스테르담 가셰 전시회를 위해 플뢰틀에게 부탁했지만 성공하지 못했다.

언젠가 이 초상화의 두 버전이 함께 전시될 날을 기다려본다.[16] 그렇게만 된다면 보존 전문가들이 두 그림을 함께 살피며 테크닉을 비교하고, 며칠 간격으로 다시 그린 두번째 버전의 달라진 점에 대해 더 많은 것을 알 수 있을 터이다. 시각적으로도 이 두 훌륭한 작품이 그려진 후 처음으로 함께 있는 모습을 보는 일은 큰 선물이 될 것이다.

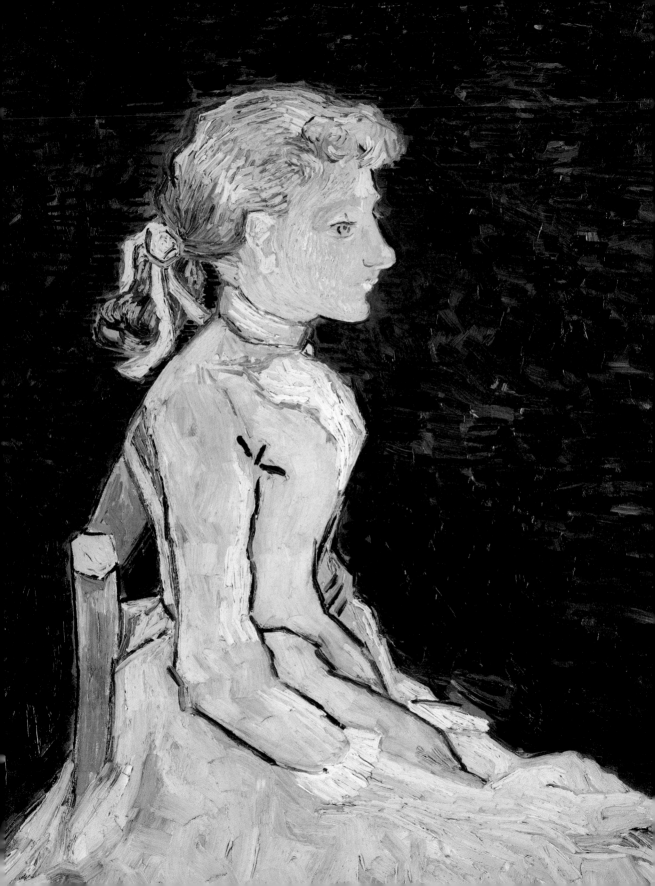

여인숙으로의 순례

[가세는] 하루에 6프랑을 내는
여인숙을 알려줬다…
나는 3.5프랑짜리를 찾았다.[1]

1985년 7월 21일 늦은 저녁, 다논식품회사의 벨기에 수출 디렉터 도미니크샤를 얀센은 가족과의 여행을 마치고 차를 몰아 다시 파리로 돌아가고 있었다. 오베르 중심을 지나던 그의 차를 다른 차가 추돌하는 사고가 났고 얀센은 급히 병원으로 이송됐다. 회복하는 동안 그는 경찰 보고서를 읽다가 사고가 난 지점이 반 고흐가 묵었던 여인숙과 매우 가깝다는 사실을 알고 놀랐다. 화가가 그곳에 머문 지 거의 한 세기가 지난 시점에 일어난 이 자동차 사고로 그의 인생과 여인숙의 운명이 바뀌려 하고 있었다.[2]

반 고흐가 죽은 후 라부 가족은 계속 여인숙을 운영하다가 1893년 그곳을 떠나 20킬로미터 떨어진 묄랑에서 맥줏집을 운영했다. 그들이 오베르에서 지낸 기간은 고작 3년이었는데, 숙박인의 자살이 그들의 삶에 개인적으로나 사업적으로나 그림자를 던진 것이 분명하다. 떠날 때 그들에게는 반 고흐에게서 받은 그림 2점, 「아델린 라부의 초상」 첫번째 버전과 「시청」

그림71 「아델린 라부의 초상」(테오를 위한 두번째 버전 부분), 개인 소장

263

그림142 가셰 박사의 집, 1950년대, 엽서

그림143 『빈센트 반 고흐―열정의 삶』 표지, 존 래인, 1956년, 런던

(그림20)이 있었다. 그들은 아마도 그 그림들에 대해 애증이 엇갈리는 감정이었을 것이다. 특히 어린 딸의 초상화는 화가가 자살하기 불과 몇 주 전에 그린 것이었다.

1905년 반 고흐 작품을 찾아다니는 외국인 네 사람이 뮐랑에 있던 아르튀르 라부의 맥줏집으로 찾아왔다. 오베르에서 여인숙을 운영했다는 이야기를 누군가에게서 듣고 온 듯했다. 그림을 사겠다는 놀라운 요구에 라부는 그림 2점을 100프랑(약 4달러)에 팔았다.[3] 1953년 아르튀르의 딸은 인터뷰에서 그중 한 사람은 해리 해론슨이라는 이름의 미국인이었다고 기억했다. 이게 사실이라면 이는 미국에서 구매한 반 고흐의 첫번째 작품이 된다.[4] 아델린은 가족을 찾아온 이들이 미국인 두 사람, 독일인과 네덜란드인 각각 한 사람이었다고 회상했다.[5] 1906년에 라부가 그림을 팔고 1년 후 50프랑이던 「시청」은 파리의 어느 딜러에 의해 2만8000프랑에 팔렸다.[6]

그 사이 오베르에서 라부 여인숙은 여러 사람의 손을 거쳐갔다. 1920년

그림144 라부 여인숙 외관, 엽서, 1950년대, 타글리아나 기록물보관소, 오베르

즈음에는 이미 반 고흐의 명성이 커져가고 있어 파리에서 관광객이 '반 고흐의 방'을 보기 위해 찾아오기 시작했다. 그중에는 소설 『빈센트 반 고흐—열정의 삶』(그림143) 자료 조사를 하는 어빙 스톤도 있었다. 그는 화가의 사망 40주기인 1930년에 이곳에 왔고, 나중에 "그가 죽음을 맞은 침대"에 누워본 경험을 벅찬 감정으로 기록했다.[7]

1946년에 여인숙 건물 정면에 화가가 머물다 세상을 떠난 것을 기록한 명판 하나가 설치되었다. "화가 빈센트 반 고흐는 이 집에서 살았고 1890년 7월 29일 이곳에서 죽었다"(그림146). 이즈음 여인숙은 반 고흐 카페-레스토랑으로 이름이 바뀌어 있었다. 이제는 단순히 마을 사람을 위한 친밀한 모임 장소가 아님을 알려준다(그림144).

1952년에 로제와 미슐린 타글리아나가 여인숙을 인수하면서 큰 변화가 일어난다.[8] 그때는 건물 상태가 심각해 보수가 필요했는데, 비록 원래의 함석 바를 없애고 황폐해진 '화가의 방'도 부수게 되지만 가능한 한 세심하게 수리를 진행해 1955년 반 고흐의 방이 대중에 공개된다. 원래 가구는 하나도 남지 않았지만, 타글리아나 부부는 화가가 살던 시대와 비슷한 시기에 만들어진 철제 침대, 서랍장, 등나무 의자, 기름 램프, 작은 테이블 그리고 1890년 달력 등을 구입해 방을 꾸몄다. 가셰 주니어도 반 고흐가 집에 올

때 사용했던 아버지의 이젤을 빌려주었다.

　1953년에는 당시 75세로 노르망디에 살고 있던 아델린 라부카리에[9]를 찾아내어 그녀와 반 고흐에 대한 일련의 인터뷰가 이루어졌다(그림145).[10] 다음해 그녀는 여인숙으로 돌아와 타글리아나 부부와 그녀의 기억을 함께 나누기도 했다. 가셰 주니어와 아델린은 프랑스에서 반 고흐를 알았던 사람 중 여전히 생존해 있는 극소수에 속했다.

　인터뷰가 반 고흐 사망 후 60년 이상 흐른 뒤에 진행되었기에 어느 정도가 아델린의 진짜 1890년 기억인지는 판단하기 어렵다. 숙박인의 자살은 엄청난 충격이었을 테고 잊기 힘든 사건이었음에 틀림없으니. 또 그녀는 당시 겨우 열두 살이었기 때문에 자세한 사항은 1914년까지 생존했던 아버지에게서 훗날 들은 이야기가 많았을 것으로 짐작된다. 반 고흐의 편지가 출간되어 널리 읽히고 있던 때라 그녀 역시 오베르 시절 쓰인 반 고흐의 편지를 읽고 또 읽으며 자신의 기억을

채색했을 수도 있다. 인터뷰에는 진짜 그녀의 기억 요소들도 있었겠으나 상당 부분은 다른 자료와 겹쳤다. 아델린의 기본적인 메시지는 당연히 그녀 부모가 빈센트를 위해 최선을 다했다는 것이었다. 한편 가셰 박사는 환자인 빈센트에게 거의 도움을 주지 않은 것으로 그렸다.

　여인숙에서 일어난 또다른 주요 사건은 1955년 영화 「열정의 랩소디」 촬영이었다. 빈센트 미넬리가 감독한 이 영화는 사실주의에 입각해 영화 속 장면 대부분을 반 고흐가 실제 살았던 곳에서 촬영했다. 반 고흐 역을

그림145 아델린 라부, 77세, 열두 살 때 그녀의 초상화 복제 사진을 보고 있다, 1954년[13]

그림146 라부 여인숙의 명판, 1946년 제막

맡은 커크 더글러스가 오베르로 내려오자 주민들은 크게 환호했는데, 그때의 기억은 오늘날 노인이 된 주민들의 기억 속에 여전히 생생하게 살아 있다. 촬영 일부는 여인숙에서 진행되었고, 마지막 장면은 밀밭에서 찍었다고 더글러스는 후일 회상했다. "그가 마지막 그림을 그린 들판에 서 있는 것은 끔찍한 경험이었다…… 내가 찍은 것 중 가장 가슴 아픈 영화였다."[11]

다행히도 타글리아나 부부는 예술에 깊은 관심을 갖고 있었고 여인숙이라는 유산을 당대 회화와 조각과 연결하고자 했다(그림147). 이러한 목표를 위해 그들은 카페-레스토랑에서든 그들이 1층에 만든 작은 갤러리에서든 계속 여러 전시회를 열었다. 가장 중요한 전시회는 1960년에 열린 에밀 베르나르의 전시였다. 베르나르의 아들 미셸앙주의 도움을 받아 「장례식」(그림106)을 포함한 그림 여러 점이 전시되었다. 그림의 안전을 위해 로제 타글리아나는 야전침대를 가져와 바 옆에서 반 고흐의 충실한 친구의 작품들에 둘러싸여 잠을 잤다.[12]

여인숙으로의 순례

타글리아나는 오시 자킨의 중요한 조각품을 오베르로 가져오는 일에도 결정적인 역할을 했다. 자킨은 벨라루스에서 태어나 프랑스에 거주하는, 반 고흐를 대단히 존경하는 조각가였다. 화구로 둘러싸인 그의 반 고흐 청동상은 1961년 여인숙과 기차역 사이 작은 공원에 세워졌다. 자킨은 빈센트의 삶에서 중요한 여러 장소, 출생지인 쥔더르트, 벨기에 보리나주 탄광촌 와스므, 프로방스 생레미 외곽 요양원 등에 반 고흐를 기념하기 위한 조각상을 디자인하기도 했다.

로제 타글리아나는 1981년에 사망했고, 4년 후 미슐린이 은퇴하자 당국에서는 여인숙을 역사 유적지로 지정했다. 건물이 매물로 나왔을 때 시에서 매입하라는 압박이 있었지만 성사되지 않았다. 관심을 보인 개인 구매자 중에는 패션 디자이너 피에르 카르댕도 있었다.

1987년 궁극적으로 구입하게 된 사람이 바로 얀센이다. 도로에서 교통사고가 일어났을 때만 해도 그는 반 고흐에 특별한 관심이 없었지만, 회복기에 화가의 편지를 읽기 시작하면서 그의 삶과 작품에 열정적인 흥미를 갖게 되었고, 친구들에게 이렇게 말하곤 했다. "나는 사고로 반 고흐를 발견했다!" 여인숙 건물이 시장에 나왔다는 소식을 들은 그는 대담하게 자신의 사업을 접고 구매 의사를 밝힌다. 이후 그는 엄청난 에너지를 발휘하며 여인숙을 현대 관람객에게 선보일 도전을 시작한다.

얀센은 300만 프랑(약 30만 달러)을 지불하지만, 사적지 복원은 간단하지 않았고 방문객 시설 준비까지 하면서 본격적인 재정적 투자가 시작되었다. 1988년에 파리의 건축가 베르나르 쇼벨의 감독 아래 여인숙 복원이 시작된다. 그러나 필요한 계획 허가를 받는 일과 전문 장인의 섬세한 작업 등에 시간이 걸려 라부 여인숙/반 고흐의 집이 첫 방문객을 맞이한 것은 1993년이 되어서야 가능했다.

카페와 술집이었던 아래층은 1890년대 분위기 상당 부분을 그대로 보존한 레스토랑으로 변화했다. 2층 일부는 서점으로 바뀌었고, 3층 다락에는 방 하나를 시청각 자료실로 만들었으며 히르스허흐의 방은 그대로 보존되었다.

당연히 반 고흐의 작은 다락방을 손질하는 데 가장 많은 공을 들였다. 고심 끝에 얀센은 타글리아나 부부가 다른 곳에서 가져온 19세기 후반 가구들을 없애고 방을 완전히 비운 후 소박한 의자 하나만을 남겨놓았다. 그는 이 방이 명상을 위한 차분하고 친밀한 공간이 되기를 원했다. "방문객은 자신만의 느낌이나 경험으로 이 공간을 채울 수 있다"라고 그는 말한다. 대규모 관광은 고요함을 깨뜨릴 수 있기 때문에 한 번에 최대 12명 정도의 소규모 그룹만이 입장할 수 있다. "방은 바깥세계의 광기로부터 멀리 떨어진 침묵의 안식처로 보존되어야 한다."[14]

얀센에게는 이 여인숙에 아직도 남은 꿈 하나가 있다. 바로 오베르 시기 반 고흐 그림 진품을 전시하는 것이다. 이는 반 고흐의 꿈을 이루어주는 것이기도 하다. 1890년 6월 빈센트는 테오에게 이렇게 썼다. "언젠가는 내 작품 전시회를 여인숙 카페에서 열 방법을 찾으리라 믿는다."[15] 얀센은 그렇게만 된다면 "(쥘) 셰레와 함께 전시하는 일"도 마다하지 않겠다고 즉시 덧붙였다.[16] 셰레는 파리 뮤직홀의 삶을 극적으로 표현한 포스터를 많이 제작한 화가다.

여인숙에서 편지를 쓰고 식사를 하면서 반 고흐는 아마도 카페 벽을 이용해 작품을 전시할 생각을 해보았으리라. 라부가 허락만 한다면 그림 몇 점을 거는 일도 가능했을 터이다. 1950년대 타글리아나 부부는 이미 이 아이디어를 실행에 옮겨 소소한 전시회를 열고는 했다. 그런데 얀센은 그가 여인숙 보존을 위해 세운 비영리재단 반고흐연구소를 통해 훨씬 더 대

담한 계획을 세운다.

얀센은 반 고흐가 살면서 그림을 구상하고 잠을 자고 마침내 마지막 숨을 쉬었던 바로 그 방에 반 고흐의 진품을 걸고자 한다. 이를 위해 그는 장미셸 윌모트가 설계한 최고 보안 유리 전시 케이스를 설치한다. 윌모트는 루브르의 레오나르도 다빈치의 「모나리자」를 감싼 케이스를 만든 장본인이다. 케이스는 반 고흐 침실의 한쪽 벽면 전부를 차지하도록 설치했다. 그런데 사실 이 같은 일은 상대적으로 쉬운 부분이었다. 진짜 난관은 반 고흐 작품을 빌리거나 사는 일이었다. 얀센은 몇 번 자신의 목표에 가까이 다가가기도 하지만, 결과적으로는 거듭 빈손으로 남았다.

첫번째 기회는 1999년 「기차가 있는 풍경」(그림43)의 모스크바 푸시킨미술관 임대가 거의 확정 단계까지 이르렀을 때였다. 그 대가로 얀센은 프랑스 화가 발튀스의 꽤 많은 작품의 러시아 임대를 주선하기로 한다.[17] 이는 프랑스 당국의 허가가 있어야 했는데 당국은 여인숙이 승인된 미술관이 아니라는 이유로 제안을 거부했다.

2003년에는 「들판」(그림62)을 구입하는 일에 낙관하고 있었으나[18] 야심 찬 기금 조성과 기업 보조에도 불구하고 가격은 손에 넣기 불가능한 액수였다. 4년 후 이름을 밝히지 않은 개인 소장자가 이 그림을 소더비에 경매로 내놓는다. 예상 가격은 2800~3500만 달러였다. 아름다운 오베르 풍경화였으나 팔리지 않았고 그대로 개인 소장품으로 남았다.[19]

더 최근에는 얀센이 「오베르의 정원」(그림137)을 취득하기 위해 노력한다. 모금은 여전히 힘든 도전이었고 그림은 2017년 개인 소장자에게 팔렸다. 그러나 그는 포기하지 않았다. 아직 개인 소장중인 오베르 작품이 30여 점이나 되니 그는 계속 기회를 잡기 위해 주시할 것이다.

그사이 텅 빈 방은 전 세계 미술애호가들의 사랑을 받고 있다. 특히 동

아시아인들에게 매우 인기가 있어 해마다 방문하는 5만 명 관람객 중 약 40퍼센트가 동아시아인들이다. 얀센은 말한다. 어디서 오든 그들은 "관광객이 아니라 순례자"라고.[20]

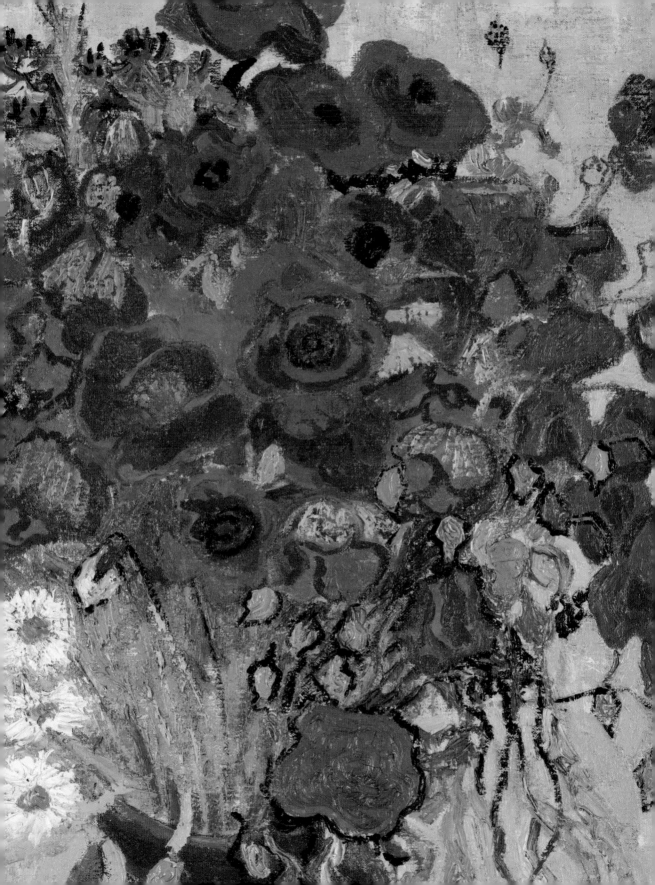

오늘

성공은 화가의 삶에
일어날 수 있는 최악의 것이다.[1]

빈센트 반 고흐, 평생 작품을 팔지 못했지만 이제 그는 레오나르도, 미켈란젤로, 렘브란트, 페르메이르, 모네, 피카소 같은 거장들과 더불어 전 시대를 통틀어 가장 인기 있는 화가 6명에 속한다. 「해바라기」 「별이 빛나는 밤」 그리고 자화상들은 전 세계 수십억 인구가 즉시 알아보는 그림이다. 반 고흐 작품에는 직접성과 시선을 끄는 대담한 색채가 있지만, 또한 역동성과 더 깊은 감상이 필요한 심오함도 있다.

　미술작품뿐 아니라 화가의 개인적인 이야기에도 오늘날 너무나 많은 사람이 매료되고 감동한다. 빈센트는 비범하고 파란 많은 삶을 살며 큰 시련을 여러 번 겪었다. 그는 열여섯 살의 나이에 미술품 딜러로 일을 시작하고 훗날 전도사가 되어 벨기에 광부들과 생활했다. 그리고 스물일곱 살이 되어서야 마침내 화가가 되기로 마음먹었고, 단 10년 만에 방대한 작품을 쏟아냈다. 그가 잠시 함께 살았던 이로는 헤이그에서 예전에 매매춘을 했

그림68 「양귀비와 데이지」(부분), 왕종준, 베이징

273

그림148 빈센트 빌럼 반 고흐(화가의 조카), 런던 테이트미술관에서 그가 임대한 그림들을 보고 있다, 1947년

던 신 호르닉, 아를의 노란집에서 함께 작업한 고갱이 있다. 그의 이야기에 소설가와 영화제작자들이 영감을 받는 것도 놀랄 일은 아니다.

그의 유려한 편지 덕분에 우리는 그의 삶에 대해 참으로 많은 부분을 공유하고 있다. 편지들은 20세기에 들어 다양한 편집본으로 출간되다가 2009년 커다란 책 여섯 권과 온라인 판본으로 결정판이 나왔다.[2] 빈센트의 편지 902통은 거의 100만 단어에 이른다. 본질적으로는 그가 화가로 커가는 과정의 일기라고 할 수 있다. 이 서신을 통해 우리는 역사상 그 어느 화가보다도 반 고흐 인생의 많은 부분을 알아갈 수 있다.

두말할 필요 없이 반 고흐의 명성은 높이 치솟았고 그의 작품 가격 또한 그렇다. 1987년 '해바라기' 연작 중 한 점이 2500만 달러에 팔렸는데 당시 경매에서 판매된 미술작품 가운데 최고가의 세 배 이상이었다. 그때까지의 기록은 모두 옛 거장들의 것이었다. 그해 말 「아이리스」의 가격

그림149 미국 카지노 사업가 스티브 윈과 「밀밭 배경의 여인」(그림74), 고갱의 「목욕하는 사람들」(1902), 1999년경

은 더욱 높이 치솟아 5400만 달러라는 경이로운 금액에 낙찰되었다. 그후 1990년 「가셰 박사의 초상」 첫번째 버전이 거의 8300만 달러에 판매되었다. 다른 오베르 시기 회화도 그때 이후 계속 거래가 이루어졌고, 그중 「밀밭 배경의 여인」(그림74)은 라스베이거스 카지노 사업자인 스티브 윈이 5000만 달러에 구입했다(그림149). 이 그림은 한동안 그의 카지노 한 곳에 있는 벨라지오갤러리에 걸려 있었다. 이 갤러리는 동행이 카지노에서 돈을 쓰고 있을 동안 도박에 관심 없는 손님들이 시간을 보내는 곳으로 자리잡았다. 8년 후 윈의 회사가 재정적 위기를 맞자 반 고흐는 미국의 헤지펀드사 대표인 스티븐 코언에게 넘어갔고 가격은 8000만 달러였다고 한다.[3]

오베르 정물화 「양귀비와 데이지」(그림68)의 이야기는 화가의 작품 가격이 얼마나 하늘 높은 줄 모르고 오르는지 보여주는 극적인 증거다. 이 그림은 가셰 박사의 정원에서 그린 것이라 원래 박사가 가지고 있었으리라 추측된다.[4] 몇몇 개인 소장자를 거친 후 1926년 1200파운드에 팔리는데, 이후 겨우 2년이 지난 뒤 미국 사업가 콩거 굿이어가 사들였을 때 가격은 1만2000달러로 올라 있었다.[5] 1962년에 그의 아들 조지가 이 정물화를

뉴욕 버펄로의 올브라이트녹스미술관에 임대했다. 1990년에 조지는 이 작품을 팔기로 결정하는데, 판매금 일부는 미술관으로 갈 예정이었다. 크리스티는 1200~1600만 달러를 예상했지만 최저 경매가에는 미치지 못했다. 다음해에 비공개로 판매되었는데 아마도 1000만 달러 정도였을 것이며 이는 콩거 굿이어가 산 가격의 1000배에 가깝다.

2014년 「양귀비와 데이지」를 소장하고 있던 익명의 유럽인이 다시 경매에 작품을 내놓았고, 이번에는 6200만 달러로 가격이 치솟았다. 구매자는 왕종준으로 밝혀졌다. 그는 중국의 억만장자 엔터테인먼트회사 대표이자 아마추어 화가로 꽃 정물화를 좋아하는 사람이다(그림150). 왕종준은 그림 구매에 대해 심각하지 않게 그저 "내 집을 더 아름다운 색깔로 만들어줄 것"이라 생각한다고 말했다. 입찰할 때 가격이 최고 예상가보다 더 올라간 후에도 "정말 느긋하게 느꼈다"라고 말했다. 그는 최종 입찰가가 "내 예상보다는 약간 낮았다"라고도 했다.[6]

그림150 「양귀비와 데이지」(그림68)와 함께 있는 중국 엔터테인먼트회사 대표 왕종준, 소더비, 2014년 11월

명예와 부

왕종준의 경우를 보면 반 고흐 작품 시장이 얼마나 많이 변화했는지 알 수 있다. 초기에는 아방가르드 수집가들만 관심을 가졌으나 지금은 억만장자들이 반 고흐의 그림을 수집하고 있다. 제2차세계대전 후 처음 몇 십 년 동안은 주된 구매자가 미국인과 유럽인이었다. 그러나 1980년대가 되면서 일본인이 인상주의와 후기인상주의 대가들을 선호하며 사들이기 시작했다. 2000년 이후에는 다시 한번 큰 변화가 일어나 새롭게 떠오르는 시장이 열리기 시작하는데, 대표적인 곳으로 러시아, 한국, 그리고 특히 중국을 꼽을 수 있다.

반 고흐의 커가는 세계적 명성의 또다른 신호는 그의 작품을 보기 위해 모여드는 사람들이다. 1962년 빈센트 빌럼은 가족의 컬렉션을 네덜란드 정부에 기증하며 반고흐미술관 건립에 단초를 놓았다. 암스테르담 지자체가 부지를 제공하고 정부가 미술관 건물과 운영비용을 부담하기로 했고, 반 고흐 가족은 600만 파운드에 해당하는 세금 면제를 받았다. 작품의 시장 가격에 비하면 정말 작은 부분이다. 컬렉션은 반 고흐의 회화 200점과 드로잉 400점, 스케치북 여러 권, 화가의 편지 700점과 여러 기록물 등이다.

1973년 미술관이 개관했을 때는 한 해에 6만 명 정도의 관람객이 방문할 것으로 예측했다.[7] 하지만 팬데믹 이전인 2019년 관람객 숫자는 210만 명으로 원래 예상치의 35배에 달했다. 단일 화가를 위한 미술관 중 세계에서 가장 인기 있는 미술관이며, 네덜란드에서 가장 많은 방문객이 찾는 미술관으로는 암스테르담 국립미술관 바로 다음이다. 국립미술관은 렘브란트와 페르메이르를 소장하고 있다.

반 고흐는 훗날 자신이 슈퍼스타 화가가 되리라고는 상상도 하지 못했을 것이나 그의 사망 전 몇몇 사람은 이미 그의 재능을 알아보았다. 카미

유 피사로는 1887년 파리에서 반 고흐를 만났고, 당시 "그는 미치거나, 또는 우리를 훨씬 앞서나갈 것이다"라고 말했다. 몇 년 후 그는 이렇게 덧붙였다. "나는 그가 둘 다 하리라고는 전혀 예상치 못했다."[8]

반 고흐가 자신의 작품이 궁극적으로 높이 평가받을 줄 알았더라면 그는 절대 그렇게 갑자기 서른일곱의 나이에 자살로 화가의 삶을 끝내지는 않았을 것이다. 그가 계속 생을 이어가며 어느 정도 건강을 유지했다면 아마 20~30년 더 살며 그림을 그렸을 터이다.

그랬다면 그의 미술이 어떤 방향으로 흘렀을까? 반 고흐는 1890년대 중반 피에르 보나르, 모리스 드니 등 나비파의 부상을 보았을 것이다. 그 뒤로 이어진 앙리 마티스, 앙드레 드랭 등의 야수파 그룹, 그리고 에리히 헤켈과 에밀 놀데의 다리파도 만났으리라. 1910년대에는 에른스트 키르히너와 알렉세이 폰 야블렌스키가 이끄는 독일 표현주의가 등장했다. 제1차 세계대전 직전에는 피카소가 미술계 주요 인물로 떠오른다. 반 고흐의 뒤를 이어 출현하는 이 모든 화가에게 그는 영감을 주었고 현대 화가란 어떻해야 하는지 보여주는 모델이 되었다.

아를에서 쓴 편지에서 빈센트는 "화가의 미래는 색채를 다루는 사람이다"라고 했다.[9] 이것이 바로 나비파, 야수파, 다리파, 표현주의 화가가 색채를 이용해 19세기 전통 미술을 모더니즘으로 탈바꿈함으로써 성취하려던 것이다. 독일 화가 막스 펙스타인은 이렇게 선언했다. "반 고흐는 우리 모두의 아버지다!"[10]

반 고흐는 이렇게 빠르게 진화하는 과정에서 어떻게 반응했을까? 화가로서 그는 끊임없이 앞으로, 무서운 속도로 나아가고 있었다. 이는 그가 현대미술 발전의 가장 중요한 시기에 선구자로 계속 남아 있었을 것임을 뜻한다. 그의 뒤에 등장한 수많은 화가들은 그들만의 방식에 갇혀 성공적

으로 인정받기를 되풀이하며 안주했고, 소수의 대가만이 계속 전진하여 일부는 최고의 작품을 말년에 가서야 내어놓기도 했다. 80대 초반에 모네는 그의 대작 '수련' 연작을 완성했고 마티스는 그의 환상적인 컷아웃 작품을 선보였다. 피카소가 그의 가장 대담한 작품을 그린 시기는 그보다 훨씬 더 나이든 후였다. 반 고흐는 그의 경이로운 미술적 상상력과 단호한 결단력으로 과연 어떤 것을 성취했을까?

반 고흐의
발자취를 따라서

우아즈강

오베르쉬르우아즈는 파리에서 약 한 시간 정도 떨어져(30킬로미터) 있는 아름다운 곳이다. 이곳에서 하루를 보낸다면 반 고흐와 관련된 주요 장소를 다 볼 수 있고, 이 마을에서 작업한 다른 화가들에 대해서도 많은 것을 배울 수 있으며 신선한 시골 공기를 마시고 맛있는 점심식사도 할 수 있다.

역①에서 거의 바로 맞은 편에는 도비니와 그의 아내가 살던 옛 도비니의 정원(반 고흐 그림88)이 있는데, 제네랄드골거리 22번지② 게이트를 통해 그곳을 들여다볼 수 있다. 역에서 왼쪽으로 난 큰길을 따라가면 오른쪽으로 작은 녹지대가 보인다. 그곳에는 자킨이 만든 반 고흐 조각상과 관광안내소가 있다. 바로 그 뒤에 있는 시청(그림20)은 반 고흐가 살던 당시와 거의 같은 모습이다③.

시청과 거의 마주보고 있는 건물이 바로 반 고흐가 지냈던 라부여인숙이다④. 겨울 휴관 기간을 제외하면 대개는 방문객을 맞이한다. 이곳에서

는 시청각 자료를 통해 반 고흐가 오베르에서 보낸 70일을 개괄할 수 있다. 또한 1890년 반 고흐의 네덜란드 동료 화가 안톤 히르스허흐가 살았던 작은 방도 구경할 수 있다. 그리고 가슴 아린 반 고흐의 방, 텅 빈 그곳에는 의자 하나만이 놓여 있다(그림2). 1층은 원래는 카페와 바였다.

여인숙을 나와 오른쪽으로 길을 꺾어 상손거리를 따라 올라가면 바로 도비니미술관⑤이 보인다. 19세기 미술의 변화를 살펴볼 수 있는 작은 미술관이다. 반 고흐는 이곳에 이젤을 세우고 시선을 들어 계단 너머 도비니거리의 집들을 그렸다(그림38).

도비니거리로 올라가 왼쪽으로 돌면 48번지 입구 근처에서 반 고흐가 「나무뿌리」(그림95, 96)를 그렸던, 최근에 발견된 장소⑥가 나온다. 5분 정도 더 가면 도비니의 집/스튜디오⑦가 나온다. 샤를프랑수아 도니비가 살고 작업했던 곳으로 방문객에게 공개되어 있어 벽화와 풍경화를 관람할 수 있다.

다시 도비니거리로 조금 내려와 레리거리의 오베르성⑧으로 가면 인상주의와 이 마을에서 작업했던 화가들의 그림에 대한 시청각 자료를 볼 수 있다. 다음 목적지는 가셰 저택⑨이다. 가셰거리에 있으며 성 너머로 10분 정도 걸린다. 비범한 절충학파 의사의 집을 방문하여 반 고흐가 꽃 정물화 대부분을 그린 정원에서 여유로운 시간을 보낼 수 있다.

이제 오베르 중심가로 다시 돌아갈 시간이다. 반 고흐가 총을 쏜 곳으로 추정되는 장소를 보고 싶다면 성으로 가 입구에서 큰길을 따라 계속 걸으라. 그러다 오른쪽 첫번째 만나는 길에서 베르틀레도로를 따라간 후 자킨 산책로와 만나는 지점 바로 직전에 걸음을 멈추면 된다. 총을 쏜 지점⑩은 성으로 들어가는 돌담에 난 문 근처이며, 반 고흐 자화상이 있는 안내판이 있다. 하지만 예전의 밀밭은 이제 현대식 주택 단지와 주차장으

로 변모했고 당시의 흔적은 거의 찾아볼 수 없다.

중심가로 돌아온 후 찾아가볼 중요한 곳이 두 군데 더 있다. 성당과 묘지다. 성당(그림53)⑪은 역에서 조금만 올라가면 되고, 성당에서 몇 분 더 걸어가면 들판 옆으로 반 고흐 형제의 묘지가 나온다. 묘지⑫를 참배하고 나면 눈앞에 펼쳐지는 들판의 장관을 둘러보라. 반 고흐에게 너무나 큰 영감을 주었던 풍경이다. 다시 역으로 돌아가는 길에 좀더 시간이 있다면 우아즈강을 따라 산책해도 좋다.

파리로 돌아가면 오르세미술관에 가서 가셰 박사가 기증한 반 고흐 작품 7점을 보기를 권한다. 더불어 오르세에는 인상주의와 후기인상주의의 탁월한 작품이 많이 소장되어 있다.

연 보

1890년

3월 말　테오 반 고흐가 파리에서 폴 가셰 박사와 만나 빈센트의 오베르 이주를 의논한다.

5월 16일　빈센트 반 고흐가 생레미드프로방스 외곽 생폴드모졸 요양원을 떠나 파리행 야간열차에 오른다.

5월 17일　테오가 파리의 리옹역에서 빈센트를 만나 시테 피갈 8번지 아파트로 함께 온다.

5월 18일　빈센트와 테오는 미술 전시회에 간다.

5월 19일　빈센트는 쥘리앵 탕기의 미술 재료상에 간다.

5월 20일　빈센트는 오베르로 가서 가셰 박사를 만나고 가르거리의 카페 드 라메리(라부여인숙)에 묵기로 한다.

5월 27일　가셰 박사와의 첫 점심식사

6월 3일　「가셰 박사의 초상」첫번째 버전 시작(그림46)

6월 4일　가셰 박사가 파리로 가 테오를 만나고, 빈센트는 「오베르 성당」(그림53)을 그린다.

6월 8일　테오와 그의 아내 요하나(요), 그리고 아기 빈센트 빌럼이 오베르로 와서 가셰 박사와 점심을 함께한다.

6월 15일　「가셰 박사의 초상」동판화(그림49)

7월 6일　빈센트가 파리로 가서 테오, 요하나, 아기를 만난다.

7월 7일　테오는 부소&발라동갤러리의 상사에게 봉급 인상이 없으면 갤러리를 그만두고 독립하겠다고 말한다.

7월 15일　테오, 요하나, 아기는 가족 방문을 위해 네덜란드로 떠난다.

7월 18일　테오는 파리로 돌아오고 요하나와 아기는 네덜란드에 좀더 머무르기로 한다.

7월 21일　테오는 부소&발라동갤러리에 낸 사직서를 철회한다.

7월 27일	빈센트는 「나무뿌리」(그림95)를 그리고 저녁 7시 30분경 밀밭에서 자신의 가슴에 총을 쏜 후 심한 부상을 입은 채로 여인숙으로 돌아온다.
7월 28일	테오가 소식을 듣고 급히 오베르로 향한다.
7월 29일	빈센트, 새벽 1시 30분에 37세의 나이로 사망한다.
7월 30일	장례식
8월 3일	테오가 파리에서 네덜란드로 가서 가족들과 함께 슬픔을 나눈다.
8월 16일	테오, 요하나, 아기가 파리로 돌아온다.
8월 18일	테오가 딜러 폴 뒤랑뤼엘을 만나 전시회를 의논하고, 가셰 박사가 파리로 와서 함께 저녁을 먹는다.
9월 말	테오는 에밀 베르나르의 도움으로 같은 건물의 이사 예정인 빈 아파트에서 빈센트의 작품을 전시한다.
10월 4일	테오가 심각한 정신 질환 징후를 보인 후 며칠 사이 상태가 급격히 악화된다.
10월 12일	상태가 극도로 나빠진 테오가 파리 요양원에 입원한다.
11월 7일	테오는 위트레흐트의 빌럼아른츠클리닉으로 이송된다.

1891년

1월 25일	테오, 위트레흐트에서 33세의 나이로 사망한다. 사망 원인은 매독.

주

시작하며

1 반 고흐의 의자(1889년 1월, F498)

2 인터뷰, 2020년 11월 6일

3 인터뷰, 2019년 4월 10일

4 바커르, 판틸보르흐와 프린스, 2016, p.80(2016년 전시회 〈광기의 경계에서〉에 권총도 포함됨) 그러나 여인숙을 관리하는 도미니크샤를 얀센은 회의적이어서 "이 권총이 반 고흐의 것이 아닐 확률이 그럴 확률보다 훨씬 더 크다"라고 말했다(2019.06.19). 나는 2001년에 이 권총에 관한 이야기를 정통한 소식통에게서 전해들었다.

5 여러 지역 사람에게서 이름을 들었다.

6 레미 르퓌르, 파리, 2019년 6월 19일, 경매번호 1

7 네이페와 스미스, 2011, 빈센트의 치명상에 대한 부록, pp.869~85

8 자클린 소노레, 앙드레 페커의 책, 『La Médicine à Paris du XIIIe au XXe Siècle』, 헤르바, 파리, 1984, p.441.

9 잡지 『L'Art Vivant』, 1923년 7월 15일, p.554.

10 트뤼블로(폴 알렉시스), 『Le Cri du Peuple』, 1887년 8월 15일.

11 편지 873(1890.05.20).

12 1927년 석고 모형 4점을 가셰 주니어가 웰컴컬렉션에 판매했고, 1976년 런던 과학박물관에 장기 임대되었다(물품번호 A158243-6). 머리의 주인공은 라스네르, 레스퀴르, 노르베르이다(미술관의 다른 머리는 아브릴이나 뒤몰라르의 것일 수 있다). 가셰 주니어, 1956, pp.19, 89 참조. 존스턴세인트 구입 1925~30(웰컴컬렉션 기록물보관소), 거트루드 프레스콧, '가셰와 존스턴세인트', 『Medical History』, 1987년 7월, pp.217~24.

13 가셰 주니어, 1953a, 페이지 없음; 가셰 주니어, 1994, p.258; 가셰 주니어가 귀스타브 코키오에게, 1922년경(반고흐미술관 기록물보관소 b3305).

14 상호부검협회는 1876년 가셰 박사가 회원이던 파리인류학협회가 설립했다. 1887년 가셰 박사는 진화학자 장바티스트 라마르크를 기리기 위한 라마르크만찬협회 창립회원이 된다.

15 『Blessure et Maladie de M. Gambetta: Relation de l'Autopsie』, 마송, 파리, 1883.

16 조르주 리비에르, 『Renoir et ses Amis』, 플루리, 파리, 1921, p.215.

17 조르주 리비에르, 『Cézanne: Le Peintre Solitaire』, 플루리, 파리, 1933, p.108; 조르주 리비에르, 'Les Impressionnistes chez eux', 『L'Art Vivant』, 1926년 1월 1일, p.925.

18 가셰박사가회원임은장세르펭의『L'Oeuvre gravé de Cézanne』, 'Arts et Livres de Provence', 마르세유, 1972, p.29. 가셰 주니어는 출간 전에 원고를 보았고, 성의를 다해 서문을 쓰며 다른 문제에 대해 소소한 사실의 부정확성을 지적했지만, 상호부검협회에 대해서는 언급하지 않았다(가셰 주니어가 세르펭에게, 1957.04.15., p.19).

19 가셰 주니어, 1956, p.17.

20 콜데호프 저서에만 실렸다, 2003, p.21.

21 불가피하게 반 고흐의 자살에 대해서는 상당히 자세히 기술해야 한다. 반 고흐 시대에는 스스로 삶을 마감하려는 사람들에게 도움을 줄 수 있는 어떤 장치도 없었다. 오늘날 영국에서는 '사마리아인'(전화 116 123)의 도움을 받을 수 있고 다른 곳에도 유사한 조직들이 있다.

22 오베르 그림 중 현존하는 것은 약 70점이며, 반 고흐가 사람들에게 준 몇 점은 소실되었다. 반 고흐는 오베르에 71일 있었으며, 마지막 날은 새벽 1시 30분 그가 사망한 날이다.

프롤로그
파리의 간주곡

1 보내지 않은 편지 RM19(1890.05.21c).

2 봉어르, 1958, p.L.

3 귀 절단 사건에 대한 자세한 배경은 게이퍼드, 2006; 베일리, 2016; 머피, 2016 참조.

4 요양원 생활에 대해서는 베일리의 『반 고흐 별이 빛나는 밤』(2020) 참조.

5 편지 801(1889.09.10).

6 편지 807(1889.10.04).

7 의료 기록, 생폴드모졸(바커르, 판털보르흐, 프린스, 2016, pp.156~59).

8 내무부 장관이 부슈뒤론 도지사에게 보낸 편지, 1874년 6월 6일(부슈뒤론 기록물보관소, 마르세유, 물품 5X138). 다음 저서 참조, 에블린 뒤레, 『Un Asile en Provence』(프로방스 대학, 엑상프로방스, 2020, p.135).

9 편지 868(1890.05.04).

10 봉어르, 1958, p.L.

11 봉어르, 1958, p.L.

12 편지 879(1890.06.05).

13 테오가 빌에게, 1890년 6월 2일(반고흐미술

14 참조: F671, F543 (편지 879, 1890.06.05); F412 (편지 887, 1890.06.14); F403, F404, F555 (요하나가 테오에게, 얀선과 로버르트 1889.03.16, 1999, p.221, 주석 10); F82 (봉어르, 1958, p.L.). 아파트 안 그림은 주기적으로 자리가 바뀌었다.

15 봉어르, 1958, p.LI.

16 봉어르, 1958, p.LI.

17 1890, 루앙미술관. 편지 879(1890.06.05., 스케치), 893(1890.06.28.).

18 편지 870(1890.05.11), 869(1890.05.10). 서신에서 전시회 관람은 언급되지 않았지만 빈센트가 갔을 가능성이 높다. 5월 22일에 전시회가 끝날 예정이었기 때문이다. 반 고흐와 빙과의 이전 관계에 대해서는 편지 642(1888.07.15).

19 안드리스가 헨드릭과 헤르미너에게, 봉어르, 1890년 5월 21일(반고흐미술관 기록물보관소, b1852).

20 빈센트가 부소&발라동을 방문했을지도 모른다. 얌 푸르만의 작품을 보았다고 언급했는데 당시 그곳에 전시되어 있었기 때문이다. 테오의 아파트에서 보았을 가능성도 배제할 수 없다. (편지 902, 1890.07.23)

21 보내지 않은 편지 RM20(1890.05.24).

22 봉어르, 1958, p.L.

23 봉어르, 1958, p.LI.

24 편지 873(1890.05.20).

25 보내지 않은 편지 RM20(1890.05.24).

26 테오가 가셰 박사에게, 1890년 5월 19일(가셰 주니어, 1957a, pp.149~50). 가셰 박사가 그주 후반에는 파리에 있을 수 있었기 때문에 빈센트는 박사가 오베르에 있을 때 도착해서 직접 도움을 받고 싶었을지도 모른다.

CHAPTER 1
첫인상

1 편지 873(1890.05.20).

2 코키오, 1923, p.244. 생오뱅 여인숙은 프랑수아비용거리 53~55번지였고, 아직도 건물이 남아 있다.

3 아르튀르 라부는 15킬로미터 떨어진 므뉘쿠르에서 와인 가게를 하다가 1889년 문을 닫았다. 1890년 1월 30일 오베르 여인숙을 인수한다(『르프로그레 드 센에우아즈』 1889.11.30., 1890.02.01.)

4 빅토르 장 라부는 1879년 4월 26일 뒤에유에서, 레오니 아돌핀 라부는 1881년 11월 24일 오베르비에에서 태어났다. 둘 다 1891년 오베르 인구조사에는 기록되어 있지 않은 것으로 보아 사망했거나, 오베르에 없었거나, 단순 누락되었을 수도 있다.

5 방이 2층에 있었는지 다락층에 있었는지 혼란이 있었다. 귀스타브 코키오는 다락층 '지붕 아래'라고 썼다(『Les Indépendants 1884-1920』, 올렌도르프, 파리, 1921, p.245). 그 후 가셰 주니어가 2층이라고 이야기하고(가셰 주니어가 귀스타브 코키오에게, 1922.08.05, 반고흐미술관 기록물보관소, b3312), 코키오가 그것을 받아들인다(1923, p.245). 가셰 주니어는 두아토와 르로이에게도 2층이라고 말한다(1928, p.92). 1930에 윌리 메이왈드가 찍은 사진(버브, 1938년 5월)도 2층을 보여준다. 그러나 옆방에서 묵었던 안톤 히르스허흐의 말을 가장 신뢰할 수 있을 것인데, 그는 다락층이라고 말한 바 있으며(히르스허흐가 알버트 플라스하르트에게, 1911.09.08., 반고흐미술관 기록물보관소, b3023), 아델린 라부도 같은 증언을 남겼다(1955, p.7). 임대료가 상대적으로 저렴했다는 사실 역시 작은 다락방이었음을 시사한다.

6 편지 626(1888.06.16.~20).

7 판화에서 오베르의 전반적인 인상을 얻을 수는 있지만 지형적으로 완전히 정확한 것은 아니다.

8. 편지 875(1890.05.25).

9 아돌프 조안, 『Les Environs de Paris』, 아셰트, 파리, 1872, p.271.

10 사진이 처음 공개된 것은 『Les Nouvelles Littéraires』(1953.04.16.)에 였고, 트랄보에 의해 다시 인쇄되었다(1969, p.304). 1987년 반고흐연구소가 라부의 후손에게서 이 사진을 받아 화질 보정 작업을 했다. 라부 가족이 오베르에 있던 시기인 1890~93년에 찍은 사진이다. 왼쪽이 아르튀르 라부다. 1950년대 아델린 라부는 자신이 입구에 서 있는 소녀라고 말했다. 1890년 당시 그녀는 12세였는데 사진 속 여성은 그보다는 나이가 많아 보여 1893년에 가까운 사진으로 추측한다(라부, 『Les Nouvelles Littéraires』, 1953.04.16., 1955, p.15 참조). 아델린은 왼쪽 테이블 근처 의자 위에 서 있는 아이가 여동생 제르멘이라고 말했다. 1890년 당시 두 살이었을 제르멘 역시 더 나이가 많아 보여 사진이 더 나중 시기임을 알려준다. 아델린에 따르면 입구의 아기는 이웃인 목수 르베르의 아이다. 테이블에 둘러앉은 세 사람이 누구인지는 알려진 것이 없다.

11 이 스케치는 빛에 노출되어 종이가 검게 변하고 이미지도 퇴색되었다. 라부 여인숙 안을 그린 것인지 확실하지는 않지만, 가셰 주니어가 그렇게 주장했고(1994, pp.LV and 245~46) 보기에도 그렇게 보인다.

12 『Le Monde Illustré』, 1868년 5월 30일.

13 편지 875(1890.05.25).

14 카미유 코로는 1850년대~1870년대 초까

지 오베르를 방문하곤 했다. 오노레 도미에는 1860년대에서 1879년 사망할 때까지 인근 발몽두아에서 살았다. 아르망 기욤 역시 오베르를 자주 방문했다.

15 알렉스 마르탱, 『Promenades et Excursions dans les Environs de Paris (Région du Nord)』, 앙뉘에, 파리, p.82.

16 현재 가셰거리.

17 사진은 1879년 반고흐연구소의 얀센이 라부의 후손에게서 받은 것이다. 남성은 아르튀르이고 여성은 아마도 아내 루이즈일 것이다.

18 이 두 판화는 반 고흐 사망 후 가셰 박사가 발견해 소장했고, 후일 인물들을 오려내어 금빛 종이 한 장에 일본어 설명과 함께 붙였다. 현재 파리 오르세미술관에 소장되어 있다(1958년 가셰 주니어 기증). 크리스 윌런벡, 루이 판틸보르흐, 시게루 오이카와, 『Japanese Prints: The Collection of Vincent van Gogh』, 반고흐미술관, 암스테르담, 2018, pp.36~37.

19 편지 873(1890.05.20).

CHAPTER 2
절충학파 의사

1 편지 879(1890.06.05).

2 편지 873(1890.05.20).

3 가셰 박사 관련 좋은 자료. 디스텔과 스타인, 1999; 아들인 가셰 주니어 저서, 1956, 1994); 골베리, 1990. 다음 두 논문 참조. 리모 파브리, 'An Inquiry into the Life and Thought of Dr Paul-Ferdinand Gachet', 예일대학, 뉴헤이븐, 1964; 나탈리 르노, 'Le Docteur Paul Ferdinand Gachet: Un Médecin-artiste au Temps des Impressionnistes', 폴사바티에대학, 툴루즈, 2005. 가셰 박사 부자에 대한 대

단히 비판적 시각에 대해서는, 브누아 랑데 저술 참조.

4 보내지 않은 편지 RM20(1890.05.24).

5 편지 875(1890.05.25).

6 편지 875(1890.05.25).

7 편지 875(1890.05.25), 901(1890.07.02).

8 편지 875(1890.05.25).

9 편지 873(1890.05.20).

10 윌던스타인 플래트너 인스티튜트 기록물보관소, #6160611b (가셰, 1956, 그림50).

11 마그리트 포라도브스카, 'Le Vase d'Urbino: Ultimes Souvenirs d'Auvers 1891', 1918년 8월 10일 기록(윌던스타인 플래트너 인스티튜트 기록물보관소, #ziy5p8h8).

12 편지 873(1890.05.20).

13 윌던스타인 플래트너 인스티튜트 기록물보관소, #3n27ep64 (가셰, 1956, 그림35).

14 봉어르, 1958, p.LI.

15 절충학파협회, 『Almanach fantaisiste pour 1882』, 르메르, 파리, 1881, pp.i-ii.

16 가셰 주니어, 1956, p.68. 『Les Dîners des Eclectiques et le Docteur Gachet』 전시 책자 참조(가셰 박사의 집, 오베르, 2017).

17 가셰, 1864, p.45.

18 가셰 박사의 오베르 집은 베스노거리(현재 가셰거리 78번지)이고, 아파트는 포부르 생드니 78번지였으며, 이곳에서도 진료를 했다.

19. 미용, 1998, pp.204~08. 미용은 루이즈와 가셰 박사가 1860년대에 연인이었을 상황적 증거가 있고, 결혼 전 그녀가 그의 딸(그녀 딸의 이름도 루이즈)을 낳았을 가능성이 있다고 주장했지만 아직은 추측일 뿐이다.

20 『Le Vélocipède Illustré』, 1870년 5월12일~6월 9일.

21 과학박물관, 런던, 품목#A58245.

22 절충학파협회, 1899.12. (파리 프랑스국립도서관에 한 점이 있다.)

23 가셰 주니어, 1956, p.19.

24 윌던스타인 플래트너 인스티튜트 기록물보
관소, #6160611b(가셰, 1956, 그림27). 고티에
의 원본 그림은 소실됐다.

25 수르바란 원본은 현재 런던 내셔널갤러리
에 있으며(「명상중인 프란시스코」, 1635~39),
19세기 여러 판화의 주제가 되었다.

26 편지 879(1890.06.05)에서 반 고흐는 용설란
과 사이프러스라고 했지만, 개개의 나무를
잘 알았던 가셰 주니어가 반 고흐의 실수
를 정정했다(가셰 주니어, 1994, p.64; 디스텔과
스타인, 1999, pp.78, 80, 217~18).

27 가셰 주니어, 1994, p.63.

28 편지 877(1890.06.03).

29 편지 877(1890.06.03).

CHAPTER 3
둥지

1 편지 873(1890.05.20).

2 편지 874(1890.05.21c), 보내지 않은 편지
RM19(1890.05.21c).

3 편지 809(1890.10.08c).

4 편지 507(1890.10.09c), 515(1885.07.14c),
533(1885.10.04).

5 알베르 오리에, 'Les Isolés: Vincent van
Gogh', 『메르퀴르 드 프랑스』, 1890년 1월,
p.25.

6 편지 874(1890.05.21c), 보내지 않은 편지
RM20(1890.05.24).

7 그레거리에서 그렸을 것이다(가셰 주니어,
1994, p.238; 모스, 2003, p.29). 발레르메유
에서 그렸을 가능성도 있다(브리모, 1990,
p.115).

8 편지 874(1890.05.21c).

9 라종거리 18번지 집일 것이다(모스, 2003,
p.72; 빈, 2010, p.123). 건물 아랫부분은 그
대로이며, 기와지붕을 얹어 수리한 이 집은

현재 르코르드빌 식당이다.

10 발레르메유 마을에서 발레르메유거리 8번
지 집을 그린 것이다(모스, 2003, p.168). 그림
29의 농가와 비슷해 보이지만 같은 건물은
아니다.

11 푸르거리와 프랑수아코페거리가 만나는
곳에서 그렸을 것이다. 마르소거리 2번지
푸르 농가가 보인다(모스, 2003, pp.162~63;
가셰 주니어, 1994, p.70).

CHAPTER 4
풍경 속으로

1 편지 891(1890.06.24).

2 현존하는 이 농가는 카르노거리 20번지와
로제거리가 만나는 곳에 있다(칼 윌슨과 캐
서린 영, 'Deux Tableaux de Vincent van Gogh
identifiés à Auvers-sur-Oise', 『Vivre en Val-
d'Oise』, 1995.11, pp.62~65; 모스, 2003, p.38; 페
인 & 크냅, 2010, pp.74, 79).

3 이 풍경은 현재 샤퐁발 마르소거리 22번지
정원이며, 왼쪽 위 줄지어 선 집들은 그레
거리 7~9번지다(모스, 2003, p.71; 가셰 주니
어, 1994, pp.176~77, note74).

4 그림 위쪽 흰 집은 지금도 여전히 도비니거
리 30번지에 있다.

5 「양귀비밭」은 제2차세계대전의 파란만장
한 역사를 지나왔다(텐 베르허, 메이덴도르프,
베르헤이스트, 베르호호트, 2003, pp.392~93).
1948년 네덜란드 당국이 독일에서 이 그
림을 발견하여 지금은 헤이그시립미술관
에 영구 임대 중이다. 편지 887(1890.06.14)
참조.

6 장소는 크레소니에르거리로 알려진 게랭거
리 끝이거나(모스, 2003, p.160) 샤퐁발의 릴
로 둑이다(그림41).

7 이 풍경은 라종거리, 몽셀 마을(모스, 2003,
p.151), 혹은 인근 철둑에서 지금의 마르셀

마탱거리를 바라본 것이다.

8 다리는 1914년 독일 침략을 저지하기 위해 프랑스군에 의해 파괴되었고, 두 번의 세계 대전 이후 재건되었다.

9 편지 886(1890.06.03).

10 편지 886(1890.06.03). 생마탱 마을 언덕 기슭에서 본 풍경이다. 아래는 프랑수아비용 거리와 건물들이다. 당시 여인숙으로 쓰인 이 건물들은 프랑수아비용거리 53~55번지로 현존한다(모스, 2003, p.74).

CHAPTER 5
가셰 박사의 초상

1 편지 886(1890.06.03).

2 편지 879(1890.06.05).

3 월던스타인 플래트너 인스티튜트 기록물보관소, #75qds8t1.

4 앙브루아즈 드트레즈(1850~52), 아망 고티에(1854, 1859~61), 노르베르 고뇌트(1891, 그림23), 세잔의 드로잉 2점(1872~73), 앙리 뒤제르의 조각 3점(1898). 디스텔과 스타인, 1999, pp.32~33.

5 반 고흐의 「아를의 여인」(1890.02)은 4점이 남아 있고, 오베르로 가져간 것은 F540(로마 현대국립미술관)이거나 F541(크뢸러뮐러미술관, 오테를로)이다.

6 「석고상이 있는 정물」, 1887(F360, 크뢸러뮐러미술관, 오테를로). 『제르미니 라세르퇴』를 빌려준 이야기는 가셰 주니어, 1994, p.99에 기록되어 있고, 『소녀 엘리사』는 기념물 사진에 등장한다(그림128). 두 책이 단순히 빌려준 것인지 선물인지는 확실하지 않다.

7 사진에서 손을 확인할 수 있다(월던스타인 플래트너 인스티튜트 기록물보관소 #owgml50q, 8hrfty7r).

8 고뇌트가 그 별명을 사용했는데, 그가 붙였는지도 모른다(코키오, 1923, p.54).

9 두아토, 1923년 9월, p.216.

10 사진에서도 리본을 달고 있다(그림45).

11 편지 877(1890.06.03).

12 편지 879(1890.06.05), 보내지 않은 편지 RM23(1890.06.17c).

13 편지 877(1890.06.03).

14 가셰 주니어, 1994, pp.102~05, 114.

15 사용된 물감에 따라 두 작품의 퇴색이 다르게 진행된 것이 색조의 차이로 나타났을 가능성도 있다.

16 가셰 주니어, 1994, p.103.

17 가셰 주니어, 1953a, 페이지 번호 없음.

18 시라르 판회흐턴, 피커 팝스트, 『The Graphic Work of Vincent van Gogh』, 반더스, 즈볼러, 1995, pp.79~86, 99~106. 이 연구 출간 이후 판화 몇 점이 더 발견되었다.

19 5월 25일이라는 날짜 주장은 두아토, 1923년 11월, p.253; 가셰 주니어, 1994, pp.56~57. 6월 15일 날짜는 시라르 판회흐턴, 피커 팝스트, 『The Graphic Work of Vincent van Gogh』, 반고흐미술관, 암스테르담 1995, p.79, 디스텔과 스타인, 1999, pp.101). 테오가 편지 890(1890.06.23)에서 동판화를 언급한 것으로 보아 6월 15일일 확률이 크다.

20 가셰 주니어, 1953a, 페이지 번호 없음.

21 편지 889(1890.06.17).

22 보내지 않은 편지 RM23(1890.06.17경). 「사이프러스와 별이 있는 길」(1890년 5월 초, F683, 크뢸러뮐러미술관, 오테를로). 「해바라기」 드로잉이 그의 오베르 스케치북에 있다(판데르볼크, 1987, pp.240~41, pp.302~09). 편지 889(1890.06.17).

23 편지 886(1890.06.03.).

CHAPTER 6
가족 방문

1 편지 879(1890.06.05).

2 편지 880(1890.06.05).

3 옆에 있는 레스토랑 샤퐁발 휴게소의 주인 펠릭스 페넬은 화가이자 가셰 박사의 친구였다. 반 고흐가 오베르에 머문 동안 분명 페넬을 만났을 것이다.

4 봉어르, 1958, p.LI.

5. 봉어르, 1958, p.LI-LII. 빈센트는 프랑스어로 닭 울음을 표현했다.

6 『Qui était le Docteur Gachet?』, 오베르 관광사무소, 2003, p.29. 그가 언제 이 모든 동물을 소유하게 되었는지는 알기 어려우나, 테오가 방문했던 날 상당히 많은 동물이 있었던 것은 분명하다. 가셰 박사에게 늘 고양이가 16~18마리가 있었다는 주장이 있다(귀스타브 코키오, 『Paul Cézanne』, 올랑도르프, 파리, 1919년경, p.53).

7 그림은 소실되었다(디스텔과 스타인, 1999, p.132). 그는 또한 아르센 우사에의 『Le Cochon』(로포르트 도서관, 파리, 1876, p.40)에 돼지 한 쌍의 판화를 실었다.

8 편지 879(1890.06.05).

9 성당 역사에 관해서는 J. 라몽과 E. 메스플레의 『Notre-Dame d'Auvers』, 상튀에르에 펠르리나주, 파리, c.1962.

10 이 그림은 1950년대가 되어서야 복제되었다. 처음에는 흑백으로(앙드레 말로, 'Une Leçon de Fidélité', 『Arts』, 1951.12.21.), 나중에는 컬러로(제르맹 바젱, 'Van Gogh et les Peintres d'Auvers chez le Docteur Gachet', 『L'Amour de l'Art』, 1952, 1판).

11 반 고흐는 뉘넌 교회 그림을 여러 점 그렸지만 이 구성과 가장 가까운 것은 「오래된 교회탑」, 1884년 5월(F88, 뷔를레컬렉션, 취리히)이다.

12 편지 879(1890.06.05).

13 가셰 주니어가 요하나에게, 1912년 2월 19일경(반고흐미술관 기록물보관소, b3398).

14 봉어르, 1958, p.LII.

15 편지 881(1890.06.10).

16 편지 877(1890.06.03).

17 스톨베이크와 베이넨보스, 2002, p.76.

18 복제, 가셰 주니어, 1956, 그림57.

19 편지 883(1890.06.11).

20 반 고흐는 일본 미술에 관심이 있어 루이 뒤물랭을 만나고 싶어했다. 뒤물랭은 1888년 일본을 방문했고 1890년 5~6월 오베르에서 작업한 적이 있다. 그들이 실제로 만났는지는 알 수 없다. 편지 874(1890.05.21c), 877(1890.06.03) 참조.

21 가셰, 1858, p.102.

CHAPTER 7
드넓은 밀밭

1 편지 899(1890.06.10.~14).

2 편지 811(1890.10.21c).

3 이 그림은 푸르거리 옆 들판에서 본 푸르 농장을 그린 것일지도 모른다(모스, 2003, p.164). 그림33에도 등장한다.

4 편지 886(1890.06.03). 뉘마 크로앵의 집일 가능성이 있다(가셰 주니어, 1994, pp.130, 177, n.83).

5 보내지 않은 편지 RM23(1890.06.17c). 이 편지의 스케치를 그린 두번째 그림은 소실되었다(혹은 완성되지 못했다).

6 보내지 않은 편지 RM23(1890.06.17c).

7 편지 902(1890.07.23).

8 아마도 오베르 북쪽 이웃 마을 에루빌로 가는 길일 것이다.

9 편지 898(1890.07.10c). 반 고흐는 아마도 이중 정사각형 밀밭 그림 두 점(그림84와 92)을 말하는 것 같은데, 이들 그림은 이 장에

실린 거친 날씨의 그림들과 분위기가 비슷하다.

10 편지 898(1890.07.10c).

11 거친 하늘로 보는 경우가 많지만 페인(2010, p.222)은 "푸른 하늘 위를 흐르는 아름다운 구름들"이라고 표현했다.

12 편지 899(1890.07.10.~14).

13 1990년대까지 이 그림은 아를에서 그린 것으로 추측했으나 현재는 오베르 작품으로 의견이 모아졌다.

CHAPTER 8
꽃다발

1 편지 877(1890.06.03).

2 편지 899(1890.07.10~14).

3 편지 877(1890.06.03), 873(1890.05.20). 가세 박사가 소장한 세잔의 작품으로는 「작은 델프트 도자기 꽃병의 제라늄과 금계국」(개인 소장)과 「노란 달리아 꽃다발」 「작은 델프트 도자기 꽃병」 「큰 델프트 도자기 꽃병의 달리아」가 있다. 모두 1873년 작품이며 뒤의 세 작품은 파리 오르세미술관에 있다. 가세 박사는 모네의 「국화」(1878, 오르세미술관)도 소장했다.

4. 파리에서 그린 꽃 정물화 43점 정도가 현존하며 나머지는 소실된 것으로 보인다.

5 F453, F454, F455, F456, F457, F458, F459.

6 F678(반고흐미술관, 암스테르담), F680, F682(메트로폴리탄미술관, 뉴욕), F681(국립미술관, 워싱턴 D.C.).

7 「밤꽃 활짝 핀 가지」는 2008년 2월 10일 취리히 뷔를레컬렉션에서 다른 그림 3점과 함께 도난당했으나 8일 후 되찾는다.

8 편지 22(1874.04.30).

9 「분홍 장미」를 생레미 작품으로 보는 이도 있었으나 지금은 오베르 작품으로 간주된다.

10 나중에 황금 종이에 붙이는 2점, 후일 가세 주니어가 하나의 포트폴리오로 만든 14점(기메미술관, 파리), 게이사이 아이센의 판화 2점(소실), 큰 판화 2점(한 점은 런던 코톨드미술관 소장, 다른 한 점은 그곳에서 도난됨) 등이다. 크리스 윌런벡, 루이 판틸보르흐, 시게루 오이카와, 『Japanese Prints: The Collection of Vincent van Gogh』, 반고흐미술관, 암스테르담 2018, pp.37, 54~5, 213(note17), 214(note23); 가세 주니어, 1994, p.254 참조.

11 프랑스어로 이 리넨타월을 'torchon'이라고 부른다. 그림67, 68 외에도 「도비니의 정원」(F765, 오르세미술관, 파리)에도 사용되었다. 『The Art Newspaper』, 2007년 9월 참조.

12 편지 889(1890.06.17).

CHAPTER 9
초상화

1 편지 879(1890.06.05).

2 편지 879(1890.06.05).

3 편지 877(1890.06.03), 879 (1890.06.05).

4 편지 877(1890.06.03).

5 공이라고 말하는 이도 있으나 오렌지일 가능성이 더 크다. 1891년 목록에도 오렌지로 기록되어 있다(안드리스 봉어르 목록, no.273, 반고흐미술관 기록물보관소, b3055).

6 제르멘의 언니 아델린은 1950년대에 이웃 목수 르베르의 아이라고 말했다(라부, 1955, p.15; 가세 주니어, 1994, p.201). 그러나 르베르에게는 (아델린이 두 살이라고 특정한) 아이가 없었던 것으로 보인다.

7 반고흐미술관 기록물보관소, T-797.

8 빈센트와 테오가 갖고 있던 두번째 버전은 현재 개인 소장중이다(그림71). 아델린

으로 보이는 세번째 초상화도 현전하는데, 지금은 클리블랜드미술관에 있다(F786). 이 초상화의 여성은 같은 옷과 머리 스타일이지만 열두 살보다는 훨씬 더 나이 들어 보인다.

9 편지 891(1890.06.24).

10 아델린은 1877년 11월 20일 뤼에유에서 태어났으므로 반 고흐가 오베르에 있을 때 열두 살이었으나 종종 열세 살로 언급되곤 한다. 그녀는 1950년대에 직접 여러 번에 걸쳐 자신이 그 초상화의 모델이었다고 말했다(라부, 1955, pp.9~10). 초상화 F769는 1890년대에서 1920년대까지 '푸른 옷을 입은 여인'으로 불렸다. 초상화의 주인공도 '라부 집안의 아가씨' 혹은 마드모아젤 라부로 표현되었다. 코키오, 1923, pp.253, 320.

11 라부, 1955, p.9~10. 그녀의 이야기 일부는 그녀가 훗날 반 고흐에 관한 글이나 그의 편지에서 읽은 내용에 기초한 것으로 보인다. 예를 들면, 반 고흐는 편지에서 그의 아를 해바라기 그림들을 '파란색과 노란색의 교향곡'으로 표현했다(편지 666, 1888.08.21.~22).

12 라부, 1955, p.9.

13 1860년대 알퐁스 쥐브누아 피아노는 1952년 가셰 주니어가 현재의 브뤼셀음악원 악기박물관에 기증했다.

14 가셰 주니어, 1956, p.128.

15 가셰 주니어, 1953b, 페이지 번호 없음.

16 F1623r(1890.06, 반고흐미술관, 암스테르담).

17 편지 893(1890.06.28).

18 1960년 10월 14일자 메모. 이브 바쇠르, 『Vincent van Gogh: Matters of Identity』(예일대학출판, 2021, pp.102~36). 바쇠르는 지금은 소실된 1908년 가셰 주니어가 오르간을 연주하는 마그리트를 그린 그림을 책에 싣고, 그것이 반 고흐의 구성을 재현했을 것이라는 의견을 제시했다(p.122, 월던스타인 플래트너 인스티튜트 기록물보관소, #m0m91hat). 그러나 반 고흐를 기리며 그린 상상의 이미지일 가능성이 크다. 바쇠르는 가셰 집안의 오르간 추적에 성공한다(현재 몽스 미술도서관에 있다).

19 편지 902(1890.07.23). 가셰 주니어, 1994, p.141과 폴 게동의 소책자(『M. Félix Vernier』, 프레몽, 보몽쉬르우아즈, 1892) 참조. 베르니에에게 주었던 히르스허흐가 그린 초상화는 소실되었다.

20 편지 891(1890.06.24), 896(1890.07.02).

21 월던스타인 플래트너 인스티튜트 기록물보관소, #ousepya2.

22 보내지 않은 편지 RM23(1890.06.17c).

23 제3의 초상화(1890.06~07, F518, 크뢸러뮐러 미술관, 오테를로)인 분홍색 배경의 「젊은 여인」도 같은 모델일지도 모른다.

CHAPTER 10
고갱의 열대의 꿈

1. 편지 889(1890.06.17).

2 편지 884(1890.06.03c).

3 편지 889(1890.06.17).

4 베일리, 2016, p.154.

5 편지 801(1889.09.10).

6 편지 884(1890.06.03c)에서 암시.

7 대니얼 월던스타인, 『Gauguin: Catalogue Raisonné of the Paintings』(1873~88), 월던스타인 인스티튜트, 파리, 2002, W82-W91 (vol. i, pp.93~103).

8 편지 892(1890.06.28c). 신기한 우연으로 고갱의 헤어진 아내 메트가 박사와 함께 지낼 뻔 했었다. 1883년 가셰 박사의 가까운 친구인 외젠 뮈레는 박사에게 한 달 동안 방을 빌릴 수 있는지 문의하면서 이렇게 설명

한다. "마담 고갱을 위한 것입니다. 당신도 그녀의 남편을 알 거라 생각합니다. 부인은 아름답고 매우 상냥하며 잘난 척하지 않는 담백한 사람입니다."(뮈레가 가세 박사에게, 1883.06.12, 가세 주니어, 1957a, pp.168~69, 편지가 1890년으로 잘못 기록되어 있다). 임대로 이어지지는 않았다.

9 편지 884(1890.06.03c).

10 보내지 않은 편지 RM23(1890.06.17c).

11 보내지 않은 편지 RM23(1890.06.17c).

12 편지 897(1890.07.05.). 판매된 그림은 「오렌지와 레몬과 퐁타벤 풍경」(1889, 랑마트미술관, 바덴)과 「풀밭에서 뛰노는 개들」(1888, 소재 불명)이다.

13 편지 892(1890.06.28c). 반 고흐는 1890년 7월 1일 또는 2일에 고갱에게 답장한 것으로 보이나 편지는 소실되었다(픽반스, 1992, p.83).

CHAPTER 11
파리에 다녀온 하루

1 편지 896(1890.07.02).

2 빈센트는 일주일 후 테오를 다시 만날 뻔했었다. 카미유 피사로가 7월 14일 두 사람을 에라니로 초대했기 때문이다(카미유 피사로가 테오에게, 1890.07.06., 파리 드루오 경매에서 판매됨, 2002.07.02). 테오는 곧 네덜란드로 떠날 예정이라 초대를 거절했다.

3 편지 894(1890.06.30~07.10).

4 「사이프러스」(1889.06, F620, 크뢸러뮐러미술관, 오테를로). 봉어르는(1958, p.LII) 오리에가 7월 6일 왔다고 썼지만, 반 고흐가 파리에 머물렀던 5월 17~20일에 만났던 것일 수도 있다(쥘리앵 르클러크, 『Exposition d'Oeuvres de Vincent van Gogh』, 베른하임죈, 파리, 1901).

5 봉어르, 1958, p.LII.

6 앙리 페뤼소, 『Toulouse-Lautrec: A definitive Biography』, 퍼페추어, 런던, 1960, p.96 옆 페이지.

7 툴루즈로트레크미술관, 알비. 편지 898(1890.07.10c). 반 고흐가 걸어서 5분 거리의 투르라크의 툴루즈로트레크 스튜디오를 방문했을 수도 있고, 테오의 아파트로 그림을 가지고 왔을 수도 있다.

8 편지 898(1890.07.10c). 더스바르트에 대해서는 야프 페르스테이흐의 『Fatale Kunst: Leven en Werk van Sara de Swart』, 네이메헌, 2016. 참조. 빈센트가 화가 친구인 에르네스트 코스를 만날 얘기가 있었지만 실현되지 못했다(편지 890, 1890.06.23.). 호주 화가 에드먼드 월폴 브룩 역시 만날 생각이 있었다. 그는 일본에서 자라고 파리에서 공부했으며 오베르에서도 작업을 했다(그는 빅토르위고거리 카드랑호텔에 머물렀다). 편지 896(1890.07.02), 897(1890.07.05.), 그의 방문자 카드(반고흐미술관 기록물보관소, b9063) 참조. 브룩에 대해서는 쓰카사 고데라, 코넬리아 홈버그, 유키히로 사토의 『Van Gogh & Japan』, 세이겐샤, 교토, 2017, pp.173~74, 180, 205~09.

9 봉어르, 1958, p.LII.

10 편지 894(1890.06.30~07.01).

11 편지 894(1890.06.30~07.01).

12 요하나가 민에게, 봉어르, 1890년 4월 21일(반고흐미술관 기록물보관소, b4303).

13 모리스 조이앙, 『Henri de Toulouse-Lautrec 1864-1901: Peintre』, 플루리, 파리, 1926, p.118.

14 편지 894(1890.06.30~07.01).

15 7월 7일, 테오와 요하나는 이사를 하기로 결정했다가 마음을 바꾼다. 그리고 마침내 9월에 이사하기로 한다. 이러한 불확실성은 그들을 매우 심란하게 했다.

16 봉어르, 1958, p.LII.

17 보내지 않은 편지 RM24(1890.07.07). RM24 초안을 보면 빈센트는 테오에게 편지를 보낸 것 같다. 아마도 7월 7일이나 8일이었을 것이다. 그러나 이 편지는 보관되지 않았고, 테오가 어머니와 빌에게 보낸 편지에는 언급되어 있지만(1890.08.24, 반고흐미술관 기록 물보관소, b936), 빈센트의 편지 내용을 요약한 페이지가 남아 있지 않다. 버렸거나 잃어버린 것으로 보인다.

18 편지 898(1890.07.10c). 요하나의 마음을 달래준 편지도 소실되었다.

19 편지 898(1890.07.10c).

20 그림84 외에도 그는 「까마귀 나는 밀밭」(그림92)과 「도비니의 정원」(그림88)을 그렸다.

21 편지 898(1890.07.10c).

CHAPTER 12
이중 정사각형

1 편지 891(1890.06.24).

2 편지 891(1890.06.24). 출간된 편지는 'soir'를 '밤'으로 번역했지만 '저녁'이 좀더 정확하다. 반 고흐는 마을 중심에서 서쪽으로 조금 떨어진 곳에서 북서쪽을 바라보며 성을 그렸다. 성에서 몇 백 미터 떨어진, 제네랄드골거리와 알퐁스칼거리 교차로 근처다.

3 편지 896(1890.07.02).

4 편지 896(1890.07.02).

5 편지 893(1890.06.28).

6 편지 450(1884. 6월 중순).

7 정원은 제네랄드골거리 24번지이다(저택은 도비니거리).

8 「도비니의 정원」(F765, 반고흐미술관, 암스테르담).

9 편지 898(1890.07.10c).

10 빌라 이다(이전에는 빌라 리처드로 불림)는 여전히 도비니거리에 있다.

11 묘지 바로 서쪽에 위치한 밀밭에서 그린 것이라 종종 추정되었으나(가세 주니어, 1994, p.221) 메리쉬르우아즈 근처, 강 건너편에서 바라본 풍경일 가능성이 높다(페인과 크납, 2010, p.205).

12 반 고흐의 그림은 「비 내리는 다리」, 1887년 10~11월(F372, 반고흐미술관, 암스테르담).

CHAPTER 13
마지막 그림

1 편지 898(1890.07.10c).

2 카럴 블롯캄프, 『The End: Artists' Late and Last Works』, 리액션, 런던, 2019.

3. 이 그림에 대해서는 존 레이턴의 『Vincent van Gogh: Wheatfield with Crows』, 반더르스, 즈볼러, 1999 참조.

4. 봉어르, 1958, p.LII.

5 『De Nieuwe Gids』, 1890년 12월, p.268.

6 『Nederland』, 1891년 3월, p.318.

7 〈빈센트 반 고흐〉, 시립미술관, 암스테르담, 1905, no.234; 〈빈센트 반 고흐〉, 현대미술관, 뮌헨, 1908, no.71; 〈빈센트 반 고흐 폴세잔〉, 에밀리히터갤러리, 드레스덴, 1908, no.69.

8 편지 898(1890.07.10c).

9 편지 902(1890.07.23).

10 F780, 쿤스트하우스, 취리히.

11 알베르 샤틀레, 'Le dernier tableau de Van Gogh', 『Archives de l'Art Français』, 1978, pp.339~42.

12 이 그림에 대해 자세한 것은 마리아 수피넨과 툴리키 킬피넨, 『Ateneum』(핀란드 국립 미술관 회보), 1994, pp.32~81 참조.

13 위치는 가셰거리(데이비드아우스웨이트, 'Vincent van Gogh at Auvers-sur-Oise', 석사 논문, 코톨드인스티튜트오브아트, 런던, 1969, p.55), 또는 도비니거리 67번지(가세 주니어, 1994,

pp.72, 87, note43).

14 도비니거리 64, 65, 67번지 풍경(모스, 2003,
 p.174).

15 〈Société des Artistes Indépendants〉,
 1891, no.1204. 반 고흐는 때때로 유화도
 'esquisse(스케치)'라고 불렀다. 마스와 판
 틸보르흐, 2012, pp.67~68.

16 발레르메유 8~14번지 근처에서 그렸을 것
 이다(모스, 2003, pp.165~67, 가세, 2003, p.264,
 n.128).

17 미완성으로 간주되는 다른 두 작품은 「시
 골 농가」(F758, 개인 소장)와 「농장」(그림32)이
 며 둘 다 1890년 5월 말~6월 초에 그렸다.

18 마스와 판틸보르흐, 2012, p.71, note37.
 『Nieuwe Rotterdamse Courant』, 1893
 년 9월 5일. 글쓴이는 안드리스 봉어르다.
 요하나가 그녀의 스크랩북에 기사를 붙이
 고 'A. 봉어르'라고 기록했다(반고흐미술관
 기록물보관소).

19 반 고흐는 오베르에서 '관목숲' 그림을 2
 점 더 그렸다. 「관목숲과 두 인물」(그림86), 「
 나무」(F817, 개인 소장)이다. 앞 작품만 '햇빛
 과 생명력으로 가득'하고, 미완성일 가능
 성이 있다. 반 고흐의 편지에 따르면 「관목
 숲과 두 인물」은 6월 말에 그렸다(편지891,
 1890.06.24., 896, 1890.07.02).

20 『Nederland』, 1891년 3월, p.319. 더메이
 스터르는 그림이 '햇빛과 생명력으로 가득'
 하다고 썼고, 안드리스 봉어르도 같은 표현
 을 2년 후 사용한다(『Nieuwe Rotterdamse
 Courant』, 1893.09.05.). 봉어르가 더메이스터
 르의 글을 읽고 그 표현에 동의하는 뜻으로
 되풀이했거나, 또는 그가 그보다 앞서 더메
 이스터르와 대화할 때 그 표현을 사용했을
 수도 있다. 어느 쪽이든 봉어르는 반 고흐의
 오베르 시절 삶과 그림을 잘 알았고, 「나무
 뿌리」가 마지막 작품이라고 믿었다.

21 페인, 2020.

22 편지 902(1890.07.23).

2부 종 말

CHAPTER **14**
총성

1 편지 506(1885.06.02c). 반 고흐는 에밀 졸라
 의 『Au Bonheur des Dames』의 한 구절
 을 인용했다(카펜티에, 파리, 1883, p.389).

2 7월 27일에 일어난 일을 목격했다는 사람
 도 많고 세부 내용이 상충하는 경우도 많
 아 나는 1890년대의 이야기 중 가장 신빙
 성 높은 기록을 정리했다. 최근 요약한 것
 중 가장 믿을 만한 것은 로앙, 2012와, 판틸
 보르흐&메이덴도르프, 2013이다.

3 반 고흐가 그림을 그리러 나갔다고 가장
 먼저 이야기한 사람은 베르나르였다. 그는
 친구가 그림 작업에 진심이었다는 사실을
 강조하고 싶었던 것 같다(베르나르가 오리에
 에게, 1890.07.31, 맥윌리엄, 2012, p.117). 그런데
 같은 편지에서 베르나르는 반 고흐의 이젤
 과 접이 의자가 관 옆에 놓여 있었다고 썼
 다. 총기 사건 후 어떤 그림 도구도 발견되
 지 않았고, 반 고흐가 두 세트를 가지고 있
 었을 가능성은 없다.

4 베르나르가 오리에에게, 1890년 7월 31일(
 맥윌리엄, 2012, p.117).

5 히르스허흐가 1911년, 그 총이 라부의 것
 이라고 썼지만(히르스허흐가 알버트 플라스
 하르트에게, 1911.09.08., 반고흐미술관 기록물보
 관소, b3023) 확인되지 않았다.

6 성인이 된 가세 주니어는 침대 옆에 권총
 한 자루를 보관했는데(골베리, 1990, p.76) 이
 는 그의 아버지도 방어 목적으로 총을 소
 유했을 수 있음을 암시한다.

7 라부가 까마귀를 쫓을 목적으로 총을 빌려 주었을 가능성이 있다는 의견이 있다(귀스타브 코키오, 『Des Peintres maudits』, 델프시, 파리, 1924, p.329; 트랄보, 1969, p.329). 그러나 까마귀는 반 고흐에게 거의 문제가 되지 않았기 때문에 이 가능성은 희박하다.

8 피에르 르뵈프의 이야기, 2004년 1월 8일, 증조할아버지 오귀스탱이 총기를 판매했다고 기록(로앙, 2012, p.67).

9 1854년 오귀스탱 르뵈프가 시작한 이 총기상은 2018년까지 같은 주소인 퐁투아즈호텔드빌거리 8번지에 남아 있었다. 크리스티안 르로이, 『Vivre en Val d'Oise』, 2002년 11월, pp.28~31.

10 1960년경 르포슈 권총이 밀밭에서 발견되었고 7밀리미터 구경이었다. 가셰 주니어도 저서에서 같은 구경이 사용되었다고 기록하지만(가셰 주니어, 1994, p.248), 시기적으로 더 앞선 편지에서는 9밀리미터였다고 말한다(가셰 주니어가 요하나에게, 1912.02.19., 반고흐미술관 기록물보관소, b3398). 르네 세크레탕은 그의 총이 0.38인치(9.6밀리미터)였다고 말하지만(두아토, 1957, p.46) 사건에 쓰인 총은 아닐 것이다.

11 그 지점으로 가는 다른 길도 있다. 성의 동쪽(서쪽이 아니라)으로도 갈 수 있지만 경사가 가파르고 조금 더 오래 걸렸을 것이다.

12 사건이 마을 안에서, 샤퐁발 방향 부셰거리 농장에서 일어났다는 의견도 있다. 이 이론은 1950년대에 이르러서야 마크 트랄보가 마담 리베르주와의 인터뷰 후 제기한 것이다. 그녀는 이름을 확인할 수 없는 그녀의 아버지에게서 들었다고 말했다(트랄보, 『Van Gogh: A pictorial Biography』, 템스&허드슨, 런던, 1958, p.123, 더 자세한 사항은 트랄보, 1969, pp.326~7 참조). 네이페와 스미스도 이 이야기를 받아들이지만(2011, p.872) 증거가 전

혀 없다. 트랄보는 관련된 사람의 이름을 밝히지 않았지만, 마담 리베르주는 1907년에 페르낭 리베르주 박사와 결혼한 로르 크로앵(1884~1958)으로 추정된다. 따라서 로르는 마그리트 가셰(1869년생)과 열다섯 살 차이가 나므로 어린 시절 친구였을 가능성이 없다. 사건에 대해 알고 있었다고 하는 로르의 아버지는 뉘마 프로스페르 크로앵(1859년생)이었다.

13 베르나르가 오리에에게, 1890년 7월 31일(맥윌리엄 2012, p.117).

14 『Le Régional』(1890.08.07.), 『L'Echo Pontoisien』(1890.08.07.). 베르나르와 신문 모두 아르튀르 라부/혹은 가셰 박사에게서 이야기를 들었을 것이다.

15 로앙, 2012, p.57. 로앙의 연구에서는 이름이 나오지 않지만 수녀의 이름은 엘렌 리네뫼였다. 그녀는 1998년 회고록을 남겼다('La Mémoire d'Auvers', 클로드 미용의 제안으로 글로 남겼다). 그녀의 할아버지는 레옹 아드리앵 자캥(1872~1944)이다.

16 코키오, 1923, p.258; 두아토와 르로이, 1928, p.91; 라부, 1955, p.12.

17 Bartelets로 철자를 쓰기도 한다(1813년 지적도, 기록물보관소, 발 두아즈, 퐁투아즈, # 3P1953).

18 『La Plume』, 1905년 6월 15일, p.606.

19 가셰 주니어, 1994, p.247.

20 이 위치의 사진이 1954년 신문에 실렸다(맥시밀리앵 고티에, "Van Gogh à Auvers", 『Les Nouvelles Littéraires』, 1954.11.25.). 신문은 실수로 사진을 뒤집어 인쇄했다.

21 가셰 주니어, 1994, pp.247~8. 이야기가 매우 구체적인데, 지금은 소실된 가셰 박사의 진료 기록에서 왔을 가능성이 있다.

22 총알이 남지 않았을 가능성도 있고, 총에 문제가 생겼을 수도 있다. 아니면 총을 떨

어뜨리고는 찾을 수 없었거나 집어들기 힘들었을 수도 있다. 하지만 그보다는 두번째 발사는 시도조차 하지 않았을 가능성이 더 크다.

23 베르나르가 오리에게, 1890년 7월 31일(맥윌리엄 2012, p.117).

CHAPTER 15
마지막 시간

1 반 고흐가 1890년 7월 27일에 한 말을 베르나르가 오리에게 보내는 편지에 썼다(1890.07.31., 맥윌리엄 2012, p.117).

2 테오가 요하나에게, 1890년 8월 1일(얀선과 로버트, 1999, p.279).

3 가셰 주니어가 요하나에게, 1912년 2월 19일경(반고흐미술관 기록물보관소, b3398).

4 반고흐미술관 기록물보관소, b3265.

5 가셰 주니어, 1956, p.35.

6 가셰 주니어, 1994, p.248.

7 가셰 주니어가 요하나에게 1912년 2월 19일경(반고흐미술관 기록물보관소, b3398). 뮈레 역시 비슷한 이야기를 했다. 가셰 박사가 들려준 이야기가 근거였을 것이다(마리아나 뷔르, 'Le Pâtissier Murer', 『L'Oeil』, 1975.12, p.61).

8 테오가 가셰 박사에게 보낸 편지(1890.05.09.)에 집과 사무실 주소가 있다(반고흐미술관 기록물보관소, b2014).

9 가셰 박사가 테오에게, 1890년 7월 27일(반고흐미술관 기록물보관소, b3265).

10 라부, 1955, p.13. 아델린은 경관 한 사람의 이름이 (에밀) 리고몽이라고 했다. 베르나르 역시 경관들이 왔다고 말했다(베르나르가 오리에게, 1890.07.31, 맥윌리엄 2012, p.117).

11 테오가 요하나에게, 1890년 7월 28일(얀선과 로버트, 1999, p.269).

12 테오가 요하나에게, 1890년 7월 28일(얀선

과 로버트, 1999, pp.269~70).

13 히르스허흐가 알버트 플라스하르트에게, 1911년 9월 8일(반고흐미술관 기록물보관소, b3023). 훗날의 히르스허흐 이야기도 참조, 아브라함 브레디위스, 'Herinneringen aan Vincent van Gogh', 『Oud Holland』, 1934, p.44.

14 『Le Régional』, 1890년 8월 7일(그림110).

15 사망신고서에 따르면 사망 시각이 새벽 1:30라고 되어 있으나, 가셰 주니어는 약 새벽 1시라고 기록했다(가셰 주니어, 1994, p.252). 두아토와 르로이도 같은 시각으로 기록했다(1928, p.94), 아마도 가셰 주니어를 참고한 듯하다.

16 테오가 요하나에게, 1890년 8월 1일(얀선과 로버트, 1999, p.279).

17 테오가 리스에게, 1890년 8월 5일(픽반스, 1992, pp.72~73).

18 가셰 주니어, 1994, p.255.

19 가셰 주니어, 1956, p.118.

20 어머니와 빌이 요하나에게 1890년 7월 31일(반고흐미술관 기록물보관소, b1003).

21 요하나가 테오에게, 1890년 8월 1일(얀선과 로버트, 1999, p.277).

CHAPTER 16
장례식

1 편지 638(1888.07.09.~10).

2 히르스허흐가 알버트 플라스하르트에게, 1911년 9월 8일(반고흐미술관 기록물보관소, b3023).

3 디스텔과 스타인, 1999, p.141, n.6.

4 자화상 36점 중 1889년 9월 그림에만 수염이 없다(F525, 개인 소장). 코키오는 반 고흐가 5월 오베르에 도착할 때 면도를 한 상태였으나 그후에는 정기적으로 면도를 하는 않았다고 기록한다(노트북, 1922, 반고흐미

술관 기록물보관소, b3348, p.127).

5 디스텔과 스타인, 1999, p.140.

6 테오에게 준 드로잉은 지금 암스테르담의 반고흐미술관에 있다. 가셰 박사는 임종 그림을 2점 더 그렸다. 드로잉(개인 소장)과 동판화 한 점(여러 컬렉션을 거치는데 그중에는 파리 오르세미술관도 있다)이다. 유화(그림103)는 대체로 1890년에 그린 것으로 보고 있으나 1890년에 만든 동판화를 보고 1905년에 그려 요하나에게 준 것일 수도 있다. 다음의 책들 참조. 디스텔과 스타인, 1999, pp.140~41; 외젠 타르디유, 'Le Salon des Indépendants', 『Le Magazine Français Illustré』, 1891년 4월 25일, p.535.

7 사실상 귀 전체를 절단했다는 주요한 증거는 반 고흐의 아를 시절 의사 펠릭스 레가 1930년에 그린 그림이다(버클리대학 밴크로프트도서관). 이 그림은 머피가 발견해 그녀의 2016년 저서에 실렸다. 나는 반 고흐가 귀의 대부분을 잘랐으나 전부는 아니었다고 생각한다(베일리, 2016, p.206, note16).

8 아델린 라부는 나중에 여인숙 옆집에 살던 목수 르베르가 관을 만들었다고 말했으나(라부, 1955, p.15), 고다르의 영수증을 보면 고다르가 관여했던 것으로 보인다.

9 가셰 주니어, 1994, p.252.

10 안드레아스 옵스트가 개인적으로 출간한 연구(2010)를 통해 장례식과 1905년 빈센트의 이장에 대한 훌륭한 정보를 얻을 수 있다. 그의 도움에 진심으로 감사한다.

11 히르스허흐가 알버르트 플라스하르트에게, 1911년 9월 8일(반고흐미술관 기록물보관소, b3023). 총알 제거를 위한 절단 때문에 체액 유출이 가속화되었을 가능성도 있다.

12 봉어르, 1958, p.LIII.

13 베르나르가 오리에에게, 1890년 7월 31일(맥윌리엄 2012, p.118).

14 베르나르가 오리에에게, 1890년 7월 31일(맥윌리엄 2012, p.118).

15 라부, 1955, p.15.

16 반고흐미술관 기록물보관소, b1993.

17 테오가 요하나에게, 1890년 8월 1일(얀선과 로버르트, 1999, p.279).

18 1893년에 그림은 미완성이었던 것 같고, 1953년 2월 『Art Documents』에 처음으로 실렸다. 반 고흐의 장례식을 그린 것일 수도(가셰 주니어 확인, 1994, p.256) 다른 장례식일 수도 있으나 확인되지 않았다. 장자크 루티와 아르망 이스라엘의 책에서는 반 고흐의 장례식으로 받아들이고 있다 『Emile Bernard: Sa Vie, son Oeuvre, Catalogue raisonné』, 카탈로그 레조네 에디션, 파리, 2014, no.335, p.194.

19 마즈리 박사가 참석했다는 증거는 없다.

20 참석자에 대해서는 다음 두 자료 참고. 가장 빠른 자료는 베르나르가 오리에에게 쓴 편지다(1890.07.31., 맥윌리엄 2012, p.117~18). 명단에는 라발, 탕기, 뤼시앵 피사로, 로제 등이 적혀 있다. 가셰 주니어(1994, pp.255, 278~79)는 이에 추가로 안드리스 봉어르, 히르스허흐, 마르티네스, 오슈데, 부르주, 피어스, 위케든, 로스 리오스, 메스다흐, 판데르팔크, 카미유 피사로(실제로는 그의 아들인 뤼시앵 피사로) 등의 이름을 적었다. 테오가 어머니 아나에게, 1890년 7월 31일(반고흐미술관 기록물보관소, b1003), 안드리스 봉어르가 코키오에게, 1922년 7월 23일(반고흐미술관 기록물보관소, b899) 편지도 참조.

21 『L'Echo de Paris』, 1894.02.13.

22 베르나르가 오리에에게, 1890년 7월 31일(맥윌리엄 2012, p.117). 베르나르는 1890년 8월 혹은 9월 초에 다시 오베르를 방문해 묘비를 보러간다(테오가 가셰 박사에게, 1890.09.12, 반고흐미술관 기록물보관소, b2015).

23 베르나르와 라발 두 사람 모두 빈센트와 자화상을 교환했다. 반 고흐가 라발에게 준 자화상, 1888년 12월(F501, 개인 소장); 라발이 반 고흐에게 준 자화상, 1888년 10월(반 고흐미술관, 암스테르담); 베르나르가 반 고흐에게 준 자화상, 1888년 9월(반고흐미술관, 암스테르담).

24 안드리스 봉어르가 귀스타브 코키오에게, 1922년 7월 23일(반고흐미술관 기록물보관소, b899). 드니의 참석은 불분명하다. 32년 후에야 기록된 자료다.

25 테오가 요하나에게, 1890년 8월 1일(얀선과 로버트, 1999, p.279).

26 뮈레로 알려졌지만 본명은 므니에이다. 마리아나 뷔르 'Le Pâtissier Murer', 『L'Oeil』, 1975년 12월, pp.61, 92, note3, 24, 당시 버트가 가지고 있던 원고에서 인용. 이 자료는 뮈레가 오베르에서 반 고흐를 만났다고 주장하며, 당일에 마을에 있었고 장례식 참석은 거의 확실한 것이라고 말한다. 이 주장은 뮈레가 테오도르 뒤레에게도 되풀이했다, 1905년 7월 18일(몽타뉴, 2010, p.31). 뮈레는 어느 시점엔가 반 고흐의 「패모꽃」을 소장했다(1887, 봄, F213, 오르세미술관, 파리).

27 가셰 주니어, 1994, p.255. 오슈데는 가끔 오베르에 머무르기도 했으나 주로 파리에 살았다. 그가 당일 오베르에 있었다면 참석했을 것이다.

28 반 고흐는 1881년 텐카터를 잠시 만난 적이 있고(편지 188, 1881.11.21.) 오베르에서도 다시 만났을 것이다. 가셰 주니어는 텐카터가 반 고흐를 만났다고 주장했다(가셰 주니어, 1994, p.288~89, 『Le Courrier Français』, 1913.01.05).

29 편지 881(1890.06.10), 885(1890.06.03). 이 미국인들이 누구인지는 확실하지 않다.

30 메리 루블린, 『A Rare Elegance: The Paintings of Charles Sprague Pearce』, 조던볼프, 뉴욕, 1993. 피어스의 프랑스인 아내 루이즈 (안토니아) 봉장도 화가였고, 함께 장례식에 참석했을 수도 있다. 피어스는 1914년 사망할 때까지 오베르에 머물렀고, 반 고흐 가까이 묻혔다.

31 알프레드 위켄든(로버트의 아들), 'Castle in Bohemia'(타자기로 친 원고, 가족 컬렉션, 20세기 중반, p. 60). 로버트의 딸 이본 위켄든, 'The Funeral Rites of Vincent van Gogh'(타자기로 친 원고, 가족 컬렉션, c.1930), 반 고흐가 자신의 방에서 총을 쏘았다고 잘못 기술(p.4). 에드가 콜러드, 〈The Gazette〉(몬트리올), 1960.10.29. 수전 귀스타비전 논문, 'Robert J. Wickenden and the Late Nineteenth-Century Print Revival'(콩코디아대학, 몬트리올, 1989). 로버트 위켄든은 도비니 관련 글을 발표했다. 〈The Century Magazine〉, 1892.07, pp.323~37, 〈The Print Collector's Quarterly〉, 1913.04, pp.76~206.

32 아델린 라부는 후일 마르티네스가 여인숙 숙객이라고 말했지만 아마 틀린 주장일 것이다. 어쩌면 카페에 자주 갔을 수도 있다(1955, p.7).

33 베르나르가 오리에에게, 1890년 7월 31일(맥윌리엄 2012, p.118).

34 베르나르가 오리에에게, 1890년 7월 31일(맥윌리엄 2012, p.118).

35 테오가 요에게, 1890월 8월 1일(얀선과 로버트, 1999, p.279).

36 베르나르가 오리에에게, 1890년 7월 31일(맥윌리엄 2012, p.119).

37 테오가 요에게, 1890월 8월 1일(얀선와 로버트, 1999, p.279).

CHAPTER 17
자살인가 타살인가

1 편지 765(1889.04.30).

2 프랑스 작가 앙토냉 아르토가 1947년에 『Van Gogh: Le Suicidé de la Société』(K, 파리, 1947)를 출간하고, 반 고흐를 죽인 것은 문자 그대로의 의미는 아니지만, '사회'라고 말했다. 이 책은 캐서린 프티와 폴 비크의 번역으로 영문판 『Van Gogh: The Man Suicided by Society』(복스홀, 런던, 2019)가 출간되었다. "사회가, 사회로부터 자신을 분리시킨 그를 벌하기 위해, 그를 자살시킨 것"이며(p.7) "그에게 가셰 박사는 휴식과 고독을 추천하는 대신, 밖으로 나가 자연을 그리라며 등떠밀었다."(p.50)

3 네이페와 스미스, 2011, pp.869~85.

4 네이페와 스미스, 2011, p.869.

5 두아토, 1957. 또한 베르나르 스크레탕, 『Secrétan: Histoire d'une Famille Lausannoise de 1400 à nos Jours』, 발드페이, 로잔, 2003, pp.183~84도 참조.

6 리월드는 이 내용을 직접 발표한 적은 없지만 다른 반 고흐 전문가가 이 이야기를 전했다. "오베르에는 소년들이 우발적으로 빈센트를 쏘았다는 소문이 있다. 살인 혐의로 기소될까봐 두려워 아이들은 말하기를 꺼리고 반 고흐는 아이들을 보호하고 순교자가 되기로 했다는 이야기다"(윌프레드 아널드, 『Vincent van Gogh: Chemicals, Crises and Creativity』, 버크하우저, 보스턴, 1992, p.259). 아널드는 주석에 이렇게 덧붙였다. "내가 이 이야기를 처음으로 들은 때는 1988년이고, 말해준 사람은 존 리월드 교수였다. 하지만 그는 그다지 신빙성 있는 이야기라고 생각지 않았다."

7 이어진 인터뷰에서 네이페는 반 고흐가 "자신의 살해(피해)를 감추고" 있었다고 말했다(CBS, 2011.10.16).

8 반고흐미술관 기록물보관소, b4794a.

9 반고흐미술관 기록물보관소, b5324.

10 편지 898(1890.07.10c).

11 네이페 인터뷰, CBS, 2011년 10월 16일, BBC, 2011년 10월 17일.

12 네이페와 스미스, 'The Van Gogh Mystery', 『Vanity Fair』, 2014년 12월, p.144.

13 르네는 우아즈강둑 근처에 잠시 놓아두었던 자신의 낚시 가방에서 반 고흐가 총을 가져갔다고 말했다(두아토, 1957, p.46). 이는 7월 중순 르네가 오베르를 떠나기 전의 일이어야 할 것이다. 그렇다면 르네는 총이 없어진 것을 알았을 것이고 이에 대해 걱정했을 것이다.

14 두아토, 1957, p.48~49.

15 마즈리 박사는 1890년대 중반 오베르를 떠났고 1921년 로야에서 사망했다.

16 두아토와 르로이, 1928, p.92.

17 네이페와 스미스, 2011, p.877.

18 판틸보르흐와 메이덴도르프, 2013, p.459.

19 두아토와 르로이, p.92.

20 가셰 주니어, 1994, p.247.

21 로앙, 2012.

22 2006년 7월 보고서, 로앙, 2012, pp.113~15.

23 디마이오가 네이페에게, 2013년 6월 24일. 『Vanity Fair』, 2014년 12월, pp.171~72 참조.

24 디마이오가 네이페에게, 2013년 6월 24일. 『Vanity Fair』, 2014년 12월, pp.171~72 참조.

25 두아토와 르로이, p.92 & 가셰, 1994, p.247.

26 『Le Petit Pontoisien』(1890.08.07.)에도 기사가 있었지만 나는 확인할 수 없었다(가셰 주니어, 1994, p.284).

27 테오가 요하나에게, 1888년 12월 24일(얀 선과 로버르트, 1999, p.68).

28 룰랭이 테오에게, 1888년 12월 26일(반고흐 미술관 기록물보관소, b1065).

29 편지 750(1889.03.19).

30 코키오, 1923, p.194. 한 달 앞서 반 고흐는 누군가 자신을 '독살하려' 한다는 심각한 망상을 겪었다(프레데릭 살이 테오에게, 1889.02.07, 반고흐미술관 기록물보관소, b1046).

31 편지 765(1889.04.30).

32 요하나가 민 봉어르에게, 1889년 8월 9일(반고흐미술관 기록물보관소, b4292).

33 편지 801(1889.09.10.). 그는 같은 표현을 이 편지에도 썼다. 그가 중요하게 생각했음을 알 수 있다.

34 페롱 박사가 테오에게, 1889년 9월 2일경(반고흐미술관 기록물보관소, b650), 편지 798(1889.09.02c)보다 먼저 쓴 것이다.

35 편지 835(1890.01.03)에 강하게 암시되어 있다.

36 편지 842(1890.01.20).

37 페롱 박사의 진료 기록, 1890년 5월 16일(바커르, 판틸보르흐, 프린스, 2016, p.157).

38 에피판 수녀(로진 데샤넬)(루이 피에라르, 『La Vie Tragique de Vincent van Gogh』, 코레아, 파리, 1946, p.186); 폴레(장 드뵈캥, 『Un Portrait de Vincent van Gogh』, 발랑시에, 리에주, 1938, pp.133~4; 트랄보, 1969, p.290). 베일리, 2018, pp.123~9.

39 마틴 베일리, 'Vincent's other Brother: Cor van Gogh', 『Apollo』, 1993년 10월, pp.218~19, note18; 크리스 슈먼, 『The Unknown Van Gogh: The Life of Cornelis van Gogh』, 지브라프레스, 케이프타운, 2015, pp.156~57, 196, note28.

40 한스 라위턴, 『Alles voor Vincent: Het Leven van Jo van Gogh –Bonger』, 프로메테우스, 암스테르담, 2019, pp.279, 533. 빌의 생애에 대한 더 자세한 정보는 빌럼-얀 베를린던, 『The Van Gogh Sisters』, 테임스&허드슨, 런던(자살에 대해서는 p.102) 참조.

41 에릭 판파선, 'Willemina van Gogh', 『De Combinatie, maandblad van Veldwijk』, 1986년 1월, pp.7~13. 빌의 형부 요안 마리위스 판하우톤의 메모, 1941년 5월 17일, "자살을 하려 했다"(반고흐미술관 기록물보관소, b4418).

42 물론 가족력을 고려할 필요가 있다. 이들 자녀는 어린 시절이나 청소년기에 특별한 트라우마를 일으킬 사건 없이 중산층 가정에서 사랑을 받으며 성장했지만, 빈센트의 힘겨운 삶과 자살(또는 1885년 그들 아버지의 갑작스러운 사망)이 코르와 빌에게 영향을 끼쳤을 수도 있다. 그런데 모든 것을 감안할 때 그들의 정신적 문제는 가정환경보다는 의학적인 유전 문제일 가능성이 더 크다.

43 편지 900(1890.07.14).

44 테오가 어머니와 빌에게, 1889년 7월 22일(반고흐미술관 기록물보관소, b933).

45 편지 902(1890.07.23).

46 베르나르가 오리에에게, 1890년 7월 31일(맥윌리엄, 2012, p.117).

47 테오가 요하나에게, 1890년 8월 1일(얀선과 로버르트, 1999, p.279).

48 테오가 리스에게, 1890년 8월 5일(픽반스, 1992, p.72).

49 상대적으로 그다지 크게 고려할 문제는 아니었지만, 가톨릭 사회인 프랑스에서 자살은 죄악이었다. 테오가 그렇게 인식하지는 않았더라도 빈센트가 스스로 목숨을 끊었다고 알려지는 일은 가족 명예에 부정적인 영향을 주었을 것이다.

50 이날은 사실 자살이 아닌 자살 시도였고,

따라서 가셰 박사가 이 어휘를 쓴 것은 사망 이후일 것이다.

51 가셰 박사가 테오에게, 1890년 8월 5일(픽반스, 1992, p.145).

52 베르나르가 오리에에게, 1890년 7월 31일(맥윌리엄, 2012, p.117).

53 오랜 노력에도 불구하고 지역 기록물보관소에서 경관의 방문 기록은 발견되지 않았다.

54 베르나르가 오리에에게, 1890년 7월 31일(맥윌리엄, 2012, p.117).

55 조르주 쇠라는 이렇게 썼다. "시냐크가 내게 그의 죽음에 대해 다음과 같이 말했다. '그는 자기 옆구리에 총알을 박았다.'"(쇠라가 모리스 보부르그에게 쓴 편지, 1890.08.28.; 뇌이쉬르센의 아귀트 경매에서 판매됨, 2019.04.01., 품목 154). 고갱은 1903년 회고록 『Avant et Après』에서 "반 고흐가 자신의 배에 총을 쏘았다"라고 기록했다(크레, 파리, 1923, p.24).

56 라부, 1955, p.12.

57 히르스허흐가 플라스하르트에게, 1911년 9월 8일(반고흐미술관 기록물보관소, b3023).

58 리스가 테오와 요하나에게 보낸 편지, 1890년 8월 2일(픽번스, 1992, p.68).

59 판틸보르흐와 메이덴도르프, 2013, p.462.

60 편지 804(1889.09.19).

61 편지 898(1890.07.10c).

62 테오가 요하나에게, 1890년 7월 28일(얀선과 로버르트, 1999, p.269).

CHAPTER 18
테오의 비극

1 보내지 않은 편지 RM25(1890.07.23).

2 보내지 않은 편지 RM25(1890.07.23.). 테오는 아마도 이 편지를 7월 28일이나 29일 발견했거나 건네받았을 것이다. 종이 뒷면에는 연필로 '무슈 르바쇠르/부소'라고 쓰여 있었다. 확실하지는 않지만 부소&발라

동에서 판화가로 일했던 르바쇠르 가족 중 한 명을 가르킨 것으로 보인다. 가장 주목할 사람은 쥘가브리엘 르바쇠르지만 테오의 연락처에는 H. 르바쇠르, 알프 르바쇠르가 각기 한 명씩 있었다.(『Van Gogh à Paris』, 오르세미술관, 파리, 1988, pp.361, 363).

3 편지 902(1890.07.23).

4 보내지 않은 편지 RM25(1890.07.23).

5 테오가 요하나에게, 1890년 7월 5일(얀선과 로버르트, 1899, p.261).

6 보내지 않은 편지 RM25(1890.07.23.). 이 중요한 편지의 이미지는 여타 출간물에 실린 일이 매우 드물다(바커르, 판틸보르흐, 프린스, 2016, p.82 참조). 마지막 구절 'mais que veux tu'에서 tu(너)는 엄격하게 말하면 테오를 지칭하는 것이지만, 빈센트는 아마도 일반적 '사람'을 의미했을지도 모른다.

7 테오가 요하나에게, 1890년 8월 1일(얀선과 로버르트, 1999, p.279).

8 요하나가 테오에게, 1890년 7월 31일, 8월 1일(얀선과 로버르트, 1999, pp.276~77).

9 트랄보가 인용, 그는 혼란스럽게도 이 말을 2명의 네덜란드 화가, 이사크 이스라엘스(트랄보, 1959, p.126)와 요셉 이사악손(트랄보, 1969, p.336)이 한 것으로 쓰고 있다.

10 가셰 박사가 테오에게, 1890년 8월 5일(픽번스, 1992, p.144).

11 요하나가 헨드릭과 헤르미너 봉어르에게, 1890년 8월 22일(반고흐미술관 기록물보관소, b4307).

12 안드리스가 헨드릭과 헤르너 봉어르에게, 1890년 9월 22일(헹크 봉어르, 'Un Amstellodamois à Paris'; 디우커 더호프 스헤퍼르, 『Liber Amicorum Karel G. Boon』, 스베츠 엔 제이틀링어르, 암스테르담, 1974, p.69).

13 요한 더 메이스터르, 『Algemeen Handelsblad』, 1890년 12월 31일.

14 베르나르, 『Lettres de Vincent Van Go gh』, 볼라르, 파리, 1911, p.3.

15 반고흐미술관 기록물보관소, b4913.

16 안드리스 봉어르가 가셰 박사에게, 1890년 10월 10일(가세 주니어, 1994, p.291).

17 카미유가 뤼시앵에게, 1890년 10월 18일(두아토, 1940, p.84).

18 핏 포스카윌, 'Het Medische Dossier van Theo van Gogh', 『Nederlands Tijd schrift voor Geneeskunde』, 1992, pp.17 77~9; 'De Doodsoorzaak van Theo van Gogh', 『Nederlands Tijdschrift voor Geneeskunde』, 2009년 5월 7일. 테오의 건강 상태에 관한 훨씬 더 초기 기록은 두 아토, 1940, pp.76~87 참조.

19 얀선과 로버트, 1999, p.49.

20 요하나의 일기, 1896년 1월 25일(반고흐미술 관 기록물보관소, 온라인 일기, vol. 4).

21 빈센트와 테오의 남아 있는 편지에 테오의 건강을 언급한 부분이 많지만 매독을 구체 적으로 이야기한 적은 없다. 매독은 극히 괴로운 주제이기에 요하나가 그 내용이 있 는 편지를 없애버렸을 가능성도 있을 것이 다. 테오에게 요오드화칼륨이 처방되었다 는 편지가 있기는 한데, 이는 매독 치료에 도 사용하지만 다른 질병에도 처방된다. (편지 611, 1888.05.20., 743, 1889.01.28).

22 요하나의 일기, 1892년 1월 29일(28일로 잘 못 쓰여 있다)(반고흐미술관 기록물보관소, 온라 인 일기, vol. 3).

23 요하나의 일기, 1892년 1월 29일(28일로 잘 못 쓰여 있다)(반고흐미술관 기록물보관소, 온라 인 일기, vol. 3).

3부 명예와 부

CHAPTER **19**
전설의 탄생

1 편지 638(1888.07.09.~10).

2 존 리월드, 1986, p.244. 반 고흐가 명성 을 얻는 과정에 대해서는 캐럴 제멜, 『The Formation of a Legend: Van Gogh Criti cism 1890 –1920』, UMI, 앤 아버, 1980; Kōdera, 1993; 나탈리아 하인리히, 『The Glory of Van Gogh: An Anthology of Admiration』, 프린스턴, 1996.

3 유화 900여 점이 남아 있다. 화가가 버렸거 나 소실된 것들을 포함하면 1000점에 가 까울 것으로 추측한다.

4 1888년 11월(F495, 푸시킨미술관, 모스크바). 반 고흐는 생전에 단 한 작품만을 팔았다 고 일반적으로 이야기하지만 아마 한두 작품을 팔았던 것 같다(마틴 베일리, 'Van Gogh's first sale: A self-portrait in London', 『Apollo』, 1996.03, pp.20~21).

5 1890년 1~7월 사이의 언급(따로 언급하지 않 으면 파리에서 출간). 『La Jeune Belgique』 (브뤼셀), 1890년 1월, p.95, 1890년 2월, p.124, 『Mercure de France』, 1월, pp.24 ~29, 3월, p.90, 1890년 5월, p.175; 『L'Art Moderne』(브뤼셀), 1월 19일; 『Het Vader land』(헤이그), 1월 28일; 『Le Figaro』, 1월 29일; 『Art et Critique』, 2월 1일, p.77, 2 월 22일, p.126; 『Le XIXe Siècle』, 1890 년 3월 21일; 『La Lanterne』, 3월 21일; 『La République Française』, 3월 21일; 『La Petite Presse』, 3월 21일; 『L'Echo de Paris』, 3월 25일; 『L'Evénement』, 3월 26일; 『L'Art et Critique』, 3월 29일; 『Gil Blas』, 3월 30일; 『Le Siècle』, 3월 31일; 『La France Moderne』, 4월 3일; 『Journal

des Artistes』, 4월 6일; 『La Justice』, 4월 22일; 『De Portefeuille』(암스테르담), 5월 10일, 17일.

6 'Les isolés: Vincent van Gogh', 『Mercure de France』, 1890년 1월, pp.24~29(p.29에서 인용), 더 짧은 버전은 브뤼셀 잡지 『L'Art Moderne』,1890년 1월 19일, pp.20~22.

7 부고와 사망통지서는 1890년에 출간됨(따로 언급하지 않으면 파리에서 출간). 『L'Art Moderne』(브뤼셀), 8월 3일; 『De Amsterdammer』(암스테르담),8월 10일; 『Het Vaderland』(헤이그), 8월 12일; 『Journal des Artistes』, 8월 24일; 『La Jeune Belgique』(브뤼셀), 1890년 8월, p.323; 『Mercure de France』, 8월, p.330; 『La Revue Indépendante』, 1890년 9월, pp.391~402; 『De Nieuwe Gids』(암스테르담), 1890년 12월, 『Algemeen Handelsblad』(암스테르담), 12월 31일.

8 픽번스, 1992, pp.109, 114, 149.

9 『Les Hommes d'Aujourd'hui』, 1891년 7월, pp.1~4. 반 고흐의 자화상을 기초로 한 베르나르의 삽화(1887. 여름, F526, 디트로이트인스티튜트오브아트), 'Vincent van Gogh', 『La Plume』, 1891년 9월 1일, pp.300~01.

10 『Mercure de France』, 1893년 4월~1895년 2월, 1897년 8월, 『Lettres de Vincent van Gogh』, 볼라르, 파리, 1911.

11 고갱이 테오에게, 1890년 8월 2일경(픽반스, 1992, p.133).

12 고갱이 베르나르에게, 1890년 8월(모리스 말랭그, 『Lettres de Gauguin à sa Femme et à ses Amis』, 그라세, 파리, 1946, pp.200~01). 고갱이 베르나르에게, 1890년 8월(크리스티경매, 2000.05.19, 품목 169). 고갱은 후일 반 고흐가 자신에게 보낸 마지막 편지에서 "비

참한 상태가 아닌 좋은 상태에서 죽는 편이" 차라리 낫다고 말했다고 밝혔다. 고갱은 그의 1903년 회고록에서 이 소실된 편지를 회상했다(폴 고갱, 『Avant et Après』, 크레, 파리, 1923, p.24).

13 고갱이 베르나르에게, 1890년 10월(모리스 말랭그, 『Lettres de Gauguin à sa Femme et à ses Amis』, 그라세, 파리, 1946, p.204).

14 요하나의 일기, 1891년 11월 15일(반고흐미술관 기록물보관소, 온라인 일기, vol. 3,).

15 요하나의 일기, 1892년 2월 24일, 1891년 11월 15일(반고흐미술관 기록물보관소, vol. 3, 온라인 일기). 요하나의 전기 결정판, 한스 라위턴, 『Alles voor Vincent: Het Leven van Jo van Gogh-Bonger』(프로메테우스, 암스테르담, 2019).

16 가격 정보 수집, 얀 벳, 1891년 6월 23일(반고흐미술관 기록물보관소, b2215). 원칙적으로 테오의 수집품은 한 살짜리 아들 빈센트 빌럼에게 상속되었으나 요하나가 만년까지 관리한다.

17 스톨베이크와 베이넨보스, 2002, p.27.

18 칼 오스트하우스가 1902년 『밀밭과 수확하는 농부』(1889.09. F619, 폴크방미술관, 에선) 구입. 대중에게 전시되었지만 현재는 개인 소장.

19 베르허, 메이덴도르프, 베르헤이스트, 베르호흐트, 2003; 메이덴도르프, 『Drawings and Prints by Vincent van Gogh in the Collection of the Kröller-Müller Museum』, 크뢸러뮐러미술관, 오테를로, 2007.

20 회화 3점(F518, F563 and F752)과 동판화 1점(F1664). 크뢸러뮐러는 또다른 회화 1점도 소장했는데, 현재는 반 고흐의 그림이 아닌 것으로 확인되었다(그림132). 또다른 그림은 아들 로베르트에게 주었다(그림39).

21 요하나의 일기, 1892년 3월 6일(반고흐미술
관 기록물보관소, vol. 4, 온라인 일기).

22 요하나 반 고흐봉어르, 『Vincent van
Gogh: Brieven aan zijn Broeder』, 암
스테르담, 세계도서관, 1914. 훗날 영어
로 번역됨. 『The Letters of Vincent van
Gogh to his Brother』, 컨스터블, 런던,
1927~1929.

23 봉어르, 1958, p.XIII.

24 뒤레가 가셰 박사에게, 1900년 4월 4일
(월던스타인 플래트너 인스티튜트 기록물보관
소, ref 6160611b). 오베르에 관해서는 뒤레
의 『Vincent van Gogh』(베른하임 쵠, 파리,
Paris, 1916), pp.88~93 참조.

25 마이어그레페가 가셰 박사에게, 1903년 7월
9일, 21일(월던스타인 플래트너 인스티튜트 기록
물보관소, #fri6iwgf). 『Entwicklungsgeschi
chte der Modernen Kunst, Hoffmann』,
슈투트가르트, 1904, vol. i, pp.114~30 (번
역서, 『Modern Art: Being a Contribution to a
new System of Aesthetics』, 하인만, 런던,1908,
vol. i, pp. 202~12).

26 율리우스 마이어그레페, 『Vincent van
Gogh』, 피퍼, 뮌헨, 1922 (번역서 『Vincent
van Gogh: A Biographical Study』, 메디치, 런
던, 1922).

27 발터 파일헨펠트, 『Vincent van Gogh &
Paul Cassirer, Berlin: The Reception of
Van Gogh in Germany from 1901 to
1914』, 반고흐미술관, 암스테르담, 1988,
pp.41~42.

28 가셰 주니어가 요하나에게, 1905년 4월(
루이 판틸보르흐의 인용, 에바 멘젠, 『In Perfect
Harmony: Picture + Frame』, 반고흐미술관, 암
스테르담 1995, pp.178, 261, n.51).

CHAPTER 20
아버지와 아들

1 편지 878(1890.06.05.). 마그리트는 실제로는
스무 살이었다.

2 가셰 주니어, 1994, pp.256, 303. 첫번째 무
덤의 정확한 위치는 알려지지 않았지만, 아
마도 묘지 북서쪽 C구역의 다섯번째 줄일
것이다(욥스트, 2010, p.33).

3 슈테판 콜데호프, 『Art: Das Kunstmag
azin』, 2020년 10월, p.20. 이 수채화에는
'이장 전 빈센트의 무덤'이라고 쓰여 있다.
1905년 이장 전후로 덧붙인 듯하다. 수채
화는 무덤 옆에서 그린 듯하지만, 드루스
가 기억이나 대강의 연필 스케치에 의존해
나중에 그린 것일 수도 있다.

4 가셰 박사가 요하나에게, 1904년 9월 26일
(반고흐미술관 기록물보관소, b3411).

5 요하나가 가셰 주니어에게, 1904년 10월 5
일(반고흐미술관 기록물보관소, b2127).

6 코키오가 그의 노트에 그린 수채화, 출간되
지 않음(반고흐미술관 기록물보관소, b3348).

7 요하나는 1905년 방문 후, 감사의 표시로
가셰 주니어에게 피아노를 치는 마그리트
그림의 스케치가 있는 빈센트의 편지를 선
물로 보낸다(편지 893, 1890.06.28). 편지 원본
은 소실된 상태다.

8 가셰 주니어, 1953a, 페이지 없음, 가셰 주
니어, 1994, p.258.

9 가셰 주니어, 1953a, 페이지 없음, 가셰 주
니어, 1994, p.258. 요하나는 나중에 "그
해골의 형태를 분명하게 기억했다"(코키오의
노트, 네덜란드와 벨기에 방문 당시, 1922.06.13,
p.56, 반고흐미술관 기록물보관소, b7150).

10 가셰 주니어가 요하나에게, 1904년 9월 25
일(반고흐미술관 기록물보관소, b3411).

11 가셰 주니어, 1953a, 페이지 번호 없음. 가
셰 주니어는 약속을 지켰고, 1953년 10만

12 봉어르, 1958, p.LI.

13 가셰 박사가 테오에게, 1890년 8월 5일(픽
반스, 1992, p.144).

14 테오가 가셰 박사에게, 1890년 9월 12일(
반고흐미술관 기록물보관소, b2015).

15 가셰 주니어가 코키오에게, 1922년 4월 1
일(반고흐미술관 기록물보관소, b3310). 마이
어그레페(이미지들이 동판화로 제작되었을지
도 모른다고 말한다), 『Modern Art: Being
a Contribution to a new System of
Aesthetics』, 하인만, 런던, 1908, vol. i,
pp.211.

16 가셰 주니어, 1994, p.107.

17 월던스타인 플래트너 인스티튜트 기록물보
관소의 판단에 따르면, 가셰 주니어는 아버
지의 서류 보관에 매우 세심했던 것 같고,
그렇기에 그의 아버지의 반 고흐 관련 메모
가 남아 있지 않은 점은 매우 놀랍다.

18 가셰 박사의 친구 중에는 전문적인 작
가가 31명 있었고 미술비평가도 많았
다.('Quelques Amis et Connaissances du Dr.
P. F. Gachet', 월던스타인 플래트너 인스티튜트 기
록물보관소, #6c0sd8la).

19 가셰 주니어는 아버지가 반 고흐의 건강 문
제를 진단한 내용을 전했지만(마이어그레페
의 전달이 정확하다면), 아버지의 기록이 아닌
그의 기억에 의존한 것이 거의 확실하다. 가
셰 주니어에 따르면, "가셰(박사)는 테레빈
유 냄새가 반 고흐에게 유해하고, 야외에서
그림을 그리는 일 또한 그에게 좋지 못하다
고 생각했다. 그는 작업할 때 모자를 벗는
습관을 버리지 못해 햇볕에 머리카락이 다
탔고, 뇌와 두피 사이에는 얇은 뼈가 있을
뿐이다."(마이어그레페, 『Modern Art: Being a
Contribution to a new System of Aesthetics』,

하인만, 런던, 1908, vol. i, p.211).

20 디스텔과 스타인, 1999, pp.212~30.

21 라부, 1955, p.15.

22 편지 877(1890.06.03).

23 테오가 선물한 이들로는, 베르나르(F794),
라부(F768, F790), 슈발리에(F673)가 있다.
또한 마즈리 박사 역시 작품명을 알 수 없
는 반 고흐 작품 2점을 받았고, 마즈리는
나중에 3만5000프랑에 그림을 팔았다(오
베르 메리가 코키오에게, 1922.03.26; 코키오 노
트, 1922, 반 고흐미술관 기록물보관소, b3348).

24 「소」(F822, 릴미술관). 가셰 박사의 판화는 릴
미술관의 야코프 요르단스 회화를 바탕으
로 만든 것이다(「다섯 마리 소 습작」, c.1620).

25 가셰 주니어, 1953a, 페이지 번호 없음, 가
셰 주니어, 1994, p.94.

26 'Quelques Amis et Connaissances du
Dr. P. F. Gachet', 월던스타인 플래트너 인
스티튜트 기록물보관소, #6c0sd8la. 탕기
는 1894년에 사망했다. 따라서 그 시기까
지 구입이 이루어졌거나, 그후 그의 아내에
게서 샀을 수도 있다.

27 기메미술관은 1930년으로 기록한다. 유키
소메이가 오베르를 방문한 것이 1924년이
므로 이것이 올바른 연대로 보인다(오모토,
2009, pp.84~85).

28 오베르 이전 그림. F217, F324, F580,
F644, F659, F673, F674, F726, F727,
F728, F740, 그림 6.

29 요하나가 가셰 주니어에게, 1909년 1월
13일(가셰 주니어, 1994, p.297). 그녀는 또한
『Nieuwe Rotterdamsche Courant』(1909.
01.14.)과 『La Chronique des Arts et de
la Curiosité』(1909.01.16.)에도 부고를 썼다.

30 골베리, 1990, p.112, 가르니에, 1965, p.46.

31 트롱프, 2010, pp.257~58.

32 가르니에, 1965, p.46.

33 디스텔과 스타인, 1999, p.163.

34 현재는 윌던스타인 플래트너 인스티튜트 기록물보관소(#n4jzm95t)에 있다. 1940년 가셰 주니어는 기요맹의 작품 카탈로그를 완성했다. 그의 작업물에 대해서는 디스텔과 스타인, 1999, pp.185~241 참조.

35 『Paris Match』, 1955년 12월 25일, p.52.

36 골베리, 1990, p.76.

37 가셰 주니어는 1922~39년 사이 일본인 방문객을 기록한 방명록 세 권을 가지고 있었다. 총 245개의 서명이 있었다(오모토, 2009).

38 골베리, 1990, pp.74~75.

39 마그리트 포라도브스카, 'Le Vase d'Urbino: Ultimes Souvenirs d'Auvers 1891', 1918.08.10. 기록(윌던스타인 플래트너 인스티튜트 기록물보관소, # ziy5p8h8).

40 에밀 슈펜네케르는 고갱의 가까운 친구였다. 에밀과 그의 형제 아메데는 1890년대에 반 고흐 작품을 거의 40점 가까이 모았다.

41 『Images du Monde』, 1947년 2월 11일.

42 게사이 아이센 판화 2점(가셰 주니어, 1953b, 페이지 번호 없음, 가셰 주니어, 1994, p.254).

43 미술관은 파리의 외젠블로갤러리를 통해 31만5000프랑에 구입했다. 바젤미술관의 출처 연구가 요아나 스말체르츠에게 감사의 인사를 전한다.

44 트랄보, 1969, pp.337~38.

45 리베르주 부인은 성 뒤에서 사건이 일어났다는 증거가 너무나 많음에도 반 고흐가 부셰 거리에서 총을 쏘았다고 주장하기도 했다.

46 가셰 주니어, 1953a, 페이지 번호 없음.

47 「오베르 성당」은 옛날 프랑화로 1500만 프랑이었고, 가셰 주니어는 800만 프랑을 받았다(디스텔과 스타인, 1999, p.211). 오르세미술관 웹사이트는 '익명의 캐나다인의 기부'의 도움을 받았다고 기록하지만, 뉴욕 태생으로 영국에 거주하던 위너레타 싱어폴냐크의 기부였다. 그녀의 재산은 캐나다 법인으로 귀속되었다.

48 F783, 오르세미술관, 파리.

49 디스텔과 스타인, 1999, p.24, 주석 100, p.184.

50 1931년 가셰 주니어는 웰컴인스티튜트를 위해 그림이 있는 글을 쓰겠다고 제안하지만 불행하게도 거절당한다(거트루드 프레스코트, 'Gachet and Johnston-Saint', 『Medical History』, 1987.07, p.223).

51 가셰 주니어, 1953a, 가셰 주니어, 1953b, 1953c, 1954a, 1954b.

52 가셰 주니어, 1957a.

53 골베리, 1990. 골베리는 가셰 주니어의 사돈인 알폰신 바지르의 아내의 손자였다.

54 가셰 주니어, 1994. 원고 발견 과정 이야기는 가셰 주니어, 1994, pp.9~15.

55 가셰 주니어, 1994; 모스, 1987, 2003.

56 가셰 가족의 물품 판매 장소와 날짜: 드루오, 파리, 1958년 5월 21일; 디베르, 퐁투아즈, 1962년 3월 8일; 로비오니, 니스, 1965년 4월 21~22일; 드루오, 파리, 1993년 5월 15일; 드루오, 파리, 1996년 2월 19일; 아포냉, 오베르, 2009년 11월 22일.

57 『Van Gogh: le Suicidé de la Société』, K, Paris, p.47.

58 'L'Enigme du Cuivre gravé', 『Art-Documents』, 1954년 3월, pp.8~11, 『Les Cahiers de Van Gogh』, no.3 (1957), pp.8~11.

59 「요양원의 정원」(1889.11, F569, 반고흐미술관). 진품 확인에 대해서는, 헨드릭스와 판틸보르흐, 'Van Gogh's "Garden of the Asylum": Genuine or Fake?', 『The Burlington Magazine』, 2001년 3월, pp.

145~56; 트롱프, 2010, pp.259~60.

60 루브르 컬렉션에서 그가 진품으로 인정한 유일한 작품은 「소용돌이치는 배경의 자화상」(그림6)과 「오베르 성당」(그림53)이다. 「가셰 박사의 초상」(그림47), 「가셰 박사의 정원」(그림28), 「정원의 마그리트 가셰」(그림50), 「일본 꽃병과 장미」(그림66), 「코르드빌의 농가」(그림31), 「두 아이」(F783) 6점은 진품으로 인정하지 않았다. 트롱프, 2010, pp.264~45, V.W. 반 고흐의 주석 인용, 1971년 3월 9일.

61 야코프바르트 더 라 파일러, 『L'Oeuvre de Vincent van Gogh: Catalogue Raisonné』, 반 오에스트, 브뤼셀, 1928, 4 vols.

62 더 라 파일러, 1970, F754, pp.292, 703.

63 횔스커르, 1977(영문판), p.485, 횔스커르, 1996, p.460.

64 랑데, 2019.

65 디스텔과 스타인, 1999, p.70.

66 검증을 거친 작품 7점은 다음과 같다. 「소용돌이치는 배경의 자화상」(그림6), 「오베르 성당」(그림53), 「가셰 박사의 초상」(그림47), 「가셰 박사의 정원」(그림28), 「일본 꽃병과 장미」(그림66), 「두 아이」(F783), 「소」(F822).

CHAPTER 21
가짜?

1 편지 171(1881.08.26).

2 반 고흐 위조품에 대해서는, 롤랜드 돈과 발터 파일헨펠트, 'Genuine or Fake? On the History and Problems of Van Gogh Connoisseurship', 코데라, 1993, pp.263~307; 트롱프, 2010.

3 존 리월드, 'Vincent van Gogh 1880~1971', 『ARTNews』, 1971년 2월, p.63.

4 F82(1885.04~05, 반고흐미술관, 암스테르담).

5 위조품은 F812, F813(둘 다 소실됨).

6 야코프바르트 더 라 파일러, 『Les Faux Van Gogh』, 반 오에스트, 브뤼셀, 1930.

7 바커 사건에 대해 자세한 사항은 발터 파일헨펠트, 'Van Gogh Fakes: The Wacker Affair', 『Simiolis』, 1989, pp.289~316; 트롱프, 2010; 슈테판 콜데호프, 『Van Gogh Museum Journal』, 2002, pp.8~25, 138~49; 노라와 슈테판 콜데호프, 『Der van Gogh-Coup: Otto Wackers Aufstieg und Fall』, 님버스, 베덴스빌(스위스), 2020.

8 트롱프, 2010, pp.80~82.

9 히로시마 그림(F776)은 2008년에 검증하여 반고흐미술관의 인정을 받았다(「도비니의 정원」, 1890, 빈센트 반 고흐, 히로시마미술관, 2008). 바젤 버전도 반고흐미술관과 거의 모든 전문가의 인정을 받았다(인정하지 않은 전문가는 브누아 랑데와 한슈페터 보른, 『Die verschwundene Katze』, 에히차이트, 바젤, 2009).

10 소더비, 런던, 1984년 6월 26일, 품목 13; 1990년 6월 26일, 품목 18.

11 롤랜드 돈과 발터 파일헨펠트 위조품 의심, 'Genuine or Fake? On the History and Problems of Van Gogh Connoisseurship', 코데라, 1993, pp.290, 293. 놀랍게도 횔스커르는 이 그림을 포함시키고 의문을 제기하지 않았다, 카탈로그 1996년판(no.2110, pp.478~79)—전문가 사이의 의견 불일치의 한 예이다.

12 얀 횔스커르, 『The Complete Van Gogh: Paintings, Drawings, Sketches』(아브람스, 뉴욕, 1978, p.485), 횔스커르, 1996, p.6. 1996년 그가 의심한 오베르 작품은 F754, F777, F814, F822(횔스커르 번호는 2014, 2105, 2107, 2095)—그러나 이 작품들은 일반적으로 모두 진품으로 인정받는다.

13 마틴 베일리, '적어도 반 고흐의 작품 45점은 위조품일지도 모른다', 『The Art Newspaper』, 1997년 7월 8일, pp.1, 21~24. 휠스커르는 그의 의문부호의 의미가 '진품 여부에 매우 강한 의구심'을 이야기하는 것이며, 한 경우(F524/JH1565)만 연대 의문이라고 이야기한다(휠스커르가 저자에게 보낸 팩스, 1997.04.18).

14 F457(솜포미술관, 도쿄). 진품 확인됨. 루이 판틸보르흐와 엘라 헨드릭스, 'The Tokyo Sunflowers: A genuine Repetition by Van Gogh or a Schuffenecker Forgery?', 『Van Gogh Museum Journal』, 2001, pp.16~43. 베일리, 2013, pp.175~77.

15 마틴 베일리, 'Van Gogh: The Fakes Debate', 『Apollo』, 2005년 1월, pp.55~63.

16 베르허, 메이덴도르프, 베르헤이스트, 베르호흐트, 2003, p.382.

17 베르허, 메이덴도르프, 베르헤이스트, 베르호흐트, 2003, pp.380~84.

18 '오베르 풍경'으로 불리기도 한다(F1589a).

19 『Lust for Life』는 바커 그림을 가짜로 묘사한다(1925년경, F523, 국립미술관, 워싱턴 D.C.); 『La Vie tragique de Vincent van Gogh』는 주디스 제라르가 1897~98년에 반 고흐를 기념하기 위해 그린 것이나 후일 1911년 반 고흐 작품으로 잘못 알려진 그림에 대해 묘사한다(뷔를레컬렉션, 취리히); 『Vincent van Gogh, As seen by Himself』는 윌리엄 고츠가 구매한 그림을 가짜로 묘사한다(F476a, 소재 불명); 『Vincent van Gogh: The Lost Arles Sketchbook』는 1990년대 혹은 2000년대 초 드로잉 한 점을 설명한다. 이 드로잉은 2016년 등장했다가 반 고흐미술관에 의해 위작으로 확인된다(개인 소장).

20 그림이 프랑스에서 반출될 수 있는지를 두고 초기에 문제가 있었다. 물론 이는 직접적으로 진품 여부와 관련된 사항은 아니다. 1989년 프랑스 정부는 「오베르의 정원」을 '국보'로 선언하고 프랑스 외부 반출을 금지하여 즉각 금전적 가치를 낮추었다. 발터의 상속인은 이를 경매에 올리지만(비노슈&고도, 파리, 1992.12.06. 품목 7), 프랑스를 떠날 수 없어 국제시장 가격의 4분의 1 정도만 받을 수 있었다. 발터의 후손들은 나중에 프랑스 정부를 상대로 법적 조치를 취했고, 손실에 대한 보상을 받았다.

21 타장, 파리, 1996년 12월 10일, 품목 1.

22 장마리 타세가 위작 의혹을 제기했다. 랑데도 진작으로 인정하지 않았다(『La fabuleuse Histoire du Jardin à Auvers』, 자비출판, 2014).

23 에밀 쉬페네케르는 화가였고 그의 형제 아메데는 딜러였다.

24 이들 전문가 중에는 픽번스, 파일헨펠트, 프랑수아즈 카생 등이 있다(프랑스 미술관국).

25 전시회: 마드리드(2007), 빈(2008), 바젤(2009), 필라델피아(2012), 오타와(2012), 암스테르담(2013, 2018), 클리블랜드(2015), 런던(2016).

26 베른 가족의 정보, 2020년 8월. 가격과 구매자는 공개되지 않았다. 그림의 해외 반출이 불가능하므로 새 소장자는 프랑스인이거나 프랑스에 근거를 둔 사람이리라 추측된다.

27 휠스커르가 랑데에게 보낸 편지, 2000년 5월 10일. 사망 후 출간(랑데, 2019, pp.5~6). 가짜로 언급된 그림: F792 (H1987), F797 (H2003), F595 (H2009), F820 (H2010), F754 (H2014), F821 (H2015), F758 (H2016), F786 (H2036), F598 (H2043), F599 (H2044), F764 (H2045), F764a (H2046), F783 (H2051), F822 (H2095), F812 (H2101), F777

(H2105), F814 (H2105), F814 (H2107), F796 (H2110), F563 (H2121), F801 (H2123).

28 웰시오브카로브는 스케치북에 대해 자세히 이야기하며 진품이라 주장한다(『Vincent van Gogh: The Lost Arles Sketchbook』, 아브람스, 뉴욕, 2016, pp.9~37, 55~63). 2010년 2월 웰시오브카로브가 관련되기 전 스케치북 정보를 들고 내게 접근한 이가 있었다. 가짜라고 판단해 더이상 관여하지 않았다.

29 'Found Sketchbook With Drawings Is Not By Van Gogh', 미술관 성명, 2016년 11월 15일. 웰시오브카로브의 프랑스 출판사 세이유는 2016년 11월 17일 반고흐미술관의 판단을 반박하는 성명을 냈다. 지적된 사항에 하나씩 대응하며 스케치들이 위조가 아님을 주장했다.

30 대니얼 로젠펠드, 『European Painting and Sculpture』, 로드아일랜드 디자인학교, 프로비던스, 1991, p.230.

31 루이 판틸보르흐와 오다 판마넌, 'Van Gogh's View of Auvers-sur-Oise Revisited', 『Blue』(로드아일랜드 디자인학교미술관 리뷰), 2015년 봄, pp.23~34.

32 의심의 대상이었다가 진작으로 확인된 작품: F243, F278, F279, F285, F528. 더라파일러나 휠스커르 카탈로그에 없는 두 작품─「과일과 밤이 있는 정물화」(샌프란시스코미술관), 「블뤼트팽 풍차」(재단미술관, 즈볼러).

33 미술관 홈페이지에는 '반 고흐 작품을 소장하고 있는지 알고 싶나요?'라는 섹션이 마련되어 있어 거기서 신청서를 작성할 수 있다.

34 편지의 스케치와 회화 준비 과정, 혹은 후작업용 스케치는 제외한 숫자다.

CHAPTER 22
숨겨진 초상화

1 편지 879(1890.06.05).

2 이 초상화 관련 연구로는 솔츠먼, 1998 참조.

3 루벤파버의 사진은 그녀가 1897년 6월 22일 아들 엘리를 낳기 전에 찍은 것이다. 반 고흐의 작품과 소장자가 함께 있는 유일한 다른 초기 사진은 「해바라기 세 송이」(F453, 개인 소장품)와 「아이리스」(F608, 폴게티미술관, 로스앤젤레스)가 옥타브 미르보의 다이닝룸에 걸린 사진이다(『Revue Illustrée』, 1898.01.01, 1897년 말에 찍은 것으로 추정).

4 나는 이 낡은 레이블을 〈반 고흐 만들기―독일 사랑 이야기〉에 빈 액자가 전시되었을 때 확인했다(슈테델미술관, 프랑크푸르트, 2019). 그림에 관해서는, 에일링과 크레머, 2019, pp.161~77, 186~200.

5 로저 프라이, 『The Nation』, 1911년 6월 24일, p.464. 반 고흐 작품을 처음으로 구매한 영국 미술관은 1924년 내셔널갤러리/테이트(당시에는 하나의 기관)였다. 가격은 꽤 되었지만 렘브란트 작품과는 비교가 되지 않았다.

6 솔츠먼, 1998, p.196. 「도비니의 정원」 베를린 버전은 F776(1890.07, 히로시마 미술관). 독일 미술관의 '타락한' 작품의 판매가 윤리적으로 옳지 않은 일로 보이지만 독일 정부는 여전히 합법적이었던 것으로 받아들인다.

7 아일링과 크레머, 2019, p.175. 괴링은 1938년 5월 18일에 반 고흐 2점과 세잔 1점을 베를린 딜러 제프 앙게러를 통해 팔았다. 구매자는 은행가 프란츠 쾨닉스였다: "이후 매매 내역은 더이상 나오지 않는다. 그후 리서&로젱크란츠은행의 지크프리트 크라마르스키가 소장하게 된다."

8 발터 파일헨펠트 경이 그레테 링에게, 1939

년 8월 11일(발터 파일헨펠트 주니어의 친절한 자료 제공에 감사한다). 아일링과 크레머. 2019, pp.175, 177, note74.

9 가격 정보, 솔츠먼, 1998, p.xxiii. 솔츠먼의 1995년 가치 환산에서 저자의 2020년 가치로 추산.

10 『Daily Telegraph』(런던), 1991년 5월 13일; 솔츠먼, 1998, p.324.

11 요하네스 니헬만 팟캐스트, 'Finding van Gogh', 슈테델미술관, 프랑크푸르트 2019; 내시와 저자와의 전화 인터뷰, 2019년 11월 12일.

12 『Kunst』, 2019년 10월, pp.46~52.

13 니헬만 팟캐스트, 'Finding van Gogh', 슈테델미술관, 프랑크푸르트, 2019.

14 크리스티, 1990년 5월 15일, 품목 21, 아일링과 크레머, 2019, p.175.

15 크리스틴 쾨닉스가 저자에게 보낸 이메일, 2020년 11월 10일.

16 1990년 두 초상화가 함께 반고흐미술관에 전시되리라는 희망이 있었고 카탈로그에도 실렸었다(에버르트 판아우터르트, 루이 판틸보르흐, 시라르 판회흐턴, 『Vincent van Gogh: Paintings』, 반고흐미술관, 암스테르담, 1990, pp.268~71). 그러나 크리스티경매에 나왔다는 것은 개인 소장중인 작품이 임대된 적 없음을 뜻한다.

CHAPTER 23
여인숙으로의 순례

1 편지 873(1890.05.20).

2 여인숙의 간략한 역사는 www.maisondevangogh.fr 참조.

3 『L'Intransigeant』, 1912년 12월 14일. 비슷하지만 약간 다른 이야기가 이보다 더 먼저 1908년 11월 24일에 『Gil Blas』에 실렸다.

4 '라부, 1955, p.11. 그녀는 구매자의 이름을 해랜슨이라고 말하기도 했다(트랄보, 1969, p.322). 해리슨을 잘못 이야기한 것일 수 있다. 현재로는 그 미국인 구매자를 특정하기란 불가능하다.

5 라부, 1955, p.11. 이 '독일인'이 어쩌면 20세기 초 「시청」을 소유했던 아메데 쉬페네케르일지도 모른다(화가 에밀의 형제)(더라 파일러, 1970, F790). 그의 성은 독일 이름처럼 들리기 때문이다. 하지만 그는 프랑스인이었고 그의 아버지는 당시 독일의 일부였던 알자스 출신이었다. 두번째 미국인은 '작은 아저씨 샘'으로 알려졌다.

6 「시청」의 구매자는 알프레트 하겔슈탕게였다. 그는 발라프리하르츠미술관과 쾰른미술관의 관장이었으나 이 그림은 개인 소장용으로 구매한 것이다. 파리 딜러는 볼라르였다.

7 『The American Weekly』, 1956년 8월 12일.

8 배경에 대해서는, 타글리아나울리히와 드모리뒤프레, 2020 참조.

9 아델린은 루이 카리에와 1895년에 결혼했고 1965년에 사망했다. 여동생 제르멘은 귀유와 결혼했고 1969년 사망했다.

10 아델린의 인터뷰: RDF/RTF 라디오, 1953년 4월 2일. 동생 제르멘과 함께(페인, 2020, pp.113~21); 『Les Nouvelles Littéraires』, 1953년 4월 16일.; 『Les Nouvelles Littéraires』, 1954년 8월 12일; 아델린이 모렐에게 보낸 편지, 1954년 8월 18일(모렐, 2012, pp.85~87); 『Les Cahiers de Van Gogh』, no.1, 1955, pp.8~11; 트랄보, 1969, pp.320, 322. 다음 참조. 오브스트의 분석, 2010, pp.59~65. 1955년 텍스트는 그녀가 쓴 것(혹은 그녀의 승인 아래 그녀의 이름으로 출간되거나 인터뷰한 것을 모은 자료이기가 쉽다)이므

로 나는 이를 가장 정확한 것으로 보고 인용에 사용했다.

11 커크 더글러스, 『The Ragman's Son: An Autobiography』, 사이먼&슈스터, 런던, 1988, p.266.

12 타글리아나울리히와 드모리뒤프레, 2020, p.61.

13 『Paris Match』, 1954년 12월 25일.

14 얀센과의 인터뷰, 2021년 1월.

15 편지 881(1890.06.10). 출간된 편지는 'à moi'를 '내 자신의'로 번역했지만 '나의 작품'이 좀더 정확한 뜻이다.

16 테오는 1888년 셰레의 포스터를 부소&발라동 쇼윈도에 전시했었다(『La Revue Indépendante』, 1888.05).

17 얀센과의 인터뷰, 2021년 1월.

18 『The Art Newspaper』, 2003년 5월, 언론 자료, 반고흐연구소, 오베르, 2007년 10월 17일.

19 경매 오퍼, 소더비, 뉴욕, 2007년 11월 7일, 품목 9.

20 얀센과의 인터뷰, 2021년 1월.

CHAPTER 24
오늘

1 편지 864(1890.04.29).

2 얀선, 라위턴, 바커르, 2009.

3 『Daily Telegraph』, 2009년 4월 6일.

4 경매 당시 가셰 박사가 소장했을 '가능성이 상당히 높은' 것으로 이야기가 나왔다(소더비, 뉴욕, 2014.11.04., 품목 17).

5 노들러 소장품 목록, 1926년 12월 15일, 1928년 10월 22일(게티리서치 인스티튜트, 로스앤젤레스).

6 『South China Morning Post』, 2014년 12월 7일.

7 한스 이벨링스, 『Van Gogh Museum Architecture: Rietveld to Kurokawa』, 나이, 로테르담, 1999, p.4.

8 1900년대 초 반 고흐와 피사로에 대해 글을 썼던 막스 오스본이 이 말을 회상했다(『Der Bunte Spiegel』, 크라우스, 뉴욕, 1945, p.37).

9 편지 604(1888.05.04).

10 질 로이드, 『Vincent van Gogh and Expressionism』, 반고흐미술관, 암스테르담, 2006, p.11.

참고문헌

마틴 게이포드 지음, 『고흐 고갱 그리고 옐로 하우스』, 김민아 옮김, 안그라픽스, 2007

마틴 베일리 지음, 『반 고흐, 별이 빛나는 밤』, 박찬원 옮김, 아트북스, 2020

마틴 베일리 지음, 『반 고흐의 태양, 해바라기』, 박찬원 옮김, 아트북스, 2016

버나뎃 머피 지음, 『반 고흐의 귀』, 박찬원 옮김, 오픈하우스, 2016

스티븐 네이페, 그레고리 화이트 스미스 지음, 『화가 반 고흐 이전의 판 호흐』, 최준영 옮김, 민음사, 2016

존 리월드 지음, 『후기인상주의의 역사』, 정진국 옮김, 까치, 2006

Alain Amiel, *Vincent van Gogh à Auvers-sur-Oise*, self-published, 2009

Autour du Docteur Gachet, Musée Daubigny, Auvers, 1990

Yves d'Auvers, *Les Impressionnistes d'Auvers-sur-Oise*, Auvers, c.1973

Martin Bailey, *Studio of the South: Van Gogh in Provence*, Frances Lincoln, London, 2016

Nienke Bakker, Louis van Tilborgh and Laura Prins, *On the Verge of Insanity: Van Gogh and his Illness*, Van Gogh Museum, Amsterdam, 2016

Jos ten Berge, Teio Meedendorp, Aukje Vergeest and Robert Verhoogt, *The Paintings of Vincent van Gogh in the Collection of the Kröller-Müller Museum*, Kröller-Müller Museum, Otterlo, 2003

Robert Béthencourt-Devaux, *Montmartre, Auvers s/Oise et Van Gogh*, self-published, 1972

Carel Blotkamp and others, *Vincent van Gogh: Between Earth and Heaven, the Landscapes*, Kunstmuseum Basel, 2009

Jo Bonger, 'Memoir of Vincent van Gogh' in *The Complete Letters of Vincent van Gogh*, Thames & Hudson, London, 1958, vol. i, pp. XV–LVII

Richard Brettell, *Pissarro and Pontoise: The Painter in a Landscape*, Yale, London, 1990

Albert Brimo, *Auvers-sur-Oise: Mémoire d'un Village*, Butte aux Cailles, Aurillac, 1990

Eduard Buckman, 'An American finds the real Vincent van Gogh at Auvers-sur-Oise', *De Tafelronde*, no. 8–9, 1955, pp. 46–53

Pierre Cabanne, *Qui a tué Vincent van Gogh?*, Voltaire, Paris, 1992

Camille Pissarro et les Peintres de la Vallée de l'Oise, Musée Tavet-Delacour, Pontoise, 2003

Fernande Castelnau, *L'Isle Adam et Auvers-sur-Oise*, Nouvelles, Paris, c.1960

Cézanne, Van Gogh et le Doctor Gachet, Dossier de l'Art, Paris, 1999

Le Château d'Auvers-sur-Oise à travers les Ages, Beaux-Arts, Paris, 2014

Pierre Le Chevalier, *Docteur Paul-Ferdinand Gachet;*

Catalogues des Estampes, self-published, 2009

Gustave Coquiot, *Vincent van Gogh*, Ollendorff, Paris, 1923

'Daubigny's Garden' 1890 by Vincent van Gogh, Hiroshima Museum of Art, 2008

De Daubigny à Alechinsky, 20 Ans de collections, Musée Daubigny, Auvers, 2007

Marie-Paule Défossez, *Auvers-sur-Oise: Le Chemin de Peintres*, Valhermeil, Paris, 1993

Marie-Paule Défossez, *Les Grands Peintres du Val-d'Oise*, Valhermeil, Paris, 2000

Evelyne Demory, *Auvers en 1900*, Valhermeil, Paris, 1985

Anne Distel and Susan Stein, *Cézanne to Van Gogh: The Collection of Doctor Gachet*, Metropolitan Museum of Art, New York, 1999 (French edition: *Un Ami de Cézanne et Van Gogh: Le Docteur Gachet*, Réunion des Musées Nationaux, Paris, 1999)

Victor Doiteau, 'La curieuse Figure du Dr Gachet', *Aesculape*, August 1923–January 1924

Victor Doiteau, 'A quel Mal succomba Théodore van Gogh' *Aesculape*, May 1940, pp. 76-87.

Victor Doiteau and Edgar Leroy, *La Folie de Vincent van Gogh*, Aesculape, Paris, 1928

Victor Doiteau, 'Deux "Copains" de Van Gogh, inconnus, les Frères Gaston et René Secrétan', *Aesculape*, March 1957, pp. 39–58

Douglas Druick and Peter Kort Zegers, *Van Gogh and Gauguin: The Studio of the South*, Art Institute of Chicago, 2001

Ann Dumas and others, *The Real Van Gogh: The Artist and his Letters*, Royal Academy of Arts, London, 2010

René Dupuy, Maurice Jarnoux and Odette Valeri, 'Un petit Village entre au Louvre', Paris Match, 25 December 1954, pp. 45–55

Christophe Duvivier, *L'Impressionnisme au fil de l'Oise: L'Isle-Adam, Auvers-sur-Oise, Pontoise*, Selena, Paris, 2020

Alexander Eiling and Felix Krämer, *Making Van Gogh: A German Love Story*, Städel Museum, Frankfurt, 2019

Jacob-Baart de la Faille, *The Works of Vincent van Gogh: His Paintings and Drawings*, Meulenhoff, Amsterdam, 1970

Walter Feilchenfeldt, *By Appointment Only: Cézanne, Van Gogh and some Secrets of Art Dealing*, Thames & Hudson, London, 2005

Walter Feilchenfeldt, *Vincent van Gogh: The Years in France, Complete Paintings 1886–1890*, Wilson, London, 2013

Une Folie de Couleurs à Auvers-sur-Oise: Centenaire Gachet, Valhermeil, Paris, 2009

Viviane Forrester, *Auvers-sur-Oise*, Molinard, Auvers, 1989

Dr Paul Gachet, *Etude sur la Mélancolie*, Montpellier, 1858

Paul Gachet Jr, preface in Doiteau and Leroy, 1928, pp. 9–14

Paul Gachet Jr, 'Les Artistes à Auvers de Daubigny à Van Gogh', *L'Avenir de l'Ile-de-France*, 18 December 1947 (reprinted in Golbéry, 1990, pp. 181–92)

Paul Gachet Jr, *Souvenirs de Cézanne et de Van Gogh à Auvers*, Beaux-Arts, Paris, 1953a

Paul Gachet Jr, *Van Gogh à Auvers: Histoire d'un Tableau*, Beaux-Arts, Paris, 1953b

Paul Gachet Jr, Vincent van Gogh aux 'Indépendants', Beaux-Arts, Paris, 1953c

Paul Gachet Jr, *Paul van Ryssel, le Docteur Gachet, Graveur*, Beaux-Arts, Paris, 1954a

Paul Gachet Jr, *Van Gogh à Auvers: 'Les Vaches'*, Beaux-Arts, Paris, 1954b

Paul Gachet Jr, *Le Docteur Gachet et Murer: Deux Amis des Impressionnistes*, Editions de Musées Nationaux, Paris, 1956

Paul Gachet Jr, *Lettres Impressionnistes au Dr Gachet et à Murer*, Grasset, Paris, 1957a

Paul Gachet Jr, 'Les Médecins de Théodore et de Vincent van Gogh', *Aesculape*, March 1957 (1957b), pp. 4–37

Paul Gachet Jr, 'A propos de quelques Erreurs sur Vincent van Gogh', *La Revue des Arts, Musées de France*, no. 2 (1959), pp. 85–6

Paul Gachet Jr (commentary by Alain Mothe), Les 70 Jours de Van Gogh à Auvers, Valhermeil, Paris, 1994

Christine Garnier, 'Auvers-sur-Oise et Van Gogh', *Revue des Deux-Mondes*, January 1959, pp. 40–50

Christine Garnier, *Auvers-sur-Oise*, Temps, Paris, 1960

Christine Garnier, 'Auvers-sur-Oise se souvient d'avoir été la Capitale de l'Impressionisme', *Plaisir de France*, October 1965, pp. 44–9

V.W. van Gogh, *Vincent at Auvers-sur-Oise*, Van Gogh Museum, Amsterdam, 1976

Roger Golbéry, *Mon Oncle, Paul Gachet: Souvenirs d'Auvers-sur-Oise 1940–1960*, Velhermeil, Paris, 1990

Wulf Herzogenrath and Dorothee Hansen, *Van Gogh: Fields*, Kunsthalle Bremen, 2002

Sjraar van Heugten, *Van Gogh and the Seasons*, National Gallery of Victoria, Melbourne, 2017

Cornelia Homburg, *Vincent van Gogh and the Painters of the Petit Boulevard*, Saint Louis Art Museum, 2001

Cornelia Homburg, *Vincent van Gogh: Timeless Country – Modern City*, Skira, Milan, 2010

Cornelia Homburg (ed), *Van Gogh Up Close*, National Gallery of Canada, Ottawa, 2012

Jan Hulsker, *The New Complete Van Gogh: Paintings, Drawings, Sketches*, Meulenhoff, Amsterdam, 1996 (first ed.: *The Complete Van Gogh*, Abrams, New York, 1977)

Inspiring Impressionism: Daubigny, Monet, Van Gogh, National Galleries of Scotland, Edinburgh, 2016

Colta Ives, Susan Alyson Stein, Sjraar van Heugten and Marije Vellekoop, *Vincent van Gogh: The Drawings*, Metropolitan Museum of Art, New York, 2005

Leo Jansen and Jan Robert (eds.), *Brief Happiness: The correspondence of Theo van Gogh and Jo Bonger*, Van Gogh Museum, Amsterdam, 1999

Leo Jansen, Hans Luijten and Nienke Bakker, *Vincent van Gogh – The Letters: The Complete Illustrated and Annotated Edition*, Thames & Hudson, London, 2009 (www.vangoghletters.org)

Tsukasa Kōdera, *The Mythology of Vincent van Gogh*, Benjamins, Amsterdam, 1993

Stefan Koldehoff, *Van Gogh: Mythos und Wirklichkeit*, Dumont, Cologne, 2003

Benoit Landais, *L'Affair Gachet: 'L'Audace des Bandits'*, self-published, 2019a

Benoit Landais, *Jan Hulsker et les Van Goghs d'Auvers*, self-published, 2019b

Benoit Landais, *Vincent et les Femmes suivi de La Mort de Vincent*, self-published, 2019c

Alexandra Leaf and Fred Leeman, *Van Gogh's Table at the Auberge Ravoux*, Artisan, New York, 2001

Pierre Leprohon, *Les Peintres du Val-d'Oise*, Corymbe, Paris, 1980

Bert Maes and Louis van Tilborgh, 'Van Gogh's *Tree Roots* up close', *Van Gogh: New Findings*, Van Gogh Museum, Amsterdam, 2012, pp. 54–71

Henri Mataigne, *Notes Historiques et Géographiques sur Auvers-sur-Oise*, Pontoise, 1885

Henri Mataigne, *Histoire de la Paroisse et de la Commune d'Auvers-sur-Oise*, 1906, reprint by Valhermeil, Paris, 1986

Claude Millon, *Vincent van Gogh et Auvers-sur-Oise*, Graphédis, Pontoise, 1998 (first ed: 1990)

Jean-Marc Montaigne, *Eugène Murer: Un Ami oublié des Impressionnistes*, ASI, Rouen, 2010

Robert Morel, *Enquête sur la Mort de Vincent van Gogh*, Equinoxe, Saint-Rémy-de-Provence, 2012

Alain Mothe, *Vincent van Gogh à Auvers-sur-Oise*, Valhermeil, Paris, 2003 (first ed: 1987)

Alain Mothe and others, *Cézanne à Auvers-sur-Oise*, Valhermeil, Paris, 2005

Andreas Obst, *Records and Deliberations about Vincent van Gogh's First Grave in Auvers-sur-Oise*, privately published, Lauenau, Germany, 2010

L'Oise de Dupré à Vlaminck: Bateliers, Peintres et Canotiers, Somogy, Paris, 2007

Keiko Omoto, *Van Gogh, Pelerinages Japonais à Auvers*, Musée Guimet, Paris, 2009

David Outhwaite, 'Vincent van Gogh at Auvers-sur-Oise', MA thesis, Courtauld Institute of Art, London, 1969

The Painters at Auvers: Daubigny, Cézanne, Van Gogh, Beaux Arts, Paris, 1994

Les Peintres et le Val-d'Oise, Sogemo, Paris, 1992

Les Peintres et l'Oise, Musée Tavet-Delacour, Pontoise, 2007

Ronald Pickvance, *Van Gogh in Arles*, Metropolitan Museum of Art, New York, 1984

Ronald Pickvance, *Van Gogh in Saint-Rémy and Auvers*, Metropolitan Museum of Art, New York, 1986

Ronald Pickvance, *'A Great Artist is Dead': Letters of Condolence on Vincent van Gogh's Death*, Van Gogh Museum, Amsterdam, 1992

Adeline Ravoux (Carrié), 'Les Souvenirs d'Adeline Ravoux', *Les Cahiers de Van Gogh*, no. 1 (1955), p. 11

John Rewald, *Studies in Post-Impressionism*, Thames & Hudson, London, 1986

Alain Rohan and Claude Millon, *Qui était le Docteur Gachet?*, Office de Tourisme, Auvers, 2003

Alain Rohan, *Vincent van Gogh: Aurait-on retrouvé l'Arme du Suicide?*, Fargeau, Paris, 2012

Mark Roskill, *Van Gogh, Gauguin and the Impressionist Circle*, Thames & Hudson, London, 1970

Cynthia Saltzman, *Portrait of Dr Gachet: The Story of a Van Gogh Masterpiece*, Viking, London, 1998

Klaus Albrecht Schröder and others, *Van Gogh: Heartfelt Lines*, Albertina, Vienna, 2008

Guillermo Solana, *Van Gogh: Los Ultimos Paisajes*, Museo Thyssen-Bornemisza, Madrid, 2007

Timothy Standring and Louis van Tilborgh, *Becoming Van Gogh*, Denver Art Museum, 2012

Susan Alyson Stein, *Van Gogh: A Retrospective*, Park Lane, New York, 1986

Chris Stolwijk and Han Veenenbos, *The Account Book of Theo van Gogh and Jo van Gogh-Bonger*, Van Gogh Museum, Amsterdam, 2002

Régine Tagliana-Ullrich and Evelyne Demory-Dupré, *Du Café de la Mairie à la Maison Van Gogh*, self-published, 2020

Louis van Tilborgh and Teio Meedendorp, 'The Life and Death of Vincent van Gogh', *Burlington Magazine*, July 2013, pp. 456–62

Marc Tralbaut, *Van Gogh: A Pictorial Biography*, Thames & Hudson, London, 1959

Marc Tralbaut, *Vincent van Gogh*, Viking, New York, 1969

Henk Tromp, *A Real Van Gogh: How the Art World Struggles with Truth*, Amsterdam University Press, 2010

Van Gogh et les Peintres d'Auvers-sur-Oise, Musées Nationaux, Paris, 1954

Van Gogh et les Peintres d'Auvers chez le Docteur Gachet, L'Amour de l'Art, Paris, 1952

Wouter van der Veen and Peter Knapp, *Van Gogh in Auvers: His Last Days*, Monacelli, New York, 2010 (French edition: *Vincent van Gogh à Auvers*, Chêne, Paris, 2009)

Wouter van der Veen, *Attaqué à la Racine: Enquête sur les derniers Jours de Van Gogh*, Arthénon, Strasbourg, 2020 (English edition: online at www.arthenon.com)

Johannes van der Wolk, *The Seven Sketchbooks of Vincent van Gogh: A Facsimile Edition*, Abrams, New York, 1987

Marije Vellekoop and Roelie Zwikker, *Vincent van Gogh Drawings: Arles, Saint-Rémy & Auvers-sur-Oise 1888-1890*, Van Gogh Museum, Amsterdam, 2007, vol. iv

Marije Vellekoop, Muriel Geldof, Ella Hendriks, Leo Jansen and Alberto de Tagle, *Van Gogh's Studio Practice*, Van Gogh Museum, Amsterdam, 2013

Vivre en Val-d'Oise (bimonthy review), numerous issues, 1990–2010

Bruno Vouters, *Vincent et le Docteur Gachet*, Voix du Nord, Lille, 1990

감사 인사

나의 모든 반 고흐 책 작업에 많은 도움을 준 오넬리아 카르데티니에게 다시 한번 진심 어린 감사를 전한다. 그녀는 프로방스에 거주하며 읽기 어려운 기록물 손글씨 해독과 까다로운 불어 문장 번역에 정말 크나큰 도움을 주었다. 끊임없이 이어지는 나의 질문에 한결같이 답변해준 그녀가 참으로 고맙다.

오베르에 관한 글을 쓰면서 앞서 탁월한 저서를 집필해준 선배들, 특히 로널드 픽번스, 알랭 모스, 클로드 미용, 로저 골베리, 앤 디스텔, 수전 스타인, 바우터르 판데르페인에게 감사 인사를 하고 싶다. 내가 반 고흐의 오베르 시기에 처음으로 관심을 갖게 된 것은 미용 부인을 통해서였다. 그녀는 반 고흐가 사망한 후 20년 뒤인 1910년 오베르에서 태어났고, 2009년 98세로 생을 마감할 때까지 그곳에서 살았다. 그녀야말로 과거와의 진정한 연결고리였다. 그녀는 가셰 박사의 딸 마그리트가 1920년 즈음 파리발 기차에서 내리던 모습을, 그로부터 3년 후 빈센트와 테오의 무덤가에서 흔들리던 들장미를 기억하고 있었다.

반 고흐 연구가라면 누구나 반 고흐를 기념하는 미술관이 있음을 행운으로 생각할 것이다. 나는 그곳 반고흐미술관의 과거와 현재의 내 동료들, 밀라우 볼런, 이솔더 칼, 플뢰르 로스 로사 더카르발호, 알라인 판데르호르스트, 마이터 판데이크, 지비 도브흐빌로, 에밀리 호르뎅커르, 모니크 버 하혜만, 엘라 헨드릭스, 아니타 호만, 시라르 판회흐턴, 피커 팝스트, 테이오 메이덴도르프, 렌스커 사위버르, 루이 판틸보르흐, 뤼신다 티메르만

320

스, 마레이 펠레코프, 아니타 프린트, 룰리 즈비커르에게 감사하고 싶다. 이 책 대부분은 2020~21년 코로나 팬데믹 시기에 쓰였는데 그 어려운 시기에 도서관과 서류 담당 직원들이 이메일로 자료를 보내주어 큰 도움이 되었다. 그리고 언제나처럼 반 고흐 서간집 2009년 판 편집자 세 사람, 레오 얀선, 한스 라위턴, 닝커 바커르의 노고를 치하하고 싶다.

또한 반 고흐의 죽음의 다른 측면에 대해 세세하고 진지한 연구를 출간해준(좀더 알려져야 할 가치가 있는 연구다) 역사학자 두 사람에게도 감사의 인사를 전하고 싶다. 르포슈 총기 관련 글을 쓴 알랭 로앙과 빈센트의 원래 무덤을 조사한 안드레아스 옵스트가 바로 그들이다. 그들과 많은 이메일을 주고받으며 많은 도움을 받았다.

뉴욕 윌던스타인 플래트너 인스티튜트가 최근 윌던스타인 인스티튜트에 폴 페르디낭 가셰와 폴 루이의 자료를 모은 기록물보관소를 열었다. 이 기록물은 박사 부자에 대한 대단히 귀중한 자료이며, 이 책은 자료가 공개된 후 이를 이용한 첫번째 출간물이 될 것이다. 나는 그곳의 엘리자베스 고레이예브와 샌드린 카낙의 도움을 크게 받았다.

나는 또한 다양한 방법으로 내게 도움을 준 많은 분들에게도 감사의 인사를 하고 싶다. 그들의 이름은 다음과 같다. 윌리엄 보이드, 데이비드 브룩스, 크리스토프 뒤비비에, 파스칼 가이아르, 샬럿 헬먼카생, 발터 파일헨펠트, 마틴 게이포드, 얀티너 반 고흐, 슈테판 콜데호프, 펠릭스 크레머, 레미 르퓌르, 프레드 리먼, 장마르크 몽타뉴, 리처드 먼든, 버나뎃 머피, 데이비드 내시, 소냐 퐁스, 크리스 리오펠, 아그니스 솔니에, 레진 타글리아나, 지나 토머스, 빌럼 얀 베를린던, 이브 바쇠르, 핏 포스카윌, 보호밀라 벨스오브하로프, 톰 위케든. 런던도서관의 직원들의 도움에도 고마움을 전한다.

라부 여인숙 대표인 도미니크샤를 얀센은 그가 여인숙을 인수한 직후인 1988년 나의 첫 방문 이후 언제나 나를 따뜻하게 맞아주었다. 그후 여러 차례 방문할 때마다 반 고흐가 식사를 하던 다이닝룸의 테이블에 자신과 함께 앉도록 해주었다. 그의 헌신과 열정이 아니었다면 빈센트의 마지막 거주지가 지금처럼 제대로 보존이 되고 수백만 방문객의 기쁨이 되었을지 의문이다. 그의 도움에 무한한 감사를 보낸다. 여인숙 반고흐연구소의 과학 디렉터 판데르페인도 나의 끝도 없이 이어지는 질문에 친절하게 응대해주었다. 나의 출판사 프랜시스렁컨(런던의 쿼토그룹의 임프린트)의 커미션 에디터 니키 데이비스에게도 감사한다. 니키는 내 전작 아를과 요양원의 반 고흐 책들도 담당했었다. 이 두 책은 오베르 시기와 더불어 반 고흐의 가장 위대했던 시기 3부작을 이룬다. 이 『반 고흐의 마지막 70일』은 조 홀스워스가 편집을 맡아 텍스트와 이미지, 프로덕션을 훌륭하게 관리해주었다. 함께 작업할 수 있어서 기뻤다. 디자이너 에밀리 포트누아와 쿼토의 홍보 매니저 멜로디 오두사냐에게도 고마움을 전한다.

마지막으로 나의 아내 앨리슨, 나의 문서 편집을 도와주고, 반 고흐의 발자취를 따라가는 내 여정을 항상 응원해준 그녀에게 누구 못지않게 감사하고 싶다.

옮긴이의 말

2023년 올해는 암스테르담의 반고흐미술관 개관 50주년이다. 전 세계에서 반 고흐 작품을 가장 많이 소장하고 있는 이 미술관이 건립될 수 있었던 데에는 반 고흐라는 예술가와 그의 작품을 알리고 보존하는 일에 평생을 바친 제수 요하나 봉어르와 조카 빈센트 빌럼 반 고흐의 노력이 크다. 물론 애초에 그 위대한 작품들이 탄생할 수 있었던 것은 빈센트가 전업 화가로 그림에 전념할 수 있도록, 아플 때는 의사의 보살핌을 받고 요양할 수 있도록 물심양면 뒷바라지를 한 동생 테오의 헌신이 있었기에 가능한 일이었다. 테오는 형 빈센트가 가장 위대한 천재 중 한 명이며 언젠가 베토벤 같은 사람과 비교되리라 했다. 그리고 그 예언이 이루어진 지금 반고흐미술관은 개관 50주년을 기념하는 첫 전시로 〈빈센트를 선택하다, 가족사의 초상Choosing Vincent. Portrait of a Family History〉을 준비했다. 테오와 요하나와 그들의 아들 빈센트가 해야 했던 어려운 선택에 관한 이야기라고 미술관은 말한다. 그리고 그들의 이야기는 또한 이 마틴 베일리의 최신 저서 『반 고흐의 마지막 70일』에도 담겼다.

세번째 마틴 베일리 저서 번역 작업이다. 반 고흐 전문가이자 미술 저널리스트인 마틴 베일리의 본격적인 반 고흐 관련 첫 책 『반 고흐의 태양, 해바라기』가 2016년 아트북스를 통해 한국 독자와 만났고, 『반 고흐, 별이 빛나는 밤』이 2020년 출간되었다. 아를 시절, 생폴드모졸 요양원 시기를 거쳐 이제 『반 고흐의 마지막 70일』로 19세기 거장이 생을 마감한 오베르

의 여름에 이르렀으며 마침내 빈센트 반 고흐의 프랑스 여정을 마무리하게 된다. 가슴 아프기도 하고 벅차기도 한 작업이었다.

마틴 베일리는 한국 독자를 위한 서문에서 아트북스가 소개한 『반 고흐, 별이 빛나는 밤』과 이 『반 고흐의 마지막 70일』과 더불어 아직 국내에 번역되지 않은 『남쪽의 스튜디오』를 자신의 반 고흐 3부작으로 꼽았지만, 『반 고흐의 태양, 해바라기』도 아를의 노란집 스튜디오 시기를 자세히 기록한 책이기에 그 3부작과 나란히 하기에 부족함이 없다. 역자에게는 이 세 번역서가 반 고흐 3부작이기도 하다. 그 사이 반 고흐의 절단된 귀에 관해 심층적으로 조사한 저술과 반고흐미술관의 한국 전시회 〈반 고흐를 만나다〉 도록들도 번역하며 긴 시간 빈센트 반 고흐에게 몰입했었다. 단편적으로 알던 그의 작품들을 좀더 깊이 있게 이해하고 되었고, 몰랐던 작품들을 발견하게 되었으며, 예술가 반 고흐뿐 아니라 한 인간으로서의 빈센트에게 진심으로 매료되었다.

마틴 베일리는 최근 인터뷰에서 반 고흐에게 사람들이 매료되는 이유로 (훌륭한 작품은 너무나 당연한 이야기이고) 그의 남다른 생애를 꼽았다. 37년의 짧은 삶을 사는 동안 그는 유럽의 여러 곳을 떠돌며 미술품 딜러, 교사, 성직자 등의 직업을 거쳐 그림을 그리기 시작했고, 10년 남짓 화가로 살며 열정적으로 작품을 그렸으나 단 한 점만의 작품을 판매했으며, 정신 질환으로 고통받다가 스스로 생을 마감했다. 생전에 아방가르드 예술가들 사이에서만 알려졌던 그가 사후에 명성을 얻게 된 것은 요하나의 노력이 컸는데, 특히 소설보다 더 소설 같다고 표현되는 그의 삶이 대중적으로 알려진 데는 요하나가 출간했던 빈센트의 서간집이 결정적인 역할을 했다. 실제로 그의 삶을 그린 어빙 스톤의 소설 『빈센트 반 고흐—열정의 삶』이 발표되고 또 영화화되면서 이 외롭고 지난한 삶을 산 화가에 대한 관심은

거의 폭발적이 된다. 마틴 베일리는 이러한 과정 또한 『반 고흐의 마지막 70일』에서 상세히 기록하고 있다.

마틴 베일리의 저술은 방대한 문헌 연구, 현지답사, 관련 인물 인터뷰와 검증을 기반으로 하고 있어 대단히 구체적이고 정교하다. 우리가 가질 수 있는 모든 궁금증과 질문을 앞질러 풀어나가는 그의 글에 다시금 감탄했다. 그런데 그런 저자도 아직 확실하게 알지 못한 한 가지가 있다고 한다. 빈센트 반 고흐의 의학적, 정신적 문제가 정확하게 무엇인가, 하는 것이다. 빈센트뿐 아니라 테오, 빌, 코르 등 그 형제들도 심각한 의학적 문제로 고통을 겪고 불행하게 삶을 마쳤기에 어떤 유전적 질환, 가족력이 있는 것은 아닌가 하는 의혹도 줄곧 있었다. 몇 년 전 반고흐미술관에서 그의 의학적 문제에 대한 심포지엄이 있었지만 끝내 명확한 결론을 내리지 못했다고 한다. 의학적 영역이기에 미술 저널리스트로서 반 고흐 전문가인 마틴 베일리가 과연 조사와 저술을 시도할지, 한다면 어느 정도까지 확인이 이루어질지 궁금하고 기대된다. 지금껏 마틴 베일리가 저서를 통해 보여준 거의 학자적인 연구와 천착을 이어간다면 머지않아 훌륭한 역작을 볼 수 있지 않을까? 그의 다음 저서도 번역할 수 있다면 큰 영광이 될 터이다.

여러 해 전, 막연히 반 고흐의 해바라기 그림을 안다고 생각했으나 실제로 그의 해바라기 그림이 7점의 연작임을 깨닫고 겸손해질 수밖에 없었던 순간이 있었다. 그리고 그 순간으로부터 많은 시간이 흘러 이제 그의 고독과 고통에 대한 심한 감정이입으로 우리말로 옮기는 작업이 힘겹기도 했던 반 고흐의 마지막 나날들에 이르렀다. 긴 여정에 일단 작은 매듭이 지어진 느낌이다. 지루했던 팬데믹도 끝나가는 지금, 오베르의 그의 묘지에 다녀오고 싶다는 작은 소망이 생겼다. 그러고 나면 오베르 시기 그의 그림

을 볼 때마다 전해지는 무겁고 벅찬 마음을 좀 덜어내고 다음 반 고흐 관
련 저서들은 좀더 명철하게 작업할 수 있지 않을까.

박찬원

찾아보기

이탤릭으로 적힌 쪽번호는 그림이 있는 페이지, 쪽번호 뒤에 'n'이 붙은 것은 미주 번호입니다.

이미지 크레디트

akg-images: 46t(Erich Lessing/Musée d'Orsay, Paris), 94, 197(Pittsburgh, Carnegie Museum of Art), 102t, 184

Alamy Stock Photo: 12l(Albert Knapp), 35(Art Heritage), 41(PAINTING), 99, 139 , 140(Album/Van Gogh Museum, Amsterdam), 101(The Picture Art Collection/Neue Pinakothek, Munich), 124(INTERFOTO), 128(incamerastock), 153(Album), Archive collection Tagliana, Auvers(courtesy of Régine Tagliana-Ullrich): 170, 265, 267

Archive E. W. Kornfeld, Bern: 12br, 92, 151, 223l

Archive of the Foundation E.G. Bührle Collection, Zurich: 104, 107

Art Institute of Chicago: 65br

Artnet.com: 275

Martin Bailey: 13, 259

Bibliothéque Nationale de France: 191

Bridgeman Images: Front Cover, 10, 22, 82, 84, 87r, 108r(Musée d'Orsay, Paris), 30(Peter Wili/Musée Rodin, Paris), 70l(Pushkin Museum, Moscow), 72, 76, 220, 254; 97 (Museum of Fine Arts, Boston / Bequest of John T. Spaulding), 112, 118l(Kunstmuseum, Basel), Back Cover, 131, 132, 137, 148, 150, 154, 164(Van Gogh Museum, Amsterdam), 141(Cincinnati Art Museum, Ohio / Bequest of Mary E. Johnston), 143 (Rudolf Staechelin's Family Foundation, Basel/Artothek)

Chester Dale Collection: 120, 122, 126

Collection of Mr. and Mrs. Paul Mellon: 98

Christie's, London: 261l

Copyright Auberge Ravoux/Maison de Van Gogh: 12tr, 266b

Dallas Museum of Art: 147b

Departmental Archives of Val d'Oise: 87l, 160, 191

Detroit Institute of Art: 68t

Dr. Gachet/Science Museum Group: 47l, 47r

Drents Museum, Assen: 214

Fondation Beyeler, Riehen/Basel, Sammlung Beyeler: 145t

Getty Images: 43, 77(Heritage Images/ Musée d'Orsay, Paris), 51(Christophel Fine Art/Musée d'Orsay, Paris), 110(Hulton Fine Art Collection), 177(Bart Maat/Staff), 233, 234 (JARNOUX Maurice/Paris Match Archive), 240, 251(Heritage Images), 261r (Kurita KAKU), 276(South China Morning Post)

Harvard Art Museums/Fogg Museum(Bequest from the Collection of Maurice Wertheim, Class of 1906): 125

Institut Van Gogh, Auvers: 40b

The Kröller-Müller Museum: 218, 245

Laurent Bourcellier for Arthénon, Strasbourg: 155

Musée Camille Pissarro, Pontoise: 162

Museo Nacional Thyssen-Bornemisza, Madrid: 62, 96

National Museum Wales, Cardiff: 145, 200

반 고흐의
마지막 70일
예술가의 종착지, 오베르에서의 시간

초판 인쇄	2023년 2월 24일
초판 발행	2023년 3월 7일
지은이	마틴 베일리
옮긴이	박찬원
펴낸이	김소영
책임편집	임윤정
편집	전민지
디자인	이현정
마케팅	정민호 이숙재 박치우 한민아 이민경 박진희 정경주 정유선 김수인
브랜딩	함유지 함근아 박민재 김희숙 고보미 정승민
제작부	강신은 김동욱 임현식
제작처	천광인쇄사
펴낸곳	(주)아트북스
출판등록	2001년 5월 18일 제406-2003-057호
주소	10881 경기도 파주시 회동길 210
전화번호	031-955-7977(편집부) 031-955-2689(마케팅)
팩스	031-955-8855
전자우편	artbooks21@naver.com
인스타그램	@artbooks.pub
트위터	@artbooks21
ISBN	978-89-6196-428-9 03600